重要民族藝術藝師生命史

II

木　雕
李松林藝師

發行／教育部

策劃／國立藝術學院傳統藝術研究中心

中華民國八十四年四月

重要民族藝術藝師生命史

II

木 雕
李松林藝師

王耀庭／著

發行／教育部

策劃／國立藝術學院傳統藝術研究中心

中華民國八十四年四月

序

　　民族藝術是民族文化的基礎，更是民族精神的根源；民族藝術生命的永續長存，不僅是當今全民珍貴的文化遺產，亦是國人重要的教育資源。不論有形、無形的，其一技一藝，有著藝人一生無數歲月蘊含的人生智慧，更有著藝人畢生淬煉的文化結晶。在那漫長歲月中，譜寫了多少和大地生命相譜和的藝術樂章，一代代地薪傳延續著；同時地，亦在那無形生命中織繪了無盡生民作息的常民文化篇章，一世世地綿延相繞著。台灣地區常民文化藝術的薪傳，是我中華民族的固有精神力。

　　過去些年，在國家經濟發展過程中，因科技媒體的急速衝擊，造成傳統農業社會的沒落以及現代城鄉結構的失衡，優美固有的重要民族藝術，可惜被無心地忽略。為了肯定民族藝術工作者終生努力的成就，本部目前開始有計畫的進行國內重要民族藝術資源的整合工作。民國七十八年頒布重要民族藝術藝師遴選辦法，於是年六月二十八日遴選出七位重要民族藝師，即傳統工藝組的木雕黃龜理藝師及李松林藝師，傳統音樂組的古琴孫毓芹藝師、鑼鼓樂侯佑宗藝師，傳統戲曲組的布袋戲李天祿藝師、梨園戲李祥石藝師及皮影戲張德成藝師。七十九年三月十二日起展開年餘的傳藝計畫藝生遴選實習，於八十年八月一日起，正式開始為期三年的第一階段重要民族藝術藝師傳藝計畫，直至八十三年六月三十日止。其間因孫毓芹藝師未見及傳藝計畫的開始便離世，無法進行外，其餘六組皆已完成。此三年傳藝計畫的成果，不僅內容豐碩，而且富有保存價值。為期轉換成為實質的全民文化資產，以利今後傳藝生命的開發，經審議委員會多次研商後，決定為此民族藝師彙編一部終生傳藝的生命史，並於去年委由國立藝術學院傳統藝術研究中心執行。

　　在此《重要民族藝術藝師生命史》即將付梓之際，除再度肯定民族藝術藝師的終生成就外，並對過去數年來參與傳藝計畫的審議委員，三年來參與執行計畫的藝師、藝生及國立藝術學院、國立台灣藝術學院、彰化縣立文化中心、高雄縣立文化中心、台北縣莒光國小的眾多工作人員，以及彙集編纂成書的國立藝術學院傳統藝術研究中心同仁，謹致謝忱。

<div align="right">

教育部部長　郭為藩

八十四年四月二十八日

</div>

目　錄

前言：
鹿港與木雕工藝發展

歷代傑出的藝術家，能為人詳知其身世作品，絕大多數是具有文人身份的畫家，其餘如精於雕塑、建築等等所謂百工者，能留名於世，已屬大幸，若能謂某物某器出於何人，雖不能謂無，只是中國歷來視百工為「匠」，鄙視為賤人，明代少數巧匠，能位列卿，又如玉、竹諸工藝的巧匠，能與士人平起平坐，終只是歷史上的特例。近代勞工神聖平等的觀念逐漸確立，一技之長也是人人所尊敬的。本文的研究對象——李松林先生，為當代傳統木雕界大師，曾於民國七十四年當選第一屆民族藝術（木雕類）薪傳獎，於民國七十八年教育部聘為民族藝師，並於彰化文化中心進行傳藝教學，就是一例。

工藝之不同於純藝術，其最重要的差別在於「實用」，實用的基礎，必然有用者使用之，更淺顯地說，就是顧主。民間工藝的從事者，一向是依存在實際的生活上，與任何純藝術裏崇尚自由創作，能為藝術而藝術，應當是最重大的差別，或者說，工藝的從事者，就如同游牧民族，逐水草而居，他們是逐顧主而居，當然發展至某一成熟的階段，能定居而成集，反過來，顧主到聚集處來招聘，那又成了某種特有工藝的地區了。

再以簡單的分法，足以支持顧用工藝匠師，簡而二分，公則官廨寺廟之建築，私則個人家庭之器用。「木

雕」這一行業，臺灣地區的鹿港，成為一個中心，那是有其背景的條件。以鹿港之發展狀況言，在臺灣史上，素有「一府、二鹿、三艋舺」之語，經濟條件的支持是相當合適的。

鹿港寺廟之多達四十四座，僅次於臺南，興化人於康熙廿三年建興安宮，天后宮建於康熙六十年（1684），龍山寺建於乾隆五十一年（1786），新祖宮建於乾隆五十三年（1788），文武廟建於嘉慶十一年（1806）。寺廟的建築資金龐大，工作量多，工期長，行業的倚靠力最為相關，諸大廟天后宮、龍山寺、城隍廟，屢次翻修，李氏家族均曾參與，李氏祖先也因此而定居鹿港。

因此在進入討論主題之前，本文略先敘述李氏生長成就的地鹿港，及其木雕業背景，作為序論。

「一府、二鹿、三艋舺」這是一句流行全臺灣的諺語，也就是說明鹿港在臺灣開發史上的地位。自明末，鹿港已有漢人的活動，從臺灣與大陸的地理位置關係來說，福建的對外港口－廈門，到臺灣的途徑，以鹿港和臺南鹿耳門比較，「…舊時海口，僅一鹿耳門，由泉之廈門往，海道八九百里，今彰化之鹿港，既通往來，其地轉居南北之中，由泉之蚶江往，海道僅四百里，風順半日可達。此鹿港所以為臺地之最重要門戶。」海運路程的便捷，因為鹿港港口所處置的環境，居臺島南北之中，當時的水深也足夠大船停泊，比起附近的草港、大肚尾、五汊港、番挖、王功更具優勢。做為移民社會的母邦－泉、漳兩地，要登此岸，自然尋找交通短捷、停泊容易的地點。鹿港本身的腹地更是彰化平原，盛產稻米，輸出漳泉，鹿港也是地利之便，就是北部的輸出品，雖然早期規定只能從臺南鹿耳門出口，然而，不合時宜的禁令，只是徒具形式，由北而下，還是以鹿港為出口。這種以通商為主的條件，促使鹿港在移民墾殖社會

註1　見《彰化縣志》〈藝文志〉，頁406，臺銀文叢一五六種。
註2　本章相關鹿港資料來源：
　　　1.《鹿港風物》各期。
　　　2.鹿港各寺廟碑記：
　　　3.據日人領臺，主要記錄一八九六年（清光緒二十二年、明治二十九年），也就是日人入臺半年左右
　　　，對鹿港地區的調查，所成〈鹿港風俗之一斑〉一文，其中鹿港之商賈，家產在二十餘萬以上者，有
　　　八家；七八萬者有四家；五萬者有六家；二三萬者有六家。
　　　本件原題〈鹿港風俗一斑〉，收入陳其南著《臺灣的傳統中國社會》附錄，題目為〈清末的鹿港〉，
　　　頁183至256，一九八八再版，臺北允晨，頁230－232）。

裡，具有商業港口的角色。逮至乾隆四十八年（1783）
，禁已無法全禁，福建將軍遂「奏請設鹿港正口疏」，
翌年，核准由蚶江與鹿港成爲正式渡口對岸，鹿港乃躍
居爲臺灣之重鎮。[2]

　　鹿港本身居中臺海岸的地理位置，就軍事地位言，
清初駐守的官署，主要任務在理蕃和海防，海防使清軍
能順利從大陸以便捷之路登上臺灣，此乾隆年間福康安
率部平定林爽文之亂，即是其例。如鹿港一失，必從南
部鹿耳門登陸路北上，路遠而師疲，且鹿港爲轉運稻米
赴大陸之集散地，如無設防必資人掌握。

　　研究者遂以乾隆四十九年（1784）至道光三十年（
1850）爲鹿港全盛期。此後，河港的型態的鹿港，在西
海岸流沙不定，濁水溪泛濫改道，海港港道淤淺，航運
功能隨之急遽下降，然而，靠著外港接駁，及往昔建立
的基礎，猶能在早期臺灣的都會區扮演一個重要角色功
能。惟一八九四年，清廷割臺，更是扼剎了鹿港的發展
，日本初期領臺時，多數商賈及文士，不願接受統治，
紛紛歸鄉，從人口數十萬降至二萬可知，論資本的抽離
，人才的流失之嚴重，商業與文教頓時頹萎。日據在臺
的發展，省內的交通幹道縱貫鐵路，也不通達鹿港。一
九三七年蘆溝橋事變起，全面中日戰爭爆發，大陸與臺
灣交通隨即完全封閉，做爲海港的地位已經消失。一九
四五年光復，港口的地位因地理變遷，正是滄海變桑田
，海埔新生地的形成，不但無商可言，漁業亦化爲烏有
，連鹽田亦消失，一九四九年海峽兩岸對峙，其與大陸
的最短距離通道，也無所發揮。

　　鹿港在臺灣發展史上，至少佔有將近百年的重要地
位，它從母邦移入的文化，也較大多數其他地方豐厚，
諸如行政上的流寓官員，經商致富後，追求文化提昇，
教育隨之發展，來自福建的授館文人，也引入更精緻的
傳統文化，遂使鹿港成爲一個保有原鄉文化的都會。[3]

　　原鄉文化的保持，在近數十年急遽的社會變遷又如
何呢？民國三十四年以後，臺灣的發展，轉趨於北中南
的幾個大都會區，鹿港已形成的文化，雖然無法進一步

發展，卻因爲不發展，在整個社會兌變了，此地反而較
能有所保留。民國三十四年以後鹿港主要的產業是手工
業，尤其是傳統的木工家具業，臺灣南北人家，新居成
家，布置的傳統神案、八仙桌，鹿港一直是主要產地，
餘如神轎等，相關的木雕業亦復如此。

　　簡單的結論，鹿港之興，促使閩南文化的移植；鹿
港之衰，延續了傳統工藝，這兩種相剋的因素，眞是一
個現代與傳統衝突下巧妙的事實。

　　鹿港本地木雕業的發展，又如何呢？隨著漢移民的
進入，生活所須的木工藝也應伴之而來。從今日已存之
廟宇，最早者，建於康熙二十三年（1684）的興化媽祖
宮，上距早期移墾民，從客仔寮移住今之鹿港，只二十
餘年，可見有專業之工匠之製作，然而，匠師來自福建
的成分居多是可以想像的。餘如上述鹿港諸大廟的興建
，必然也有人材的引進及培養，至於官廨私宅已難考察
。移民匠師定居者李家以外，道光二十三年（1843）施
順興小木店開業；道光三十年（1850）左右，鹿港已有
成批的大陸木匠師傅前來工作。

　　鹿港的「小木」同業，到了一九九三年方有以「彰
化縣雕刻業職業工會」的同業公會組織，成立時，由當
時的縣長周清玉女士，與李松林共同剪彩開幕，一方是
代表地方行政長官，一方則是在地無可取代的業界者宿。

　　職業上的行會由來已久，在中國大陸，行會在各地
均有所存在。其目的爲維持本身利益，防止同業惡性競
爭，排除異己，因此，也往往有了行業個自規矩，以敦
親睦誼，如：

> 京師瓦木工人，多京東之深、薊州人，凡屬徒
> 工，皆有會館，其總會曰九皇，九皇誕日，例
> 得休假，名曰關工。[4]

　　先此，鹿港地區已早有聯誼性質的組織，其名稱爲
「小木花匠團」，成立於何時，已無可考。目前，尚存
有「小木花匠團錦森興諸先賢」壹件（圖1，附件1），

註3　參見施懿琳〈鹿港在台灣史上的地位及其人文特質〉《鹿港風物》10期，七十七年五月，頁10─16。
註4　枝巢子，《舊京瑣記》卷九〈市肆〉條。

此件製作年代，據李松林面告，製作時彼年齡約十七八歲，推算當是一九二二年左右。[5]名稱爲「小木花匠團」，其意將傳統之「小木」作，於原本之「小木」外，又把木雕刻，依鹿港本地語言習慣，稱「木雕」爲「刻花」，列成兩系，卻融成一體。

此小木花匠團，儘管有團之名，其內含與一般行會之性質相關性，幾難比喻，它只是一種相當鬆散而自由的組織。因此行業，遵魯班爲巧聖先師，於每年農曆五月初七日，同業聚集祭拜。祭拜的情形，中央案上陳列巧聖先師神龕爲主祀，左側牆，則懸掛此一「小木花匠團錦森興諸先賢」陪祀。參加者以從事此行業爲成員，並無任何其他條件，此團本身並無團址，祭祀是由會員輪流值辦，與鹿港地區之神廟，每年推舉值年爐主的方式一樣，即於五月初七日，於巧聖先師座前，擲筊決定次一年度值年爐主。爐主之職責，則是於年度內，供奉巧聖先師神龕於家中，保存該先賢譜。此日祭祀經費，

由成員認捐，並無固定數目，向例不敷之數，由值年爐主設法籌支，或加募，或自己墊支。祭祀所使用祭品，大致是向飯館訂購，約於五時左右進行祭祀，飯館例可爲此準備各式樣菜，祭拜完畢，再運回飯館加以料理，供成員晚間聚餐。此項活動聯誼爲重，由於又奉祀本行先輩，無形中亦存在著行業倫理，只是一切無形，目前參加此項的成員人數也自由去來，無從確定。

「小木花匠團錦森興諸先賢」又是爲鹿港地區，留下重要小木作從業人員的最佳資料，其名爲先賢，登錄於上的里籍名字，自然是過世的人物，從此團名單上，據李松林先生指出，大致已包括了與他同輩，並上溯到道光來的小木刻花從業匠師。更有意義的是這件名單，最上一行，兩位匠師，李克鳩及施光貌，可以說是目前鹿港地區這一行業的先師，甚至可以說是兩大師承的派系，其中「崎雅腳李氏」，也就是松林師的先世，更是一個良好的家世譜系。

註5　關於鹿港地區手工藝調查，參見王建柱撰稿主編《鹿港手工藝》鹿港文物維護地方發展促進委員會
　　七十一年八月。其中記吳田於道光三十年開設神像店，誤。從「小木花匠團」之排列，可知其年代，
　　無法早至道光。吳田（阿獅）爲吳反之大哥，更是一證。

小木花匠團錦森興諸先賢

〈附件一〉

小木花匠團
錦森興諸先賢

崎雅腳	街尾
李克鳩	施光貌

（錦森興諸先賢名錄）

后寮仔 施太英、泉州街 黃鉗、安平鎮 林色、埔頭街 施學、街尾 施宗自、街尾 施宗良、崎雅腳 李繼矼、崎雅腳 李繼硼、街尾 陳甕、塔堀 陳徙、石東 黃徙、埔頭街 黃學、牛墟頭 謝歪、后寮仔 施清潭、街尾 施阿時

崎雅腳 李溪、崎雅腳 李順、崎雅腳 李于澤、崎雅腳 李四、牛墟頭 王木、街尾 施九江、街尾 施奕龍、街尾 施奕獅、街尾 施九鍊、街尾 林憨、街尾 呂庭、金門館口 陳慶、街尾 施訓、街尾 張註、安平鎮 林乞食

街尾 施尾吉、金勝巷 洪天福、街尾 林喜、牛墟頭 許炎、板店街 李木火、崎雅腳 施瓶、街尾 施塗忍、后宮 施勇、安平鎮 陳厓、崎雅腳 陳送、崎雅腳 陳豬、崎雅腳 陳犬、埔頭 楊才、車圍 施家西

后宮 郭湛、舊宮口 施丙、埔頭 施淵、仔寮后 施賊、仔寮后 施進、街尾 呂送、街尾 呂天河、杉行街 施燦、街尾 塗超、菜園 楊得欽、順興街 黃岳、頂仔崙 李遷、仔寮后 施至龍、后宮 施臭頭、杉行街 施燦、街尾 洪臭

街尾 郭榮德、北頭 郭老江、溪湖 吳大賢、米市街 施的、埔頭 施老和尚、聖王廟口 王清宙、街尾 施交、尾街 蔡在、乾田 施三傳、後宅 王田、街尾 洪福、金盛巷 陳鏗鏘、板店頭街 林朝頌、菜園廈 黃火、崎雅腳 黃火

尾街 林鎮聰、后宮 施家益、金盛巷 施川林、寮 王壬、龍山寺口 侯燕山、牛墟頭 李天賜、街尾 許子堂、街尾 施基三、街尾 郭榮德、街尾 林彬、后宮 張乞食、媽廟宮口 王林、后宮 施八、番婆庄 王猛、地王廟口 施勇

尾街 薛添註、街尾 陳金土、后宮 黃上力、菜園下 蘇素、後宮 施通、街尾 吳炎、街尾 薛非煌、街尾 蔡大目、街尾 施達泉、金門館 施藤、九間厝 王棟、三國王口 施老材、車 吳火爐、埕 施石金、新宮口 施榮傑、宅后

後宮 薛明坤、仔寮后 黃來、後宮 周萬春、埔頭 林源、土地宮邊 施至福、德興街 張振、街尾 施瑞仁、崎雅腳 李墻、土地宮邊 洪飛、街尾 施延川、街尾 施振煌、街尾 施振年、街尾 施金水、菜園頂 黃王、菜園頂 黃順情

菜園頂 黃鉗、菜園頂 黃桂標、菜園頂 黃大學、菜園頂 黃龍轉、菜園頂 黃公覆、菜園頂 蕭雙吉、港底 姚金獅、板店街 施文進、埔頭 林應宗、後寮仔 施天報、九間厝 陳清波、草仔市 趙聖吉、後宮 溫早、菜園 黃維霸、暗街仔 施滄林

街尾 施昆奎、泉州街 黃球毛、後宮 陳藤、牛墟頭 黃清水、牛墟頭 施忠、崎雅腳 郭寅、街尾 蔡水鎮、杉行街 蘇雨爐、崎雅腳 李文、三條巷 徐老業、馬路 王火、街尾 莊屋、街尾 黃傳、牛墟頭 吳煥枝、泉州街 陳小椪

菜園頂 黃仔福、仔寮后 謝木明、大街 吳郎、宅 施旺、德興街 蔡恭集、後宮 吳田、新宮里 施文理、玉順里 吳金鐘、菜園里 楊文衍、尾街 王皆再、和興街 蔡得財、鹿谷 胡進興、牛墟頭 施從愿、泉州街 陳旺

金門館 卓賜、榮市頭 尤深淵、尾街 施坤山〔崑山〕、勢西 吳粒、順玉里 黃火祥、街尾 蔡火爐、街尾 陳斗、街尾 陳光、泰興里 許文奎、頂仔崙 施金福、菜園頂 陳鐵、尾街 施錦興、尾街 張林、金門館 卓明彩、尾街 陳螺

尾街 蔡沙炎、街尾 施學材、菜園 林鎮川、菜園 黃瑞鐘、中興 李煥美、板店街 尤麗水、新宮里 吳反、街尾 林鎮周、尾街 林福來、西勢村 施金殿、泰興里 黃庚寅、新宮里 施火南、三條巷 施祥海、白沙屯 許松志、崎雅腳 王心匏、後寮仔 陳照

第一章
童年、家學及學藝

李松林先生出生於民國前五年（清光緒三十三年‧丙午；西元一九○七年；日據明治四十年）農曆十二月十五日。出生地鹿港崎雅腳，父親賃居所。當時尚未市區改正，五福街（今之中山路）尚未拓寬，即今之東光照相館，中山路三○九號，後來此屋屋主售予施強，再轉今日東光。以後搬往漁哺街，今之三山國王對面。以後結婚，直到長、次二子也在此出生。目前定居於埔頭街五十一號。

李氏回憶述及：[6]

> 我家搬來搬去，我這一代，才搬到現在住的地方，那時是三十歲的事，已是五十幾年前的事了。目前埔頭街所住此地，原是破草厝，買下後幾次翻修，才成如今，沒想到暫時變永遠。

李氏九歲時，父親因工作關係，遷家員林，「但我不喜歡住員林，鹿港才有玩伴，所以一直想回鹿港家中。」十二歲母親過世，又遷回琦雅腳。「幼年那能讀書呢？鹿港晨十時才出攤（案：攤指販賣飲食之攤販十時才營業），母親過世，那有人煮早餐，只是以後白天學功夫，晚上讀私塾而已，精神難免不濟。十五歲這段時間，曾從陳鐘期先生就讀，「讀過《論語》，《大學》就沒念完了。」一般經濟差的家庭，教育談不上。短期

的不完整學習生涯，是這一代平民生活的常態，整個專業工夫的學習則來自家庭與閱歷。子繼父業的家族傳統下，李氏在生活成長中學習。所謂「耳濡目染」，李氏自謂：「邊玩邊看長輩做工，就是這樣學的。」

「最年幼時，我是從父親學木工家具部分。」

李氏也自我解嘲地說：

> 出生欠木，所以三字中有四木，沒想到一生做雕木，少年時的困苦，每天工作均拼過頭，少時也曾病過，乃至咯血，三十、四十歲時，常是如此。

木雕業的範圍裡，李氏家族有人從事家具，有人從事純雕刻刻花。這就松林先生本身言，父親是從事家具業，而其本人從師之叔父世順，則是刻花。這兩行並行發展，也決定了李氏發展的路線，一九三○年代，李氏開設木器行，販售自行製作家具。

十二歲（一九一八）母親過世這一年，正式隨家族之二叔父李世順學藝，十四歲李世順去世，期間約於一般師徒制之三年六個月相近。

就整個家族木雕家具業的傳承：

> 李氏家族只剩我一家從事木雕了，如堂兄弟一家，子弟均上學，已無人從事此一行。目前，只有我之幼子秉圭，一任茂雄，從事小木工，尚在我處繼續工作。其餘經商、從事公務，已另有途逕，時代改變，可能也有中斷的一天。

語帶傷感，卻也是現代社會變遷下的事實。

論述李氏的藝術，稍微回述李氏家族的木雕淵源。

李氏家族祖居地福建永春官林，「其地由從泉州再進入，相當遠了。」

註6　本文引用李氏口述回憶，均是採訪所得，已隨行文述明，或加引號，不另注明出處。

註7　李氏祖譜爲李家提供，見附本。據李氏回憶，永春李氏家族遷臺，並不止鹿港一支。花壇「三家春」住有我家親堂（本家），李家一支在鹿港，一家在花壇，一支在宜蘭，一支在新竹，已經沒有來往了，「三家春」一支，在我小時候尚有來往，老一輩的尚相識，五六十年後的今日已無來往了。當地姓李的相當多，以前「三家春」名「茄冬腳」，後來改名花壇，有八庄，如「樹阿頭」、「三家春」、「外中」等有我家「親堂」（台語，義即族親），老輩死就無來往。

鹿港龍山寺於清道光九年至十一年間重修（ 1829－1831 ），李松林之曾祖父李克鳩應邀參加修建，自福建永春家鄉渡海來台，從此遂定居鹿港。

案李氏祖譜所記，渡臺始祖李克鳩，別名愛和，字道爽。生於嘉慶七年，卒於光緒七年（ 1802－1881 ）[7]，龍山寺道光年間重修[8]，李克鳩年二十七至二十九，正值青壯，從年齡及藝業資格以及寺史比對，李克鳩參與道光年間的工事是符合的。定居鹿港後，子孫均從事木雕事業。

登錄於「小木花匠團錦森興諸先賢」（ 圖1 ）的李家人物，計有李克鳩，及其二子讚缸、讚甕，讚缸子世溪、世長、世四、世順。世順之子煥美。讚甕無出，由世長出嗣。煥美為李松林堂兄，李松林因母親去世後，從世順學藝，早年均一同工作，至今李氏提起煥美，均稱「大兄」。譜系略如下：

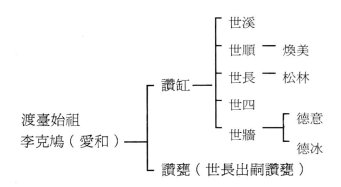

目前存於龍山寺寺中的李氏先祖克鳩作品，見於正殿員光。今以南側，〈狀元遊街〉（ 圖2 ）為說明。狀元騎馬隨從持傘於後，前方一報信者跪接，依序有家人妻子抱兒待歸。手法上人物為高浮雕，以朱為色，平底。人物的造形頗戲劇化，稍為福泰，並做左右一字排開氏的展列。另外，城隍廟亦有李家父祖作品，隨著市區改正（ 1932 ），拆除前面亭子部分，所拆下之部分，完好木雕刻移往媽祖廟，做為邊廂的裝飾用。

渡臺第二代讚甕、讚缸的作品，見之於天后宮（媽祖廟）後殿主座玉皇大帝之天壇內盒，天壇花罩則由煥美主持，並採用李家先輩所製作者兜合而成（按天后宮後殿，曾毀於大戰轟炸）。此花罩之考案，連供桌及花罩一同連件，除上方木構斗拱外，雕花部份，主題取材，中央為番花草，以牡丹為中主軸，向左右發展，邊牙則上下番花草，此番花草實即「布簾」之轉化。人物、花鳥、魚蝦作左右相對稱。共三層，左右亦三對稱。先右後左。（圖3）

上層：〈雙鯉〉、〈雙蝦〉。〈奔馬〉、〈奔馬〉。〈魚〉、〈魚〉。

中層：〈天官賜福〉、〈瑤池獻壽〉。〈鳳凰、鷺鷥、蓮花〉、〈雉雞、茶花、鴛鴦〉。〈籃花、騎鶴仙女〉、〈籃花、麻姑〉。

下層：〈博古〉、〈博古〉。〈五老觀太極〉、〈竹林七賢〉。〈太平有象〉、〈太平有象〉。

供桌桌面有欄干，欄干上八仙及獅子。正面中央作〈博古〉，右〈松雀〉，左〈竹鹿〉；〈紫氣東來〉、〈西望瑤池降王母〉（此二件為煥美作）；「力水」作〈雙龍朝塔〉。

這種以中央一題材為主軸，向兩旁兩兩對稱發展，即花鳥對花鳥、人物對人物、博古對博古，是廟宇神壇花罩、桌面設計遵循的原則。如李氏所主持之鹿港威靈廟、埔鹽四聖宮均如此。本件的特色是使用厚材的高浮雕，主題突出高於邊框，每一堵無論大小，造型均是屬於敦厚一類。對李氏來說，父祖輩的題材正是他耳濡目染的，也是他出師後一樣使用的。如「紫氣東來」、「西望瑤池降王母」，他也多次使用。這可見於鹿港金銀廳、三峽祖師廟；「鳳凰、鷺鷥、蓮花；雉雞、茶花、鴛鴦」也見於鹿港威靈廟。當然在繁簡上有所變化，但也常常參考的造形。

註8　按：龍山寺創建於明永曆七年（ 1653 ）原址在暗街仔（即今大有街），乾隆五十一年（ 1786 ），泉州都闊府陳邦光率其同鄉改建於今址。置於龍山寺北廊的〈重修龍山寺碑記〉，記道光九年（ 1829 ）至十一年，由當時本地殷商日茂行第三代及八郊倡行擴建，終成今日格局。從這簡單的寺史敘述，李家參與道光年間的工事是符合的。

李家族譜

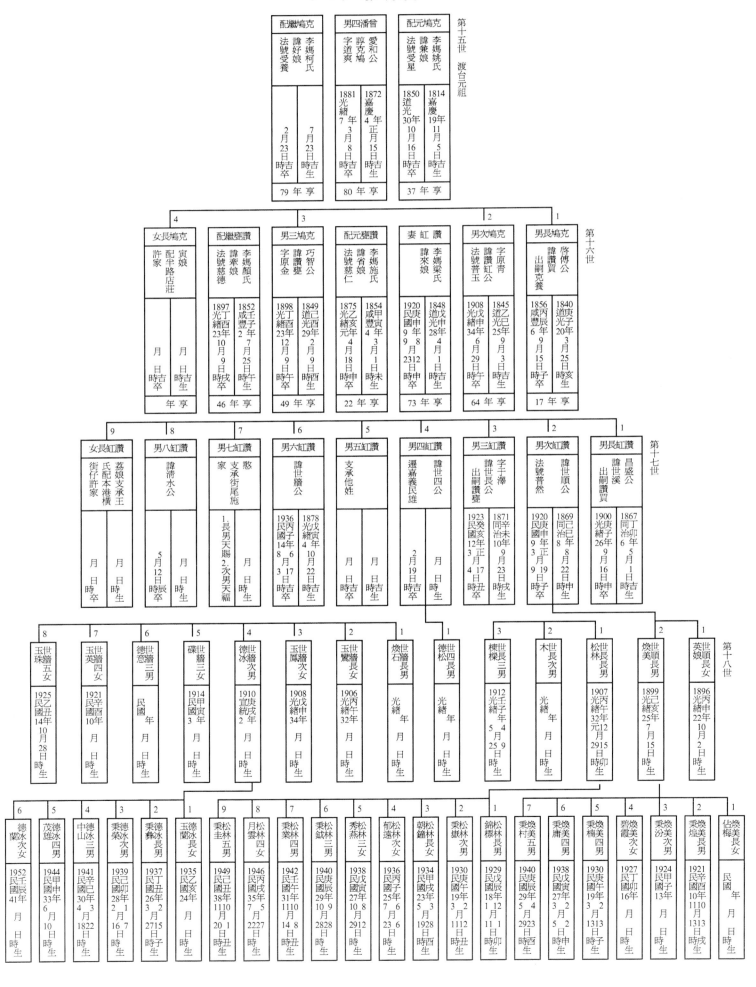

嚴密華麗風格的形成

剛開始如何學習呢？

做為一個小徒弟如何駕馭與熟練工具呢？李氏應該不同與其他拜師學藝的人，從小在父叔之間，玩弄著工具，就因如此，能將工具把握住吧！那工作就可以進行了。傳統的父子師徒相傳，是沒有計劃課程，惟有伴隨著生活、工作中學習。李松林簡單的回憶：

> 父兄言談中，會交代這一種要刻深，這一種要刻淺。然而，無論如何，整件作品要作得乾淨俐落，不可以粗粗糙糙，不可以像削蕃薯一樣的隨隨便便，總是自己用點心，慢慢研究就是了。

工具的運用呢？

> 工具是否有很多種呢？工具就是那一堆，大枝小枝而已。這枝槌子做何用呢？槌子只是作粗胚時所用，雕刻用是用木槌，用木槌才不會滑掉，鐵鎚打鐵刀會滑。木槌並沒有一定重量，大小總看是合於自己的手就是了。用硬木作的都是「九層柴」，如果做家具，那不一樣了。

李氏之超越一般木雕師者，如能自行繪稿即其一。獨當一面成為領班師傅，要如何設計樣稿，供給「下手」做活呢？

至於如打樣呢？師父倒沒有教，只是看前輩如何畫，自己也是慢慢想、慢慢研究就是了。那有人不會畫呢？只是不用精神，下了精神就可以畫圖稿的。

初試鋒芒

李氏正式的從事木雕工作，目前存在的第一件作品，存於鹿港民俗文物館的〈玉如意雙龍彩牌〉（圖4,5,6），時間是民國十年（1921）。這件外形，橫長狀起伏，如山岳綿延狀。主題為雙龍搶珠。珠置於六角亭間，下方飾以海浪紋，波濤洶湧，中間又以雲紋填飾，採透空高浮雕法。就龍之造型及配景，線條是較細瘦疏朗者，然龍之矯健，乃可體會，靈動的整體線條，用來形容音樂的嘎嘎聲響。從這件作品所呈現的技巧，李氏顯然是屬

於早慧型的。

彩牌的底部是作為懸掛「玉如意」錦繡帳用。這件作品，往往於慶典彩街遊行，作為陣頭用。同一類的作品，李氏於兩年後，又與堂兄煥美主持〈玉琴軒彩牌〉之創作，其用途一樣設計即更趨於富麗，雕工亦更繁縟。

〈玉琴軒彩牌〉（圖7,8,9,10），本件之外圍基本造形「⌒」，其形為「磬」。玉琴軒為北管，是以彩牌採此樂器為標誌，整體的內部造型，乃採對稱，以中央「爐」為準（實際上可視為「海棠開光」），兩旁再是略小的海棠開光。這種主景為中，往兩旁推出的對稱，一直是大部份主題設計所尊循的。第一個層次是「三爐」。再細區分此三爐，突出之主題為中央爐開光，上一之爐蓋並有「玉琴軒」楷書三字。第二個層次則是上方向中央集中的「左右雙龍」，下方背向的「雙龍、白鶴」，第三個層次則是作為整體背景的團雲。在雕刻的技法上，它把個個的主題連結在一起。磬形頂端旁緣上，有七位騎瑞獸之神，分別出於封神榜。姜子牙騎四不象，左腳縮起，一副篤定自在，臉部造型，下額寬廣，福相至極。以中央為姜子牙，往右依序騎獅為楊任、韋陀持杵、黃天化持槌。往左鄭倫、李靖托塔、陳其。造形上，李靖之渾厚、鄭倫之勇猛、韋陀之神氣昂揚、黃天化之躍動，配合人物的坐騎，為馬、為獅，其回首或昂揚張口，均是配合人物的動態。人物動態安排，中央高點的姜子牙，正面相向，兩旁三位，也是大體對稱的姿態，但動勢及神情，都是中央集中。這種布局，無非是視覺中央集中的原則。這個原則也見之於兩旁的〈堯聘舜〉（圖11），〈文王聘大公〉（圖12）的主題人物動向，至於裏頭，尚有少許的自由創作變化，那就是做為中央大爐的蓋，及底刻了花鳥，因非主題，所以少受約束。

中央海棠開光為〈岳飛戰楊再興〉（圖13），二人均騎馬，楊雙手張開並持長槍，岳飛亦持兵器，雙方各有一童，持旗隨後助陣。〈堯聘舜〉則以舜為中心，而耕做農夫帶象打扮的舜。〈文王聘太公〉，則是作文王打躬作揖，姜氏引進家門。這一件，做鏤空透雕，層次上頗分明。

李氏參與的這件作品製作，對整個藝術生命的發展來說，他延續辜家家具一貫繁複綿密的作風。這對一個初出道的匠師來說，繁複綿密，給予一種嚴密的訓練，實事求是，絕不偷工減料。一個職業性的匠師，必須考

慮利潤工資，以求生存，但不能因利潤而使製作過程簡化，養成了綿密的手法，也就是能作得精緻。從鹿港市面，或同行口碑，相傳的評語來說，「松林師作的工夫幼。」「幼」字臺語的意義，就是精微細緻。這對民間而言，並沒有風格上的分類，往往以「粗、幼」來區分工夫的優劣，而「幼」的特徵，可以說是貫穿李氏數十年作的風格特徵。

　　就視覺效果言，本件之主題三爐，以海棠開光方處理，邊緣線條清晰，因此就顯得三爐之主題清楚，相對的背景，界定之線條又是零散之細鎖花紋，也就自然倒退。三爐之主題中央為「岳飛戰楊再興」，右側為「堯聘舜」，左側為「文王聘太公」。就龍之造型及配景，線條是較細瘦疏朗者，然龍之矯健，乃可見到。靈動的整體線條，用來形容音樂的嘎嘎聲響，用龍吟與鶴唳來形容曲館的唱腔。

　　一九三六年，又受委託承製另一件〈番花草玉如意彩牌〉（圖14,15），採高浮雕法。以唐草圖案作石榴。此種作風已如絲路所帶來之影響。局部特寫中央之石榴。葉之流動，成波浪動態之氣勢，以金箔敷頗具富貴氣。

　　李氏精嚴的刻工，從兩件北管彩牌及辜家的作業案中建立。對一個匠師的養成，也有機遇的成份，單以材料言，木雕師所使用的木料，絕非一般當時處於以低收入工資的個人，所能負擔。由於顧主的訂購，才有資金購料，得以創作。李氏初入木雕界，得此資力雄厚的顧主，第一步即是精益求精，自然奠定了往後風格發展的關鍵。

　　〈玉如意〉與〈玉琴軒〉兩件彩牌的雕刻，是屬於青年時期的作品，就李氏之生活言，是有其相關的背景意義。鹿港地區民眾的音樂活動，有南、北管，玉如意與玉琴軒屬北管，雅正齋、聚英社、大雅齋屬於南管。像〈玉如意〉、〈玉琴軒〉這兩件，對李氏言是傳統匠師依附於生活中的創作，因此，創作上除了一般主顧受約外，也有參與會員的身份感情。對於與北管相近的平劇，李氏與生活上愛好不變，民國五〇年代，電視成立，節目裡每周的平劇必定欣賞，至今尚是如此。民國七十年，李氏受領民族薪傳獎，同屆民族音樂類的侯佑宗先生係一代鼓手，兩人於前幾屆教育部薪傳獎活動中，透過翻譯亦能交談，李氏頗敬重侯氏之藝，於侯氏身亡，雖交誼機會不多，言談之中也頗深致悼念。

李氏對於個人休閒音樂戲劇有所回憶。

大雅齋十六七歲時加入，由堂哥以我嗓音好，可以唱，北管則是玉如意，這兩館，我只是皮毛的學一點，但欣賞一直不退，老師是「潤司」，活動地點在二王爺宮邊隔壁，目前已是四樓建築，十七歲我就開始南北奔走做工了。
我的休閒生活，只有南管、北管，皆曾學習過，現在已不能唱了，五六十年沒唱了，先學南管，再學北管。我曾經參加「玉如意」北管，「玉如意」原在鳳山寺邊廟，目前已無人了，所以「玉如意」的彩牌搬到鹿港民俗文物館展覽了，玉如意曲館總有一百多年了，全盛時會原達一百多人，前輩人死了，又無人接續了，鹿港雖是泉州人多，卻漳泉南北管皆盛，目前南管猶在，北管衰退了。另外一北管是「鳳凰儀」，現在移到後「三國王口」王氏家旁，雙方甚少來往，尚有「頌天聲」一館。一切自由參加組合，請先生來教，學唱、學打擊樂器之鑼，一個館總是要有各樣人組成，打板鼓的就是老師。四人打擊，唱曲者和之。北管之發音與台語不一樣，但學習時照曲詩唱，雖然唱曲之發音，只有學過者清楚，但在神明會、家中做慶典，如婚喜喪事出殯，吹笛拉絃皆有，總是約來開場。一般除了應邀以外，會員家中有事需要，總是互相合作鬥腳手，當時並不以講定價錢才應邀，不像今日要出場費了。一般以「館友」相稱，至於「票友」一詞，則是「外江人」（即外省籍）所說的。目前「老人會」尚有活動，但是我年紀大了，加以不相熟，且無氣力了，但我可以欣賞聽曲。南館我是「大雅齋」，早已散了，「雅正齋」會員也很多，大部份是年紀較大的，曲目也多，「雅正齋」的老先生我多認識，「雅正齋」址早在清朝是在泉州街，後來遷媽祖廟，遷新宮，今日遷到「老人會」公會堂現址。曲詞也忘了，比如〈望明月〉的曲子，我聽過，老了精神不濟，全忘了，我學過的管曲目，目前別人唱，我倒可以應和就是了。並不投入，三十歲以後為了生

活就停止了。

參予辜顯榮家家具製作

李氏的另一項藝業起點，就是在十六參與家族承製鹿港大和辜家的家具案桌雕刻製作。按辜家主人即臺灣名人辜顯榮，辜氏於日據時期發跡後，為臺灣巨富，於故鄉鹿港興建洋樓，配合洋樓落成，添置家具，目前已成為鹿港民俗文物館。

李氏約略回憶曾從事中部大家族工作：

> 十六歲能到辜家做事，是家長做領班師父，所以我及父親、叔叔、堂兄，都去工作。辜家工作約二、三年，在大廈未落成前即開始做家具，工作天約二、三百天。日茂行也是我家族在做。鹿港已建立知名度、信用度既已建立，到現在已隔代，仍然有來往，如目前辜振甫、辜偉甫夫人，到目前尚有來往。臺中樹仔腳林姓家族，在五六年前還有生意往來。

辜家所作，屬於家具，李氏之工作範圍，技藝暨源於家庭，是以父親承製業，也就順勢加入，從整個作品來說，辜家豐厚的財力，呈現出用料豐厚，及雕工的不計繁複踵事增華。

由於辜家僱請，家長率領，長期工作於辜家。李氏於近年回憶，頗滿意於這段工作時間，及作品水準。認為即使今日為之，恐也因精神不同，無法複製。另一方面，僱主與匠師之間的合作關係，也是作品水準能否突出原因之一。在辜家的財力支持下，主人能信用藝師，匠師也因主人無財力顧忌，因此，選料用材，皆臻上等，僱主對匠師的工作進度，也相當優容寬限，因此，作品從設計到實際施工，總以精緻為目的，從目前這批家具完整的保存，七十年來猶如新的一般，可略見當時施工之講究。

家具除了實用之外，追求美觀。美觀的兩大部份，一是整體造的造型，一是細部所加諸的裝飾美。辜家所做家具，其用途頗多擺設用，大體上來說，比起鹿港習見的一般桌案，來得厚重，尤其大多分層有下方托泥的案桌（圖16）。選料之美，辜家桌案是使用梢楠，這有其地域限制。中國所見之家具，良好者均使用硬木，一般有黃花梨、鸂鶒、鐵力、櫸木、樺木、紫檀、黑檀，但臺灣本地，當時所能得到的，還是以楠、檜木為佳良。楠木並無類似如上所說的特殊木材花紋，因此，臺灣製作家具，少見利用木材本身之紋理來表示，但相對的，楠木本身的光潔，也是一種不假人力率真的純淨美。這個純淨美，部份也來自髹漆，本套以紅棕為主，光亮處自有份寶貴的品味。

家具的造形，自然也屬於一種幾何形的雕塑。從這觀點來看，家具中所分割出來的面和線，也就是在品評一件作品的優劣範圍內。雕塑的範圍裏，面和面所成就是線條，在家具的範圍如何修飾，有「檢線腳」一詞，「線腳」能否合乎美的條件。外表所顯現的面和線條，從家具置放的角度，可俯視可正視，因此，重要的「線腳」，部份是在「邊抹」、「冰盤沿」「梐」、「牙」、「腿足」。這些美，歸納至簡單，就是「平面、凹面、凸面」，而線條就是「陰線與陽線」。這幾個基本條件，說來不複雜，但結合在一起，那就變化多端。從事實上說，桌案有基本造形，但因多種比例不同，也就有了區分。

先說桌面，從縱面平視，厚料所成「冰盤」，也顯得比一般所見厚重，縱高既大，因此，可以說層次上多了上下兩沿，其縱切面為凸出部份，高束腰部份也，相反的作成凹。

束腰四角，加有蕃花草及蓮花圖案，牙子部份，再加以陽線雕刻（圖17）。

束腰部份均採細長扁花鳥，以開光透雕，花以石榴穿枝，並有數隻麻雀停留其間。

「腿足」可以說相當複雜，上方腿部飾以狴犴（圖18），下方則採馬蹄，但腿之兩側，又往往在輪廓外側起陽線，腿之部份又有陽刻花紋、卷螺紋，由於桌下又配置托泥，托泥之腿足，採鼓腿、外翻馬蹄（圖19）。

四隻腿之接角處均採狴犴，眼處點黑睛。部份腿有縱向浮雕花枝，大部份主題為貞石、石榴（圖20），一般腿足都作馬蹄，蕉葉或白菜，兩者或外轉或內翻，而此作蓮花足，蓮花除外翻上，其上部則以菊花葉（圖21）連綿而上，這已是一件高浮雕，此因利用上部「ㅓ」腿所鉋創下的部份。

辜家家具案桌，本身施行雕刻之部分，主要在於桌

面下之束腰、角牙、卜子花等處。比起在鹿港所見閩式案桌，大都祇是畫花，或者線段形式的拐子龍，更甚者，頂多是於牙子部份有內枝外葉的花鳥堵而已。辜家可以說是展現財力的無所不極裝飾，就這批案桌每件之雕刻，並不相同，述之如下。

根（力水）是木雕表現最大的部分，基本上，根的力學作用在於拉緊桌面兩腿，使之不容易開裂，因此成為「冂」形，在這樣的格局裏，所有造形也隨著「冂」形沿線發展，這本是方形，但這一套案桌都將其轉化為曲線。這個曲線所運用的是龍形紋，龍部分亦簡化成螭，考案上，將採對稱，將龍頭置於上方兩角，向中間延伸出，發展為一以海棠式開光，但是這個輪廓的大線條，就是龍身的自由蜿延，大線條的邊線（圖22）。

本處案桌之龍紋裝飾有多種，可由寫實到完全線條式的如拐子龍的一種龍紋。再作敍述。

捌子龍之例，一龍頭相向，夾處於腿上方與牙子之間，龍頭張口，尚能見其形跡，龍身則以捌子龍之方式，作盤旋狀處理，內側起陽線之紋，中央作海棠開光，飾「麒麟蓮花雀」（圖23）。

第二種寫實的龍（圖24），張口搖首，龍身呈「S」形，轉換對稱的構圖，中央盤旋成海棠開光，刻以「鶴鹿」，而中央兩節空處，以「瓜葉爬藤穿插老鼠」，龍頭下方，則是「人物故事」。一般以雲紋來裝飾龍身，本處卻以花葉，就精細度來說，本件的纖秀，自有其獨到處。

第三種龍首，退成完全是雲紋式的結合。除了本身的寬闊線條外，並在一側，使之凸起線腳，加深了線條的流動感（圖25）。

第四種完全是「方回雷紋」的拐子龍（圖26），手法上，中央凹陷，兩邊凸起。牙子之外的落地根也常用這種手法。再加以俗呼螺旋紋，由於是淺浮雕，再加以鏤空，所呈現的變化可以說是曲迴百變，周而復始，也集花鳥、人物、博古在一起，典雅者靈動者，都可見到。牙子部份為素面部份，有對稱方形拐子龍，間有部份是墨筆畫出。螭龍、捌子龍的大空際，所形成的海棠開光處的雕刻，題材也有多種，包括人物、動物、花鳥、博古。試舉例說明。「蓮塘」的開光面積並不大，然安排兩朵迎風的蓮花，下面藏有水鴨，比例上未必精確，但是拙態卻可愛。博古採用盤瓶，採梅花、置瓜果香几

上，置硯屏奇木插、上書卷文具，几下又老鼠咬金瓜，右為水仙，左為茶花。吉祥題目如「喜上梅梢」、「鶴鹿」、「福祿」。

對這種在龍紋之間的開光處，雕各種題材，見於臺灣較早之木雕，如有名之竹山敦本堂，也採取將「人物、瑞龍」，置於桌案之牙子，然其繁瑣尚未及之。

李氏爾後，如天主堂所須之祭臺、祭案，亦能承攬製作。一九八〇年代，因進口硬木材料，如紅木、紫檀，較易取得，家中之太師椅、羅漢床，亦自行設計，督工製造。

李氏精嚴的刻工，從兩件北管彩牌及辜家的作業案中建立。對一個匠師的養成，也有機遇的成份，單以材料言，木雕師所使用的木料，絕非一般當時處於以低收入工資的個人，所能負擔。由於顧主的訂購，才有資金購料，得以創作。李氏初入木雕界，得此資力雄厚的顧主，第一步即是精益求精，自然奠定了往後風格發展的關鍵。

第二章：
揚名傳統木雕界

民國十三年（1924），李氏完成〈玉琴軒彩牌〉的創作，當年是十八歲，之後就到鹿港天后宮（媽祖廟）做事。這一次李松林與大堂哥煥美（1899－1965）以「師傅頭」的身分，領修鹿港天后宮（鹿港人習稱舊宮）木雕部份。李氏做為傳統匠師，獨當一面的進入木雕界。此項工作，先後持續四年，由此揚名，也奠定了他日後的名聲。

關於此次重修鹿港天后宮，李氏有些相關背景回憶：

先由大堂哥煥美做提調做師父頭。因有信用，由李家製作，只有到最後一點零碎工作由他人包去。
至於工程的進行情形。
十八歲時參加大殿，先作約二年，沒錢停工。
大殿做時，論工作天計酬。[9]

媽祖廟的整體修建史，曾於民國十一（1922）年起重修，歷時十五年使完成，其中前殿是由福建王樹發（名匠王益順侄）執篙尺執行完成。對於執篙李氏曾目擊，「建一座廟，並不只落一次篙尺，鹿港天后宮建時，光是前殿，便見了大小共用三根篙尺。[10]」

廟宇的修建，集大木、小木、雕花、石作、土水、髹漆、剪黏等行業。修建廟，整個工程是由大木師主持。中國建築是構建而成，尺部一定多大，所以均是一件一件兜合。由木工雕工的，由師傅頭設計。至於建築工事，乃遵循大木工的設計，由大木匠裁定尺寸，才由雕刻工在此尺寸內製作，此製作內容，雕刻匠有極大的運作設計空間。李氏表示，「以媽祖廟為範圍，則雕刻部份由我們雕花匠自由運作，其他地方當然也有相互商定。雕刻的題材，從無禁忌，八仙、三國、封神榜，題材太多了，我並沒有特殊偏好，總是做自己喜好的題材，最有把握。此次做了，最好不要重覆，也要懂得變巧，也要考慮到業主的資金，因為大部份論工計酬，雙方要配合。」

正如文前所示，李家渡台，定居鹿港，就是參予廟宇建築。天后宮與李家淵源，已建於李氏之父叔輩。此外，如位於鹿港中山路的城隍廟，李氏父祖作品，也有所淵源。城隍廟亦有李家父祖作品。隨著民國二十一年鹿港市區改正，拆除前面亭子部份，所拆下之部份，完好木雕刻移往媽祖廟，做為邊廂的裝飾用。

由於李氏高年，因此他又說：

對媽祖廟的歷史我倒相當熟悉，從尚未「市區改正」（民國二十一年）到現在，我是全程目睹，例如八卦斗拱是很多人作的，這種工作由大木師傅頭籌備一切，交由雕刻師做細部。

當年媽祖廟集資，來源採認捐，先認捐後再出錢兌現。時常欠工資，由於那個時候才能收到認捐，並不確定，不像今天香客捐的錢多。辛

註9 　按民國四十八年，吳繁編〈鹿港天后宮湄洲天上聖母年表〉「民國十一年條：重修廟宇記」，「本宮總理大和行辜顯榮先生倡議重修，由各地信徒捐資，由黃清俊督工，由陳堯主持，耗資百餘萬，歷時十五年始告竣工。」李氏即因此而加入重修。

註10　此當指一九二七年媽祖廟之重建事。大木師能繪出屋架的圖樣，稱為側樣。事實上，他在施工時，還得製作一支很長的篙尺，在這把篙尺上，記下側樣圖的高低尺寸，這種轉記尺寸，稱為丈篙，即可丈量高低的長尺之意。丈篙為閩南匠師之稱法，粵東匠師則稱之為丈竿。搭建屋架稱為穿屏搨架，樑柱上的榫卯位置即憑丈篙決定之。能夠設計篙尺的匠師才算合格的大木匠師。篙尺有四面、六面，及長短之分篙尺。在建築完工後，常藏置於屋頂桁木之上，以備將來修葺時參考之用。
　　（見李乾朗《傳統營造匠師派別之調查研究》，七十七年十月，李乾朗古建築研究室，頁122）

（顯榮）家認捐最多，為二萬多元，後也追加一些。姻親曾任縣議員的鹿港紳仕施性瑟，也因主持修建，賣了田地來捐獻。

關於工資三川口包工一千元，僅計工資。與後來在菜園「黃慶源」家做「金銀廳」，每天也是一元三角，是三女出生那一年。

大約是時間相近均，在一元三角，包工只能算來一元而已。

建築用的木材，當時木料全由福建來，臺灣也有部份，杉木來自福建，樟料大多是臺灣，石料大陸。

鹿港地區廟宇修建，龍山寺太早了，李氏表示無法完全知曉，倒是表示不斷有李家先祖所做。傳統匠師，一批師父來，土水一批、石匠一批、大木工、小木一批。龍山寺一批，都是幾批一起從事，除李氏一家外，餘並不完全留住。

參與媽祖廟木雕修建者師傅的工作群，除李煥美以外，李氏家族，尚有有二手師李墻、李德冰。此外，前前後後，李氏舉出：（「　」為稱謂，正名待查）

1. 鹿港人頭手師有施石、「金福」、施禮。吳福林、黃媽城、施至善。
2. 泉州來的頭手師有詹銀河、楊興、黃連吉、「乾師」、「大膨師」、「狗神師」。
3. 潮州來的頭手師有「仁雲」、「日回」、李秀月、「岳師」、二手師「禹家」（李秀月侄）
4. 溫州來的頭手師有「友山」。

天后宮修建過程中，也不只是在地人而已，可以說集了當時福建來臺的名匠，這幾位匠師，從年齡和輩份上言，都比李氏大，對於這些長輩，李氏也推崇倍至。並有過簡單的評介。以廟宇的雕刻題材，包括人物、花鳥、走獸，乃至吊燈，筒座等等，詹銀河的好工夫在人物，每一位人物的姿態刻工，都非常精緻，「一仙（位）看一仙好。」以李氏的雕刻過程，媽祖廟的工事是李氏正式獨當一面，李氏在天后宮的人物雕刻，詹氏見到時，即感受的李氏發展的潛力，與同行間匠師說，「如果當年看到今天的少年輩，有這樣的成就，眞不敢前來「賺食」（討生活）。」相對的，優於整體性的表達，則是連吉師。連吉師在天后宮的作品頗多，正殿神龕，及「四暢」都是他的作品。人物木雕的題材，大致上採

取了相當多的歷史故事，尤其是來自於戲劇人物。戲劇故事可分文場、及武場。文場如「渭濱訪賢」，武場則「戰馬擂鼓」。楊興師（雞母興）擅文場，「狗神師」擅武場。此外，如「乾師」擅「花鳥四腳獸」。文武場，他個人曾表示喜歡文場。從年資上論，李氏年未逾二十，其吸收名家長處正是時候。李氏也表示，這段天后宮工作期間，學了許多前輩的技巧，尤其在人物齣頭方面，李氏也回憶到另一位來自潮州的「嵩仁師」，嵩仁師有相當好的交際手腕，工事範圍相當廣，臺北、員林到鹿港均有。嵩仁師也曾承攬了辜家為贈送日本皇室的家具，此項家具送往日本之前，曾運到鹿港做整合工作。由於是送往日本，其中的人物故事、花鳥題目，要為不同文化的日本人寫說明，當時李氏，能觀摩到這批作品，尤其注意部份潮州匠師的刀法、運作及刻工程式。當時其煥美堂兄，因通熟人物題材故事，作出口頭解說。

李松林表示，學習是成功的不二法門，參加群體工作，就可多學多看，截人之長補己之短。待將來做同一類雕刻時，就參考使用，可派上用場，而得心應手。辜家與媽祖廟的工作參予，對一位正在大量吸收藝術的李氏而言，實在是天賜良機。

李氏在天后宮的代表作，可舉：

三川殿員光：〈孔宣兵阻金雞嶺〉（圖27,28），其對面則是其堂兄的〈羅通掃北〉。

內三川殿拱眉：〈獅子連應登科〉（圖29），壁面的〈番花草〉（圖30）橫眉。正殿大樑：〈四聘〉。

這四項也說明了人物花鳥幾何圖案等。

〈獅子連應登科〉，「篆頭」做螭龍，採透雕。本件從諧音題意上來發揮題材，因此，擺開了現實世界存在與否的現象。布局上，左方用一獅，獅之姿態造形，以威為主，步伐雖蹲而欲上撲，是以雙腳踏於危石之上，銅鈴眼、血盆口，頸身上之鬃，臀部之毛，採曲卷而帶圖案化。獅本身藏於蘆葉之下，上亦有蓮葉為蓋。從比例上言，這是非大自然所見，但從層次上言，又有左方之「大篆頭螭」的對比，頗能增加一份隱藏感，也即是獅子隱伏其間，空間的效果層次出現。獅子右方即是受風波動的蓮塘，蓮花開放，蓮葉或伸或放，作者捕捉住一股動態，這是最難能可貴的。下方蓮葉上有一蛙，蛙在音義上是蝌蚪變成，荷梗上有一對燕子，左右相互張翅對鳴，主題中的「獅子、蓮花、燕子、蛙（蝌蚪）

」，從諧音上就成為吉祥意義的「獅（思）子連應登科」這對古代視科舉為士子唯一晉身的祝福。就雕刻的手法來說，本件的成功處，可從下列幾處來說。第一、民間藝匠的題材是以吉祥為主，因此構成的內容，絕對不能有寒酸之感，若以繪畫的觀點來說，文人畫所強調的「冷逸」，它是無法適應於民間藝術的美感，以通俗的話來說，「歡欣熱鬧」的氣氛，才是一般庶民大眾所需的。本件的主題安排，從左至右，密密實實的布滿主題，加以掌握了風吹蓮動的動態，整幅畫面也就活潑起來，生趣在藝術上來說是一個重要的條件，但民間藝師最大的缺點，也因為要充實熱鬧，而無法達到靈巧的地步，相對之下，本件的成功之處就非常地明顯了。第二、本件的透雕層次豐富，本件以蓮塘為主景，本身之花葉穿插，再加上蘆葦的貫串，本身的空間就是所謂的「內枝外葉」了，再加上獅子、蛙、燕子的加入，不但是高浮雕，也帶有圓雕的成份，如下方之蓮葉，有部份甚至伸出到邊緣外。第三、對於「員光」所應該遵守的「不失材」，這件作品前後左右，各各主題的布置，在均衡上可以說毫無偏失，在平均分布之下，卻能以各各主題的動勢來打破，就是其成功處。另外，本件是上了彩色，關於這一點，一般廟宇之工作，彩繪是與木雕分工的，木雕匠師完成作品後，其上彩另由油漆師傅所做。此件之貼金及螭龍部份的青綠，依李氏記憶，為其好友郭新林所負責。

〈番花草〉篆頭做雙龍張牙，頭頗碩壯而威嚴，相對的盤旋而出，做為龍身的番花草，卻是細膩而飛動，中央作如意頭，放射出猶如波浪做兩倒「S」字而發展。屬於清底雕，由於面積大，翻轉交待清楚，造形上比較穩重，這也是可以視為泉州式的風格。篆頭髹漆以朱、青綠、金、白相配，而朱紅為底。

〈孔宣兵阻金雞嶺〉這是封神榜的故事，中間交戰兩人，提雙鎚者為周營黃天化，迎戰手執方天戟者商紂營陳庚；武吉則是持大兵器，騎黃馬著金甲紅袍，與武吉交峰者為孫合；左後一員大將，一襲盔甲鮮明者，當是孔宣；上方展動二翅者為雷震子；旁有小兵，擂鼓助陣；再右側轅門下，長髯垂胸者為姜子牙，手持令旗施法發號；兩旁各有一佐理人員。這是描繪武王與商紂的一場大戰，孔宣所代表的紂王惡政組成陣營。

繁花似錦，更合乎民間庶民的理想願望。另一件由

其堂兄煥美製作的〈喜上眉梢、雙鹿游春〉（圖31），亦可為證。此件「篆頭」亦作雙螭，又方雙鹿並行，輕躍於梅花叢中，三喜鵲分布於梅花樹上，底層則是上下不一的太湖石塊。手法上以梅樹為背景，中間穿插雙鹿，雙鹿造形，長角曲腿，縱躍的輕盈感為李氏掌握住，「鹿鳴春苑」和以「梅」亦代表春天，「喜鵲上梅（眉）梢」所經營出來的是一幅樂園。這可見家族間的相同意念。又一件是類似「獅（師）子連（蓮）應」，作獅仰頭望，鷹、茶花林內，有長尾雉雞，回身高鳴。基本的構圖是以茶花為中心，兩旁以獅及雉雞來平衡，再加上上方的鷹來打破其呆板。茶花本身的枝幹被強化，而呈粗壯，花朵也變得被造形成瓣瓣疊起，且花蕊部份成球狀，這都是通見木雕作安排手法，葉也同樣的被肥厚化，動物獅、鳥、花朵均鼓出在前，葉則有前後左右之分，從主題的突出，和花葉枝幹的倒退層次，李氏的安排，視覺上頗為清礎。

〈四聘〉，「唐堯聘虞舜」、「商湯聘伊尹」、「文王聘太公」、「劉備聘孔明」，它與「忠孝廉節」是李氏喜好的題材論題材之一。本件做清底雕。

在以木構為主的中國古建築裡，正是巧妙的化裝師，將單純的力學功能，及人神活動環境，加以美化。小木作及其雕刻，也就是將單純的木料形狀，方直圓扁等，創作出抽象具像的造形，添加了建築物的美感，甚至被認為是建築物本身的靈魂，雕刻家的重要性可知。李氏表示，設計時也得從擺放地方的位置也得考慮，重要顯眼，地位就要雕得特別精細，無重要地步，如陰暗地方則就注重整體，太細節化反而看不清楚，題材是人物故事、是花鳥，總是隨機應變。天后宮大殿目前燻得烏黑黑的，如何處理，那就得重新洗刷，洗到見木質本地，重新油漆，那就變新了，記憶中二三十年前媽祖廟就重新髹漆過一次，現在又黑了，香火越盛，黑得越快。

李氏的工作與寺廟結緣，但李氏表示「作神像我不做，因為他有另一班人，媽祖廟內神像，舊的是唐山師傅作的，新的則是本港師傅雕的，鎮殿的如千里眼、順風耳，大座的神像，均是唐山師傅。師傅來來去去，泉州鹿港通往非常方便，沒有翻新前是我家祖先做的。」

民國十九年，媽祖廟工作完工後（1930），李氏自行開設木器行。但是遇到市區改政，（民國二十一年·日據昭和七年）房屋被拆，生意也收了。

　　小木家具店原在中山路舊的第一銀行斜對面。爲什麼想自己開店呢？那是因爲無頭路，只好如此，店是租來的，只有一點小本錢而已。當年就是成品做好，擺著販售，這時所販買者皆爲傢俱，直到市區改正，房子被拆，店也就結束營業了。就改成受人委託做工了。

　　據李氏回憶談及這短暫的開店生涯。

　　做生意看「大小月」，「大小月」的分別是下半年爲大月，有句俗語：「三到四五月，餓得打轉（旋）。」七月就無人嫁娶，今天猶是如此，有嫁娶才有傢俱生意，如新屋落成，「入厝」買椅桌，嫁女兒買「柴料」（家具）。生意主要看顧主訂做就是了。什麼都做，也得顧師父參與做，家族中人也沒有辦法應付，那時原料買幾百元就做了，請師父論件計酬，如一張椅子是五角，如請做十件、五件像包工一樣。

第三章：
製作鹿港鎮
黃慶源宅金銀廳

　　建築裝飾爲木雕範圍之一，就這一項言，大木作師爲傳統建築之總設計師，工程的架構一皆出於其手，是以做爲構件的小木作，依附於其設計中，其每件之尺寸大小，必先由大木作師裁定。做爲雕刻師，則在此範圍內發揮。以傳統建築言，無論是廟宇或公廨、民宅，小木作雕花所承製的有下列：室內樑架及其構件處裡，如樑頭、枋尾、斗栱、墩、垂花、等；外檐裝飾裝修，如雀替、檐板、橫披；室內裝修，如屏、罩、隔斷、掛落、博古架等；其它，如傢具、門窗、柱礎、欄干、鋪地，範圍相當廣泛。

　　本件作品，材質爲木，透空處繃紗，並著色繪製，作於一九三五年。緣起於鹿港茉園富紳黃秋（以其經營薑售米穀鎮人稱之「米割秋」）及俊吉兄弟，興建黃家後院洋樓一座，並裝修內部，其啓用則爲黃府太夫人七十頌壽之用，就本建築之外形採用全爲洋式，內部之裝潢則兼具洋、和、漢三種成份。

　　此洋房之總工程經費約二萬餘日幣，李氏承作之格扇及其他如和式房之格扇，其經費是以工作天計算，每日工資爲一圓三角，工作其間自當年農曆二月至年底之十一月，其間，李氏曾赴臺北參加日本「始政四十年臺灣博覽會」。李氏主要承作外，參加者，雕花部份有其六叔、堂兄煥美、堂弟李冰、同門施禮、福阿、林謙、王後，小木工則有王和、宮後能賢，油漆蔡波、郭宏。總計工作人天數約一千餘。

　　因黃氏家族無論私人節慶或宴客旣多，構想必有較寬廣之處所方能容納，本案經業主與李氏相商，採用活動之格局，之所以有此格扇構想，自有其與傳統淵源。

李氏自述，是得自目前尚留存於新祖宮及泉郊會館兩邊廂祭神的隔扇而來。這兩處的格扇作品，李氏談及當時的匠師所，公認清代留下最好的格扇，就今日兩者加以比較，格扇之製作是古以有之，其中花窗之設計，一般均相同，但李氏則將此花窗，變為實物造型。

李氏在本案中之角色，可謂為設計人兼具施工者。蓋在一九三○年代，尚無今日·室內設計一詞，所謂「裝潢」的觀念，在臺語中則為直呼為「格間」，專業化制並未形成，大多數的狀況由包工者（小木作）與業主口頭商定，施工時，尚有邊作邊改，所謂「起厝攢（準備）半料」。意即業主與諮詢製作匠師父時，所估的費用，往往僅是實際總工程費的一半。可見邊施工，邊更改，追加設計的變動，使得原本的預算，往往僅能是總工程費的一半而已。一般言，鹿港地區的傳統建築，格局是相當固定，就三合院或市集內之長條式住宅，室內架構，應該無多大變化，只是施工精細的差別而已。黃宅外觀事洋式建築，且為一平房，單獨成立，並無如三合院之廂房等，其平面佈置以圖示於下。

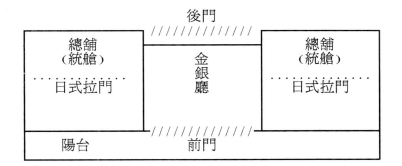

前為長廊，前後中央為中央入出門，稍成扁方。其主要隔間亦是參考三合院正房，畫分為三部份，中央為正廳，兩旁即如左右廂房，用為臥室。廳與房之區分，即為李氏所設計格扇。此格扇正廳之後方佈置八仙桌、疊案、長案，左右則貴妃椅。這與一般閩南漢人家庭，並無二致。（一般兩側為太師椅配茶几。）兩廂房則為臥室，一如一般台灣常見和漢混合之榻榻米之房間，臺語稱為「總舖」者。從整個佈置設計言，是將正廳與廂房，納入一個洋式的單一建築裡。

李氏在此屋中之主要設計構思，其特色呈現此房屋的活動格間設計。正廳主要為會客、祭祀之地，如客多，正廳無法容納時，則此格扇，可由原「冂」形，變成「凸」字排列，成「凸」字形時，將原先和漢混合式房，意即由一廳變成三廳，原為榻榻米床處之空地，變成一橫形狀客廳，如此一來，其空間可大出二倍，當時稱「三廳現」。這種活動式的空間，就是本設計的最大特色。而這一個從「冂」圍繞，到「凸」字形的圍繞式格扇。又為進出方便，將正面之左右兩扇，左右側之最前扇，設計成可推拉之活動門，以供平常進出。本宅廳之建立時期，已是日人據臺四十年了，和風固已為漢人所知，亦有部份習慣加以融合，如「總舖」之設計及使用榻榻米，以及隔扇門上某些圖形，採用透過日本而來的圖形。至於西式之造形，則為天花板（承塵）及吊燈。

基本的設計，以格扇之連成屏，做為隔間，這在一般民家是相當少見的。黃家為當時鹿港富紳，其社交應酬，及本宅節慶頻繁，有此需要。在時代的潮流中，亦顯出一個漢人在日洋交會下，有如此業主與匠師的配合。

此宅所以稱「金銀廳」乃因格扇門之兩面，主要設計，一面以金，一面以銀。平時與喜慶時用金，為正面；若遇喪事，則以銀白為正面，這是符合漢人的習慣。而金銀更是富有人家的代表，門面上有此設想是相當妥貼的。正廳之傢俱，則以烏漆，其穩定性色彩，配金配銀均相宜。

本文以雕刻主，是以此格扇原本之雕工及花紋先述之。按正面為八扇，左右側則各為十扇，茲將各扇花紋題材，繪佈置圖如下：

金銀廳正面位置示意圖（圖32,33）

家規	麻姑鹿	忠(孔明)	節(蘇武)	孝(堯聘舜)	廉(楊震)	東方朔	庭訓
牡丹花	聯：遠大望兒孫	旗(祈)	磬(慶)	球(求)	戟(吉)	聯：垂勳銘竹帛	菊花
花		博古(香)	博古(果)	博古(花)	博古(燈)		花
		葡萄	鳳梨	匏瓜	絲瓜		
	腰板	腰板	腰板	腰板	腰板	腰板	
瓶	蟳虎爐	蟳虎爐	蟳虎爐	蟳虎爐	蟳虎爐	蟳虎爐	瓶
	虎口	虎口	虎口	虎口	虎口	虎口	

金銀廳左面位置示意圖（圖34,35）

懷孔	老子	侍從	守城官	副官	童子	童子	童子	童子	居止安
梅花	白菜	紅蘿蔔	南瓜	大頭菜	冬瓜	蓮花	橘子	匏瓜	鏡子（稻穗飾邊）
	琴	扇子	蕉葉	犀角	葫蘆	畫	書	棋	
花	菊	牡丹	茶花	梅花	蘭花	水仙	香	芙蓉	
	腰板	腰板	腰板	腰板	腰板	腰板	腰板	腰板	
蟳虎爐	蟳虎爐	蟳虎爐	蟳虎爐	蟳虎爐	蟳虎爐	蟳虎爐	蟳虎爐	蟳虎爐	
瓶	虎口	虎口	虎口	虎口	虎口	虎口	虎口	虎口	孔雀

金銀廳右面位置示意圖（圖36,37,38）

和為貴	西王母	侍女	侍女	八仙栞	八仙枬	八仙杣	八仙枓	侍女	旡翁
鏡子（稻穗飾邊）	元寶	畫	笙	羽扇	扇	拍板	折扇	書	松樹
	石榴	佛手瓜	桔	柿	蓮霧	香瓜	荔芝	桃子	花瓶
	書、筆	吉果	松	蓮花	吉果	菊花	玫瑰	靈芝	
	腰板	腰板	腰板	腰板	腰板	腰板	腰板	腰板	
孔	螭虎爐	螭虎爐	螭虎爐	螭虎爐	螭虎爐	螭虎爐	螭虎爐	螭虎爐	
雀	虎口	虎口	虎口	虎口	虎口	虎口	虎口	虎口	

　　右側應為「琴、棋、書、畫、葫蘆、犀角、蕉葉、扇」。

　　左側應為「石榴、佛手瓜、桔、柿、蓮霧、香瓜（柑）、荔芝、桃。」

　　正面之中間四屏，從右而左依序應為「忠、孝、廉、節」，即下方「祈求吉慶」。

　　按此隔扇既屬活動，設計時正面每片橫寬二尺，可分開卸下，每片高三百九十公分。橫高既同，遂因多次使用，除左右二片外，餘之次序，依現場測繪、攝影，圖表標示有所顛倒。

　　金銀廳格扇，既用之於「喜、喪」目的，兩相有別，但是在使用的目的中，無論如何，總是祈求平安福氣，有種庶民意味的追求。在此地又作了特殊的時空意味，也可以說代表鹿港地區的另一種吉祥與教化圖案，這也是匠師做為考案的基本因素。作為民間建築裝飾的題材，吉祥象徵，通常以圖形本身之含義，即「形意」，另外，為了擴大取材，明清以來尤其是以「諧音」來表達，即「形聲」。「形意」者的取材，甚至可以遠溯至遠古社會，如通用至今的龍鳳圖案，可以在新石器時代、彩陶及商周的銅器上見到。今日如本案所用的「螭虎爐」，螭之造形即是幼龍。龍鳳的被崇拜，認為能驅邪祈福，顯然是漢民族先人的圖騰崇拜，至於龜鶴表示長壽、牡丹表示福貴。諧音方面更多，如「蝙蝠、鹿」，表示「福與祿」，而用一連串物件的諧音來表示的更多，如「蓮花塘中的魚」，為「年年有餘」等等，綿延至今的吉祥圖案，可以說多至數百種，最常用的總是在「夫妻合好」、「多子多孫」、「長生不老」、「天倫樂敍」、「安居樂業」、「科舉順遂」、「農產豐收」、「發財升官」。總之，由百姓對內容之祈求願望，工匠進而表達美學的概念，在一件作品裏，既具實用，又復得以觀賞。本案的實用性特點，已如此上述，在藝術的運用上，可以說集傳統繪畫、雕刻、圖案、色彩、書法、匾額、楹聯而結合，題材內容為歷史故事，故事則明白的表示祈福或者敎忠敎孝、頌揚節義，自然動植物及抽象圖形，其所表達的則是強調倫理。色彩和吉祥瑞慶的內容的處理上更是別緻，我國一般民宅有的追求素雅，保持原件的材料美，有的則加以彩繪，色彩鮮豔，如鹿港地區都是如此。

　　以正面為例說說明如下。左右兩扇，左扇實為暗門，兩邊依例採對稱狀，上方一格，右浮雕「庭訓」、左為「家規」，下一方格剔地凸雕，右為「菊花」、左為「牡丹」，兩堵均採寫實手法，下長立方一格為花瓶，有三角座，瓶之形，原來自觚，唯日後之明清瓷器，亦沿襲此造形，圖案考量上以將圓柱形作壓扁，中央腰部有耳，飾以回形文，瓶之口沿，及身均飾以蕉葉紋，按蕉葉紋多見於明清青花瓷上，以鹿港地區言瓷器多於銅，是此瓶形圖案，應是來自瓶器造形。

　　再往內之兩扇，上下兩堵，則與中央四扇相同，中

央部份則為對聯，聯文為「垂勳銘竹帛；遠大望兒孫。」雕刻方式剔雕，文字嵌以團，圓中團圓之左右，又飾以雙環，最外圍則以凹凸「回文」環繞，字作清趙之謙式魏碑，題當出於黃氏族人黃天素。

本案下方除左右兩扇外，均作「螭虎爐」，螭虎爐上下則是「腰堵、虎口」，上方則木雕歷史故事。中央三堵之設計採條框式之圖案，一般格扇所見，上下係實體，以加強堅固，中央多幾何形花窗，此乃中央部份作為空氣流通與採光之用。本案考量亦出於此，唯以花果圖案出之，又因金銀雙面，兩相夾之中，繃以薄紗，既可透光、透氣，復用以防蚊蟲。紗上原有著色繪畫及書法，唯今日大多已褪色，遠觀仍以各項雕刻為主。此花果之圖形，未見於他處，實為本案之一大特例。

正面上所表露的文字意義，相當莊嚴的人倫規範，所配的歷史故事也是如此，從右而左，「東方朔偷桃獻壽」，對應的左方也是「麻姑獻壽」，右側之「八仙瑤池獻壽」，這三種祝壽的題材，顯示本案是業主對其母親的賀壽敬意，中央四幅，依序應是「忠」（孔明）、「孝」（堯聘舜）、「廉」（楊震四知）、「節」（蘇武牧羊），這四者或以義代廉，是漢人最基本的大節。正如許多公共建築圖樣的壁畫、雕刻，其目的如唐代張彥遠所云：「夫畫者，所以成人倫、助教化。」的功能，往下下一層，分別是「旗、球、戟、磬」，這是諧音格的吉祥圖案，意即「祈求吉慶」。

再說，本片格扇的前面，置有疊案長案及八仙桌，這與傳統三合院及商店或住宅的大廳比較，依然可以有些來源足資比較，按此傳統式之廳堂，一般均採用對稱式。茲再說明如下。此正廳兩旁為通往後方之門，商店式住宅右方為通往後院之走道，左方則為房門，是以兩門上有兩對聯，壁面為隔屏，一般前廳做商業用者，上中央懸掛關公像為坐像，兩旁配聯，以關公重義，商場效法一言為定之重然諾，如非商業，一般亦懸有財子壽或天官賜福之類的大中堂立軸。如為後廳堂，則為祭祀用，則懸掛觀音為主，甚至觀音在上、下方則灶神及福德正神（土地公）列兩旁，俗稱「觀音軸」。兩旁一般懸掛紅對聯，此聯內容絕大部份是母舅賀家中諸男結婚之禮物，因此，俗稱「母舅聯」，如堂面夠寬者，則觀音軸旁有家訓，或紀念家祖光榮淵源之對聯，此聯向以萬年紅紙金箔書，金箔書是先以榕樹膠書寫，利用膠

性於將乾未乾之際，拓上金箔，至於上層帖案，中間置神龕，每家容或不同，一般也有拜其祖籍泉州引來之神，或個人特殊信仰之神地方角頭神，左側則置祖宗牌位，俗稱「公媽龕」，這在黃宅今日所見亦如此。

從這樣的一個簡單比較，可以看出本案格扇上之有對聯出現，有「庭訓」、「家規」兩字之橫斗方，立意上仍然出於鹿港傳統民宅規範。

本件中堵所作之圖樣，雕刻為李氏作品所常見，至於中間可視為鐵線畫者，製作的原則可以因只有簡單輪廓線條，而使透光性較佳，在圖形的考量下寫實與造形並重。至於每扇所用之邊框，均較習見之格扇細，仍因格扇在八幅、十幅，扇數既多，就得削減邊框寬度，這是現實所限制。

金銀廳之腰板「忠、孝、廉、節」四堵，及其它雕刻內容，再述於下。

此橫向腰板，均以兩位人物為主題，旁配樹木、臺閣。「廉」以外均有太湖石填基，這是主要的第一層，做為透雕，且是要兩面雕，人物本身有其困難，因此，金廳部份是完整的圖像，而背面銀廳部份，則是利用做為人物故事背景的太湖石。由於太湖石的不定形態，可以隨心變化，既可任意造形來配合，主題的人物就反而清楚，對銀廳來說，他可以變成「銀雲」之類的抽象圖形。整件的表現，面積並不大，所安排的主題、背景清楚，人物由於採取透雕，因突出部份頗大，如「忠」諸葛之捧出師表（圖39），身體姿勢之彎曲，侍童之邊行邊回首導引，鼓出部份，已能清楚將人體各部位及衣袍，作凹凸形狀交代。

「孝」（圖40）以堯聘舜，舜安坐於湖石之上，一腳探水，一腳伸起，右手撐持倒傾之身體，而頭戴帽，回首與堯答話，堯則曲身拱手作揖，做出求才的禮貌性動作，中間有象一頭，旁置鋤頭一把，配景則是庭院蕉葉，主要還是人物兩相之間神情對話的把握。作者對堯與舜之間的視線連繫，可以說是成功的。

「廉」（圖41）刻楊震夜拒贈金，一官獐頭鼠目，手捧盤金，卑身彎曲，楊震則一手回絕，造形上小人的齷齪，君子的威重，是有所分別。這四份透雕，由於尺寸所限，所以部局處理上，並不繁複，大致是注重主題，如物的相互動作用，造形的特徵來表達內容。

「節」（圖42）作李陵與蘇武對話，李陵作戎裝，

左手執配刀，右手指點，當是爲蘇武解說某些事項，蘇武雖目與之相視，然身已反轉將去，旁有小公羊一頭隨侍，並大樹一株。

最左一人物堵爲〈麻姑獻壽〉（圖43），主題一堵，作庭園，麻姑身材碩大，壯極富泰，手捧瓶花，緩步前行，隨侍一鹿，而跟隨女侍，手捧壽桃，背景湖石連地，一奇樹著花，貫穿左右。李氏在安排上，兩位女性在行進中，仍然相互眼神關照，兩位女性的福泰之像刻劃，可說明一件吉祥題材的必要條件。

最右〈東方朔偷桃〉（圖44），東方朔長髯傴背，手捧偷摘大桃，急步快走，隨侍童子亦是。背景爲大桃樹，地以湖石相連爲基。

右屛〈西望瑤池降王母〉（圖45）的背景被刻畫成瓊樓玉宇雲影繚繞，西王母乘輦，由鳳拖行（俗稱鳳輦），手執如意，身靠輦背，頭往上仰，一幅得意之至。

一堵捧爐捧桃（圖46）。

一堵吹笛吹笙（圖47）。

一堵兩侍女持扇，姿勢富泰，而俯仰之間有一股凝神莊重（圖48）。

再作〈八仙〉前來慶壽，每件二人，李鐵拐一臉虯髯抱倚一大酒葫，張果老持爪離（圖49）。曹國舅戲錢、旁則漢鍾離持扇（圖50）。藍采和持籃，呂洞賓持瓶（圖51）。何仙姑肩持荷花衣帶飄揚，坐地吹蕭爲韓湘子，配背景爲柳亭子，二人位於太湖石松樹欄杆下（圖52）。

左屛是〈老子出函谷關〉。以童子爲題者四堵。

老子亦騎青牛，由仙童前導（圖53）。

又兩守衛持大槌遠望（圖54）。

又一官員，隨行一武將（圖55）。

函谷關令尹作揖前來迎接，隨行侍者持扇（圖56）。

一、童子兩人持燈（圖57）。

二、持爐，分別是作爲前導（圖58）。

三、又有隨行童子一人持仙桃，一人指手前引（圖59）。

四、又一小童持手杖掛葫蘆，一小童背酒（圖60）。

人物故事雕刻，採兩種的作法，既是透雕又是剔地。剔地一方面爲背景，一方面爲銀廳作雲石圖案。作爲淺浮雕的人物，眉目口鼻尙是清淅可見，整件以貼金髹飾，大致上是以人物兩兩爲一組的布局，由於是隔扇，無大面積，這也就是分開處理的原則。

至於「祈求吉慶」及「琴、棋、書、畫、葫蘆、犀角、蕉葉、扇」，「桃、石榴、佛手瓜、桔、柿、蓮霧、香瓜（柑）、荔芝。」諸金框線構形相，有時是雙沿削彎，有時是依圖而高低凹凸表示。

金銀廳虎口腰板上的圖案有三。第一、番花草（圖61），中央爲近海棠開光，惟下配如意頭，番花反成兩半。第二種爲如意頭開光，旁似二「腰圓」（圖62）。第三種則爲兩旁如意頭，中央近海棠（圖63）開光，開光外緣均貼金，並只在金線旁斜下凹雕。此件番花草主題形狀，事實上是以葉爲主，循中央對稱發展，中央部份上方爲花之變形，下爲如意頭，兩旁則以葉之翻轉堆疊而出，上方兩角亦飾以兩片番花葉，下方則兩覆葉片。整片雕法，除鏤空部份，葉及開光，各種線條，均是凸出，可以說以剔地雕爲主，但部份花葉轉折處，其底並非平坦，而是有盆地形的凹狀花葉，下方兩對稱之孔雀部份均貼金。鏡屛稻穗飾邊（圖64），當是來自黃氏業主經營米穀業。

正面及左右下方螭虎爐堵（圖65），雖略有所差異，但三種之結構，大都是以如意頭做結合，分三層蓋、爐身足及腳座。最高一層飾以黑漆，第二層則用貼金，底則均爲朱紅。最高一層本爲爐之輪廓，以半圓弧線雕出。第二層飾以貼金，則是此黑框之邊緣線。由於貼金搶眼，事實上爐之形象已褪去，但見金光閃閃，爲民間大富戶人家世俗品味最佳表達。

金銀廳邊廂設計爲日式榻榻米間，臺語俗稱「總舖」（統艙），拉門上有四堵「梅蘭菊竹」。其雕刻方法爲鑲嵌與凹雕並用，而畫本採自名家，雕刻出各種對象的形態。本套雕刻之底部均採用花樟木，加髹透明漆，其顏色是深棕黃，四旁之邊框以蚌茄多木應用，亦爲如此，顏色頗爲古雅沉穩，呈現出與水墨趣味完全不一樣。當時一般家庭，尙少採花俏裝潢，大都以莊重爲主，這也是設計的一個方向。四件敍述如下。

〈梅花〉（圖66）。由於幹的古老，使得雕刻的表現上較爲清楚，也就是對於梅幹皮層的凹凸裂縫，有著刀的地方。因此，從本身線條的走向，節、瘦的構成，使梅幹本身有屈伸糾結的形態，加以用漆是深棕，因此對古趣的表達，頗能掌握，也是本件成功的地方。梅花本身也是鑲嵌而上，惜已大多數脫落，只留下底黃色而

已。款題：「北風吹倒人，古木化爲鐵。一花天□春，萬里江南雪。醉墨生作於雪月山房。」

〈蘭〉（圖67）。採用蘇湜的稿本，畫露根蘭一叢，蘭蕙及根之顏色染淺，而葉之顏色深近於底色。葉之刻近於圓弧，根則與原形一樣，只是剖半如浮雕。款題：「喚醒三湘夢，輕□九畹花。任是風雷雨，斜掛碧窗紗。蘇湜。」

〈竹〉（圖68）。稿本是採取自鄭燮，畫的新篁一枝，由下而上，疏疏落落而已。採用檜木，一段一段，一葉一葉拼接，突出處再以浮雕方式，如竿成半圓，葉則凹凸雕相互運用，並打磨光潔。目前已有少數葉片脫落，呈現出底部較淡之黃底。書法之款題：「晨起江邊看竹枝，一團清翠影離離。牡丹芍藥誇顏色，我亦清和得意時。乾隆乙丑板橋鄭燮。」下方並有一印。這些字都是以陰刻刻於底部之花樟木上，邊緣採直下切口，字之顏色用黃。顏色上因同一色調，顯得非常清楚與調和。

〈菊〉（圖69）採用三種顏色，花及竹竿、葉，分別是由黃入棕。枝葉的表達頗能掌握筆勢的頓挫。顯現的高低刻痕，對於葉的生長狀態也頗爲合適。款題：「時人莫漫誇顏色，畢竟黃金無此黃。鐵□。此件爲李氏好友郭新林主稿。」

梅蘭竹菊由於是君子的象徵，它合於傳統儒家的道德規範，也就成爲深爲民間匠師們所喜愛雕刻的題材。這種鑲嵌的手法，也可以和李氏在這段時間，參加臺灣博覽會的〈蝴蝶蘭〉相關，甚至可以說是一種當時雕刻界的風氣，以民間衣櫥上的蝴蝶蘭裝飾木雕爲例，也是以鑲嵌的方式爲主，下方蘭花所配之蛇木，染以深棕色，爲表現蛇木之蜂房式空洞，以彎口刀剔成盆底凹地，至於花也是先以鋼絲鋸鋸成，就花形之凹凸雕成，然後貼上，只是在整個造形及作工的細緻度，沒有那麼活潑而已。

主人黃氏面對著漢式的傳統，日式的現代化，及洋風的吹入，基本上的選擇，以漢式的倫理觀念來作爲設計的主導，而少部份也不期然的帶有一點和風，至於天花板的設計，完全是洋式，由於不在本論題之內，也就不敍述了。

民國二十五年，臺灣博覽會展覽，李氏經由臺中州到彰化郡役所，到街役場來徵集。參加一幅〈蝴蝶蘭〉。李氏回憶「會場總會場在臺北，臺中亦有一小會場。

坐了五小時火車到臺北，還要過夜，看了好幾天，當年亦見福州工藝品來參加，有一館也出賣展覽品。」

參展臺灣博覽會的作品，後由辜顯榮女婿陳讚治收藏。這種相同形製的作品，依然存在，如〈是花是蝶〉（圖70）是民國七十年代的作品，題材上的蘭是蝴蝶蘭，並不是中國繪畫上習見的四君子以線條性爲主的蘭花，「蛇木、闊葉、花朵朵」，手法上是以「蛙材」爲襯底，此舊木絕大都取自於廢棄的「牛車輪板」，農業生活中，此物丟棄後，任其受風雨侵蝕，加以本身蟲蛀，其形變幻莫知，取得後將腐蝕處剔除，其天然之紋理是非人爲所能控制。其外觀似水紋似岩理，就如現代繪畫所說的自動性技巧。主題蘭花則以配件方式，用浮雕手法處理，再以黏著劑膠合或固定，這種作法，李氏不但運用於花木，亦運用於游魚，如同年代所作之〈悠游自在〉（圖71），這樣的處理方式，顯然不同於傳統木雕，由巧雕的背景加上實際雕刻的處理。李氏部份佛教人物達摩的處理亦是如此。

第四章：
傳統匠師的
藝業發展

民國二十六年，李氏三十一歲，受員林福南宮委託，爲製作〈案桌〉及〈九龍匾〉。鹿港不但是臺灣中部的手工業中心，其實也是臺灣的重要廟宇木雕人才集中地。李氏在此之前的重要廟宇雕刻，除前述鹿港天后宮，李氏曾於民國十二年，十七歲時，赴嘉義、臺中南屯等處參予宗教性木雕工作。民國二十五年，又曾爲彰化「義泉鳳黎會社長」楊府雕刻家具，此次爲員林福南宮工事，可視爲李氏的藝術名聲，已逐漸遠播。本章就李氏以一個傳統匠師的身份，參與廟宇工作，記其要項。

員林福南宮

員林福南宮〈龍桌〉（圖72,73,74,75,76,77），主體爲正面之蟠頭，雲紋迴護，蟠龍之龍鱗以麥穗之型製作，此爲先例，後又出現陳讚治家神主牌位。左右兩側配以來朝之四海龍王[11]，左右各二，右者踏龜、踏蟹，左側踏蝦、踏鱟，均持如意頭、戴冕旒，著龍袍，而面目

則介乎人龍之間，由鼻及銅鈴眼處最易得見。四侍鬼則持旗飄揚，龍王之姿態，怒目張舌虯髯飛動或仰天長嘯、或低首急呼、或怒目相視，頗有風雲際會之感覺。

下方一鯉魚躍上，此所謂鯉魚躍禹龍門而成龍，即魚龍化之故事。龍上方右火珠，左龍爪，及飄帛繫一印，文曰「受命于天、旣壽永昌。」雲勢、水勢、火勢，龍身盤轉，均是一副風雲際會局面。本幅採高浮雕，尤其龍頭本身，從龍鼻突起高約十公分。

鹿港地區之奉龍王，著名者見於龍山寺正殿南壁「十八羅漢」龕側，有一「東海龍王龍頭」，此故事則爲唐太宗與魏徵有關，更流行於民間。

案上方橫長處，則有「福南宮」三字，並區分成四，每一段二位八仙。

此處所雕八仙：「張果老倒騎驢持爪籬」（圖78）、「何仙姑騎鹿持肩荷花」（圖79）、「李鐵拐騎虎持葫蘆飲酒」（圖80）、「漢鍾離騎麒麟持祥雲」（圖81）、「曹國舅騎獅持陰陽板」（圖82）、「呂洞賓騎象背劍」（圖83）、「韓湘子騎牛吹笛」（圖84）、「劉海騎蟾蜍持錢」（圖85）。八仙的動態是本件的特色，坐騎之搖盪活潑，個個如春風駘蕩般地意氣煥發，尤其是藍采和的舉手歡騰，李鐵拐的隻眼視葫蘆尚有酒否，都極具幽默象。八仙所持法器每有不同，八仙所持法器叫「暗八仙」，即魚鼓、寶劍、花籃、爪籬、葫蘆、扇子、陰陽板、橫笛；也有用珠、錢、磬、祥雲、方勝、犀角杯、書畫、紅葉、艾葉、蕉葉、鼎、靈芝、元寶等，選擇八種組成圖案，稱八寶者。八寶吉祥圖案在寺廟建築裝飾紋樣用得很多，常作爲祈禱吉祥幸福的象徵，以佛家其它法物組成的圖案，有金剛杵等。本件所配吉祥物，也是混合運用。[12]

註11　案此〈四海龍王〉題材，依震澤洞條，引《梁四公記》：震澤中洞庭山，南有洞穴，深百餘尺，旁行升降五十餘里，至一龍宮，蓋東海龍王第七女，掌龍王珠，藏小龍千數衛護。此或爲中國龍王之稱之初見載籍者。又唐李朝威小說，柳毅所謂洞庭龍君，當亦即龍王，演變至明吳承恩小說《西遊記》，遂有孫悟空大鬧東海，東海龍王敖廣，被迫獻出天合定底神珍，即如意金箍棒。涇河龍王降雨誤點失期，犯了天條，爲魏徵丞相夢中所斬，祭賽國碧波潭，萬聖龍王盜去佛塔舍利子，爲悟空八戒所擒獲等敘寫，《西遊記》中所謂龍王，不僅東海有之，西海、南海、北海亦有，進而至於河潭亦有，繼《西遊記》之後，又有明吳元泰《東遊記》，敘八仙過海事，其中八仙曾與龍王大戰，火燒東洋。此故事或可爲台灣民間及李氏雕刻題材作一解釋。

註12　又有「八寶吉祥」所謂「八寶」圖案：法螺、法輪、寶傘、白蓋、蓮花、寶瓶、金魚、盤長。八寶指佛事的法物，第一件法螺妙音吉祥，所以又統稱八吉祥。第八件盤長，回環貫徹謂八吉。也代表八寶，人簡稱曰：螺、輪、傘、蓋、花、罐、魚、長。

民間故事流傳，往往錯綜複雜，一廟中之題材，隨意融合，如〈四海龍王〉又加上「魚躍龍門」及「水淹金山寺」，即是一例。

本廟又有一案桌作〈麻姑獻壽〉（圖86），中央為麻姑仙女捧蟠桃將獻壽西王母，麻姑福泰之身，回身低首，展現女性優雅風度，後有一侍者持扇。本件背景有鏤空處，其製作法有如鑲嵌，為補四方空間，各加一轉角唐草紋，上方則為團花「壽大有命」四字。是此故事亦可與「八仙仰壽」聯合。

一般「八仙仰壽」圖案，作八仙、壽星、仙鶴等。李氏相關的題材如日後之〈瑤池獻壽〉即是。

又另一案桌即作〈富貴由天〉（圖87）配合。布局與上同，中作「財子壽」三星，「麒麟踏雲仰首」旁之四角，則以蝙蝠紋蝙蝠之造形，張口突飛，而雙翼尾端變成唐草紋，本件未貼金全以棕色乾漆。蝙蝠音同「福」，如福來也，一般有「五福捧壽」，作五隻蝙蝠圍繞，篆書壽字或桃[13]。

此件案桌上方之「八仙」，固然為常見之題材，李氏於〈金銀廳〉中已曾經創作過，然而，就內容之主題來說，這一件顯然較為複雜，從雕工來說，金銀廳為較單純之淺浮雕，此次採用鏤空浮雕，然後鑲嵌於桌前，動態上的運作，也比起前一件來得強烈。或許作為一個廟宇的重要案桌，往來參拜的人數自然比居家多，所以採用較為輕鬆愉快具有戲劇性的效果。相對於下方正面，佔更大面積〈四海龍王〉，也正是採取一種幾近風狂雨驟的手法，能取得絕對的效果。民間藝術本身具有教化效用，其中自以戲劇最為引人，但正式的演藝活動，畢竟有限，而壁畫、雕刻的內容題材，正是永續性的從事相同的效益，這也可以說是靜態的戲劇。採取動態的畫面，李氏曾表示刻要刻得「活」，這種說法，固然可以從任何藝術家或欣賞者口中得到，做為一個民間藝術家，並不需要理論性言論的解說，一個「活」字，可以說解釋得相當含糊，但也可從說，這個「活」字，說盡

一切。從創作作品來印證，本件是可以當得起從一個「活」字來評判。

李氏的本件作品，在格局上是屬於比較小型態的，他和鹿港「威靈廟」和埔鹽「四聖宮廟」大致相同。

鹿港龍山寺

鹿港龍山寺於日據時代為日本寺僧所佔。民國二十八年重修，李氏繼承其先人參與重修，重要作品有〈綁環板案桌〉（圖88）一件（亦可名為彎腿帶托泥翹頭供案）。本質上屬於寺廟的作品，這一種形式在廟宇中，作為供案，貴州遵義皇墳出土，宋墓浮雕供案，可以使這一類型上溯至南宋。近年來，大陸出土的明初朱檀墓出土供案，也是同一類型，只是裝飾較為簡單。另外，同是明初的武當山金殿的供桌就有了更多的裝飾[14]。李氏不可能知曉上述資料，這也可見民俗工藝歷代相傳，在設計的觀念上，常常是一致的。設計上著重神靈的玄秘性，因此，本件在整個閩式或臺灣式的家具中難得找到比擬。用材及造形所顯示出的厚重，這可見於案面的裝板。從正面所見，在整個桌面高度比例是相當大，桌面兩旁有內彎翹頭，桌面下兩旁有角牙，角牙是對稱的雲紋游龍堵，原本是束腰的部份，被加高，改成上六方堵，下四橫堵的裝飾雕刻，再下方為腿部，一般腿足，蹄部僅作一回曲，而此足部於回曲之後，又作一上昇雲狀。再下為托泥，「踵事增華」正是這一件作品的特色。這一種基本造形的運用，又見之於鹿港天主堂。

龍山寺案桌細部又可分述如下。高束腰，上下兩層，上六方格，下四橫方格。上層自右而左，分別是「菊雀、柳鷹、松鶴、孔雀牡丹、鷹、雉雞」（圖89,90）。

下方四格則是蘆雉、孔雀牡丹、茶花雀、蓮鷺，配合橫向布局，鳥首之轉向及橫翔，是為重點，從層次上言，高低約三層。

案桌的刻法，屬於透雕再木板襯底。畫上的主題已

註13　案此處之背景出處，《書‧洪範》云：五福，一曰壽、二曰富、三曰康寧、四曰攸好德、五曰考終命。「攸好德」意思是所好者德，「考終命」即指善終不橫夭。五福捧壽寓意多福多壽，還有以「卐」字和蝙蝠組成圖案，叫福壽萬代。本件四角有福，雖數目不同，意義亦可如是觀。亦說明不強求富貴。

註14　參見《明式家具研究》文字卷，頁70-71，王世襄，臺北南天。

佔滿，這個布局的方式，可以說和整個長案的厚重風格相符合。

另一件作品為該寺後殿格扇。

格扇主要的表現圖案，採取八角形，側方之四角，再附一龜背形，如此延展，成四方連續。每一十字形交錯處，有花一朵，此花分兩種，八角形內者重瓣，餘單瓣。本身之格扇線條則凹下（圖91）。

上下腰板部份有兩種，一為蕃花草。一為花鳥。說明如次。

一、春〈梅雀〉，以奇石旁，樹一老幹，枝四處分叉，花朵綴其上，雙雀停而啄食，這是一個通俗的「喜上梅梢」題材。二、〈夏蓮〉，則採風飛動勢，蓮花、蓮葉及蓮蓬、蘆葉皆及上揚，一鷺立於左下，一翠鳥飛臨停佇。比起前述天后宮的員光，雖然較為單純，但是動勢卻是相同手法。三、〈石榴白頭翁〉，將主題之石榴置於中，位置大，白頭翁一隻立於其上，相當於上二堵，顯然密實豐肥。四、〈冬鷹〉，則是單純的一鷹，並無錦雞。這是採自傳統「大四季」題材而加變通。

從雕工來說，此四堵採透雕，木材較厚，層次上，各種主題前後掩映，「內枝外葉」的雕刻手法，能從容的運用，由於保留原木材質，並未彩飾，反而能表達出原來的雕刻之美，這異於一般廟宇的彩繪加諸雕刻之上。

古代窗戶的櫺格，以紋樣分，大至是瑣紋與直櫺紋。以橫直垂線以外，圓形、斜格，從古至今，窗戶格扇所見，其紋樣大致從此變化出來。

「格扇」從宋《營造法式》卷三十二就有相當多種的裝飾方法，明代計程的《園治》，也載有直櫺窗格式樣。就大體格局來說，龍山寺格扇，上沿部份猶有一堵花鳥雕刻，木裝條窗格，可以說是相當多樣。

明清以來宮殿和皇家廟宇，多用菱花格心外，廟宇多用正斜方格，一般府第民居，格門都是都是用平櫺。明清時期裝修的工藝已經有了高水準的成就，木構建築架構和外形已經定形。中國南方園林建築興盛，窗櫺組成的圖案，不勝枚舉。裝飾趣味濃厚，已完全是高度發展的圖案學了[15]。

龍山寺此件，屬斜格飾花，合乎一般中國大陸寺廟傳統。

古建築的發展，使架構和外形有統一的外型，裝飾構圖也逐漸規格化。宋代《營造法式》有專卷錄小木作，可見小木、大木作，早已分工。明末清初，大陸已出現「楠木作」，專門作裝修工作。李氏能承包這種裝飾業務，主要還是因家族中，父親本身是專長於小木作，而從師之伯父，又長於雕刻。因此，傳統工藝領域的發展也就是雙向並進。

此次雕刻，無論〈綁環板案桌〉或〈後殿格扇〉均未上彩，由郭新林油漆，僅使用豬血底。因為缺少經費。

中日戰爭期間，經濟上的衰退，李氏的廟宇相關作顯然減少了，只有上述「龍山寺」而已。生活上也有所困頓，尤其戰爭後期，為躲避盟軍空襲臺灣，李氏與一般民眾一樣，疏散鄉間。回憶中言及，三十一年某日，鹿港遭受空襲，時由漢寶（屬芳苑鄉，位鹿港南方七公里）以拉車載蕃薯回鹿港，由次子秉嶽後推。漢寶為濁水溪原址，舊名「溪底」，地屬沙磧，崎曲不平，拉車爆胎於上坡處，後重前輕，李氏父子因翻車而跌倒，所幸未受傷。回至鹿港與福興交接處的福興橋，已聞街上大談傷亡情形。既少相關工藝工作，當時「金銀廳」主人黃秋、陳培煦，招集鹿港一批能製作木工師傅，前往岡山機場，承接飛機用木工工事。

民國三十四年，臺灣光復。漢文化活動裏以庶民為主的民間工藝，當然照樣進行。李氏於這一年曾承製高雄鳳山開漳聖王〈神轎〉。

元長鄉鰲峰宮

民國三十六，李松林年四十一歲。李氏又承製元長鄉〈鰲峰宮神轎〉（圖92）一頂。在當時神轎是第一流的木雕師傅，才有功力來承做。

元長鰲峰宮神轎。本件神轎由於年代較久，原髹漆顏色轉覺深沉。轎座底部中央，安置神像，用以出巡。房屋頂兩層，屋頂本身雕刻部份，斗拱因受限原狀，較無雕刻意匠，餘一如其他小木作，特重雕刻。從雕刻的觀點來看，一頂神轎實際上就是許多雕刻元件的組合

註15 參見程萬里主編《中國建築形制與裝飾》，臺北南天，一九九一　頁158。

，本件與其他神轎較不同者，即在神像寶座外圍，所加一層圍欄，俗名「七星屏」（圖93,94），圍欄前方缺口，成八角狀，前低而後方逐層升高，正前方檻處作唐草花紋，與神像坐椅同，餘每片長立方形，除背部正中作螭虎爐，餘六片則各作人物故事，雕法爲鏤空浮雕，惟浮雕形象因係小件，所以高低深度並不太強調，惟眉目衣紋，仍清晰可見。

本件底部欄板，裝飾圖案爲「思子望鄉」（圖95），兩旁再加博古花卉。按瑞獸圖案自古歷代匠師已有定型者可資模仿採用，但位置常因尺寸不同，造形上部位的比例變化將使美感的高下有所分辨。本件側面造形獅子，舉趾踱步，昂首中精神頗爲健壯，體毛之設計，下方採火紋，背部則披下，體型上壯碩而不肥癡，背景以雲紋填充，雕刻手法可視爲薄浮雕之一種，博古瓶插，梅花造型上亦頗敦厚。

房頂簷角上之裝飾，李氏喜以蕃花草紋。

底座交角處，採虎形吞腳（圖96），但造形上頗爲單純，眼、鼻、牙頗爲突出清楚，蹄部採虎爪，眉上只一缺口圈紋。此種依位置之雕刻，從側面上看其突出之首、足，尤具精神煥發，配合兩角之間的海石榴纏枝花紋，亦頗流動順暢，頗有一股蕩漾之動感。另一面欄板爲龍馬負圖，造形上也相對的簡潔，也可以用骨肉停勻爲形容。動態上麒麟之搖首欲奔，配合四蹄振發及尾部之上擺動，可謂成功。

對於時代經濟改變狀況的衝激，做爲一個小百姓，李氏身受其害。

承攬元長鄉鰲峰宮神轎的工程，談價錢時，是以當時的幣值舊臺幣談妥造價。幾個月後，要交貨時，正逢政府推行幣值改革，原來的舊臺幣兌換新臺幣，比值是四萬元換一元，也就是說，若在舊臺幣時談好的造價是四萬元，變成新台幣時只剩下一元了。面對如此巨大的幣值改革，李松林仍咬緊牙根，把神轎完成準時交貨。然後，把家理屯積的糖全部賣光。用來支付師傅的工錢和材料費。在當時，把閒錢存入銀行的風氣不盛，加上通貨膨脹，幣值改革，造成人民怕幣值隨時會變動，一

有閒錢就屯積稻米糖之類的物質。回想起這件事，血本無歸的工程，李松林只是淡淡一笑，彷彿那是件早已經遺忘，卻不經意被喚起的小事。

問及李松林在參與修建工程中可有什麼趣事。李松林笑著說，當時因修廟風氣盛，雕刻界也高手雲集，每個功夫人，都私底下競技，看誰的功夫好，尤其負責召集的頭家（雇主），更是「輸人不輸陣」，怕自己承攬的工程，做出來的手路輸人，不惜變賣田地，補工程款的不足。高薪延聘名師。這種事，在現代人，聽起來會覺得他們很笨，但那份對工作求好心切的精神，卻值得敬佩[16]。

通霄媽祖廟

民國三十八年，李氏承製通霄媽祖廟木雕。此廟的工程，集有各地名匠，李氏家族有李煥美，及鹿港「臭治司」、黃媽城、施至美、黃傳，大陸連吉司、潮州「雨家」、泉州「黑車」，台北黃龜理、苗栗李金川。錦松司做大木。李氏主要作品爲廟宇拱眉及壁柱。計其重要者〈漢三傑〉、〈郭子儀慶壽〉、〈孫武子演軍〉、〈三宵黃河陣〉、〈轅門射戟〉、〈馬超反西涼〉，李煥美有獅座裏的〈祈求吉慶〉、〈漁樵〉、〈耕讀〉。

〈漢三傑〉（圖97）爲尺寸較短之拱眉，三人中韓信騎馬持印信前來，中央蕭何手捧圖籍，張良持令旗。對面做〈郭子儀慶壽〉（圖98），郭子儀肩負如意，高官之子前來，皇帝亦派官騎馬捧壽表來賀。〈孫武子演軍〉原爲連吉司做做完「二騎」，因病回大陸，由李氏續完成。作孫武子擊鼓施號令於右側，吳王於衆官觀諸后妃演武於中央，諸后妃騎馬持劍比武。〈轅門射戟〉，作劉備、關羽、張飛與呂布開弓作戰。煥美司做〈漁樵〉（圖99），作魚翁一持竿一探籮，樵夫兩人均背柴。這些受歷史人物的造形，顯然受到一般戲劇演出的影響，也有來自民間繪畫，如演義小說插圖。以郭子儀高官之大衫、腰帶，就如通行之「財、子」福態人物。樵夫一角，卻是寫實如黃慎一系的世間人物。

註16　關於上兩段之事，郭麗娟曾以訪問稿，發表於《關愛生活雜志》，本處引用之。

三峽祖師廟

施天福（與李松林同輩年少，本李氏族親，過繼鹿港街尾施氏，是以李氏子姪稱「福仔叔」）在三峽祖師廟做石工，此時李梅樹主持工作，欲求木雕師，由此介紹，遂往三峽工作。時在民國四十二年。在三峽來來去去，每次總是停留一個多月，或者二十幾天，到後來就越少停留在廟裡，有部份工作就在鹿港家中做了。當時三峽約有百名匠師，作工錢不計較，以當時李氏在鹿港的工錢論價。

在三峽祖師廟工作，與李梅樹遂因此緣有了交情。李梅樹頗敬重李氏的手藝，李氏豐富的廟宇雕刻製作經驗，在三峽祖師廟的設計過程中，如廟中主壇高度，即曾接受李氏的意見。

三峽祖師廟木雕工做時間相當長、往後亦與李氏同年當選「民族藝師」的黃龜理，兩人在通霄就認識，李氏表示，「黃氏在通霄工作約一個多月，我則一年多，與煥美一起工作，匠師鹿港人多約十餘名，都是我推薦的，有施至善、施至妙、吳元賜（寮羅）、林謙。煥美兄亦在三峽做過二、三年。」

民國四十五年，李氏五十歲時，李梅樹曾為李氏畫像，目前此像猶懸掛李氏工作坊，據李氏告知，當時李梅樹來鹿港作畫，曾在李家居住四、五天，夜間閒談中為李氏畫此像。李梅樹創辦國立台灣藝術專科學校雕塑科，曾欲約聘李氏任教，然李氏以當時有自家工作，且當時鹿港赴台北板橋交通費時，祇得婉謝。惟歷年李梅樹來鹿港，必造訪李氏，李氏赴台北，亦例由子婿陪赴三峽聚談。

李氏於三峽祖師廟，前後四年的工作中，在此廟所做之作品以拱眉為多。主要有〈三宵黃河陣〉、〈竹林七賢〉、〈孔明收姜維〉、〈虎溪三笑〉、〈紅燒連營〉、〈曹操賜袍關公〉、〈五老觀太極〉、〈商山四皓〉、〈唐明皇遊月宮〉、〈孫夫人看劍〉〈唐明皇擊鼓摧花〉、〈火燒葫蘆谷〉諸件，李煥美製作有〈十八羅漢朝釋迦〉、〈東來紫氣滿函關〉、〈西望瑤池降王母〉。正如眾多的此類題材，以「滿」為主、以戲劇畫面地效果，呈現熱鬧的氣氛。以〈西望瑤池降王母〉（圖100,101）為例，在不「失材」的原則下，人物馬匹的排列，大致上是一列左右排開，但用姿態及祥雲的翻轉，來打破並列的呆板，同時也以背景的亭臺樓閣來支撐連接。

戰馬擂鼓的「武場」與士子雅逸的「文場」，此處表現在構景上顯然不同，武場人物馬匹的排列，大致是一字排開，文場是置人物於丘壑之間，背景上的山岡、樹、房屋，比例上較佔多數。如〈虎溪三笑〉（圖102），題意為陶淵明、慧遠、陸修靜相會廬山蓮社，送別於虎溪前，三人笑談，如越虎溪，山中虎必咆哮。本件陶淵明醉石上，慧遠柱杖，童子侍於旁，陸修靜拱手拜別。左側虎溪斜流，岸旁兩樹。〈虎溪三笑〉本件為方樑，篆頭作方形拐子籠，清底，但見山石纍纍，這樣的狀況也見於〈五老觀太極〉（圖103,104）及〈竹林七賢〉（圖105,106），更由於山石的綿延連接性，與人物為主的透雕手法，較為不同，浮雕的手法相對的多了。〈十八羅漢朝釋迦〉、〈東來紫氣滿函關〉與〈西望瑤池降王母〉，這三件雕刻與人物的安排，是同的。同樣的以方形拐子龍作「篆頭」，人物透雕，但背景確是「清底」，加以背景均是樓閣，顯然產生一種上下發展的整齊美。〈十八羅漢朝釋迦〉（圖107,108）以釋迦為中心，左右兩旁迦葉、阿難脇侍，以湖石為基，羅漢或顯神通，或顯特徵。如左方伏虎尊者，作拳打老虎，右方知覺尊者作挖耳狀。

〈三宵黃河陣〉（圖109,110,111）作老君騎牛，由左向右，諸將官員迎戰「三宵」。〈西望瑤池降王母〉王母乘車駕，眾仙女樂相迎，由右向左。這是廟宇布置所須考慮的相關位置與題材。層次上，樓臺退後，人物幾同圓雕，成一對稱。

這三件文場是莊重的形態。

武場如〈曹操贈關公錦袍〉，曹操位於左，關公位右，曹操坐馬猶抬腿欲躍，關公則以青龍偃月刀勾起錦袍，眾武將躍馬奔騰。

員光與拱眉的作品，李氏的特長在造形比例的精確，對動態的掌握，使人物絕對不平板，也就顯得靈活巧妙。李氏表示，員光或拱楣，其中人物馬匹翻轉，一方面要有相互關連，另一方面，每一人馬，姿勢一定要「煞穩」、站得住。亦即動態的掌握，及人馬相互的牽引力量均衡。

寺廟木雕，「員光」是重要的一項。鑿員光如屬「內枝外葉」型的透雕，題材選定後，最重要的是布局，

這一個布局也牽涉到工資，或者單價估算的方式。無論是包工，或者論日計資，總先約定，到底雕刻工事的內容如何？傳統木匠並無呈設計圖稿樣的情形，得標後依樣施工，只是口頭約定。這種方式，是以「幾騎幾童」論價，「騎」即馬上戰將主角、「童」即隨侍人物。如此一來，依經驗，可估出多少工作天。事實上，除了主角人物外，配景或者安排方式，在做工上的精緻度上，有相當大的差異，這也由此產生匠師工夫和做工是否實在的評價。

鑿員光的有一必須遵守的法則，李氏說明，就是不能「失材」，所謂「失材」，就是不能因遷就布局上的主題安排，而整一大部的木材被刮失。「員光」如是透雕，雕的法則就是剔去不需要的部份，一塊木材，使用雕的方式，其總體積必然越雕越少。由於員光，或多或少也承載建築的某些力學作用，因此，整塊木材的負擔力量，求其平均，就不能有某一地方特別厚薄之差別。如此一來，主題與背景的安排，也必需「一實一虛」，相互間隔。李氏表示，傳統匠師雕刻員光其樣稿只是大概而已，隨層次，一層一層雕出大樣，再施細部稿樣於木材上。

「不失材」也就是保持畫面的「滿」，但不可「塞」，民間工藝的美感，追求「滿、整、全、豔」，前三字在「不失材」下，可以說是完全適合了。關於實例，可以上述民國三十八年創作的通霄媽祖廟拱眉所刻為〈封神榜人物〉（圖112），這件拱楣以湖石為基，上面橫列文武將，持兵器，左右交相連續，又是「消材消雕」，以斜以正的軀幹來安排，中空與實體，就是如此的「不失材」。

大部份員光的兩端，總是被「蟲」所包圍，所有的主題，都在這兩頭的蟲範圍內活動。這並無特殊意義，但從氣氛上言，有一份崇敬的神秘感。木雕界稱此「蟲」為「篆頭」，「篆」台語的語音意義，是生殖，子孫綿長。如本地婚俗，媒人帶新娘入門時，手提「炭爐」，「炭」臺語音「篆」同，意即從此地延生出。此「篆頭」，有「曲」是軟篆頭，有「直」是硬篆頭，兩種形式，就是以蟲的轉彎是曲是直而定。「篆頭」也保護作品，以免裂開，加強牢固，因中間已開挖厲害，如此可堅固材質。

威靈廟

廟中主要的李氏作品，有正殿神房、〈翹頭高束神桌〉一件。這是從龍山寺同類的李氏的作品，又見於鹿港「威靈廟」（鹿港人習稱大眾爺廟）。時代是民國四十三年。從整個風格比較，龍山寺較為穠豔華麗，「威靈廟」的作工上趨於平實。

第一、案面的厚度減薄。

第二、兩側牙片，為鏤空雕番花紋。

第三、正面裝飾花鳥、人物堵方。

第四、牙為淺浮雕之蕃花草。

整件堵方方格之安排，亦不同於前件。低矮堵方雕刻，中央以〈月神抱兔、日神與金烏〉。兩旁右為〈喜上梅梢〉，再右立長方為〈旭日、麒麟、松〉，左為〈金雞菊花〉（圖113），再左為〈鳳凰棲梧桐〉（圖114），上下橫方堵，則補以蕃花草。

〈月神抱兔，日神與金烏〉（圖115），畫面頗具滑稽性，背景為繁華園林，祥雲朵朵，冉冉上升於左方，月神有侍女持扇隨後，前導則侍女抱兔。日神袒肩，坐於金烏，揚頭相向，喜悅之情，盎然臉上。這個題材，僅見於此處。〈喜上梅梢〉與〈金雞菊花〉之布局，均將主題置於中央，配景花木，四向散開。這是遷就本身為縱橫長度相近。反之，兩旁之〈旭日、麒麟、松〉與〈鳳凰棲梧桐〉為瘦長方形，選擇的鳳凰為高瘦、麒麟身為回首。

〈桌案〉前二腿成為狂狂突角，腿足則是馬蹄上翻白菜。下方托泥亦單純。

大將爺廟正殿〈花罩〉如一般廟宇，所採取之設計為中央三幅展開。

挿角〈飛魚〉、〈鳳〉之外，整件均採透雕。同於案桌前件。

上層人物堵，中央為〈財子壽〉，右為〈漁樵〉、左為〈耕讀〉，這幾乎將人世間的雅俗願望結合了。〈財子壽〉人物的造形，均是曲軀，偉岸高壯，豐厚有力。「財」持金錠、「壽」捧桃、「子」抱「兒」，後方配以持扇侍者。

這種主題，既出現在繪畫，又見於陶瓷，是民間最喜愛的題材。然而，意匠上的不同，就是藝術家的本事。

〈漁樵〉與〈耕讀〉是農業社會自給自足的理想生

涯。意匠上出以和樂的場面，人物並無勞動的苦事，樂天的希望在人物的表情裡出現。其中〈耕讀〉一堵，出現一民、一官，是意味著寒窗與仕宦之間的轉換。

下一層，中央以番花草，對稱發展。兩旁爲花鳥堵，右爲〈白頭石榴〉，左爲〈菊雀〉，屬於吉祥諧音題材。

兩層挿角，上爲鳳，下爲龍。以此爲一區，左右用一對聯，楷書「剪髮接韁牽戰馬；折袍抽線補征旗。」兩旁動物堵，又爲〈思（獅）子望鄉〉，左爲〈錦上添花〉。其下方分別爲高長方之〈鳳凰牡丹〉，〈雉雞芍藥〉。

本件雕作完成後，採取金漆紅底、粉綠鱗片框。從色彩效果來說，較爲單純，亦是一般廟宇所採用。

另案桌一件，則仿「繡桌圍」（圖116），其中兩條飄帛，俗稱劍帶即是明證。本件左方飄帛，刻有奉獻人名，作者李松林即其一。此件之設計，以中央蟒爲主，蟒頭正面，佔絕大部份。蟒身回旋於後，騰空飛舞於怒濤之上，一爪握印、一爪握珠。這是遵循傳統的常態。兩旁的鳳舞於旭日之下，則呈對稱形態。這可視爲平鋪直述，樸實作風的案例，或許與修建經費多寡有關，使李氏做如此設計。

醒修宮

民國五十二年，位於臺中的醒修宮，李氏有所承攬，要項如下。

一、醒修宮宮匾（圖118、119）

風格上大體與日月潭之慈恩塔相同，文字本身以外，重點裝飾在於邊框，邊框之圖案，四角爲羅鍋紋，中間則配以龍紋、鳳紋，龍鳳之造形隨其地作橫細長之延伸。

二、書卷牌（圖120）

牌之設計，作書卷橫曲狀，此種造形最常見者爲建築上粉牆裝飾，尤其是在閩南式建築馬背下（屋脊），部份亦可見於牆上之開窗。本件之造形爲圓弧而近於扇狀，即以長卷之摺痕處，再區分爲三，中間爲「關聖帝君」（圖121）四楷書字，兩旁配以雙龍，外緣二細瘦長格，則爲相向之二童子持經幢。兩旁二堵，右爲「孔明夜進出師表」（圖122），左刻「岳母刺字」（圖123）。整件邊緣框爲「卍」字紋，題材寄意上，配合關羽之爲「忠義」，象徵諸葛亮、岳飛之精忠、之盡義。

「岳母刺字」。宋代人刺青爲相當普遍之習慣，園中一角，香案旁，岳飛跪而袒背，傴僂之母柱杖刺字，旁岳妻抱子懷中。背景一閣，帷內書案閣旁梧桐一棵，布局的手法仍採密實式，層次上浮雕的空間相當清楚，尤其鏤空部份，光線照耀下背景明暗了然。「孔明夜進出師表」，此件人物之偉岸高壯，正是正氣流露。與往前幾件人物構景，大致相同。

三、「玉旨敕賜」額（圖117）

按醒修宮爲道教道場，奉祀關公「關聖」於民間信仰，已認爲是等同玉皇大帝之「敕」，是此「玉旨敕賜」，是出於「關帝」的顯聖所降。

此件爲後來加作，製作略如牌位，然踵事增華，則較爲過。「玉旨敕賜」四字作宋體，下方與左右及上方均作透雕龍形，上方以正面左右，則向中朝此，亦最爲常見布置法，蓋使觀賞者視線均能朝向中心。

四、醒修宮案桌（圖124）

本體之設計，其重點，桌面雙側有曲腿，正面雕「雙龍搶珠」，桌面四角，牡丹唐草，挿角雲紋，側面浮雕鳳紋，雕刻配件上貼金，餘烏漆。這種設計沿自日式。

正面配飾「二龍戲珠」（圖125），圖案兩條龍、龍珠等[17]。

腿部之造形，由於用厚料，以挿角之如意雲紋，加以烏漆之黑，覺拙重之至。蹄部之白荣葉，石螺紋，此

註17 龍是殷代的傳說動物，身長有鱗角，可行於天，可翔於水，《說文·十一》：「龍：鱗蟲之長，能幽能明，能細能鉅，能短能長，春分而登天，秋分而潛淵。」珠指夜明珠，《珍珠述異記·卷上》：「凡珠有龍珠，龍所吐者。」龍的圖案起源很早，據考證史前已有龍的圖騰，遂及商周靑銅器，常見龍紋，《周禮·春官·宗伯》載：「絞龍爲旂。」早期形象比較簡單，後期的已經歷代人們想像加工而成，傳說龍能降雨，民間遇旱年，常拜祭龍王祈雨，後演成耍龍燈的民俗活動，二龍戲珠即由耍龍燈演變而來的，有慶豐年、祈吉祥之意。傳統圖案中，有關龍的紋樣很多，此或可視爲其一。

如石鼓，亦常見於李氏之作品（圖126）。

側面欄板為鳳凰，名稱或可稱為「金鳳」（圖127），一般所見為「丹鳳朝陽」[18]，此件之造形特色在於鳳之俯衝，本身軀體委婉。曲彎中將雙翅完全展開，尾羽則雙雙披下，背景填以曲雲紋，此又較一般所見鳳紋不同者，一般畫鳳朝陽者，將日畫出，本件並無。

桌、橫長案各一套之設計，為求統一，在造形上從側面所見弧形腿，雙翼均同。

插角牙雲紋鏤空，剔地雕三朵二朵，其間以曲線相連，既能冉冉再升，意趣上又能厚實，實為不易得處（圖128）。

「番花草」配飾。均作於案上之冰盤沿及四轉角。此件之烏漆貼金，從色感上容易使人想起烏漆箱件，配上的銅器，裝飾如鎖扣、護角、護邊等，其中桌沿之各件裝飾，頗有此意，其造形之橫長，雙頭作側立，心形並以粗線為邊，中飾寶相花及纏枝葉，雕工並不如其他配飾平滑，亦較類似銅器之金質感，正面之雙龍搶珠，所採取之薄浮雕，龍身隱於曲圈之雲紋中，亦頗能混成一體，視覺上也是因浮雕，而有金銅配件的感覺。

本橫長桌案已與傳統閩南氏迥異。

五、神轎（聖亭）（圖129,130）

轎本為交通工具，讓人乘坐，由人抬舉，神轎既供神明出巡繞境，其造形亦固有所不同，從最簡單之一椅，進而上架布篷，再者成為一種行轅式的宮殿，可謂隨信徒之經濟力奉獻，由簡單而到華麗。至極本件作品就可歸入華麗這一類。整體可分成三部份，由上而下，屋頂與斗拱中間則為敞軒，下方為基座，另有供廟神關帝所坐之八卦行椅一件。就本件之設計，屋頂部份較為平易，因本身需尊重既定之建築，瓦片也難有作者發揮處

。屋脊最高處飾以「龍馬負圖」，簷出角處飾以「番花草」，羅漢（長眉、持果、飛鈸）（圖131,132,133）並有「聖亭」額一。中央敞軒，四柱抱龍，這也是常見的題材，龍之造形顯得纖細，並配「韓湘子」「李鐵拐」、「呂洞賓」「曹國舅」「何仙姑」「漢鍾離」等八仙。四面花罩，花罩之飾文，上眉為「鳳穿牡丹」，旁為「拐子龍・牡丹・菊・」。有匾額「關聖帝君」。柱有聯。轎上欄干，分三層，上層為「拐子龍」（回紋），中層花堵，含石榴唐草及花鳥堵，下層細長之「番花草」。四角欄干做天官持印、持斗，吹笛（圖134,135）、持羽。基座之主要特徵，四角為獅面，腳蹄又為獅，此或為「太師、少師」之義[19]。然而，神之宗教意識當以辟邪為目的。因此，在造形上所見均為威嚴兇猛，此可視為一種「巫」信念的圖騰，以讓人見之畏怖。角本身兩方向，即對稱，因此，本件之設計，亦如一般古銅玉器之「饕餮紋」，單獨一面為側面，合併之為正面，然以有限於木材之面積設計圖案，本件之橫向結構，雄獅之鬃，卷紋飄揚，鼻及嘴之突出，最能看出。威嚴狀鼻之如鷹勾、張口露牙，此種圖案，最易見之於鎮宅用懸於門上的「狴犴」。獅就設計特點來說，線條形態的單純化，因採用朱底金漆，更顯得較一般鎮宅用綠青狴犴，主調的色彩，顯得靜穆。視覺上的單純化，也容易激起信仰的情懷，小獅上為大獅之腳爪所擒，表情上也顯得侷促與收斂，從整身之面部，配全身小獅，小獅在視點上的地位，遠不如大獅之明朗，此亦可見作者匠心。一般總是以「龍爪捉珠」為題，可見此件之用心與作工。

座亦配有太師少師（大小獅子）（圖136）。

四邊邊欄用番花草（海石榴花、牡丹）為主，兩旁翻葉。本圖之海石榴花，均採中央對稱，兩旁發展。就

註18　丹鳳朝陽（鳳凰・太陽）。鳳凰亦作鳳皇，傳說中的神鳥，雄的叫鳳，雌的叫凰，其形據《爾雅》釋鳥、郭璞注：「雞頭、蛇頸、燕頜、龜背、魚尾、五彩色，高六尺許，出於東方君子之國，朝翱翔四海之外，過崑崙飲砥柱，濯羽弱水，暮宿風穴，見則天下安寧。」古來有關鳳凰的傳說故事很多，傳統年畫，民間工藝美術中以鳳凰為題材的，圖案運用也較普遍，如「丹鳳朝陽」、「龍鳳呈祥」、「吹簫引鳳」、「鳳穿牡丹」等，這都反映了人們對光明美好的愛情和幸福生活的追求和嚮往。

註19　「太師、少師」，古代官名，西周始置，太師高級武官，戰國後廢，至漢又設，位在太傅之上，太師、太傅、太保是為三公，乃大官加銜，以示寵惠優渥。太師又叫太子太師，為輔導太子之官，西晉除設太師太傅太保外，還設太子少師少傅少保，稱三師、三少。獅與師同音，大小獅子喻太師少師，寓世世代代高官厚祿之意。

傳統彩畫作制度，花紋採用最多者，當屬海石榴、寶牙花、太平華寶相花、牡丹花、蓮荷花。

基座之人物雕刻，柿蒂花紋開光〈漢三傑〉（圖137）。以轅門爲背景，韓信馬上持印，蕭何捧書（典册），張良背劍持令旗，隨從搖旗。對於人物造形，韓、蕭、張三人之神情，互相注視，而體態威嚴。

柿蒂花紋開光〈堯聘舜〉（圖138）。以柳亭爲背景，舜作農夫裝，持鋤立於象前，與堯相互作揖，侍者持扇在旁。又有〈文王訪太公〉（圖139）、〈李白邀月〉（飲酒）。〈淵明愛菊〉。又〈博古花挿〉。

又轎槓孔作虎張「方」口，以穿桿（圖140）。

這幾件體材上相當自由，從節義到文人風雅，均容納在一起，可見民間文化的包容性。

龕中置一椅，爲〈關帝寶座〉。此係供出巡時置神像用。按此關帝神像椅之形式，顯然是清式風格，猶如清宮束腰托泥雕龍圈椅。兩扶手處飾以龍含珠，椅面作八角狀，甚爲稀少。考案上有八卦之形，意此亦配合道教信仰。束腰處素面紅漆，花紋裝飾處貼金，龍首動態大有含珠欲出，一腿突出彎曲如膝蓋，飾以虎紋，蹄部飾以小虎，前者浮雕，後者圓雕，而整隻腿部，實亦出於獅足之意味，這種配合，大致可以說是與整座轎之足部採一致手法。靠背上以旭日出雲，兩旁飾以唐草，腿與腿之間番花草。番花草之鏤空花紋，亦如結飾之唐草，從整個單件造形言，屬於具體而微，但形體上的穩重不因小而異，是其特色。

醒修宮神龕，基本上是建築物的具體而微。在部份的裝飾上，則雕刻的部份，大量的發揮雕刻裝飾，雕飾則寫實及意匠圖案並行，整體之設計可謂有人物堵、花鳥堵、博古堵。

慈恩塔區

慈恩塔區（圖141,142,143）作於民國六十年，之不同於一般者，一般百姓家用殊少增加邊框及紋飾。此件邊框共兩層，內層爲三條卍字紋，此極普遍者，外層左右兩角突出，紋樣爲方形雲紋，中央鼓起，如山形，爲應塔意，作雙龍朝塔。螭虎之設計爲「Ｓ」形，尾部化作蕃蓮花葉紋。此件邊框雕工之特色，採用剔地平底。凸出之物，均垂直下地，因此件懸於屋外，配上本身黑底金字，強烈陽光下採用高浮雕法，也就使花紋能強烈出現。

關於作匾及類似的神主牌位，，李松林又應臺中新建孔廟之請，雕製了一座金碧輝煌的孔子神主牌位，這一回，和他同心協力的，是唯一繼續他祖傳家學的小兒子李秉圭。李松林，若有所思的表示，若非臺中孔廟訂製的時限過於倉促，這座價值一萬多元的孔子神主，一定會雕製得更理想。最令他難過的一件事，是孔子神主牌位，從他鹿港老家，運往臺中時，只僱了一輛小貨車，便載走了，比起四十多往年前，迎孔子神主時的隆重場面，眞是相差太遠了[20]李氏民國六十三年又製作沖澠孔廟神位，由韋偉甫（北市孔廟崇聖會）出資。。

埔鹽四聖宮神壇花罩

民國六十五年，埔鹽四聖公神壇花罩之裝飾計，業主要求參考北港媽祖廟，因該廟由北港出祖。線條形態之螭虎窗、番花草（唐草）眉、雙龍、鳳（挿角）（圖144），另有下列諸件。

〈博古瓶挿〉，刻牡丹書卷，意牡丹爲富貴，瓶音同平，即富貴平安。

〈麒麟〉。（瑞獸）〈瑞獸負爐〉。（思子望鄉）〈錦上添花〉。〈白頭多子〉
以白頭翁及石榴之多子爲畫面。

〈喜上梅梢〉喜鵲停與梅梢。

〈雙喜富貴〉，雙喜鵲與牡丹。〈堯帝訪舜〉。〈文王訪太公〉。〈財子壽〉。

「文王訪太公」此件即「渭濱訪賢」。與「堯帝訪舜」同爲「四聘」之一，這是李氏喜好的體材。本件太公垂釣，文王及隨從來訪，隨從爲介紹主人，姜太公坐而轉身，回望，文王抱拳做揖。背景有松、亭子，人物

註20　據李家提供，《聯合報》習賢德採訪影印本。

作一字排開，而以正轉反側，由坐而立，來使畫面產生動態，早期教育不普及，公共場所如公廨廟宇的壁畫、雕刻，其內容均含有敎化的意義，宣揚忠孝節義，整個畫面追求的是戲劇性的效果，往往是匠師所追求的。

〈財子壽〉，一般就是「三星高照」有壽星老人、鹿、蝙蝠、蟠桃。其題意與「威靈廟」大至相同。三星高照寓意幸福富裕長壽或加財富[21]。

〈錦上添花〉圖案，象馱寶瓶[22]。

埔鹽四聖公神壇花罩之「螭虎爐」窗（圖145）。爲一般之螭虎爐，從其主要線條之出端爲虎頭，造形惟以整體之線條盤錯，意以爲是拐子龍之所變化而成，拐即轉彎，線段轉折可變化出各種不同造形，且可適合於各種不同空間。本件可清楚看出爐蓋、爐身及爐座，再配以雙蝙蝠、懸磬、懸璧爐之外，兩旁及上方明顯地均有拐子龍。本件爲鏤空，線條清秀，屬纖秀一路之美。

裝飾花紋以圖案學的意義來講，就是用幾何形式，或以動植物的形象爲基礎，加以創造性的變形安排和組織，這一類的手法佔紋飾中的最大宗。李氏也頗多應用。

番花草

關於番花草屢見於李氏各地之作品，在此做一總結作說明。

這種紋樣通稱卷草紋，其淵源或者可以說是「唐草」。「唐草」本爲日本名詞，意指由唐朝傳來的植物圖案紋。在明清時代所稱「纏枝」，裝飾紋，其特徵即是以花爲主題，枝葉繞四周，此所以爲名，「纏枝花」的造形，固然因求裝飾效果而與原形有所改變，枝葉則表達其柔軟纏繞，常成旋紋狀，如春雲之出谷的盤繞在四周。旋紋狀流動感，並非明清方始出現，纏枝花的枝條，容易使人想像到銅器上舒卷自如的雲紋和旋轉流動的渦雲紋，漢代織錦上的雲紋，魏晉時期西方傳來的卷草紋、忍多，使用在瓷器上則宋代即已出現。連續圖案的特點，主要是紋樣單位的反覆，它具有適合圖案的基本組織法則，並進一步要求單位與單位之間，互相呼應對，整個布局發生聯繫。纏枝在基本上的發展，可以說是橫形「S」裝的發展。許多龍紋裏，龍身的盤轉也是如此，裝飾藝術的大量被運用，主要是以曲線，反覆穿插在任何不同的器物，造形上均能圓滿配合。圖案的設計，必須依據器物上的長短寬窄來決定，比二方連續更自由發展，纏枝花發展出以花朵爲中心，做規則性的布置，而枝葉卻是纏繞自由變化。

李氏所做番花草頗多見，以橫向發展爲多，以牡丹之變形爲中心，兩旁以葉爲對稱「S」形發展，爲其中又有迴轉，以爲變化，中亦穿插含苞待放之牡丹。雕刻手法均採鏤空透雕，並以深淺表現花葉之轉折，花樣雖大同小異，但由於畫面不一樣，因此，意匠上也會出現不同的風格。如「埔鹽四聖公花罩」之華麗穠豔，「竹山天主堂祭案」之流暢（圖146,147）。

註21　三星即指福、祿、壽三星，鹿在吉祥圖案中多指梅花鹿，鹿與祿同音，祿古代稱官吏的薪給爲俸祿，寓財富。蟠桃泛指西王母所居處之仙桃，《山海經》載：「滄海之中有度朔之山，上有大桃木，其屈蟠三千里。」《漢武帝內傳》略云：「七月七日，西王母降以仙桃四顆與帝。」相傳西王母壽辰常舉行蟠桃盛會，各方神仙群往祝壽，所以蟠桃又稱壽桃。

註22　太平謂時安寧和平，《漢書‧王莽傳》：「天下太平，五穀成熟。」溫庭筠〈長安春晚詩〉：「四方無事太平。」又指連年豐收，《漢書‧食貨志》上：「進業曰登，再登曰平，三登曰太平。」象壽命極長，可達兩百餘年，被人看作瑞獸，象也喻好景「象」。寶瓶，傳說觀世音的淨水瓶亦叫觀音瓶，內盛聖水，滴灑能得祥瑞，「太平有象」也叫「太平景象」、「喜象升平」，形容河清海晏民康物阜。惟李氏作品，以象鋪有錦，錦上一花藍，是認爲錦上添花，本文尊重其意見。

第五章：
傳統之外的題材

李氏的木雕生涯中，曾有部份跳脫出傳統的題材，如天主教的宗教故事，這原非傳統民間藝匠所能規範。李氏的藝術生涯中，卻有不少件為臺灣地區的教堂製作案桌及至耶穌基督行實像。這一方面，顯示出一位專業雕刻家對相關事務的無所不能。另一方面，由於天主教傳教方式，尊重本土，因此，對於教堂裡的器物裝飾，採用了與中國傳統結合的裝飾設計，其中尤以祭案與神龕。

計承攬製作。

民國四九年，承製臺灣天主教友呈獻羅馬教宗若望廿三世加冕禮物祭台聖體龕。

民國五一年，萬華天主教堂祭台聖體龕。

民國五四年，鹿港天主教堂祭台聖體龕。

民國五五年，溪州天主堂祭台神龕。

民國五七年，田中修女院祭台。

民國五九年，鹿谷天主堂祭台。

民國六二年，耶穌十四苦路浮雕像。

對於西洋宗教題材如耶穌等的作品，何以能承攬這些教堂的製作工作呢？

李氏說明：「那是緣起於三、四十年前，洋人來到鹿港到了黃秋家（慶源），曾經拿出銅像耶穌來作樣本，也拿出來過設計圖樣，就依樣作了。」

〈竹山天主堂祭案〉（圖146,147）。本件是李氏以傳統匠師做西洋人體。竹山天主堂祭案之設計原由出處：按《聖經・舊約・出挨及記》第二十五章記載，有「造櫃」、「造桌」、「造燈檯」之法則，而法則所依是耶和華曉喻摩西造聖所，其中一切的器具，都要照耶和華的指示樣式作，其中「造櫃」之法，提到在施恩座的兩頭，要造「基路伯」，基路伯要高張翅膀。雖年代久遠，且教派分歧，各種製作方法容有變更，及因地因時

制宜，而有所不同。本件供桌四腿做天使，其意義是否出自舊約所衍生，待考。西洋之人體較具寫實，也要求合乎人體解剖，這對傳統匠師，毋寧說是突如其來的改業，但李氏也表示：「耶穌刻裸像，其實還是一樣。」

本件從成品言，亦頗中規中矩。基路伯手扶胸，膝略曲，長袍披身，而左肩衣著貼身，處理極為合體，姿態上人體站立，成袒肩狀，亦頗舒適，配合桌腿之蹄，蹄改為圓墩狀。

李氏之訓練顯然無關乎西洋，然李氏曾於民國八十年，應邀參加臺北京華藝廊舉辦之「佛像藝術座談會」時，亦頗推重西法，可見其不拘於傳統一格。此件表情之微笑，與體態之纖秀，尤因本件紅漆之打摩，光明亮麗，表露無遺。

桌案花飾部份，採石榴及蕃花草，與下方之人物，雖不相關，就單件言，比起其他作品顯得厚實。

〈鹿谷天主堂祭壇〉（圖148,149）本件祭壇，桌面呈弧狀，其能站立於地面，主要由七龍柱支撐，桌沿飾十字架及聖字相間隔。底則雲紋，採剔地浮雕，成方形排列，龍柱採鏤空剔地浮雕，筒狀如「花薰」，水中龍騰，是如底部有波濤湧起，而上方皆作卷雲。本件作品布局以繁密見長，是以龍之形象，與諸背景，幾混為一，而有幽冥的神秘力量，這本是臺灣民間宗教所見之裝飾常態，今亦移為西洋教堂，乃是文前所述天主教尊重本土傳統之例。

鹿谷天主堂又做〈耶穌十四苦路浮雕〉。（圖150, 151,152,153,154,155,156,157,158,159,160,161,162）

1.第一處：耶穌受道釘茨冠之苦。

2.第二處：耶穌負十字架登山。

3.第三處：耶穌首次跌倒。

4.第四處：耶穌首次遇聖女。

5.第五處：西流（殘）耶穌（殘）。

6.第六處：聖女以白巾拭耶穌面。

7.第七處：耶穌二次跌倒。

8.第八處：耶穌安慰婦女。

9.第九處：耶穌三次跌倒。

10.第十處：惡黨強制耶穌衣。

11.第十一處：耶穌被釘。

12.第十二處：耶穌死於十字架上。

13.第十三處：耶穌由架上取下。

14.第十四處：門徒埋葬聖屍。

這十四幅浮雕是耶穌受難的故事，事見《聖經》，如《馬太福音》等。由當時任該堂謝神父提供。

李氏未受西揚雕刻訓練，此均由業主提供圖案完成。

民國五十七年承製彰化田中天主教修女院祭臺，對於一個傳統的雕刻家，修建外來宗教的祭臺或相關物件，李氏前此已有過經驗。

〈田中修女院祭案〉（圖163,164），此件主要分成二主體，即下部爲橫長桌，及聖體龕。就整個體制來說，這和鹿港住家神明座或公媽廳所陳設者更爲簡單。一般公媽廳爲八仙桌、疊案，長方桌有的前後兩件，前低後高高之疊案，再擺神龕，此地則爲長案。就整個風格言，是屬於偏重妍秀的風格，茲再述各部份。

腿部腳處做螺紋轉出白菜葉，腿之由上而下延伸，亦呈拐彎狀，上粗而下細，前後兩腳，腳下又增一腳踏。連結四腿的力水（北京匠師稱「羅鍋紋根」）處，主要用羅鍋紋，由中央左右對稱，正面中央飾以天主圖形十字羅鍋紋，空隙處飾以蝙蝠。就這兩部份的設計，它與一般明清以來的馬蹄足，有所同或有所不同[23]。顯然他相當地誇大曲度，螺紋白菜葉也是相對的加強，力水也非正長方，而是兩頭寬中央縮細。

至於此案桌面下之冰盤沿，束腰無托腮，反而顯得單純。

神龕部份可以說是一個亭的小樣，由於底部四面通而無牆，但裝飾物的強調，在在意味著廟的宗教的信仰情懷。簷出角之裝飾下了用螭，但身軀轉爲唐草，上層則爲鳳，上樑則以十字架，而非中國人使用之財子壽，或仙翁，四龍柱上下以爪爲下當是礎。特徵爲中有十字，以拐子龍加蝙蝠。

屬於當代的社會裡，做爲一個民間藝師，李氏面對著西洋雕刻法，有否回應呢？民國七十年，臺灣製片廠拍攝〈雕刀泥土親情〉一片，邀請李氏擔任片中一位老雕刻師傅。應劇情需要，遂興起念頭，雕刻了一尊〈胸身自雕像〉（圖165）。對李氏言本身，並沒有受過任何西式教育，就見聞言，李氏對臺灣的前輩雕刻家，黃土水作品有所認識，此外，在子輩中購買的書籍，也了解欣賞到西洋風格。面對自雕像課題，李氏雖然曾表示，西洋雕刻和中國，也有所相通。製作這件作品的過程中，李氏表示，「備用鏡子一面」，就是邊照鏡子邊刻就是了。此外，如果頭部後面，鏡子照起來不方便，那就用手摸，知道那個地方凸，那個地方凹，就可以了。對這幾個簡單的談話，事實上，何嘗不是合乎一位在西洋雕塑教室中的製作方式。本件作正面像，李氏本人的寫實精確性，由認李氏的人來觀賞是可以體認的。對李氏本人的五官特徵能掌握，如眼之深凹，髮之絲線，李氏以小圓曲口刀，留下成溝狀的刀痕，用來表現髮質。

做爲一件雕像，其是否成功，簡單地說來，一是外貌的特徵，及內在的精神的表達。古人論畫，有所謂「形神兼備」，移之於雕塑，並無不可。自雕像必以「形似」爲前提，中國的雕塑理論，本極缺少，在此引用畫論。清范璣《過雲廬畫論》，「畫以有形至忘形爲極則，惟寫眞以逼肖爲極者。」「寫眞」是一個傳統繪畫語彙，換成現代的話來說，就是「肖像畫」，自畫像是肖像的一種，那「自雕像」必然也是求逼肖爲主。宗教人物像是虛構的，所以在人物的特徵上，可以自由發揮，做爲一個自雕像，雖然不能說不可以「遺貌取神」，然而一個通達的論藝者，對形神之間的取捨，基本的五官形狀，總不能背離，如清代的沈宗騫《芥舟畫學編》就說，「耳目口鼻，固是形之大要，至於格骨骼起伏，高下皺紋，多寡隱現，一一不謬，則形得而神自來矣！」自雕像的重點，自然是在臉部五官的刻劃，肖像雕刻以形爲基礎，以傳神爲目的。以本件而言，作者以個人的外形來刻劃，而傳達出一個民間人物的堅毅敦厚個性，這是自雕像能揭示作者自我的一面，外形酷似生動，神采奕奕。

相類似地如〈螃蟹〉（圖166）等，專爲藝術之雕刻，此件以一種橢圓形剔地再鼓起的雕刻，也難見於民間傳統，倒常見於西洋雕刻。

〈力爭上游〉（圖167）一件，刻鯉魚衝浪游行，俗謂鯉魚躍龍門。木爲硬質，水爲至柔之物，作者以雕

註23 參見王世襄《明式家具研究》，圖版卷，台北南天，一九八九年，頁160

刀刻畫水紋，其流動迴旋之妙，倍極生動。化硬成柔，足見匠心獨運處，百鍊鋼成繞指柔又一解也。這也類似西洋的雕法。李氏也曾表示，其幼子秉圭所作之〈釋迦〉，參考黃土水風格。黃氏是臺灣雕刻先輩，第一流的藝術家。

第六章：
晚近期作品之研究

李氏近二十年來，自家事業有成，也逐漸地走向純藝術家的雕刻製作。大約七十歲以後，保存了自己認爲滿意第作品，尤以圓雕爲多。

李氏自言，「創作過程，第一個是接受業主的訂購。」行業中有一句「七分主人三分作。」作爲一個傳統的匠師，他必然依附於實用，所謂「爲創作而創作」，那是須要與顧主協調的，成名之後，無慮於生活，基礎上才有全盤自主的創作意念，回過頭來引領買主的品味，其成功率也相對提高。李氏晚近期的作品，自主意識爲主。論李氏藝術風格成熟完滿，自以這批作品爲最具代表性。

傳統木雕既云「傳統」，必是接續前賢。民間藝術，歷代名匠相互傳承其優美造形，〈文魁星〉（圖168）此魁星踢斗之造形，即是作者參酌歷代保持下來的造形，再加以自己的意見[24]。魁星之姿態，舉手投足昂頭，配上隨風飄舞的衣帶，動感中安然卓立，足見作者匠心。

同樣的造形理念，又見於〈溪兒耕歇〉（圖170），農業社會裡，牧童與牛爲生活中常見的題材，文學與戲劇的範疇固多描述，傳統的藝術中，更是親切的素材。中國民間雕刻之人物、神仙、動物，經過歷代匠師多方的參予設計，已漸脫離十足的寫實面貌。本件牧童之仰面嬉戲，牛之臥姿，均就其特徵發揮，十足具有民俗造形的趣味。

「壽星」在中國藝術裡，常以誇張的手法來表達，爲形容其長壽，頭大額高、眉長鬚長、背僂是其特徵。手捧仙桃，所謂蟠桃三千年始開一次，三千年始結一次

註24 舊說文魁星爲主持文運之神，本作「奎星」，今人所奉魁星，不知始自何年，以奎爲文章之府，故立廟祀之，乃不能像奎，而改奎爲魁，又不能像魁，而取象造爲鬼舉足而取斗之像。

果，以蟠桃祝賀誕生，有長壽之意，又是表達長壽，加強吉祥意義，〈壽星〉（圖169）此件乃依此意念操刀，神態尤其親切可掬，這都是民間基楚造形的要求[25]。

傳統民間意匠，一定依循民間的品味，〈四暢〉諧音舒暢，就是極為平常的人生四種暢快，是最庶民階層的題材。對一個匠師言，並不像詩人哲學家，用語言文字來表達一些深奧的哲理，卻從歷代累積的形象語言來訴說一個社會所共同體認的觀念。本件在平淡的四種日常動作中，應該可以說是訴說著這種情懷。本件所說出人性本質的詼諧，也是一種無須任何物質條件，平凡眾生都具有的愉悅。這個詼諧性就見於人物的刻劃。前代匠師的製作，亦曾出現在鹿港天后宮的正堂花罩欄杆前，這是由「連吉師」所雕刻的，據李秉圭先生云，連吉師「四暢」的造形，本於日據時代曾來台灣的福建仙游畫家李霞稿本。這種相當有庶民趣味的意思，何以出現在一般百姓認為是神聖的廟堂？殊不可解，據《營造法式》的記載，那也是完全不一樣。對媽祖廟的各種雕刻，李氏既曾經主持一段時間的修建工作，那「四暢」的題材，是熟悉且了解的，然而造形和天后宮連吉師作品並不一樣。

〈掏耳者〉（圖171）隻眼斜閉歪嘴，左手輕撚耳挖子，人物的臉形下頷開闊猶如不倒翁，從造形上即決定其詼諧的性格。

〈撚鼻者〉（圖172）仰天張口，絕無所謂「雅」的忌諱，姿態上右腳縮起，眼睛半眯，往上抬頭。

〈搔背者〉（圖173）身軀前傾，張口欲語。

〈伸腰者〉（圖174）手持書卷，自是飽覽終日，倦極而舒困，袒腹露乳，放浪形骸，對禮教社會極重的時代，自是一種解脫。

對這四位人物，均作老者的打扮，造形上採取既刻意強化人物的詼諧，服飾也以古裝為主，又不失市井人物的現實精神。對這一件作品，李氏雕刻時，應是回復早年對媽祖廟雕刻的一種回味。

故宮博物院藏有〈明代黃楊木搔背羅漢〉木雕一件，作者不知何人，趺坐於地，袒胸露背，衣衫已褪至腰下，右手反持「如意」，頭稍低，獅子從兩膝間爬來，此實為十八羅漢中之「戲獅尊者」。通件身材之比例，尚屬正確，所刻既有神味又兼具人間滑稽像，因此，本件界於寫實與略帶誇張之間，顯示的是一種拙趣。一般民俗雕刻的造形，所帶的憨態，在這一件黃楊木雕正足以代表質拙的一面。比較之下，李氏的〈四暢〉則在民俗造形上更重實際人體比例。此件是晚近成熟之作。

〈四暢〉的工作期，李氏表示「每件約十餘工作天，螃蟹匣大約一個月。」李氏題材的選擇並不一定，但所作均為素面較多，自謂因為題材不合上「彩」。

整個傳統木雕界，除上述以外，宗教題材又是一大宗，唯李氏在這方面與一般的匠師不同，李氏走向純觀賞藝術一途，因雕刻神像須配合作法的一些宗教儀式，全然無關。對於一個傳統匠師這是相當獨特的，在鹿港地區如是，在其他地方也可以視為異數。從作品的排比上，也可以看出李氏早期的作品，大類是依附於實用性的家具、廟宇建築，然而，隨著藝業的成長，李氏逐漸的以傳統匠師的身份創作出自我的特色。以存留的作品言，尤其在民國六十年後的作品，大都是走向此一方向。

關於李氏本人風格的發展，及宗教性創作，李氏表明：

> 從少至老，功夫是一樣，形會變，大多是隨著客人的意見改變。刻全身大多從頭而下，粗胚是如此。宗教用及純藝品並不多大分別，只聽說過家中擺的藝術品是坐像，廟中是立像。但我看並不如此，拜就有神吧！從不開光、唸咒，如師兄弟施禮，就走向刻神像一途。

註25　壽星，本為星名，亦神仙名，又稱南極仙翁。在《史記·封禪書》、《西遊記》、《白蛇傳》中，均有描寫，傳統形象長頭大耳、短身軀、白鬚、慈眉、善目、手捧仙桃、柱仙杖或騎仙鶴乘空飛翔。明清時的年畫，有畫壽星坐廳堂中，或騎仙鶴立於雲端，八仙作祝壽狀，叫「八仙慶壽」或「八仙仰壽」，有的添畫一白猿獻桃。民間鼓詞〈白猿偷桃曲〉，敘述白猿之母患病，需仙桃，白猿求諸看守仙桃園的孫真人臍，孫真人憐其孝，賜一桃予之母，病癒，令白猿將天書一冊贈孫真人，是即《孫子兵法也》。

民國七十三年，李氏創作這一套〈十八羅漢〉。

民間雕刻，離不開宗教信仰。信仰的對象自是以佛道兩者為最主要。廟宇中，佛教藝術「十八羅漢」是一種主要的題材，歷代皆有名家高手雕刻繪製，可以說是一個歷久不衰的題材。這一套羅漢是完全漢名。清代以後，不再以冗長的梵音音譯，而是普通人容易記憶的綽號。臺灣地區廟宇的羅漢，即使是信仰相同，如雲林北港及臺北關渡，同屬「天后宮」，但所供奉之「十八羅漢」，還是有四尊名稱各異。「十八羅漢」的造形，在明代的《三才圖繪》上，所顯現的形象，已經中國化了，這和元初趙孟頫的佛像，強調「胡服梵像」，已完全不同。羅漢的故事內容，除原有佛經可記可證以外，有時實難分辨是何人何事，博通如宋代蘇軾曾作〈十八阿羅漢頌〉，對於羅漢，僅能從他所見的形象做描述，而不言其為何者了。因此敘述本件之時，也作相關背景解釋[26]。

「羅漢」是「阿羅漢」的略稱，本為梵語，因是比丘果為羅漢。其意義有三，即一、應供堪受人天尊敬供養。二、殺賊斷盡心中煩惱。三、無生違己，跳出三界生死。佛教中小乘一派，認為三界像火宅一樣的可怕，輪迴像冤家，一樣的可厭。為了急求度脫自己，乃懇切學習「四聖諦：苦諦、集諦、滅諦、道諦。」期望把生生世世的煩惱罪惡，都能掃除掉，永保心靈的純潔清淨，不墜生死輪迴，生命永恆長住於恬靜安祥的境界。佛家說，證得無餘涅槃，就是「阿羅漢」。「羅漢」有很多種類，全視其自身之修為而定，其歸屬據阿彌陀經記載，就有十一種之多，但是一般民間，通常以羅漢組合數目稱呼之，如「十六羅漢」、「十八羅漢」、「五百羅漢」、「一千二百五十五羅漢」，又因譯名及各地信仰的不同，同一數目的組群，羅漢的組成份子也常有所出入，本件之「十八羅漢」為臺灣廟宇所供奉的一種。

本組的「羅漢」名目選擇，也與李氏家鄉鹿港龍山

寺供奉者不同[27]，造形上相關不大。可見是李氏的獨創一格。

這一組羅漢不失人體解剖比例，與一般民間之神像雕刻徒具造形不同，而每一件羅漢的動態意念，把握得非常自然。一個民間工藝家，能不依寺廟的贊助者指定工作，可以說是李氏個人的一項幸福，而這一項幸福，也是來自個人超脫的能力，使他能走向藝術專業。

對李氏而言，〈十八羅漢〉一組雕刻的啟發對象，自應以鹿港龍山寺正殿兩廊的〈十八羅漢〉為最重要。李氏亦屢於言談中推崇豐原媽祖廟、清水觀音亭之製作。而李氏所作從各種相同名目的羅漢造形，顯然是不一樣，這也是李氏創作力的一項證明。

今據李氏雕刻作品中略有記傳者，隨件說明，無者則待後考。

梁武帝，山東臨沂人，姓簫，名衍，字叔達。精通六藝，登位後，猶不放卷，著書二百餘卷。晚年信佛，粗衣素食，常在國泰寺講經。

〈梁武帝〉（圖175）採坐姿，右手持如意，左手掀長鬚，身體略前傾，頭戴遠遊冠，開臉方正，作丹鳳眼，肅穆中眼神向前凝視，方頷垂耳，上披一氅，腰繫一蝴蝶結，長袍披下，旁一童子，展書卷侍候，岩石下方一游龍，匐伏似前來聽道。梁武帝為一國之君，造形上顯示出一番威象，但作為一個得道的羅漢，李氏將其刻劃成一如神仙的灑脫出塵，從雕刻各個部位的動勢，梁武帝的造形似乎是一番說經，而站立在旁的童子，也豐頷團臉，並非一般傭人之像，可認為是持經問道。龍也是狀聽經，若有所悟。

本件在人體各部份的比例，相當準確，衣褶披掛，在人體骨架的交待上，也非常貼切。整套羅漢，在造形上的特徵作，作者所強調的是臉部，而非一般民間雕刻，將人體整個變形。

「志公禪師」，金陵人，姓朱，名寶志，又作保誌

註26　關於「羅漢」，主要參考資料見宋龍飛〈細說羅漢〉收入《民俗藝術探源》，台北藝術家出版社，一九八二年，頁144-177。

註27　鹿港龍山寺「十八羅漢」因火災，原作僅剩下〈伏虎尊者〉，餘為後來由福州「榮第師」補雕，時間在民國十九年左右，其風格亦學福州林起鳳。名目如下：布袋、進香、目蓮、善觀、志光（持拂塵）、開心、長眉、進花（花持蓮）、降龍。九老、進燈、達摩、獅子、梁武、智覺、飛缽、進果、伏虎。

。七歲出家於道林寺，專修禪業，一作旬日，離寺出遊，雲蹤如鳥跡，居止不定，跣足，杖吊刀拂子。不擇飲食，一日數食不餓，長髮垂肩，爲人解籤，預言有驗，奇跡輝煌。曾到南齊，齊武帝以爲惑衆，禁於刑獄，獄吏見師於市中，返來視師猶在，神跡之奇，令人敬佩。四十八歲，到梁都，飲食無時，超凡脫俗，奇行無數，梁武帝敕投刑獄，又迎入後宮，但出入無度，往來龍光、□賓、興泉、淨名各寺之間，盛說預言，九十七歲示寂，諡廣濟大師。著有《大乘讚》、《十二時頌》、《十四科頌》等。

〈志公尊者〉（圖176）一像，亦採坐姿，左手持缽，右手持拂塵，彎眉垂耳，披架裟。從人物的動態上來說，正好是與梁武帝一像左右對稱。像旁置有馴鹿一頭，俯地追隨。在整組羅漢的背景，以岩石爲之，這是比較好調配的。一些大廟宇裏，如臺北劍潭寺、關渡媽祖廟中的〈十八羅漢〉，製作上是一體的，也是以岩石，將各個羅漢區分。表情上，〈志公和尚〉的微笑示意，而在旁之鹿是領會將起之際。這一套雖云佛教人物，但就配侍之動物，龍、鹿、獅、虎等，亦說明李氏的全能工夫。本件長角鹿，極爲寫實，骨架動態更是無懈可擊。就一件木質材料表現的鹿，其皮質，作者以細刀理出絲絲脈絡，皮膚肌肉所展現的彈性，已爲作者所掌握。

「布袋和尚」者，亦即彌勒的化身，按《五燈會元》載，明州奉化縣，布袋和尚，形裁腲脮，蹙額鼻皤腹，出語無定，寢臥隨處，常以杖荷布囊並破席，凡供身之具，盡貯囊中。又《三才圖繪》載，梁朝布袋和尚，號長汀子，在奉化縣岳林寺，長皤腹，荷一布袋，凡供身之具，盡貯其中，隨處偃臥，天將雨，及著濕草履，途中驟行亢旱，即曳高齒木屐，豎膝而坐，貞明三年，端坐而化。從以上所引，「布袋和尚」之得名，似與其所攜布袋有關。

〈彌勒尊者〉（圖177）就是布袋和尚，這件布袋和尚的象徵布袋，「凡供身之具，盡貯囊中。」李氏將之配置在隨行侍鬼的手中，造形上也是如記載所說的，大肚皮大耳朵。彌勒的笑相是這件雕刻所強調的，袒胸露乳、眉彎嘴翹，團團的大臉，笑咪咪對人。所謂「大肚能容，容盡天下事物。」右手持杖，背斗笠，而左手搭傍侍鬼肩上。侍鬼亦裸上身，僅披一帶，侍鬼則頭長雙角，眼如銅鈴，曲膝遠望，與布袋和尚之佇立微笑，

顯然是將要遠行傳道，化渡世人。本件的佛鬼都是大量的裸露，對於布袋之胖，皮膚與肌肉所顯示的鬆弛感。相對的，鬼則是以「壯」的方式，腿足手臂胸，都是以方體狀出現。布袋和尚的身體，或服裝都是圓柔，一大一小之間，刀法上因爲整套都是磨平，所以是細膩的「體」的比較，也可見因對象不同，表現形態的差別。「柔」的特徵，也可以布袋爲例，布袋是因囊中物而隨時變化，但本件如同「瓜」裝，若隱似現的一些褶痕，既能表現袋中盛物的重量，也表達出盛物的所形成的囊狀，質感亦趨於柔。

布袋和尚、志公禪師、梁武帝等三人，是出自中國本土，他們是道地的中國人。

〈長眉尊者〉（圖178），作者依其造形，長眉成壽相，其主題是兩眉垂腰，兩毛捻眉。由於是整件雕出，眉自臉上鏤空生出。事實上，整套羅漢，每件都是由一塊木頭雕成，絕無拼接，最多見者是手杖，由於杖常出現，也就不突出了。本件眉細，且質感上要柔，也就特別突出。刻工程序上，李氏說要先「堵」，意即先有連接地方，侍完全刻成後，才將墊接部份打通去除。壽相的壽者，額特別大，作者也強調這點，顴骨高凸、大嘴。持杖掛經的小沙彌，造形上既是福態，也是完滿無缺的純淨人物，臉部造形，純真中有股佛家淨土世界的人物典範。

〈知覺尊者〉（圖179），作者將其作成挖耳狀，將耳掏乾淨，則有「聰」明，就能阻礙蒙蔽，臉部以及神態，本件均爲之世俗化，使人感到的並不是佛，但臉部的上窄下寬，相學裡認爲是福相。表情上挖耳，牽動的眼閉、鼻張、嘴斜、伸長脖子，他似乎是一位在市井間的行走人物。旁立的侍鬼，手捧一帙書，眼卻是擠眼看尊者。

李氏在這組〈十八羅漢〉裡，每件都採取動態的造形，即以本件來說，知覺尊者前後腳所站立的位置，侍鬼則也是前後腳分開，又利用了長袍的下襬，及寬衣袖擺動，來刻劃出這一位高大身材，而平凡像中，有一種羅漢的俗世偉岸感。侍鬼在體態的構成裡，也是以方硬爲體，表情上將五官稍爲聚斂在一起。

在中國的俗文學中，又有「寶卷」，關於神道的故事，在「寶卷」裡寫的不少，由寫菩薩、佛，而擴充到寫神仙，寫道教裡的諸神，中國是並不覺爲奇，唐宋以

後，佛道二教，差不多已是合流了，在早期十六羅漢群中之目犍連，即目蓮，本是印度人，亦是婆羅門教徒，後與舍利弗一同出家歸佛。目蓮的故事經，演譯訛傳，到了「寶卷」中，已完全的中國化了。上海翼化堂刊行〈目蓮三世寶卷〉中云，「傅員外娶妻劉青提，他一生好善，生了一子，取名蘿蔔，又名目蓮。不久他便坐化升天而去，目蓮請僧追薦了父親後，亦辭母出家為和尚。其母劉氏，因聽信兄弟劉賈力勸開葷，因此暴死，且被拘到地獄受罪。目蓮因此立願，到西天尋她，經過天河，脫了凡胎，他到盧山，佛告訴他她乃在地獄中受罪，以後佛給它九環禪杖，點開地獄墳，救出他母親之故事，更是膾炙人口，家喻戶曉的故事。因之，早期「十六羅漢」群中之目蓮，仍被保留在今日的「十八羅漢」群中。以被其救母至孝的行為所感動了民間之故事。他的塑像，始終是手持佛所贈賜的九環禪杖。目蓮也成為道地的中國羅漢了。

〈目蓮尊者〉（圖180），這位孝子，李氏將其刻劃成潔淨斯文的法師，右手持錫杖，左手托缽，低目沉思，五官的端正，法相莊嚴中，一份人生正義感，也是將混沌的世界，掃得乾乾淨淨。體態仍然是曲身動欲動，衣襬與寬袖，作者特地展現出一番飄動感。「獨角諦聽」的造型，倒是經過一番設計，他不同於一般天后宮等寺廟建築配件的「太獅少獅」，也不同於現實中的獅子。「獨角諦聽」的厚重，表現在頭部與足部，但毛髮蓬鬆，作者表現於上的是利用彎曲不等的曲線結合，將「輕」的質感表示出，也將「獨角諦聽」聞聲將起，稍微搖頭，毛髮將動的一刻。李氏也在鎖鏈處，表現細緻的一面。這一串鍊子，本同一塊木材雕出，環環相擛扣，變成能動的一條鍊子。

李氏常說，刻完了整件，要有「清氣象」，亦即像上不能留有拖泥帶水的痕跡，這一組羅漢，整體都是呈現乾淨俐落的氣氛，可以見證。本組件侍獅與侍者，所成的一體感，從這隻轉首向上的動態上來牽連，可見一例。

〈進香尊者〉與〈開心尊者〉（圖181），兩者合於一件，「進香尊者」坐，「開心尊者」立，這兩位羅漢本無事實上的故事關連，被刻於同一件，在安排上，造形之間的如何造成一體，是作者應該考量的。本件「進香」手托一爐，爐中煙冉冉上升，「進香尊者」之表

情，若張口欲呼，眼臉亦斂，左手掌開七分，注視爐煙，似是為法力而歡呼。「開心」則是一臉清秀，手將衣領打開，心窩處一「佛頭」呈現，「開心尊者」反而是靜靜呈現佛性。同樣的，雙尊成一體。

〈進花尊者〉與〈慎思尊者〉（圖182），「慎思」坐，而「進花」立，「慎思」的左手雖未支頤，低頭一臉蹙眉苦思的表情，非常清楚。「進花」捧籃，轉頭倚身向前，眼神凝視遠方。本組件用兩人一組小群像，手法上的統一是一個無形的視線，「慎思」在前，「進花」在後，但視線均往前下方，所產生共同的動勢，形成了前後一體。

中國對人物性格的「骨相」特別重視，他以肢體語言來說明一切，從相法來說，臉相是較清楚可辨認的。這十八羅漢的特色也出現在各個人的臉中。

〈進燈尊者〉與〈觀經尊者〉（圖183）也是一坐一立，「觀經尊者」衣衫退下，袒胸翹腿，一派自在，兩眉彎曲，眼睛深凹，注視手中經卷。「進燈尊者」持杖柱地，燈掛於杖上，而左手插腰，圓顱秀嘴鼻挺，雖是佇立，卻顯出一股勇往直前的精神。作者雕出微向前屈的神態，也是一派靜思，來與「觀經」相印證。中國人物的長袍，在雕刻成的「面」，和面與面之間所交觸的「線條」，變化非常之多，這無論是繪畫或是雕刻都是一個好表現的地方。本件「觀經尊者」，衣衫退至兩臂間，所成的轉折，其形成的塊面、線條，作者處理起來，非但處處交待清楚，也形成一種抽象的美感。同樣的「進燈尊者」立像的衣袍，直洩而下，也是舒袒至極，配合而來的坐石，作者也著重上下發展的塊面。這兩位尊者，李氏所刻劃的是一個肅靜的畫面。

〈進果尊者〉與〈達摩尊者〉（圖184），又是一個動態的結構，同樣的一坐一立，「進果尊者」捧果盤於腰際，而右腳即將下放，身體則左傾，表示欲起身。形像的刻劃，頭顱鼓起，眉豎眼怒，鼻嘴皆用力，服裝袒右肩，骨肉所示是一股結實的力量。「達摩」是李氏常用的題材，頗多的浮雕造形與本件相類似。此件「達摩」持杖持鞋，腳踏蘆葉，水波捲起浪花，仍以一葦渡江為題。達摩於此是標準的梵像，虬髯深目，銅鈴眼，眼形如桃，上尖下豐厚，胸毛亦茸茸。抬首看天外，佇立中衣襬微微揚起，這種動勢雖非急風狂雨，但使觀賞者，體會一種含蓄中的動發美感。本件下方作水波，而

波中立出一石，爲「進果尊者」所坐，這種調配是因題材而定。坐立之間，上四件也都顯現一種高低大小的配置。

〈飛鈸尊者〉（圖185），作者亦刻劃出一個結實有力的形體，這位羅漢所顯示的力量，作者並不是用誇張的身體軀幹，而是整體臉部表情，如圓顱髡頂、眼鼻嘴，因用力而結合在一起，插腰腳踏小鬼，衣衫因軀幹使氣成方硬，在在所結合而成的一股陽剛之氣。本件右手托飛鈸，法力振起，作者以下方二小鬼震驚，一跌倒仰首恐慌，一已爲尊者右腳踏住，但仍張口失神。本組件配置鬼多次，侍鬼均被刻劃爲細瘦饑餓之表徵，且均裸上身，對無衣履蔽體，直接露出骨骼肌肉，事實上，就如西洋藝術所好表現的人體。這幾件侍鬼的刻劃，就瘦硬的對象來說，是成功的，傳統民間神像，這一類的體材有「魁星」、「千里眼」、「順風耳」，及一些隨侍神仙的小人物。李氏刻來，頗合乎人體解剖學。

〈戲獅尊者〉（圖186）的造形，亦屬剛強形，顱頂無髮，但繫有一圈，虯鬐、顴骨凸，也是一派梵像，口微張，用以呼換下方獅子。右手持一繡球，左手持珠。羅漢作法，本是威嚴，但題目卽是「戲」，顯然又是帶有取悅的成份，是以本件配獅，雖是一動物，但張口張眼，微笑的成份已在。獅之造形，髮鬚皆曲卷，與一般的廟中「太獅少獅」、石雕守門獅，同與不同之間，因是「戲」，所以右腳抬起，攀住羅漢衣襬，形體上獅之「威重」，與羅漢之「嚴」，可以相配。本件手持繡球，作吉錢紋，鏤空且中央又留一球，可見細心之致。造形上，尊者曲身向下略彎，由此所成曲線狀順下來，因右方補上獅子，使動態更具圓滑，同時羅漢的長袖衣襬，繡球的繫帶，以及獅身的毛髮，形像在在都加強這種動向。

「降龍羅漢」，降龍與服虎是釋道兩家在中國的混合。梁高僧傳十〈涉公傳〉，載「涉公西域人，以符堅十一年至長安，能密咒下神龍。每旱，堅常請之咒龍，俄而，龍下鉢中，輒大雨，堅及群臣就鉢中觀之，咸嘆其異。」

〈降龍尊者〉（圖187），爲表達「降」字的威力，軀體動勢最爲清楚，右手持鉢，左手持珠，腳蹬龍頭，一舉之間，要將龍收入鉢中。威力的表情，羅漢臉部的結構，大致和〈戲獅尊者〉（圖186）一樣，但隨著

動作大，衣袖下襬、佛珠，整個動蕩起來。龍的布置法則，從巖洞中翻騰出來，因表需翻轉，龍身身軀，在有限的空間裡作了轉彎，且以四爪張揚，配合頭部的高昂，來顯現龍的奮起抵抗。配景上，海浪洶湧，動感極大，配景的岩石，作者所作也是上揚的輪廓線，作統一的調子。本件可以用「騰」字來描述龍騰，而羅漢踏空而降，兩股力量在交會著。

平江于少山編的《伏虎寶卷》，敍述的是伏虎羅漢的故事。清順治時，有一名王老虎，生平無惡不作，害了不少的良民貧人。某一日，到鄉間去收錢糧，正欲強迫田戶們賣女售雞償還，忽然在夜間，他聽見田戶的雞，在雞罩內說話，說因爲王老虎，牠們將被殺供饌，小雞們均將被賣。且不僅此，主人之女，亦將出賣。王老虎聽了，喫了一個大驚，第二天清晨，問田戶時，果有此事。便代他們完納了錢糧，心中悶悶不樂的回家，並立意要去修行，他到了寺中，和尚卻怕他，不敢保留他。不得已獨自悽迷的走到山嶺之中，天色已黑，小雨如絲地的下落，只得坐在石上，忽然一陣狂風，來了一隻白額大虎，張牙爪舞向他而來，他自知作惡多端，卻叫老虎來吃他。不料這老虎卻絲毛不動，馴伏如家狗，於是，他遂帶了這虎同行修行。這次，和尚念他志誠，就收留了他，於是他便天天偕虎出寺，到村中化齋，到了第三年的元旦，鄉中人見他騎上虎背，忽然一陣狂風，他與虎俱昇空而去。這個故事是「放下屠刀，立地成佛」的一個典型的例子。「伏虎羅漢」由於此一故事的傳誦，也有了出處。他也是道地的中國人。

〈伏虎尊者〉（圖188），作者所刻劃的是伏過虎以後的景像，而非一般作「武松制虎」的打鬥。從力量的形態上言，論威重的陽剛，這一件〈伏虎尊者〉，表露得最爲明顯，造形上，臉部所顯現的是一個草莽中的英雄人物，並不注重神性的理想，方面大耳，持槳，盤上一膝，袒胸露乳，背一笠，狀極勝利後的滿意。老虎雖張口吐舌呼嘯，卻已溫馴，踏起步伐，而聽命主人出行。虎身加坐姿，高度已不下於它件，所以地面配景，只是坑坑洞洞而已的一薄片。本件虎是寫實的，其成功處，尤見於毛髮的處理。虎面部髭鬚固然在隱約之間，而腿部臀部以刀平削，刻痕區凹處，顯現的一股股狀態，是由面與面的結面來掌握，但質感上入情入理。

創作時間與風格相同的是〈四大金剛〉（圖189）

（圖190）（圖191）（圖192），「四大金剛」[28]體材，本省名作有台南開元寺，基隆亦有。惟李氏此件參考故宮所藏清代姚文瀚所畫。李氏表示，此件〈四大金剛〉，「琴」被包起來，這是以自己考案所得，倒也沒有一定，如何如何通通可以，「戲法」在人做。所見臺南開元寺及大陸者，均腳踏小鬼，造形均站立。四位金剛之造形，長身碩壯，瞋目，肌肉憤張，強調的是打擊邪惡的霹靂神，立像十足的陽剛美。

李氏在此時期，出現如同畫中「寫意」筆法的「刀風」。明代董其昌評論宋代夏珪水墨淋漓的作風，比較其他畫家，有「減塑」一詞，李氏的作法為雕，這種作風有如保存粗胚的的原樣，姑且名之為「寫意雕」。

〈釋迦出山像〉（圖193,194）就是如此，此件之造形與刀法，均與傳統佛像之有固定風格者不同。對於臺灣的前輩匠師之外，也注意到因日據而引進的西洋作風，其中臺灣最早一位畢業於東京美術學校的黃土水，是李氏所推崇的。李氏家藏有臺中信用合作社由西洋法製造的黃牛煙灰缸，此外，李氏於一九九一年參加京華藝術中心主辦的佛教雕刻座談會時，發言表示，對於西法的雕刻，「寫實」之獨到，是令人敬佩的。李氏的交往朋友中，如三峽名畫家李梅樹，亦是西畫者。就西法言，人體各部位比例是要重視的，本件對於頭手身的比例，可以說是合乎人體的從造形，作者所塑造釋迦修行中，一身枯槁，然而，澈悟中所顯現的定力，從眼神與步履中，愈現出精神，佛陀在姿態上，篤定的臉部神情，這種起步，千山萬水，我獨行無悔，在這件作品上，右腳踏出點出了釋迦出山的意義。另一方面，這件創作的靈感，是源自藏於日本東京國立博物館宋代梁楷的〈釋迦出山像〉，黃土水也曾創作〈釋迦出山像〉。這件作品，姿態上的創作，卻出於梁楷。做一比較，梁楷的作品，是典型中國畫的線條型態，第一流的中國畫自不必

多言，黃土水的作品是以塑造為手法，在塊面與線條方面，顯然的是「手捉的觸感」，這是「塑」的特色，作品是銅質，卻有繞指柔的功夫，李氏這件木雕講究的是斧斤起落刀的切面。

關於刀法的表現，李氏自謂「對一件作品是否打磨光潔，我並不有固定，看作品論，幼胚粗胚，端視作品好壞了。」

〈和合二聖〉（圖195），雕法言並未完全打磨光潔，比起〈釋迦出山像〉屬於同一類，只是因本件尺寸較小，圓弧刀法上的留痕，就比較少了。「和合」寒山與拾得，本性上的顛瘋近癡狀，從表現的衣袍質感來說，如何表現其襤褸呢？刨光的手法，反不如處處留下刀痕，對衣袍之敝破有所發明，語云：「百鍊鋼成繞指柔」，質材上的木本是硬，然而，本件盒中有煙，冉冉上昇，其氣之輕其體之柔，是可以接觸。這種觸感的成功，就是這件作品成功之處。

這種「寫意」的手法，極度發揮表現於〈濟顛〉[29]（圖196）一件，濟顛一手持酒葫蘆，一手持蒲扇，神情一臉自我陶醉，衣冠襤褸，步伐踉蹌。造形上，刻意形容其醉態。此件亦以粗雕手法表達，恰如畫中寫意，用筆簡略，不加修飾，迷迷糊糊之中而醉態已足。

這種「寫意」的手法，看來刀起刀落，如畫中寫意，成於俄頃之間，然而，刀法的熟練，卻是千垂百煉，數十年累積的工力。

「老子」素被奉為道教之祖。騎青牛出函谷關之故事，相傳是在東周時代，他曾著《道德經》，流行於先秦，東漢時演變成宗教崇拜，張道陵所創五斗米道即是。此後流行民間。「老子騎牛」，常共同出現，成為一種象徵。〈老子〉（圖197）與〈老子騎牛〉（圖198）這二件，正是同樣題材，雕法一粗一細的例子。

〈老子〉這件，老子之造形，本棄智絕聖之旨，就

註28　在我國道教之寺廟裡，有些供奉「四大金剛」，各執寶劍、琵琶、繖蓋、索蛇，俗謂「掌風調雨順之權，敕封輔弼，四方教典，立地水火風之相，護國安民」。此乃中國以農立國，天災神變影，響農耕，人人祈求上天保佑，年年風調雨順之象徵。在佛教，謂「四大天王」，守護東西南北四方之天神。東方為「持國天王」、「西方為廣目天王」、「南方為增長天王」、「北方為多聞天王」，源自古印度神話，守護各方世界之護世神。佛教傳入時，為守門之護法神。身穿鎧甲，頭帶寶冠，著長袖衣，威武顯赫樣，乃象徵非尋常之武人。

其「老」而雕刻成一年紀極大之人，故其形瘦而見骨，本件一派鈍拙，逍遙自在樣，雖老態龍鍾，而精神猶具，正是粗雕刀法所至。〈老子騎牛〉本件牛做獨角，蓋以異獸而顯示靈性。牛亦若舉步負重者，老子之造形，強調其老，又將其神化，做爲道敎之祖師，雖老態龍鍾，而神靈猶具，髮束上有道冠，宗敎意味較重。

同樣題材，雕法一意一工的例子，又見於以「觀音」爲主的造相。

〈魚籃觀音〉（圖199）本件觀音菩薩，手持魚籃，卓立不凡，益見其神性。龍亦精雕，工夫細膩。佛敎傳入中土後，到宋朝時已漢化了。此後，在中、韓、日所供奉之觀音，皆爲女像。之所以有如此轉變，因觀音菩薩是位救苦救難，有求必應的菩薩。這種個性，有如慈母一般，觀世音之形象，逐成爲一位淸淨純潔的女神。〈觀音菩薩〉（圖200）造形溫婉和靄，即是做如此詮釋。李氏這幾件觀音造形，大有宋代觀音的意味。「觀音」所配〈善財、龍女〉（圖201）善財童子，眼睜大，張口含笑欲語。龍女則一派貞嫻之姿。以兒童之造形，卻含有神性而不失純眞之本質。兩件均強調佇立時之動態，善財屈身，龍女盤轉，靜中有動，美妙至極，使人嚮往。

中國人物造形，唐以前雄勢外張，宋以來精神內斂，是以唐之神佛造象往往威力奮發，往後則漸趨優雅爲勝。觀音造形成爲女性化，至淸代尤多，〈水月觀音〉（圖202）實以崇高之女性化爲神性。〈觀音、附善財〉（圖203）這一件，觀音乘豸，善財旁隨。本件強調動態，觀音菩薩與乘騎恰是凌波而行，搖曳中一派輕靈愉悅，善財屈身，似欲騰躍，更具童眞之美。

展現在生活趣味上的，李氏喜歡以蟹匣爲題材，家居靠海邊的鹿港，卻是爲生活化。李氏雕刻這種作品時，工作桌旁小盆子裡，就擺著活生生的螃蟹，這猶如作畫的對景寫生一種意味。

〈甲子熙年〉（圖204）　本件充分發揮了作者寫實的造型能力，雕刻材質是木，描寫的是竹簍編織的紋理，表現出整齊之美，螃蟹有的剛從蓋子冒出，有的爬在竹簍上，更可愛的是竹簍的細繩子，把質地感也雕刻出來，這種以硬表柔，所謂「百煉鋼能成繞指柔」的另刀下栩栩如生，螃蟹及竹匣是眞是假，幾不可辨，頑木在老匠師刀下，宛然化成漁鄉風物。竹編製成放置水產物之籠子有蓋者，沿海一帶，謂之「匣子」，「匣子」與「甲子」音相同，而「蟹」乃有「甲」的介魚類，兩者都諧音寓意「甲字熙年」，「熙」閩南語俗音與「耳」音同，「年」與「黏」、「連」同。因匣蓋上之一隻蟹，意一甲一名狀元及第。形容入紫闈，掀躍連在匣子上之耳，蓋意指龍門一躍，連連光耀門第。螃蟹口吐白色泡沫之黏液，故亦愈爲熙年，三蟹黏附在匣子上，寓意學子喜得連科登三元（解元、會元、狀元）及第，背面二隻蟹，亦寓意二甲傳臚[30]。

〈一一珠璣〉（圖205），螃蟹口吐白色光澤之黏液，有如珠璣，「一一珠璣」乃指十一隻螃蟹。中國雕刻有「巧雕」一詞，意謂利用材質之天然特色，做出無法重現之效果。本件以老樟木根，去其朽腐處，保留根瘤，留其凹凸，稍加處理，成爲堅硬之岩石感，再雕出爬行於上的螃蟹，恰如河邊橫行將軍，悠游於沙灘石穴中。

〈上暢九垓〉（圖206）「上暢九垓」語出《史記》〈司馬相如傳〉，「上暢九垓；下泝八埏。」義言其德，上達以九重之天，下流以地之八際也。九「垓」，閩語諧音九「蟹」，意爲最暢快之九隻蟹。本件取材，雖與上一件相同，但以材質之美，隨機應變，足見良匠運斤，刀起刀落，美感在焉。

潮州木雕亦見有蟹簍題材，從風格上來比較，潮州

註29　濟顛的故事流行民間。高僧，天台李氏子，名修元，字湖隱，法名道濟。年十八，就杭州西湖靈隱寺落髮。狂嗜酒肉，爲方便度世計，佯爲顛狂，世因稱爲「濟顛」。復依淨慈寺，火發寺燬，需木重建，濟行化至嚴陵，以架娑罩諸山，山木盡拔，浮江至杭，報寺衆曰，木在香積井中，果有六丈夫，勾之而出，蓋六甲神也，世傳其異蹟甚，歿嘉定初坐逝，葬虎跑塔中。

註30　天子臨軒，宰臣進三卷，讀于御案前，讀畢，拆視姓名，則曰某人閣，內則承天之以傳於階下，衛士凡六七人，齊聲傳呼之，謂之「傳臚」，凡是能榮被天子呼名的，就稱爲「二甲傳臚」。

之製作亦以整塊木鏤空為主，以簍之竹條為主幹，再輔以繩索、螃蟹攀行。就是主題取材是相當相似的，李氏的來源是鹿港家鄉，因此，蟹的品種不一樣，就造形言，潮州木雕裝飾性的結構，見之於蟹簍及草的造形，相對的李氏的現實感是其特色。簍子的細密，蟹的行動，及表現都是一一如畫之寫生，對於作風李氏之傾向細膩，則為其一貫風特色，至於李氏之簍蟹題材，後來棄簍而以巧雕方式出現。

保存傳統題材，李氏這段期間刻了不少的浮雕，主要的題材有「八仙」、「瑤池集慶」、「應真雲彙」，文人生活題材，李氏則偏好「飲中八仙」。

以「八仙」的題材，更大幅的浮雕，一九八〇年代（庚申），曾以屏風四幅雕出（圖207,208,209,210.211）。這基本上是畫幅轉換成雕刻，其雕法為剔地淺浮雕，染成深淺棕色，使主題能有層次上之分別。

第一幅刻劃〈李鐵拐與漢鍾離〉騰於雲中作法。李鐵拐手靠眉遠望，葫蘆中一縷煙裊繞而出；漢鍾離背手持扇，遠方一輪旭日。

第二幅作〈呂洞賓與曹國舅〉，席地飲酒，呂背劍持扇，曹國舅則脫帽置拍板於地。席上酒一甕、一杯，背景為圍欄花樹。

第三幅〈張果老韓湘子〉張果老，倒騎驢持爪離過橋，同行者韓湘子吹簫背斗笠。

第四幅〈何仙姑與藍采和〉，乘古槎船，何仙姑搖櫓，藍采和持樽。

這四幅都採取同樣的浮雕手法。從雕刻的層次來說，這是剔地，只是背景以凹刀雕成天空或河面。人物大約鼓起成最高一層，衣褶則凹雕下成線，其中為表示衣服的高低，就調整凸起處，逢褶痕成線條處，一高一低。山峰巖石亦是如此，總以兩種物體交接處銜接高低。至於圈雲，則以線刻來凸顯高低。

浮雕與平面的劃接近，以畫為題材的轉換，有一例，是〈關聖帝君〉（圖212）。這一個圖稿，普遍受到庶民的愛好，與李氏同輩的鹿港書畫家黃天素，也用過此稿，但原稿起自何人，已不可考。從風格上看關公的衣褶，重重疊疊及神態，或許出於受到晚明陳洪綬的影響畫家所作。雕與畫之間的配合，中國畫以線條色彩為主，中國雕塑本身上彩的情況，也相當多，但李氏木雕作品，頗多保留原木色彩，僅上保護漆而已。以本件作

品論，人物衣袍之交摺所產生的線條是作者刻意表現的，且近於尖細的鐵線描形態。由於是淺浮雕，服裝上重袍重裘，線條的作用也就更加明顯了，浮雕的手法，由於是淺刻，因此使用的是一高一低，斜面一上一下的交叉變化，臉部細節也可以看出這些現象，鬍鬚的安排則較為條形。

同一類似的作品，李氏也喜好「鍾馗」、「魁星」，這是將民俗圖案，發展成純藝術的作品。如也是一九八〇年所刻〈鍾馗〉（圖213），鍾馗是民間的信仰驅邪的象徵，仗劍而立，威武健壯，仰視著一隻蝙蝠，這是驅邪之外的「福在眼前」，表達了無限的壯美，也屬於同一類型的剔地浮雕。

〈飲中八仙〉，（圖214,215）〈飲中八仙歌〉為唐詩人杜甫所作，詩中記述唐朝八位喜歡飲酒之詩人：崔宗之、張旭、李白、李適之、焦遂、李璡、蘇晉、賀知章，這八位唐朝名詩人醉態。以飲酒而助詩興，歷代皆然，醉態亦為中國藝術好題材之一，蓋酒後真性流露，放浪形骸，其造形更具天趣浪漫飲，飲中八仙為文人雅士，此件人物造形具有雅逸趣味，而酣暢豪飲，各盡其態，尤為美妙。本件是將廟宇中習見的「員光」，移置為純觀賞用，以鏤空透雕的方式為之。

第七章：
圖稿、刀法、民間
藝術題材追求的
意義、傳徒授業

圖稿

在以木構爲主的中國古建築裡，大木製作者，其地位爲工程總設計師，而雕刻家正是巧妙的化粧師，將單純的建築力學功能，及人神活動環境，加以美化，也就是將單純的木料形狀，方直圓扁等，創作出抽象具像的造形，添加了建築物的美感，甚至認爲是建築物本身的靈魂，其雕刻家的重要性可知。

雕刻雖不同於繪畫，一件雕刻作品，創作的第一步就是設計打稿，而設計打稿還是以平面的繪畫。歷代名匠師，本身的「美的素養」都是高超的。

唐代名匠楊惠之是棄畫而學塑造，元代阿尼哥則以塑象而能兼顧佛像，兩位都是百代所崇敬匠師。師徒傳習，其中視稿樣如衣鉢，一位雕刻名家，立意構思，自家打稿，自家落墨，操刀運鑿，出於一手，當然能無隔閡。對於一位匠師，能否獨立創作，或許可視能否取稿爲一標準。然而，大多數的民間雕刻師，所依據的畫稿，多半是按照師傅所傳授的樣本，而無創新，或只會模倣他人的作品來雕刻，而李松林卻能利用他的繪畫技術來刻畫[31]。李氏的設計稿，或因直接畫於木材上，並沒有保存太多，大部份因隨使用而消失。近幾年於彰化文

化中心，任傳藝計劃，教導藝生，共同創作時，曾爲藝生作有「忠、孝、廉、節」四幅，及四季：「梅、蘭、竹、菊」，以及部份花果、番花草、蟾虎、金魚。這其中，以前二者最容易看出李氏的繪畫才能。

「忠、孝、廉、節」一直是儒家最重要倫理規範，在殿堂廟宇的場合最爲合適。

〈忠〉以諸葛亮爲表率，〈出師表〉（圖216,217）名言「鞠躬盡瘁；死而後已」。已深入民間。所畫爲諸葛亮夜出宮中，手捧「出師表」由侍童隨行。

〈孝〉（圖218,219）以唐代狄仁傑爲代表。狄仁傑於中狀元後，爲官京師，登高山望白雲思雙親。圖畫狄氏登上高崗，焚香在旁低頭默思，說明孝道不因個人成功而忘本。

〈廉〉（圖220,221）以爲官清廉，這是古時百姓所期望者，其代表人物就是以「四知」成典故的東漢楊震，故事是有請託者夜訪，攜金賄賂者，以爲深夜無人知曉，勸楊震收下，卻爲楊震謝絕，並告以「除了你知、我知之外，尚有天知、地知。」此所謂四知。

〈節〉（圖222,223）以蘇武爲主題，留胡地十九年，牧羊爲生，大節不虧，終得鴻雁傳書而歸漢廷。

先言「忠」。李氏的構圖，將諸葛亮置於中下方，手捧出師表，由宮門出來，昂然前行，而侍者相對的體形變小，提燈隨行，目光注視主角人物。動態與表情本是掌握住觀眾的要處。這一件諸葛亮的表情，顯然是嚴肅而悲切，而侍童之回首相應，可以說完全合乎畫家的水準。李氏正把這種表情傳達出，背景宮門，雖是徒手畫來，但規矩自在，反而很靈巧。下方一坡，後方一石，在上又有突出一樹，如傘形而出，配合而來的是下方往上生長的一棵竹子。李氏並非畫家，也曾表示畫稿是爲雕刻所用，並不一定跟作爲畫家作品一樣，然而，存在的畫稿，所見的功夫，觀賞者可以說出一些意見，雕刻人物，民間畫家的有比例上的口訣，如「盤三坐五立七」。對這一點，李氏的人物姿態，自然是合乎體格的。另一方面，主角身體大，侍者小，也是古來人物畫的通例。

註31　此段說詞亦見於詹建富《建聲雜志》。李家提供，無期別。

「孝」畫狄仁傑登上高臺，下方以雲帶，上方青松聳峙，空白背景處理，使構圖成爲一角式，狄氏背手俯視，表情一派憂鬱，這從眉目的處理可以清楚地看到，侍童子捧書函，背景置一煙爐。款題部份在右上方，由於是樣稿，只畫出長條形，方格則是鈐印處。吾人對樣稿以供雕刻，其中就特別注重重要輪廓面的表達，因此，此件之左下方的山石，只勾出前後關係的外形，且所刻山形，正如山水畫所說的空勾而無染。至於一些被塗改的地方，或廢棄處，如煙爐後方的山峰，也很清楚地留下，可以說是定稿過程中的特色。

「廉」畫楊震。楊震在長案前，起身說「不」，右手伸掌搖動，欲張口說話。更可貴的是楊震臉部的造形一臉方正，鳳眼楊柳眉，這是一個光光明明的人物造形，君子重而威，表示的非常清楚。相對的，送賄者手捧銀兩，彎身卑屈，臉部的造形是小人的三角眼、蒜頭鼻，面相有一份齷齪，也就是光明磊落與卑屈的對比。配景上是楊震的花苑，兩位人物之間，斜角上的兩堵牆，前有鼓凳，後有奇木架，架上有盆花，至於案上一琴，欄干一鶴，那與楊震的故事相關連。就人物畫的布局來說，置重點與下方，而整幅畫虛密適中。

「節」畫蘇武，一臉老邁的苦相，對其臉部的刻畫，眉眼皆下垂，濃鬚，披上一氅，以形容塞外寒天蕭瑟，其中惟有一杖支柱，整個身體縮在長袍裡，但頭仍遙望遠處，以做故國之思，隨侍的僕人手提一籃，表情上，也是苦苦等待，一臉無奈。對衣袍所畫的線條，並不是順暢，而是停停頓頓。以硬筆畫出，就人物畫的範圍言，反而是有如鐵線描一般。下方匐伏與站立的綿羊，從筆調上也足以把毛的質感表達出來。上方畫一寒梅，待開未開，塞北可能無梅，但是這是寓意性的象徵，由梅的「經雪一番寒澈骨」來說明蘇武的氣節，這是恰當的。

「忠孝廉節」四件稿樣，曾移爲雕刻。由於當時李氏正在彰化文化中心授藝，遂由藝生施明旺等執刀，刻成四扇，其中背景部份加上錦地花紋（圖224）。李氏的這種稿樣，可以追溯到青年時代的作品，如一九三一年，鹿港黃慶源家金銀廳，亦有「忠孝節義」四堵（已見上述），此四堵爲小橫式樣，背景全異，但比較之下，可見其幾十年間，依然一貫，其中以「忠」之諸葛亮，其捧〈出師表〉，造形旁邊提燈侍童回顧，一直一橫

之布局，尚可見到關連。但相對的，也有不一樣之處，如「廉」楊震之姿態，與送賄者，不但相關位置，兩者之間完全不一樣，兩人的造形姿態也不相同了。「節」的布局，金銀廳作蘇武李陵相對語，而此稿樣則是望斷雲天思家歸漢的孤寂情境。惟其中對於人物表情的掌握，李氏前後的作品是一致的，從這幾件示範的稿樣來說，李氏展現了創作的才能，也讓他足以從傳統的民間木雕工作，自由無礙地轉入純藝性的創作天地裡。

從人物畫的觀點來看，李氏的這四幅畫稿，從布局到人物的刻畫，以及氣氛的表達，儘管，這不是一幅以毛筆完成的作品，置之當代，和李氏從事傳統工藝的一輩人物比較，足以一較長短。而吾人更應注意，李氏在繪畫上可以說是憑著自己的磨練成功的。對於一位匠師，要求全能，因之，在花鳥方面也是需要有能力完成，從困難度來說，花鳥是較爲容易著手的。最常見的題材是四君子：梅蘭菊竹。今以實例再做探討，如下這四件均是橫幅，可以做爲格扇腰板使用。

〈梅〉（圖225）其出幹處置於下方偏右，如「S」狀盤旋而出，而分枝反向右方，與向左之主枝分叉。這樣一來，容易把畫面布滿，隨枝生長之梅花，枝梢含蕾，近幹處開放，幹之畫法僅空勾，花之畫法也是開放含苞，示意而已。這可以說樣稿用來標示位置而已，然而，整幅梅枝的轉折，卻非常清楚，由於下方較空，就以竹葉來填空。這本是一個平板的構圖，但由於由右下方展出的動勢，卻有一份上昂的氣勢。

〈蘭〉（圖226）花更是簡單，而此幅更表達了葉的動態，一種卓然不群，臨風瀟灑的氣質，躍然紙上。由於用硬筆，所以本幅基本上是雙勾方式。在整組的構圖變化上，這一幅較向左方，出梢的有力，及葉片厚薄，都在線條上表達了。蘭葉與葉花相互之間的掩映，對簡單畫面空間的層次上也頗具點醒的作用，旁邊貞石，作圈狀雲頭皴，就其造形也頗具靈動感。

〈竹〉（圖227）一幅，其動勢也是由左而右上，就四幅一起安排來說，兩兩相互對稱，這是考慮到一組整體呼應。竹葉的布置，隨著竹竿的兩旁張開，爲打破呆板，也添上了一塊石頭。葉片的組合作「介」字、「↑」字，特別是強調其老厚，大有綠蔭覆地的氣象。

〈菊〉（圖228）的動勢也是由右下而左上，一股上衝的力量。這是一個斜向的構圖，在整個動勢上，無

論是主題菊花菊葉，筆調上都是往上的，這是整幅畫作，由筆勢所要傳達的意念，李氏在這一個手法上，由貞石菊花來表達，強調得非常自然順暢。頑石斜出，菊由兩旁生長，並以竹竿配合動勢，下方亦有幾片竹葉。

「梅蘭竹菊」最怕落入單調的畫面，因此，常有貞石、蘆葉等等相陪。從雕刻的手法來說，一個大石也較容易分辨出前後空間關係。

〈匏瓜〉一幅，以瓜瓞綿綿為人所喜愛。說來這些樣稿，也可以看成是一幅幅的白描畫，僅用線條來陳述一切。以本幅的兩顆匏瓜來說，其圓渾的立體感，就單靠作者線條之間的相互承應，捉住匏瓜最重要的造形幾道輪廓線。葉上的脈狀，李氏的筆觸，正把一片片的薄而凹凸狀畫出。這一幅層層相疊的葉上，其藤的垂曲轉折，也有一份圓渾古老感。

繪畫的方式，對任何藝術家來說，是一種最容易表現造形的方法，簡單的比較，用雕比用畫來得慢，因此一個能作畫的人，其基本造形，或者說是表達能力容易展現，就這一點而言，李氏之成功的因素之一在此。

李氏創稿的技能聞名於同道，如也曾在鹿港媽祖廟留下作品，為李氏所稱道的「連吉師」，就曾向李氏要求過為他畫些稿樣，好讓他在新竹承攬業務時「賺食」。關於這件事，晚年一直與李氏為工做伙伴的「臭治師」，也說過：「松林師給連吉師，畫過好多〈扮仔〉。（台語稿樣）」

由於是畫稿，李氏起稿都是用軟性鉛筆，與一般畫家起稿一樣，不憚其煩地更正，畫稿上可以看到密密集集的線條，最後，往往再用粗重的簽字筆定稿，這與古人用朽炭筆打稿，最後將錯誤的線條拭去，所謂「九朽一罷」，「九」就是形容描繪的次數多，「一罷」則是定稿時的動作。由於木雕用，所以只要定稿的線清楚在，可以貼上木材使用即可。如果要存稿那就在定稿後臨摹（打拓）一遍，甚至以影印機複製。

雕刻的第一部是製材，雕刻一行，目前為止，其尺寸規格寸步仍然遵循門公尺（魯班尺）[32]，依此尺寸來選材。李氏所用觀賞用純藝術雕刻，大致是以樟木為主，實用性的作品，那種類就多，多用檜、楠、杉等。其木材來源大自購自木料行，李氏成名後，木料商有好原材，亦相對的前來兜售。作為一個獨立經營的匠師，家中亦存放有一定備用的材料，材料之置放一段時間，使其陰乾。第二部份為打平面圖稿，簡單的可以直接在木材上畫出，較為複雜者，如人物魚龍花鳥，則需要在紙上一再修改的畫出，方能定稿。傳統木雕，由於題材常常以吉祥為主，畫中主題雷同之處相當多，然而，同一題材，由於畫面並不是一樣尺寸，構圖即產生變化，能否完美的創出一幅圖稿，就是匠師藝術高下之分的起端。李氏之能自行創稿，當是他能出人頭地，尤其是複雜的人物，能在毫無樣本可依樣之下，作自我定稿。李氏的匠師同輩中，如郭新林即是同鎮的寺廟壁畫好手，李

註32　尺寸的確定，除了實際使用的大小需要，還要「有字」，就是要合於「門尺」的度量。門尺在中國北方稱「門公尺」，也稱「八字尺」，在長江下流及東南一帶稱「魯班尺」。今日多數木工用以量度，招定門戶尺寸以及所有屋宇、庭院、床房器物，還是使用。注記有「財、病、離、義、官、劫、害、福。」每個字一寸八分。尺以八格為度，每一格分別寫「財木星、病土星、離土星、義水星、官金星、劫火星、害火星、吉金星。」另一邊寫「貴人星、天災星、天禍星、天財星、官祿星、獨孤星、天賊星、宰相星。」每個大格的兩邊，各分五個小格，也分別寫有「貴人發財，或邪妖災害」等詞句。
　　目前台灣鋼皮尺上均有所注記。記如下。
　　財：財德、寶庫、六合、迎福。
　　病：退財、公事、牢執、孤寡。
　　離：長庫、劫財、官鬼、失脫。
　　義：添丁、益利、貴子、大吉。
　　官：順科、橫財、進益、富貴。
　　劫：死別、退口、離鄉、財失。
　　害：災至、死絕、病臨、口舌。
　　本：財至、登科、進寶、興旺。
　　略有差異。吉祥者紅字、反之黑字。每一格約一寸七分五。

郭兩氏篤好，李家子女稱郭為伯父，李氏家中正廳之金字萬年紅聯，猶是郭氏手筆。至今李郭兩家的下一代，猶有工作上的往來。

刀法

圖稿只是平面，如何再進一步的施工，成為有深度三度空間之雕刻呢？如剔地之淺浮雕的螭虎爐，是較為單純的，與平面圖稿效果並無多大差別，到了內枝外葉的花鳥或者員光一類，那就得再轉換成立體面了，然而，話說回來，平面稿底定後，套用圖畫的術語來說，「經營位置」已成定局。一般是將此稿貼定於木件質材上。定稿後，即為粗胚的制度開鑿，鑿粗胚的方式，動作較大，李氏採用的方式，有鑽、鑿、鋸，成形的粗胚，大致可以說是一面面的組合。

建築或傢俱製作的裝飾，以木材為範圍，雕刻的手法當然是主要的，甚至是唯一的。任何裝飾紋樣，總是由雕刻而來，即使是由零件合成的鑲嵌，也是用雕刻的手法。

木雕藝術為求敘述便利，必須先說各項名稱、刻法分類。宋代《營造法式》記木結構，分大木、小木、雕木三種。雕木作制度分四種：一、混作，二、插雕寫生華，三、起突捲葉華，四、剔地窪葉華。

臺灣木雕界一些習慣的名稱。

一、剔地雕（清底）背景平面。

二、透雕，即將圖案保留，背景雕空的雕法，只有單面者，稱單面見光。

三、內枝外葉雕，即利用較厚的木料，雕出內外之層次，如廟殿吊筒兩翼的托木，戲亭托木，及拜亭托木、員光等。

四、兩面見光雕，將木料正反兩面，皆施相同或不同圖案之雕刻，如一般螭虎團、雙鯉躍禹門、八卦窗及左右窗等常用，顧名思義，兩面皆可觀。

此外，可參見《營造法式》石作處理方式，顯然就比較近於中國本土，但頗不易望文生義即能了解。

依西方雕刻的技法分為二類：圓雕、浮雕，固無不可，也較簡易明白。

實際用刀，大致可分成下列幾種：

一、線條刻法，亦謂之「陰刻」，也就是只有刻線，是

沿著圖案的輪廓刻出線來，其縱切面成「 v 」形槽，這是由尖口刀所刻，但目前早已有「尖槽刀口」，可以一次完成。同時也有「圓槽刀」，圓槽線條少見，大致是刻較寬之線，但刻後往往再須打磨。比較上來說，此法雕刻出素雅或單純的簡單花樣，其反面效果則可刻出凸線之陽文。

二、浮雕，這是從西洋雕塑來的名詞。大陸上習稱「陽活」，台語就是「清地」。將形像做成凸起的效果，形像本身再做凹凸處裡，分出層次，以營造立體感。

浮雕因其高度之大小，而有「高浮雕」、「低浮雕」之別。高低浮雕的界線，並無一定，大致是以一公分為界，但也要視幅面大小而定。從效果言，為遷就材料，或容易分工，用鑲嵌的方式也可以達到浮雕的效果。這種方式，大陸上習稱「貼活」或「鑲活」。此外，如先將形狀輪廓邊緣刻成「 v 」槽邊，則圖象雖與「地」同高，也具有浮雕效果，這種有凸起的感覺，大陸上習稱「掀陽」。一般刻區文字所用方式，最多使用。

至於浮雕露地的大小，隨其多少，稱「半露」等等。露地素面稱「素地」，有各種圖案者，稱「錦地」，無圖案有「砂地」。

三、透雕，將形像、花紋以外的「地」鏤空，形成透空的窗簾，這樣更能襯托出主體形像。「花紋」一般是「一面做」，即只雕正面，背面是平面。例如椅子靠背，或擺設只是見到一面，大都如此。兩面都要看得到的，就要「兩面做」，即背面也雕出形像「花紋」，如屏風。臺語有「內枝外葉」者，即是厚板材，透雕形像「花紋」，不僅正背面都雕，透空縱深的部分都雕。真的雕出高低不同的層次。大陸或稱「大挖」，「穿枝過梗」。

四、「圓雕」，即形像全部雕出，四面八方都可觀看。

名家畫稿，自可以為匠師運作之用，但畫家所畫施於器物平面，固然可以參考，但深淺浮雕，如何運用移轉，還是要雕刻者自行拿捏，也就是平面的畫稿，如何便成三度空間，還是靠雕刻家本身的修持，方有辦法解決。對於名家稿樣，雕刻者自當深加體會，就像一般的粉本一樣，當作簡易的浮雕，但何者是陰刻，何者是陽刻，如何體現原作，或者雕刻與畫作之間的差別。畫以線條色彩，雕刻以凹凸，是忠實於原作，或者靈活運用，此中變化，雕刻家存乎一心了。

李氏的雕刻生涯中，雕刻以書畫為範圍者也不少，

其中書多於畫，書大致是匾額或屏或對聯，其材質絕大多數是木，但間亦有竹，竹絕大多數又是剖竹為半的對聯。雕刻書法總是採用名家書法，書法本身的來源，近之者為鹿港地區當代名家，這大都是一般商家用店號，或者為喜慶頌揚用之題名匾。另一方是集古代名家，或其他全國性的代表名家。作為一個雕刻家，當然願先有佳本，方有佳刻，這些書法，基本上已有優劣之分，非雕刻者之責任，其責任是如何能否傳達原有書法之神。書家作書，從書幅本身到行氣款式，卻是一個雕刻家所需了解的，知道如何寫去，方知如何刻來，也才能表達得天衣無縫。或可比喻刻家與書畫家即是作曲作詞，詞家如習於音律，則填詞論韻，早為歌者行腔吐字作好安排，唱來自是事半功倍，合作無間。這在為書為畫之前，如是用為轉刻自當所明瞭。李氏所刻商用慶頌匾額，不知凡幾，目前能自家留存者，惟有〈于右任書李益詩屏〉（圖229）等少數幾件。李氏回憶，「〈于右任屏〉，原為溪州糖廠委託製作，多做了一件留存。」

雕刻書法，除了極少數直接書寫於原件木竹外，總是由原件紙絹上移易，移易即是摹寫。書法尺幅如與刻件相等，則不必摹縮或放大，若遇原書法與刻件質材有所出入，更須明白取捨，或使位置改易，以就刻工，也未嘗不可。這尤其見於刻竹聯，如將字安排在每一竹節之間，當然須費一番斟酌，總是不失原作之風格筆意。

往年因器材缺少，僅放大器複寫紙等，因此工作流程，如刻匾，只有簡單幾字，大致是將尺寸告知書家，如四尺匾、五尺匾，縱橫多少，是何字（一般四字頌詞，由書家撰句），上下款如何。但是書家寫來，未必合於精準之木材面，總是要經過一番調整，這個調整的工夫，就須合乎上面所說的原則。書家所寫原件，如是可放棄之（大字往往是報紙之類），則將原件直接貼於材料上，如須移易，那就得先用複寫紙鈎摹，之後方始移於木（竹）上，至於縮小放大，可用方格比例尺為之，今日為求省工，甚至使用攝影、影印機，既方便又準確。

陰紋雕刻似少見於大件木雕或構件上，惟施之於背景，雕刻上如回紋即是，然而，大抵以物象之細部，不宜深刻，但必以細緻來表達，則得以用淺刻來表達。雕刻除加彩色以外，本身即可表現線條和面。雕刻則因深度不同，有深有淺，至於如何深，如何淺，這是和浮雕的淺深同一道理，如以繪畫與木雕之間，採用同一稿本

，事實上有適宜畫者，未必適宜刻者，反之亦然，但如何調度，使之合適無間，亦可因刻者之工夫來做適當之調節，如畫本身即細緻飄逸，正可以淺刀刻出，畫法亦然。又如重溫和雍容之王羲之、趙孟頫，乃至近代溥心畬之作品，可以淺刻，反之，如欲表現厚重，如集魏碑字，或李氏常採用之趙之謙書法等，如薄刻則似難以達到其厚重趣味。

一般匾額及竹聯，採取陷地深刻，木材本身裁片刨光，竹幹二剖，分成二半規管，也是將表面處理光潔。字跡全部刻陷木竹材中，然此陷地深刻，深刻部份，以縱切面言，並非完全「凵」狀。刻竹聯因竹本身之纖維剔除起，較容易成片，是以其剖面則形成「凵」為多。對每一筆字，為求其渾圓感，實際上，筆畫之邊緣深，中間鼓起，其剖面為「Ｗ」狀，另一種，最單純者為圓弧凹狀，其剖面為「ㄩ」，這尤以大字為如此。

民間藝術題材追求的意義

民間藝術的特點是與庶民生活期望一致，隨文亦曾敍述，此處再作一總結。民間藝術，雇主與創作者的關係相當緊密，因此，題材選擇，如何「合人意」是一個關鍵。所謂「出口要吉利，才能合人意。」鹿港地區也有一句「得主人意便是好工夫。」歷史上的發展，也形成了固定的意念。這個意念，概括言之，就是「吉祥」。民間美術的「圖必有意，意必吉祥」就是。題材的寓意大致可以有四分法。

1.求生：現實的生活，一求其平安，二求其長壽，個人如此，家族成員，則是福大人丁旺盛，在這方面有「祈求平安」、「瓜瓞綿綿」、「麒麟送子」、「榴開十子」、「壽比南山」。

2.趨吉：生活中能得到更多的利益，如「五福臨門」、「喜上梅梢」、「福祿」、「劉海戲金蟾」。

3.避凶：如「鍾馗」、「獅子滾繡球」、「猛虎下山」、「鎮宅」、「達摩」。

這種由人類自我的意識，與自然觀像，所引出來的創作意識，久之遂成為由基本需要，上升為一種日常的行為規範，這些主題也儼然成為固定觀念的代替物，例如人間於門楣上掛一鎮宅虎就是。

4.教化的作用，題材上言，傳統工藝有其共同的範圍，

就表面上說，無論是視覺藝術、說唱表演藝術，所見是娛樂目的，又有其教化的作用。在一個教育未普及，知識未開發，絕大數的民眾均屬於文盲，其吸收的倫理觀念，除了家長耳提面命，教忠教孝，來自戲曲、來自公共建築如廟宇祖祠陵墓的裝飾，取材於大多數的小說故事，就是主要的來源。以李氏言雕刻的題材，雖是淵源於傳統之中，然平日所聽故事，所觀賞的戲劇，就是他創作題材的主要來源。從其所創作過的題材來說，取材於《三國演義》、《封神榜》、《說岳全傳》、《東周列國志》、楚漢相爭，八仙故事，慶壽之西王母等等都合乎與此原則。此外，如五倫的題材，以「君臣」：牡丹與鳳凰，「父子」是松鶴，「夫妻」是鴛鴦水鴨，「兄弟」鶺鴒，「朋友」是柳鷹。「大四季」即為春梅、夏蓮、秋菊、冬茶。

傳統木雕也是民間美術的一種，民間藝術的共同性也間之於李氏作品的表現裡。民間工藝師不可能有如藝術史學者，或者文人畫家理論上的文字表達，換句話說，是透過形象，而這個形象卻是民間共同的語言，這個語言更可以說民間共同的祈求。民間藝術經過長遠時間的傳承，題材和造型有了他的穩定具不變化，甚至可以說是規格化與程式化，程式化下的一個例子例如獅虎之類的「狴犴」，由原來的形象，經過歷代匠師的意匠，目前幾乎已規格化可以遵循，所見既獅非獅，既虎非虎，卻是能使人認為是虎是獅，集合了獅虎的兇暴，發揮一種震懾的力量，這也是採用神轎，或祭案等部份配飾的理由。

當然，一個匠師的高下，就在這共同的造形中。因此，位置的差別，刀法的適切，分出高下。如果說共同的規範是一種集體意識，那匠師的個人意識，又如何呢？這也是我們談論一位傳統匠師存在的意義，傳統藝術從累積層面來說，是歷代匠師個體意識不斷的添加，時代有其傳承的一面，也有其與時俱新的一面。現實的情境有所變化，即是當代匠師所必努力的一面，也由於這一個變化，引發感受需求，必然能反應在作品上，這種個性化的觀念，必然促進既有的傳統形象有所更改。

傳徒授業

李氏近年已成大名，超越一甲子的雕刀生涯，李氏也同樣的與他的前輩傳徒授業。

李氏表示：

> 收徒無條件，只要徒弟能作久就可以，有的難免半個月、幾個月而已。粗細又皆須學習，以後出師才有辦法獨當一面。任何一種都要經驗過，方能應付各種工作。倒是目前鹿港從事雕刻神像者，並沒有我的徒弟。鹿港從事神轎工作者，反而是來自福興、埔鹽，鄉下有土地、有本錢，就在中山路租房子開店，總是粗大轎，幼轎就無法了，跟我同輩的死的死，已無幾人了。

如何從「出師」到能帶領眾工承攬及授徒？李氏表示要有「四點金」的本事。

「四點金」這一個名詞，李氏謂是從前輩師匠聽來，在舊式師徒制下，具備有「四點金」的才能方能帶領徒弟，「四點金」意即人物、花鳥、博古、雜碎四類，是就木雕的所含的題材而言。所謂十八般武藝樣樣精通，對一個職業木雕匠言，必須應付各種要求的，至於何時能學到「四點金」，可是看個人修持了。

民國四十三年，李氏一度受聘為草屯「手工藝研習班」教師，（按：現改制為臺灣手工業研究所）李氏表示，「當時台灣是大縣市制，于國楨縣長來「黃慶源」，得知本人作品，因此，約我前往任教，只教了一個多月，事實上是公務員待遇，我無法養家活口。」「當時任教，學生學員約有十多名，能進入狀況者只有少數，主持人是顏水龍教授。班別有雕刻、刺繡、編織。」

「到目前為止授徒多少呢？一時算不出來，目前在家中的，看來都不錯，有的比幼子秉圭還資深，有了幾十年了。家中目前學徒情形，大都是學校畢業就來，做到服兵役，服完兵役又回來。有的已經結婚生子十幾年。功課熟了，總是什麼都能做。」

目前家中有紀呈祥、施進益、施娟寶、黃榮華、黃麟祥、李茂雄、楊志隆。

施明山（施正三）師從李氏兄長煥美學藝，是工作伙伴。年紀最大的，從日據時期都已經一起工作，如前兩年去世的臭治師，至八十幾歲，還是一起工作。

　　李秉圭爲李氏幼子，青少年時期即有濃厚的藝術興趣，除了木雕本行，建國商專畢業以後，在台北服役期間，曾經向國畫名家、張大千的傳人孫雲生先生習畫。成學成以後，即回還家門，協助父親掌理家族的雕刻事業，自己也開始正式的在父親指導下創作。這一代的傳統木雕家，社會教育背景，比起父祖輩，資訊見聞是更方便寬廣，因此，舊知與新學也就互相爲用。在傳統的木雕領域裡，從磨刀到選材，從起稿打樣到下刀，除了自家學習，台灣寺廟的名作也在長輩的指導下，到處觀摩。他也廣事蒐羅東西洋名家的作品集，詳加研究。整體上，欣賞他的作品，也顯現了家族風格所融合的個人特色。作品中對於刀法，有時保留痕跡，有時打磨細緻，藝出父親，粗狂的作法也偶是源於近代雕刻的靈感。

　　自八十年，彰化縣立文化中心，受教育部委託開課授徒，以傳襲雕刻傳統技藝。時間三年（八十年七月至八十三年六月），藝生四名：

　　黃椿樣（民國四十四年生於彰化鹿港）。

　　黃國書（民國四十四年生於彰化鹿港）。

　　陳銘松（民國四十七年生於彰化鹿港）。

　　施明旺（民國四十五年生於彰化鹿港）。

　　四位藝生在被選取前，實際上已有相當多年之雕刻工作經驗，即所謂帶藝投師者。從事傳藝學習三年，訪談中表示確有前所未學習者，對藝師訓練所要求的工夫精確得益頗多。八十三年十月三日，舉行「習藝成果展覽」於彰化縣立文化中心。從展出作品，以合作之〈屏風〉（圖230）來比較，這一幅屏風，由李氏構稿，再由四位藝生操刀。中央主要一堵作螭虎爐，螭頭帶狀盤旋，並加吉罄；上方四堵，做四種瓜，下方四堵作梅蘭竹菊，並斜方卍字紋地；邊框作螭紋，所展現細緻且帶華麗的方格，正與李氏相同。〈書卷〉（包含人物、動物、博古）、〈忠孝廉節〉之人物、〈思子連應〉，風格上的趨向精緻是與李氏相同。

　　近十數年來，臺灣興起了對本土的關懷，來自民間的雕刻，如何發揚，李氏從事的家族風格與傳徒當代融合，是一個成功的好榜樣。

結語

李松林先生的雕刻生涯，固然承襲於家族，從時代背景言，家族的前輩，正處於清代晚期。木雕藝術在明清兩代的發展，趨向踵事增華的風格，尤其民間工藝，品味上是要求細緻。在這樣的觀念下，李氏出生時期，家族已在臺灣從事木雕七十年左右，儘管，這時候臺灣已是改朝換代，由異族統治，事實上，一時之間，漢文化式的生活，在基本民間生活裡，並沒有多大的改變。轉型殖民社會，經濟的力量，反超過母邦，這更有利於工藝的發展。臺灣移民社會的性格，富裕而後，謝恩則蓋廟，利己則修屋。這都是提供了木雕工作的好機會。李氏早年參與辜顯榮家家具的製作，往後獨當一面，修建鹿港天后宮，黃慶源家金銀廳，都可以說明當時的社會經濟背景因素。李氏在經濟條件富裕的僱主配合下，完成早年精嚴且華麗的風格。民國六十年代以後，經濟起飛，本土意識興起，其背景條件，更有利於個人事業的發展。

由於早年奠定的嚴謹的基礎，循此方向發展，李氏承攬了各地的廟宇，及私人訂購作品。李氏寬廣的創作題材，應付裕如，李氏贏得僱主及木雕界的尊敬。從「口碑」流傳，可得到「松林師的工課幼。」這個「幼」字，是「幼路」，是與「粗」相對而言的，也是民間評定優劣的二分法。檢視李氏七十餘年來的作品，這個「幼」字，可以說是整體貫穿的不變風格。

對於傳統民間藝師，有其守，有其變，所謂傳統，也是與時俱新，才有他存在流行的意義。李氏個人民間藝師的性格，並不專注於一味，隨著時代的改變，尤其是一九五○年以後，臺灣在外來文化的衝激下，李氏是一個有能力固守本位，而不囿於己的匠師，作品上如〈自雕像〉、〈游魚〉、西洋宗教故事，一概能表現，此中所佔雖然比例不高，但隨緣而成，透露了一個傳統藝師，在風格發展上的些許漣漪。

李氏的隱藏性繪畫才能，使他得以發揮於各類體材的意匠，因此，能以心中意念，換成畫稿設計圖，這一方面他得益於注意身邊所見的圖書繪畫，如日據晚清流行於臺灣的閩省畫家——李燦、李霞等人，與鹿港名壁畫師郭新林的交往。從畫轉換而成的造形能力，也使他能脫穎而出。

傳統木雕之所以為傳統，必有其傳統之「理」，這個「理」，就是基本題材及造形，「觀音」之所以為「觀音」，「鍾馗」之所以為「鍾馗」，所表現的意義，一個木雕從事者，如何在這基本題材與造形上來發展，李氏在這方的作品，可見其獨到之處。

從雕刻的技法來說，這是技術，「術」足以通「道」，李氏的風格，「寫實而不俗，細緻而不膩，生動而不野，明快而不暴。」這在本文所舉的一切作品，都是有這種特色。「寫實而不俗」，對民間藝術來說，「俗」字是相當有特色的，但李氏「幼」的作風，卻是有「雅化」的功能，這種「雅化」的特色，也正是民間藝人的昇華。中國大陸，如無錫惠山泥人、天津泥人張、天津楊柳青版畫，都是如此。細緻的極端，可以說流入柔媚、繁鎖，惟李氏的作風，能以光潔俐落的氣質出現，這也是工藝市場上的所謂「幼貨」。李氏不但是「幼貨」，而將之又轉為藝術品了。保留刀（痕）法，這是一般民間工藝少有的，但李氏此一方面的作品，絕不會被視為粗胚，反而是以少勝多的明快作風，但這種明快，其作風之極致，又難免使人有激情的流露，然而，李氏的刀法節奏，並無此病，反而是中和適度。

來自民間的雕刻，李氏從事的家族風格與傳承，在當代融合發揚，該是受人尊敬的。

後記

　　臺灣地區，一方面繼承了傳統的中國閩南木雕藝術，另一方面卻因近代工業文明發展，社會民情的急劇變化，而使傳統木雕藝術，面臨階段性的演變。值此時期，台灣木雕藝術界碩果僅存的李松林先生，高年九十，既出身傳統木雕世家，自其曾祖父，於清道光咸豐年間來臺，參與國家一級古蹟「鹿港鎮龍山寺修建」，定居鹿港，迄今家族代代傳承木雕工作，已一百多年，至先生可謂集木雕世家之大成。李先生從事木雕工作亦七十多年，其個人曾於民國七十四年，獲教育部頒發第一屆民族藝術薪傳獎，七十八年又獲教育部評定為重要民族藝術藝師，這榮譽意即在推崇先生在民族藝術傳承上的貢獻。八十年七月起，先生在彰化縣立文化中心執行傳統木雕傳藝工作。至今超越七十年的創作史，老而彌健，足為臺灣傳統木雕藝術的見證代表，因此極具研就之價值。

　　本文撰寫的主旨，即基於此，錄存先生一生的重要木雕生涯經驗，傳承傳統木雕的技藝。這或許也是臺灣第一次以一位傳統雕刻家的研究報告，既無前例可循難免粗疏，還期方家教正。

　　研究寫作的過程，感謝：

　　李松林先生於訪談中，答覆、提供其個人家族生平資料及木雕行業的相關知識。

　　李先生的公子李秉業、李秉圭先生，既傳承其藝，也在這方面多所指教。

　　左羊藝術工作坊黃志農先生、郭佩玲小姐，曾訪問錄音李先生的部分生平資料，作者得先與聞，啓發了相當多的寫作方向。

　　鹿港民俗文物館施雲軒先生相商內容。

　　主辦單位，彰化縣立文化中心楊素晴主任，工作同仁張釗騰組長、盧淑芬女士、黃明堯先生、康日清先生、黃國書先生、陳秀薇小姐、陳麗鈺小姐，於工作過程中，諸多協助。

　　同事溥毓岐先生為本文校讀。

　　這都是我要竭誠致以謝意的。

　　做為一個生活平凡的藝術史工作者，內子月雲能互相契，家事之外，又復於從事研究資料的電腦處理，使此研究報告順利完成。敬誌之以銘感。

<div align="right">

中華民國八十三年十二月吉日
王耀庭　於臺北士林芝園

</div>

黑白圖版

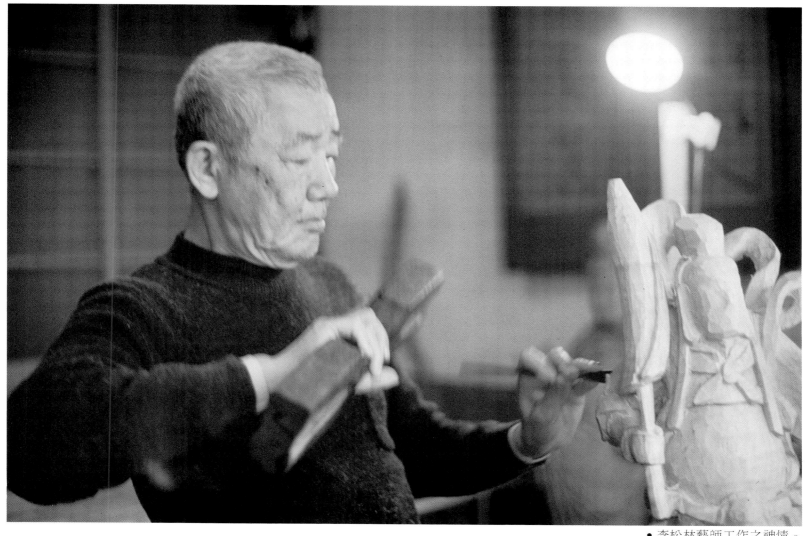

● 李松林藝師工作之神情。

● 李松林藝師（左後）、二伯母（中坐）、煥美及秉煌（右）。

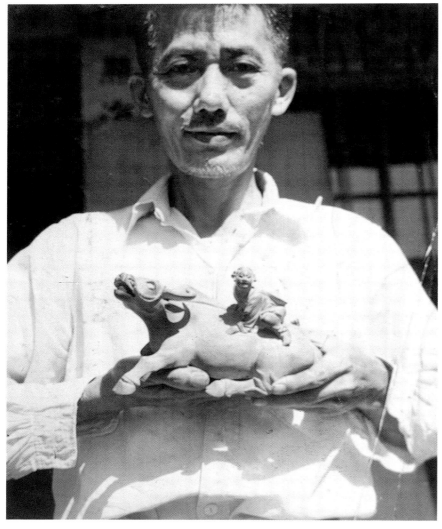

● 民國47年（1958）與作品＜探牧童＞攝於家中。

• 民國50年（1961）左右文開國
 小旁留影

• 李松林藝師50歲左右留影。

• 李松林藝師50歲左右攝於天后宮。

● 民國52年（1963）作品完成送出時，李松林藝師（左一）與僱主合影。

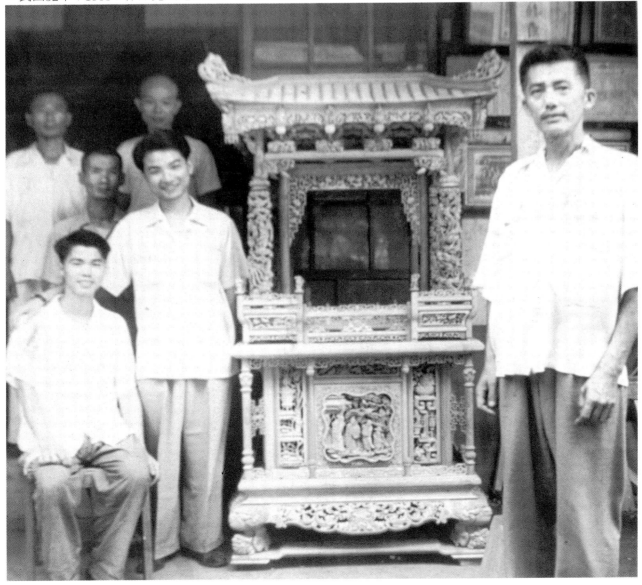

● 李松林藝師(右)完成鰲峰宮神轎(雲林縣元長鄉)後合影。

• 中華民國四大發明紐約世界博覽會場裝置作品　（造紙術）

• 中華民國四大發明紐約世界博覽會場裝置作品　（印刷術）

● 中華民國四大發明紐約世界博覽會場裝置作品 （指南車）

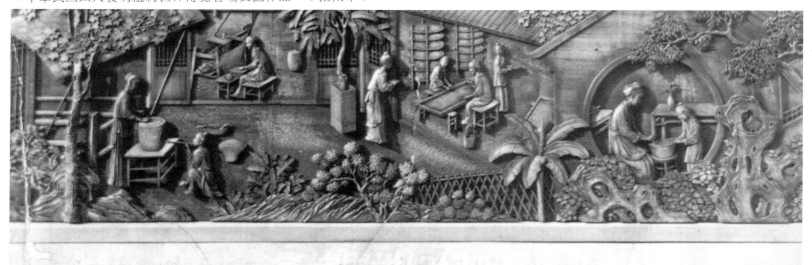

● 中華民國四大發明紐約世界博覽會場裝置作品 （養蠶）

● 李松林藝師抱孫

● 李松林藝師家居近況。

● 李松林藝師作品陳列室(鹿港李宅)①

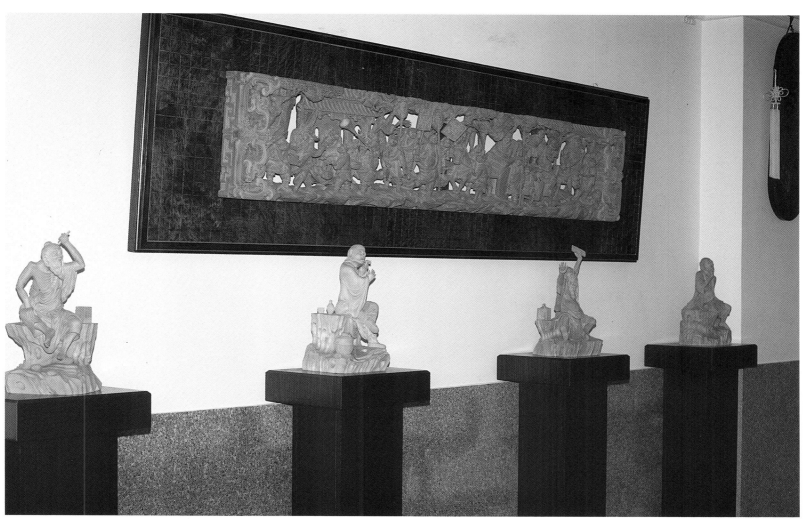

• 李松林藝師作品陳列室（鹿港李宅）②

● 李松林藝師作品陳列室(鹿港李宅)③

木雕　李松林藝師

• 李松林藝師作品陳列室(鹿港李宅)④

彩色圖版

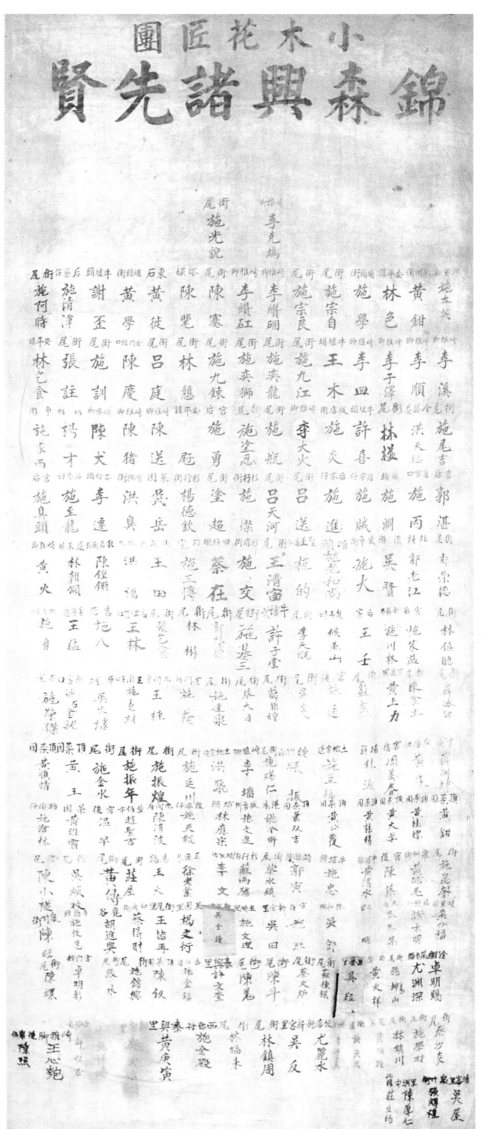

第一章
1.小木花匠團錦森興諸先賢

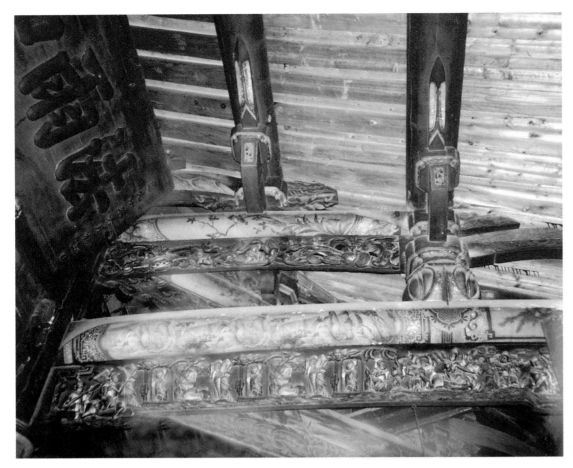

2.李克鳩〈狀元遊街〉

3.李氏家族的作品（媽祖廟後殿主座玉皇大帝之天壇）

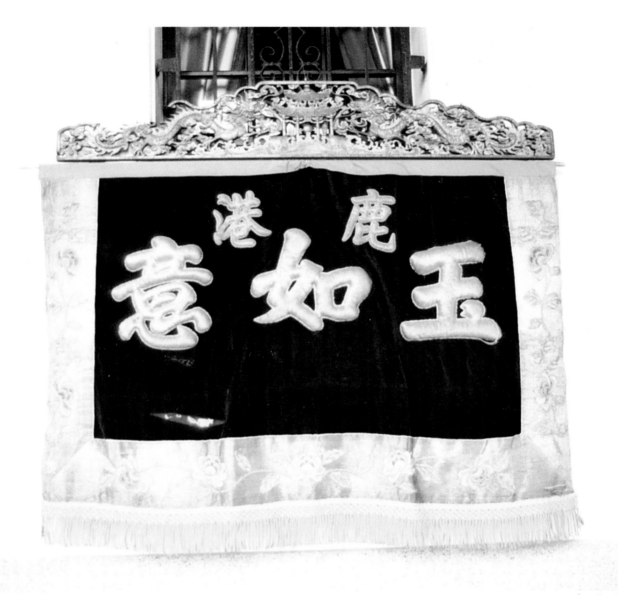

4.〈玉如意雙龍彩牌〉

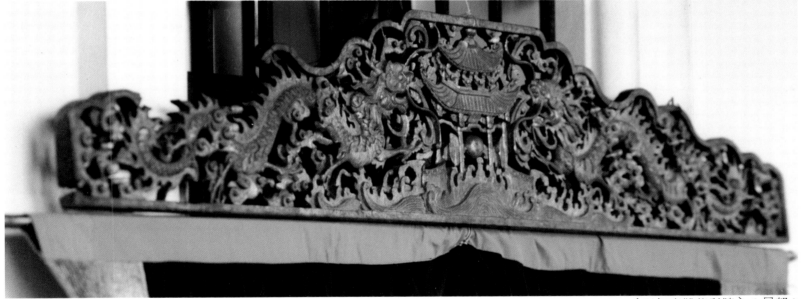

5.〈玉如意雙龍彩牌〉（局部）

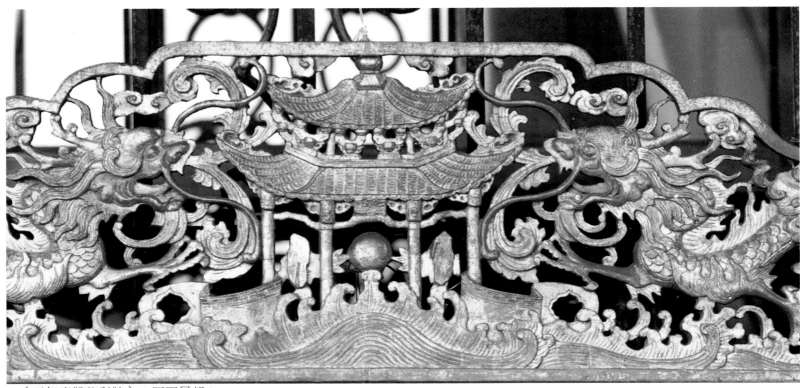

6.〈玉如意雙龍彩牌〉（正面局部）

7.〈玉琴軒彩牌〉

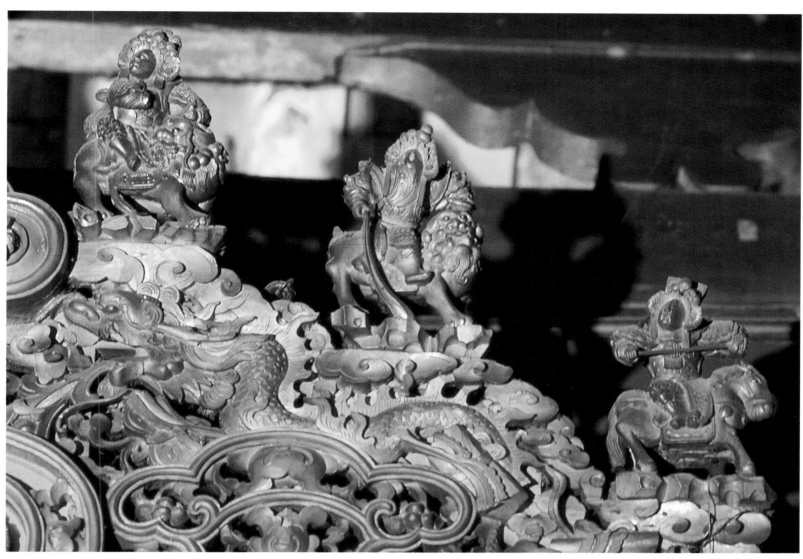

8.〈玉琴軒彩牌〉（ 右側局部 ）

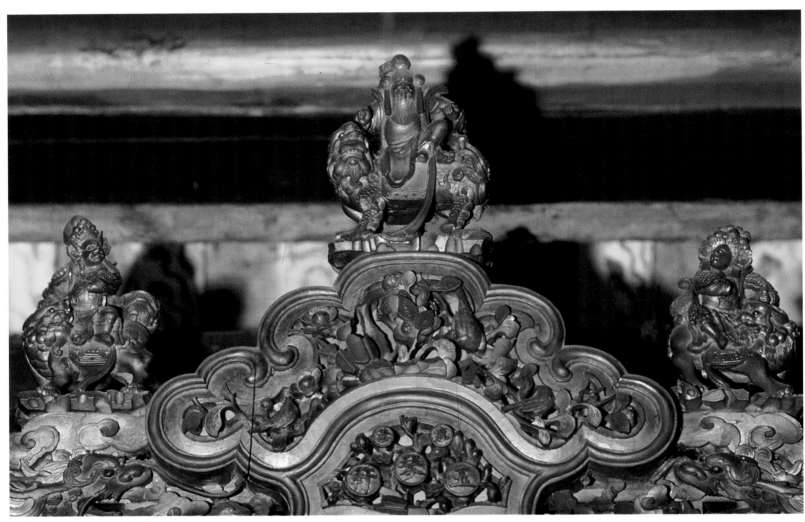

9.〈玉琴軒彩牌〉（中間局部）

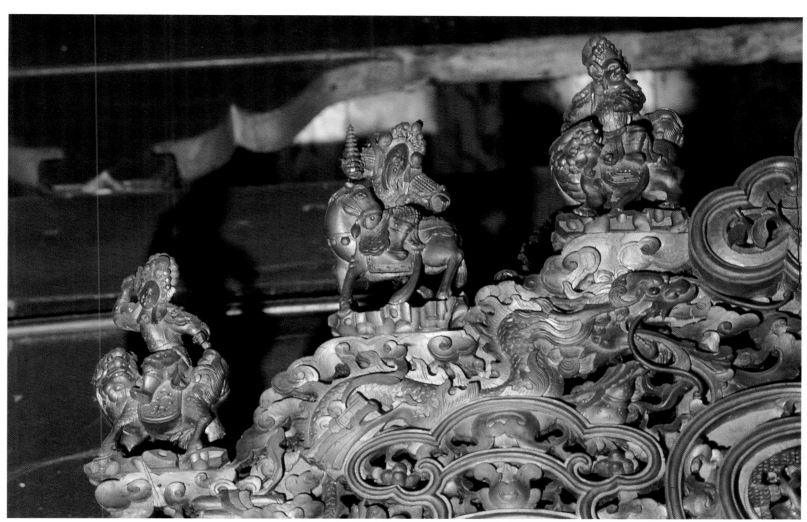

10.〈玉琴軒彩牌〉（左側局部）

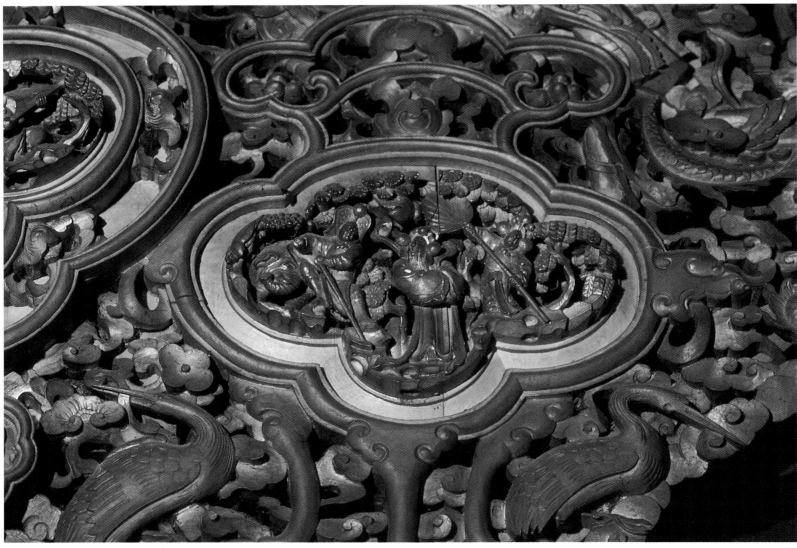

11.〈堯聘舜〉

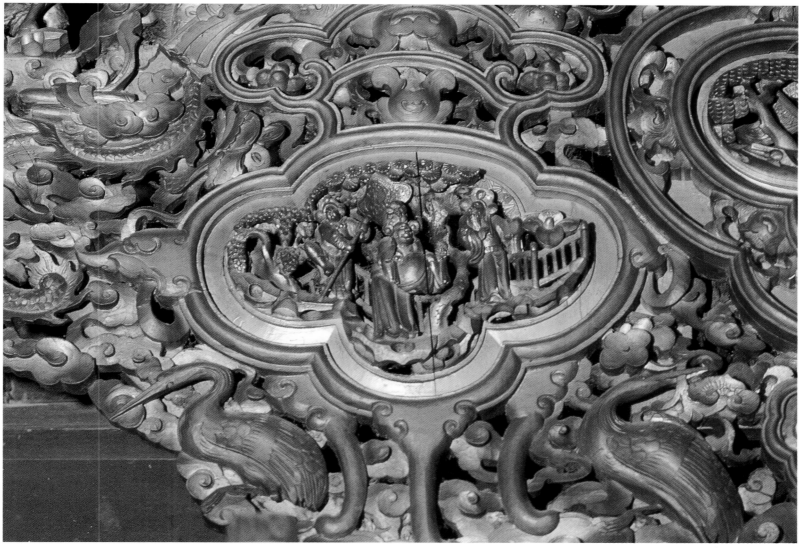

12.〈文王聘大公〉

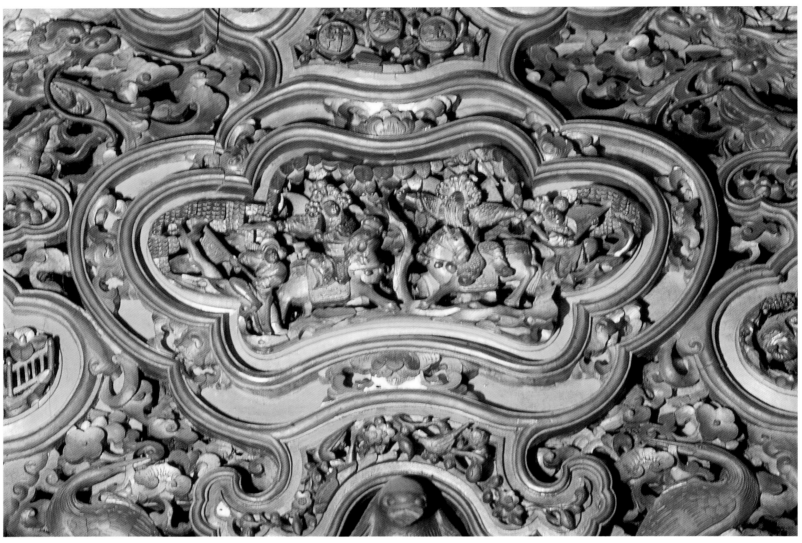

13.〈岳飛戰楊再興〉

14.〈番花草玉如意彩牌〉

15.〈番花草玉如意彩牌〉（中間局部）

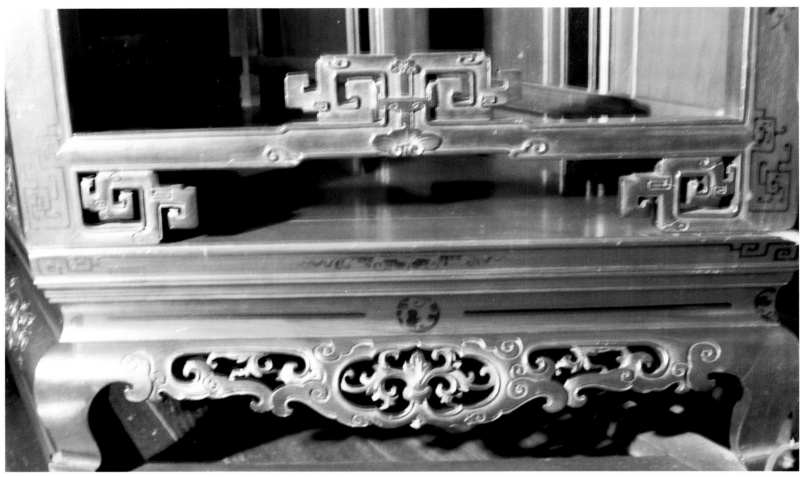

16.辜顯榮家家具①

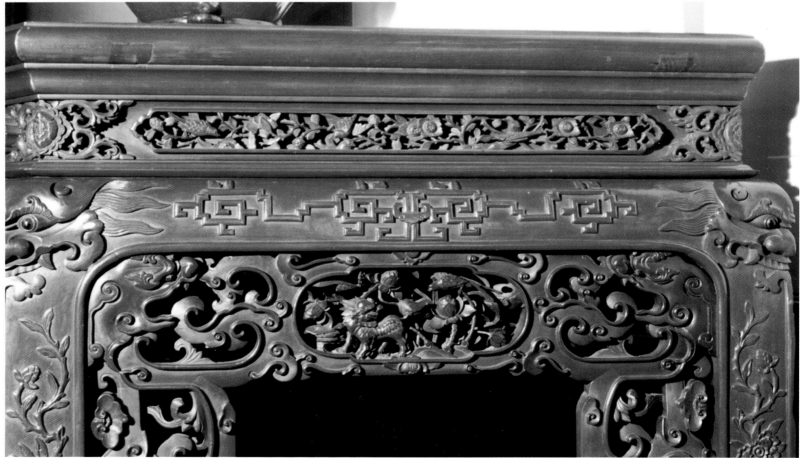

17.辜顯榮家家具②

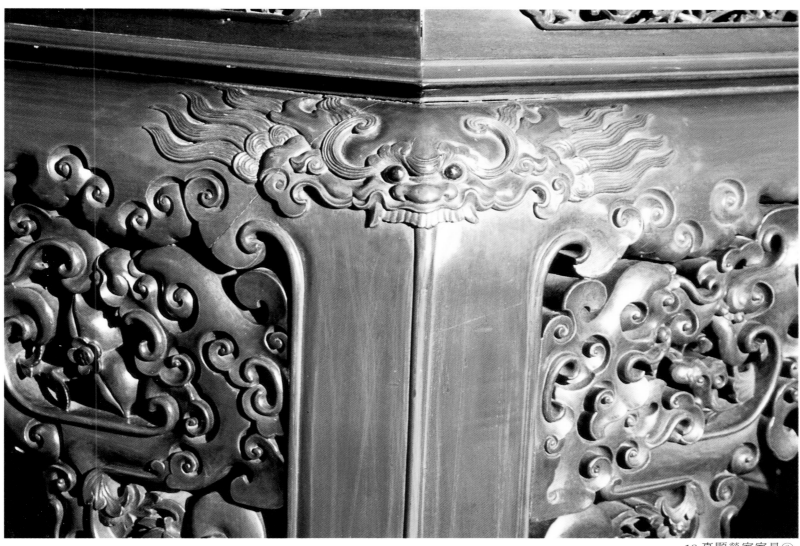

18.辜顯榮家家具③

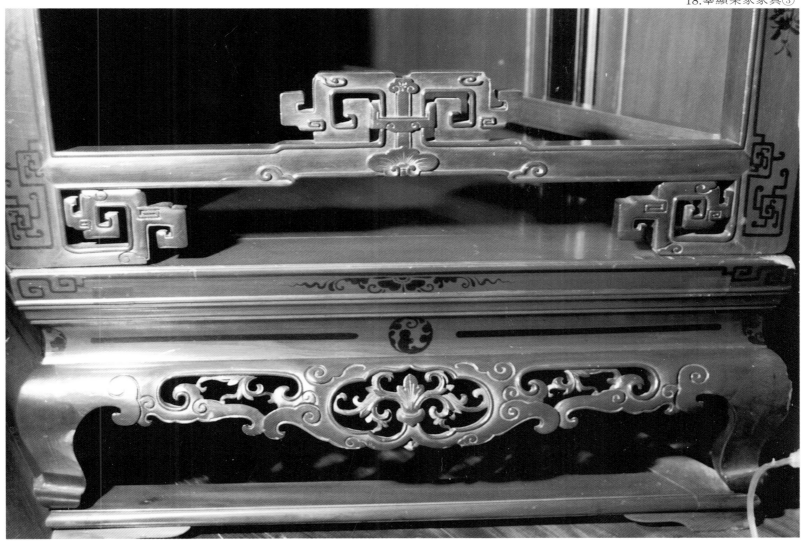

19.辜顯榮家家具④

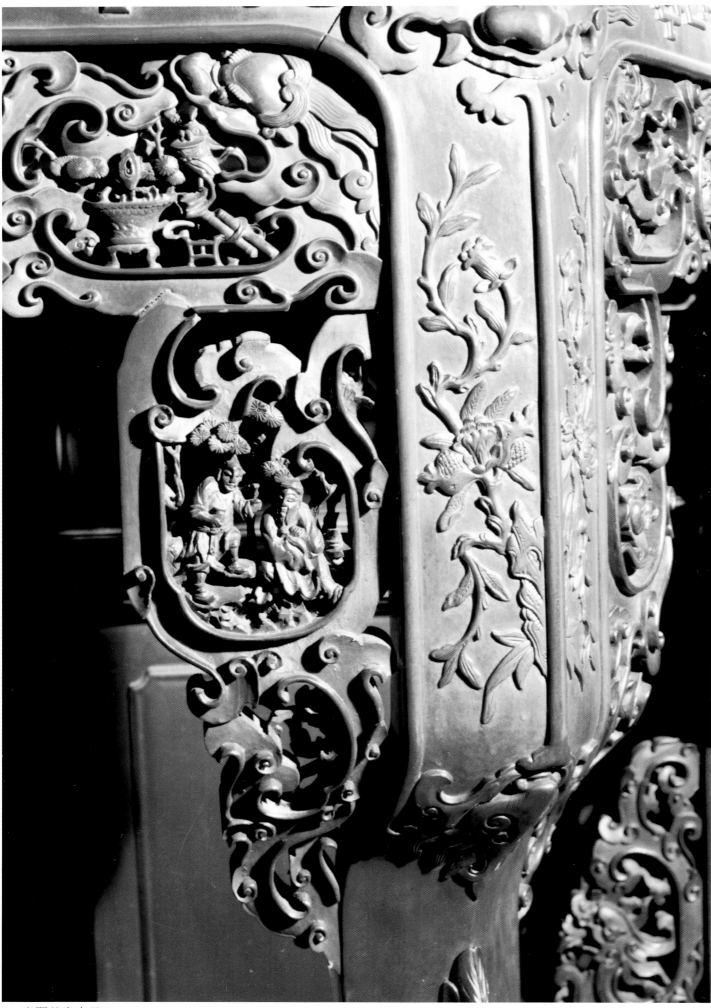

20.辜顯榮家家具⑤

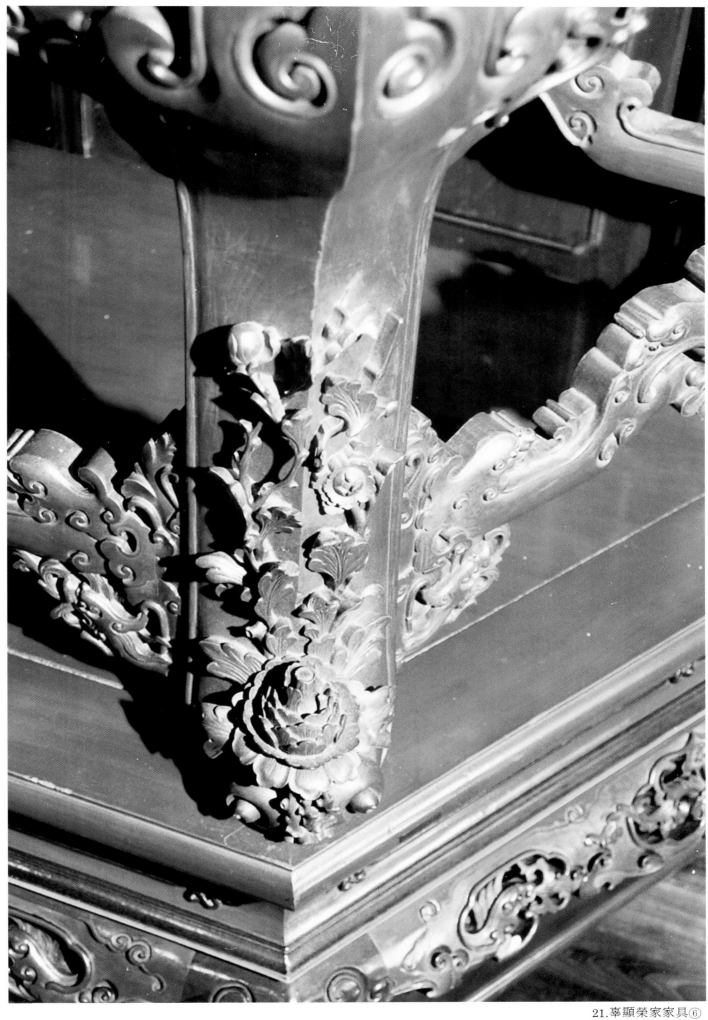

21.辜顯榮家家具⑥

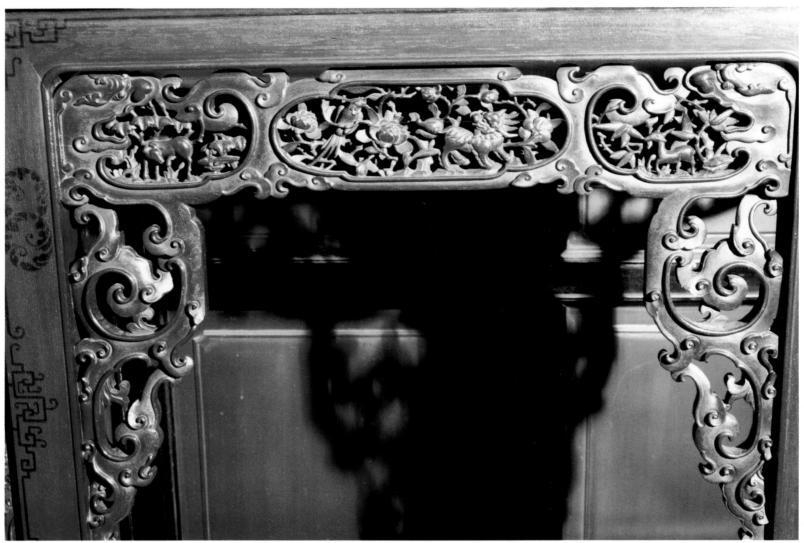

22.辜顯榮家家具⑦

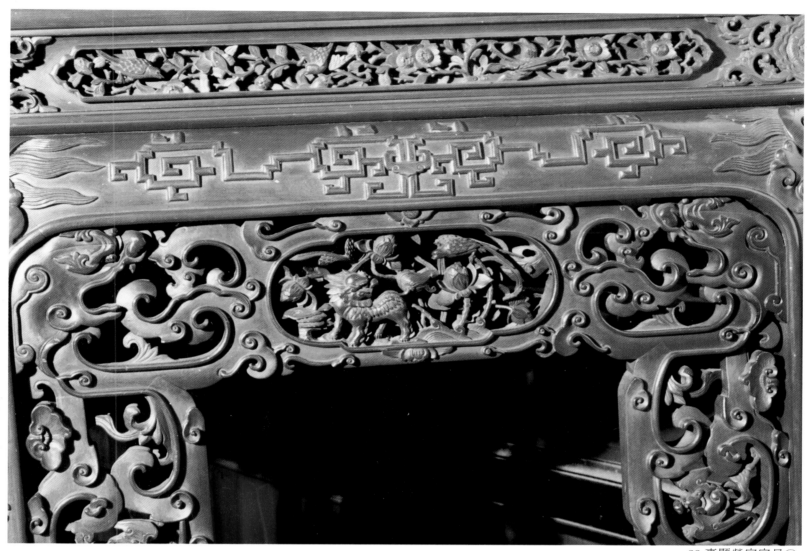

23.辜顯榮家家具⑧

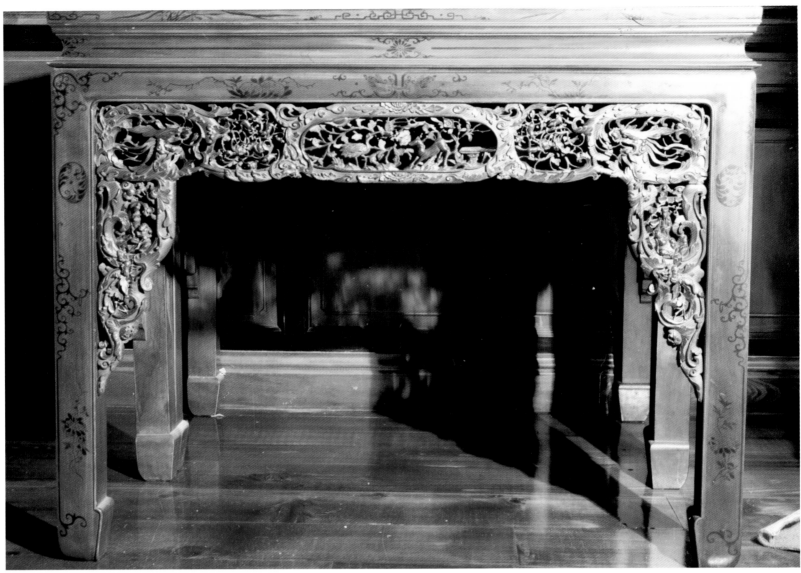

24.辜顯榮家家具⑨

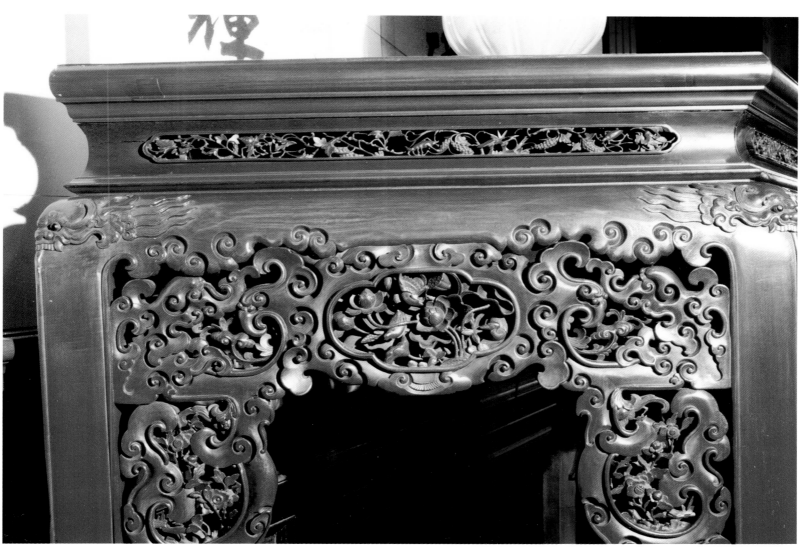

25.辜顯榮家家具⑩

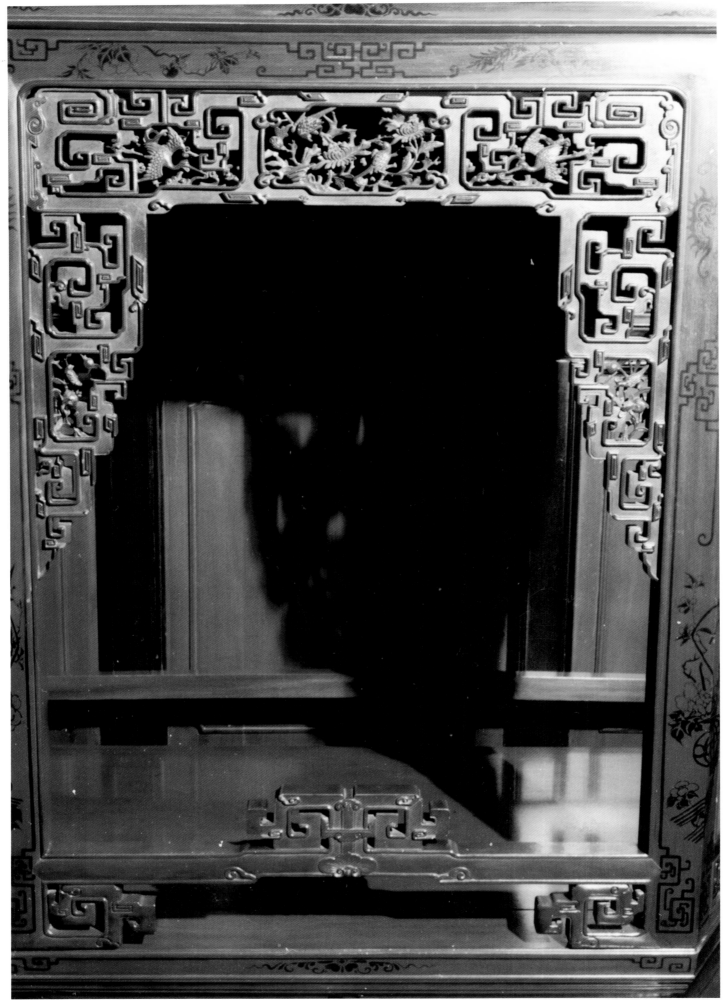

26.辜顯榮家家具⑪

第二章

27.〈孔宣兵阻金雞嶺〉

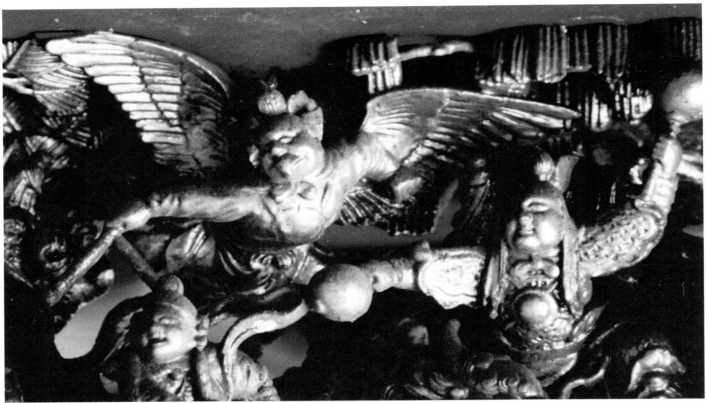

28.〈孔宣兵阻金雞嶺〉（局部）

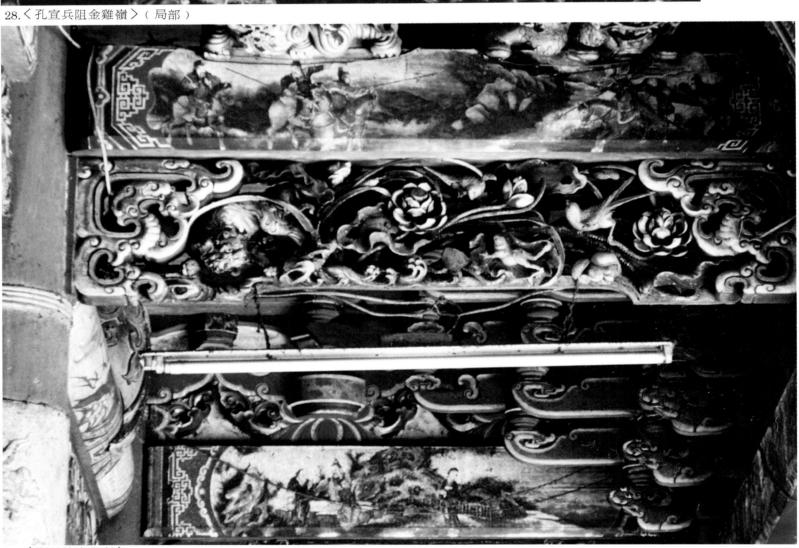

29.〈獅子連應登科〉

30.〈番花草〉

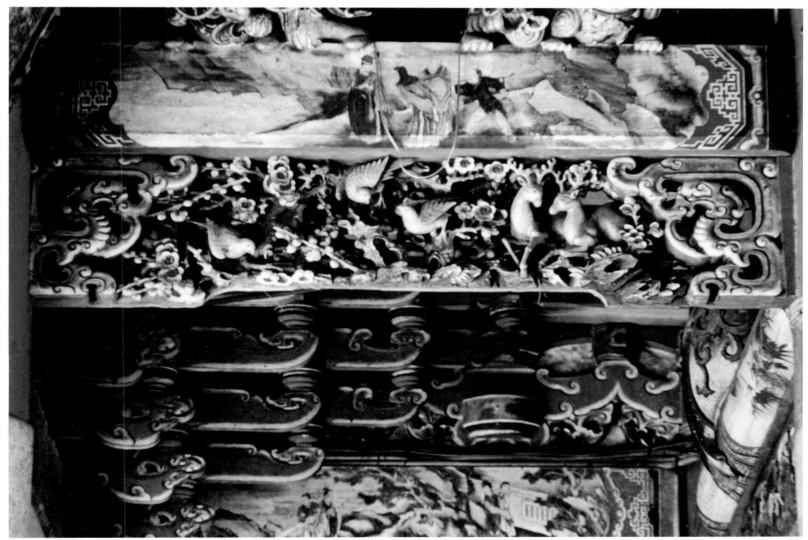

31. 李煥美〈喜上眉梢、雙鹿游春〉

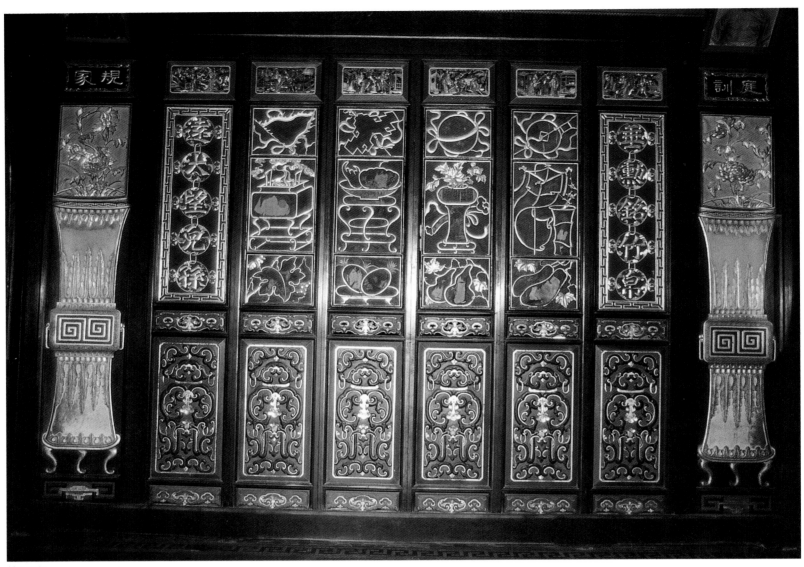

第三章
32.〈金銀廳正面位置示意圖〉

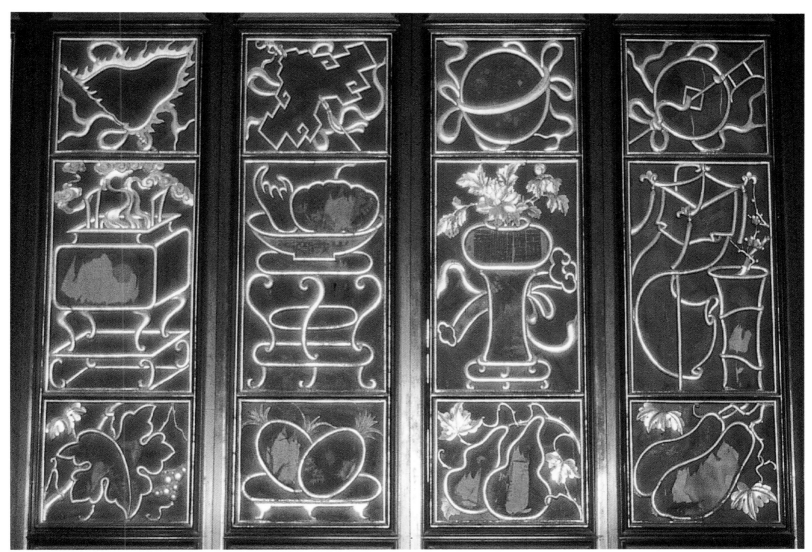

33.〈金銀廳正面位置示意圖〉（局部）

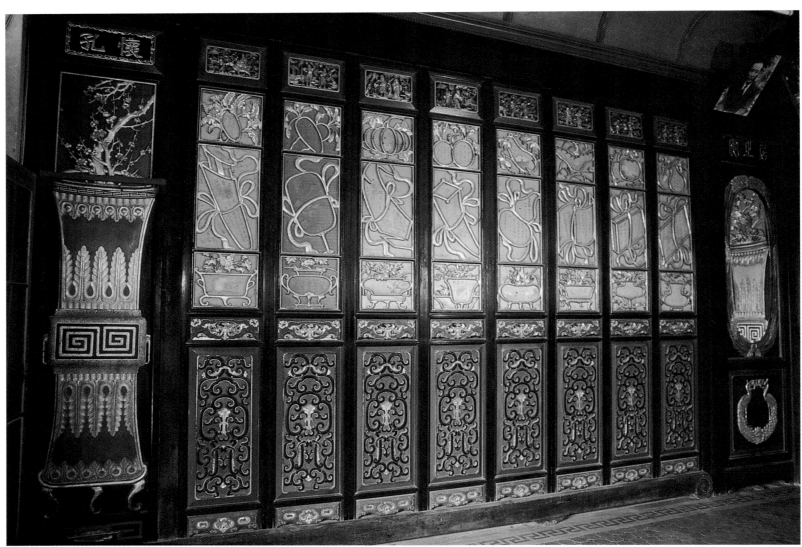

34.〈金銀廳左面位置示意圖〉

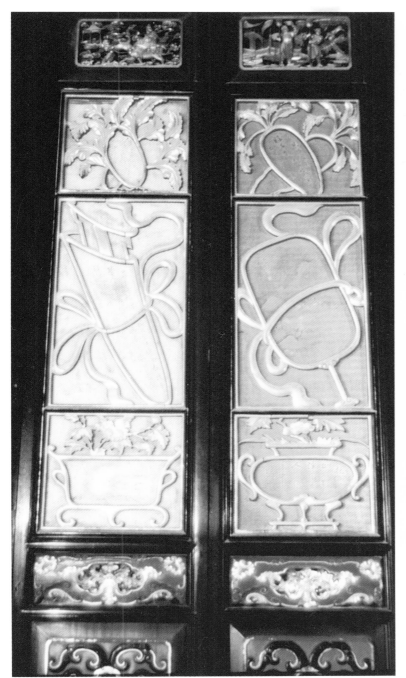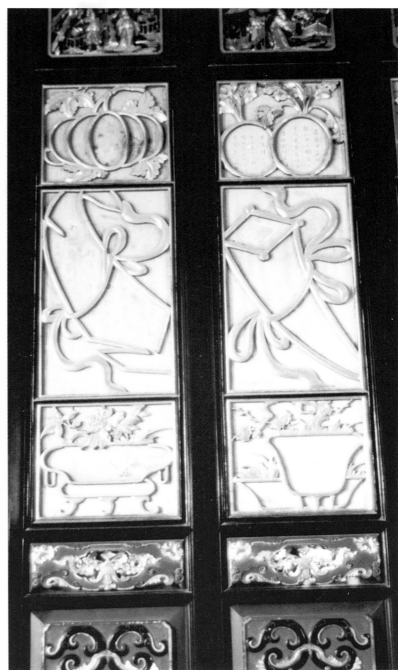

35.〈金銀廳左面位置示意圖〉（局部）

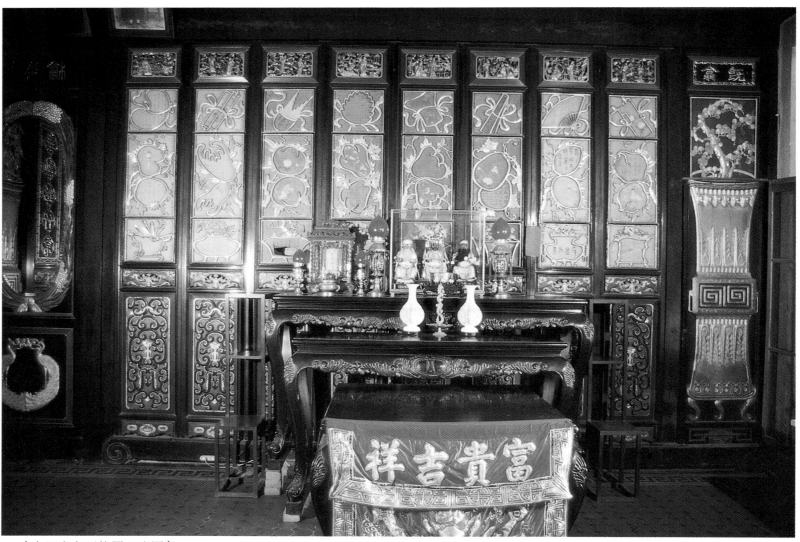

36.〈金銀廳右面位置示意圖〉

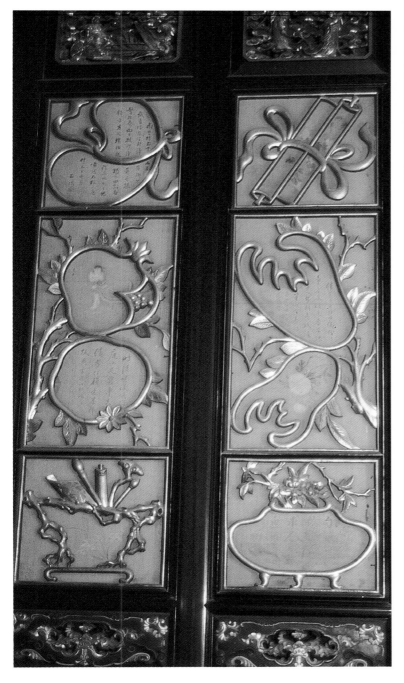

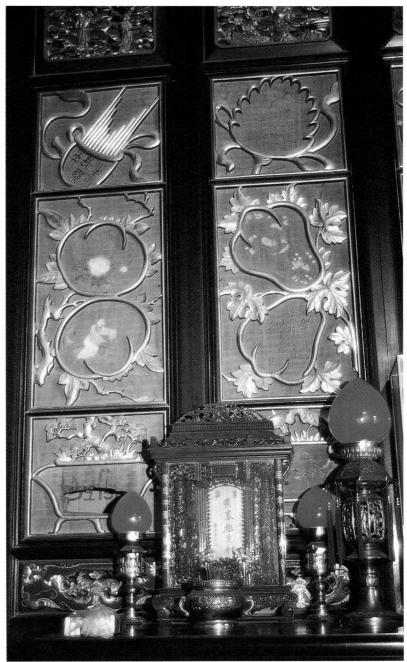

37.〈金銀廳右面位置示意圖〉（局部）

38.〈金銀廳右面位置示意圖〉（局部）

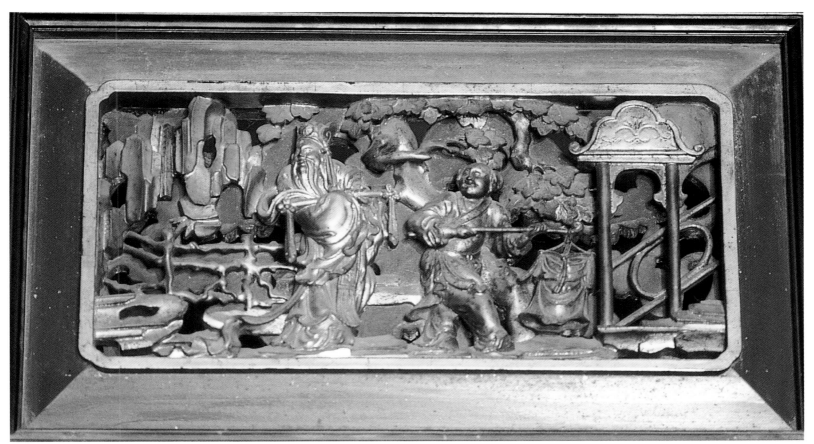

39.「忠」諸葛亮捧出師表

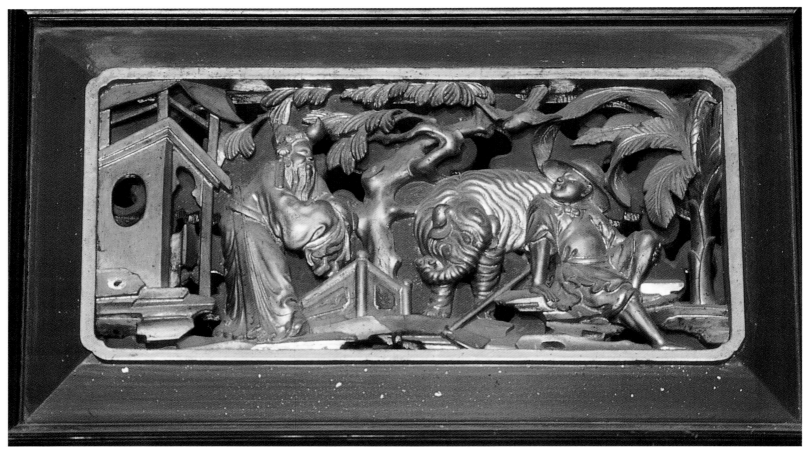

40.「孝」唐堯聘虞舜

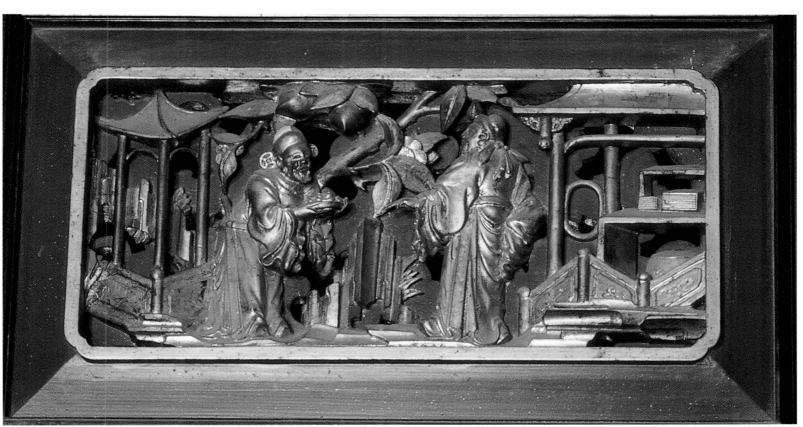

41.「廉」楊震夜拒贈金

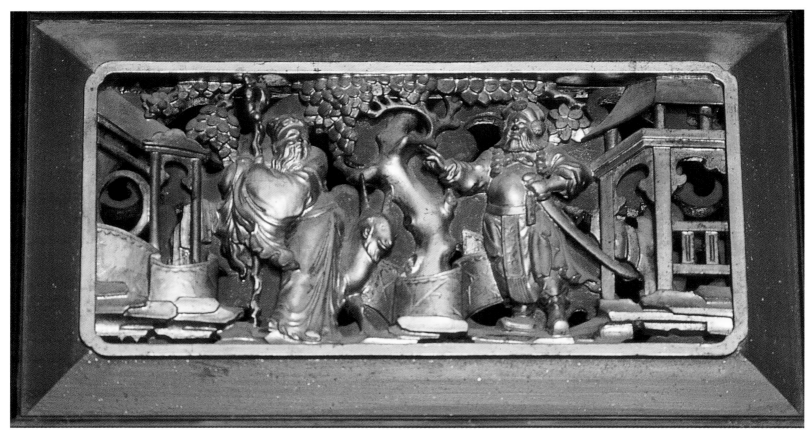

42.「節」李陵與蘇武

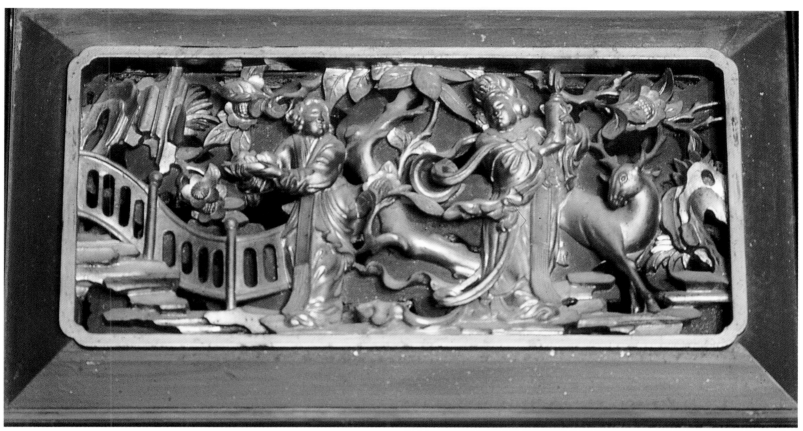

43.〈麻姑獻壽〉

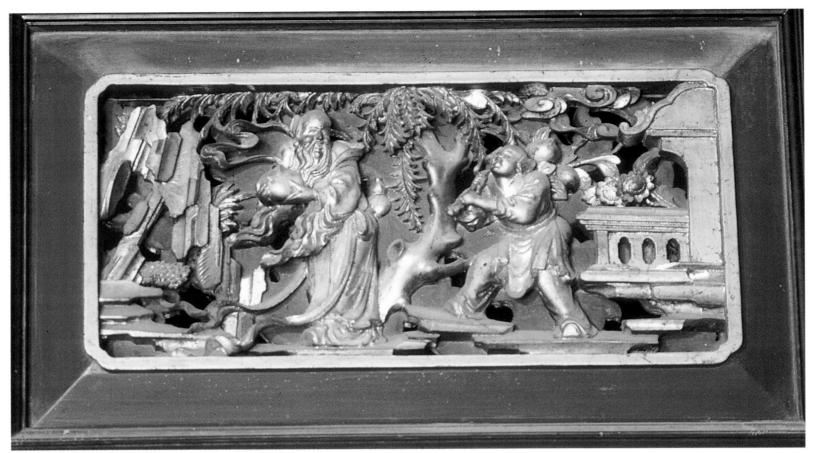

44.〈東方朔偷桃〉

45.右屏〈西望瑤池降王母〉鳳輦

46.〈捧爐捧桃〉

47.〈吹笛吹笙〉

48.〈兩侍女持扇〉

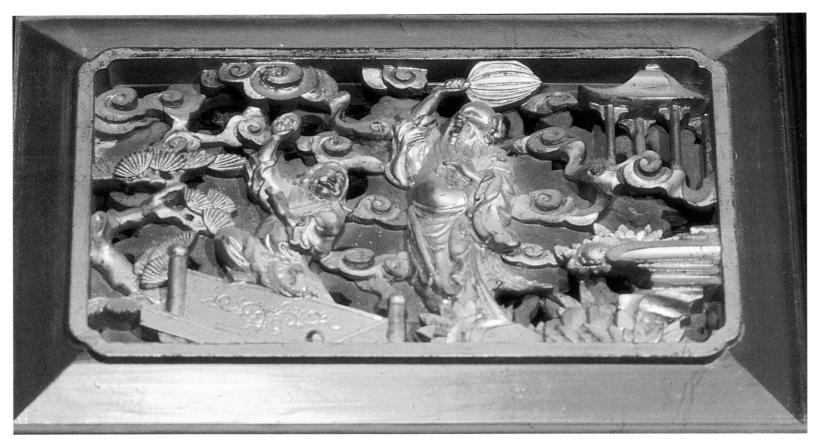

49.〈李鐵拐、張果老〉

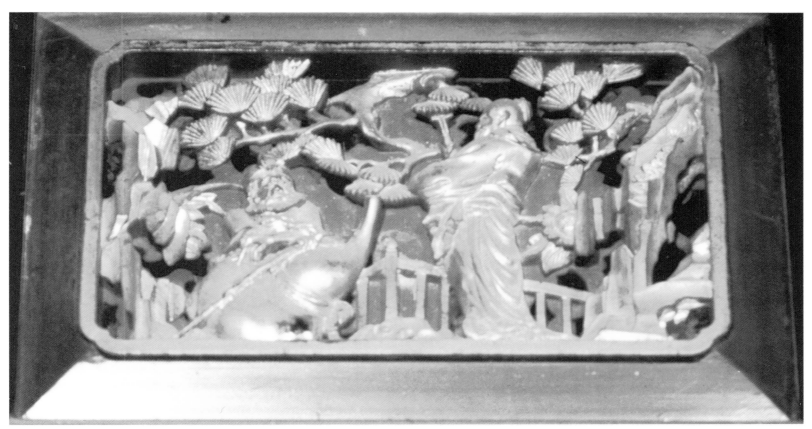

50.〈劉海、漢鍾離〉

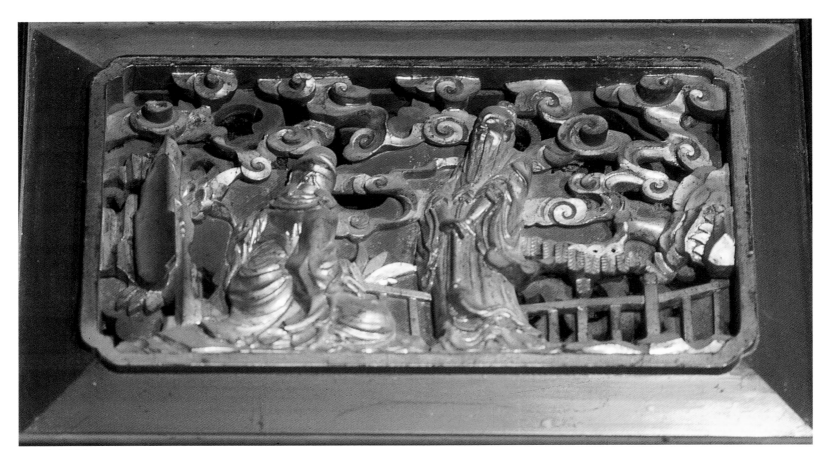

51.〈曹國舅、呂洞賓〉

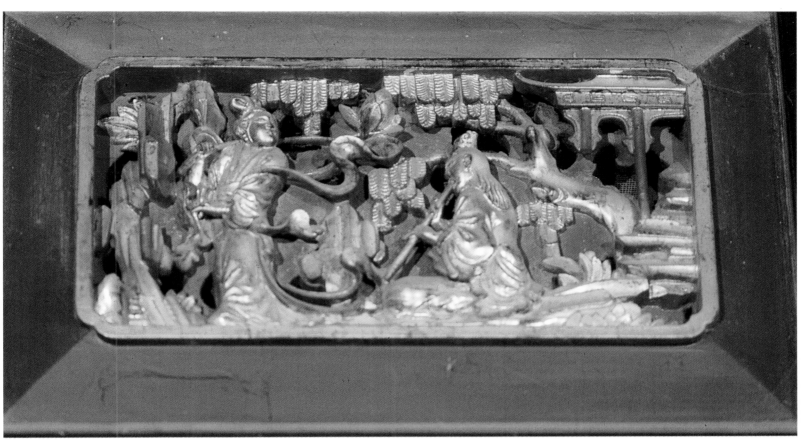

52.〈何仙姑、韓湘子〉

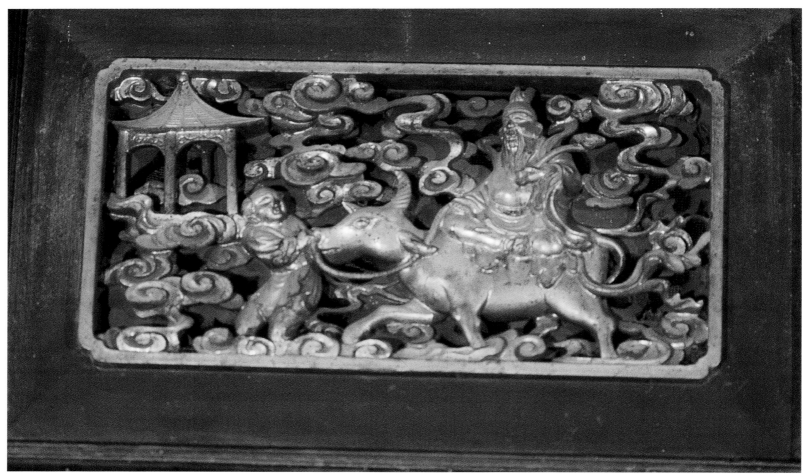

53.〈左屛老子騎靑牛〉

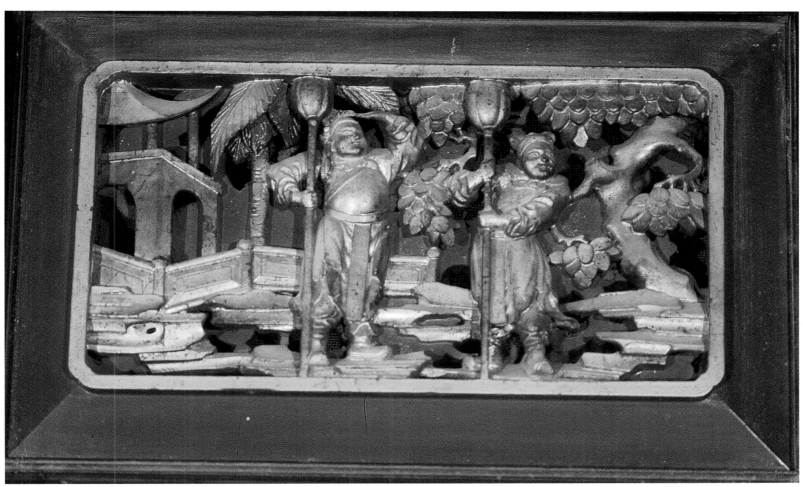

54.〈兩守衛持大槌遠望〉

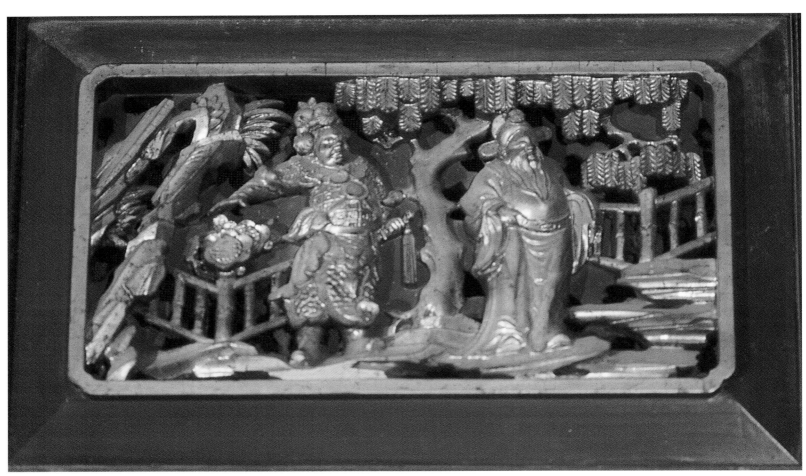

55.〈官員隨行武將〉

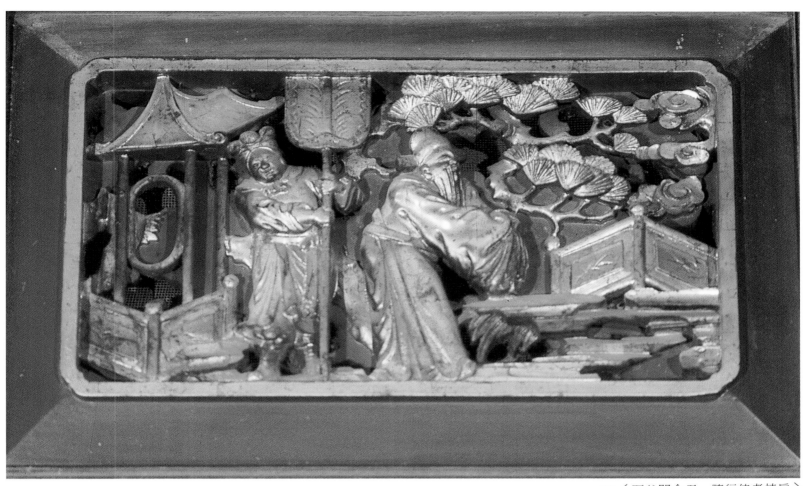

56.〈函谷關令尹、隨行侍者持扇〉

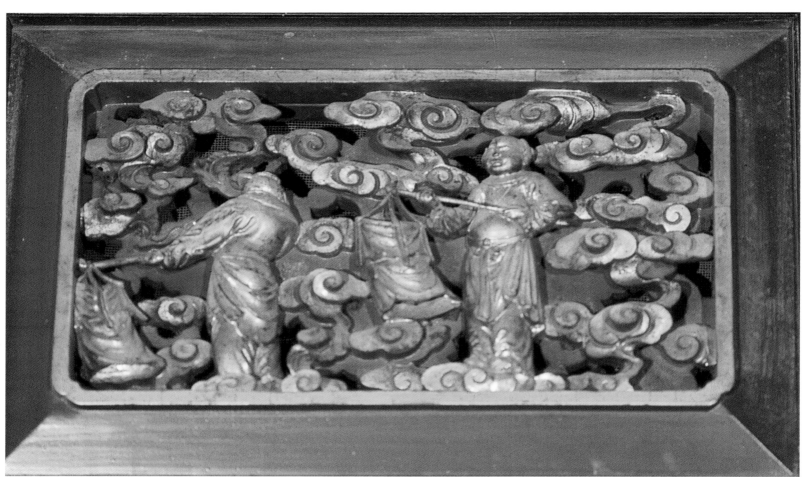

57.〈童子兩人持燈〉

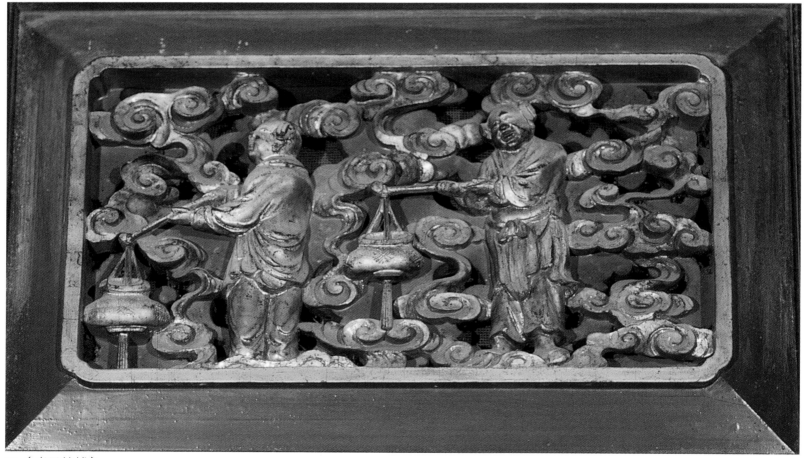

58.〈童子持爐〉

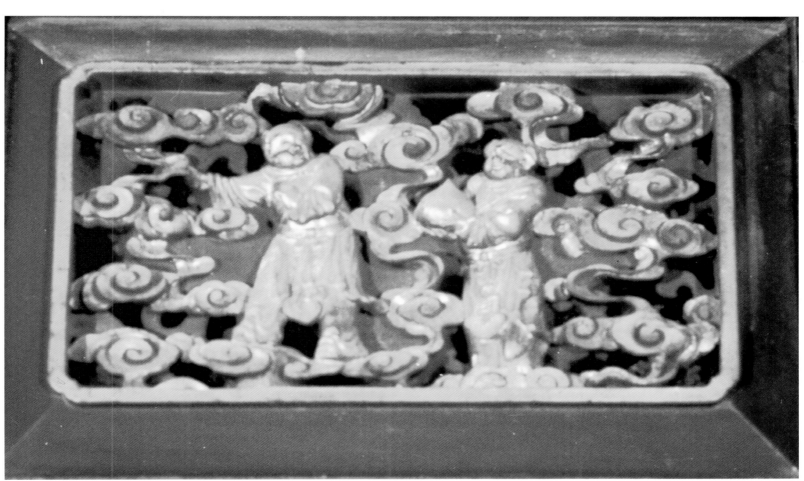

59.〈隨行童子〉

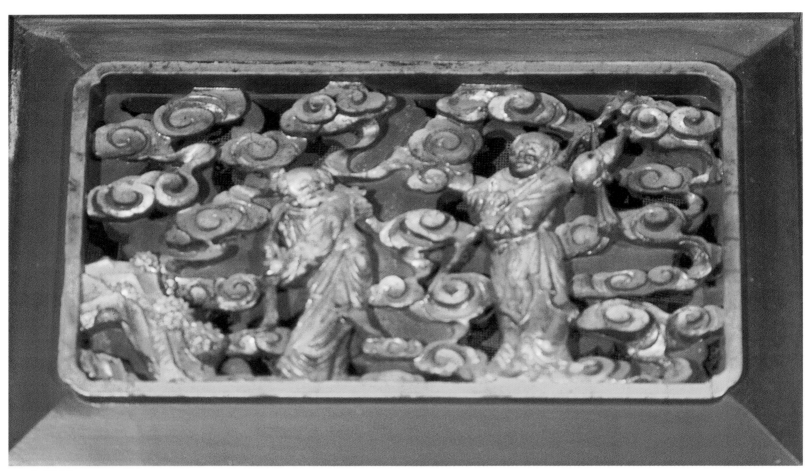

60.〈童子〉

61.〈金銀廳腰板・番花草〉

62.〈腰板・腰圓〉

63.〈虎口〉

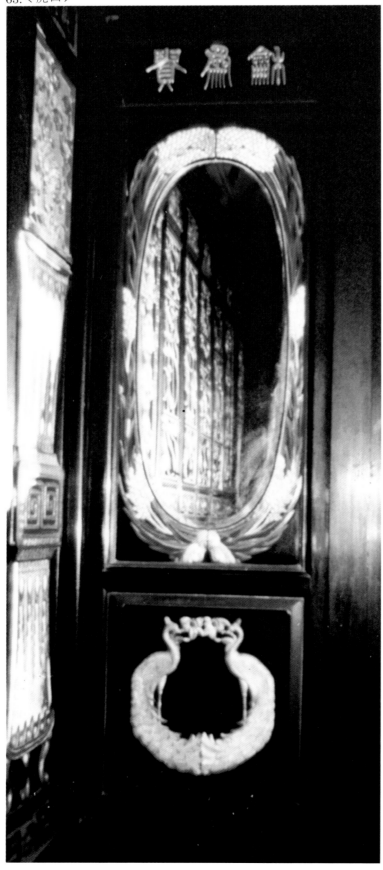

64.〈鏡屏稻穗飾邊〉下方兩對稱之孔雀

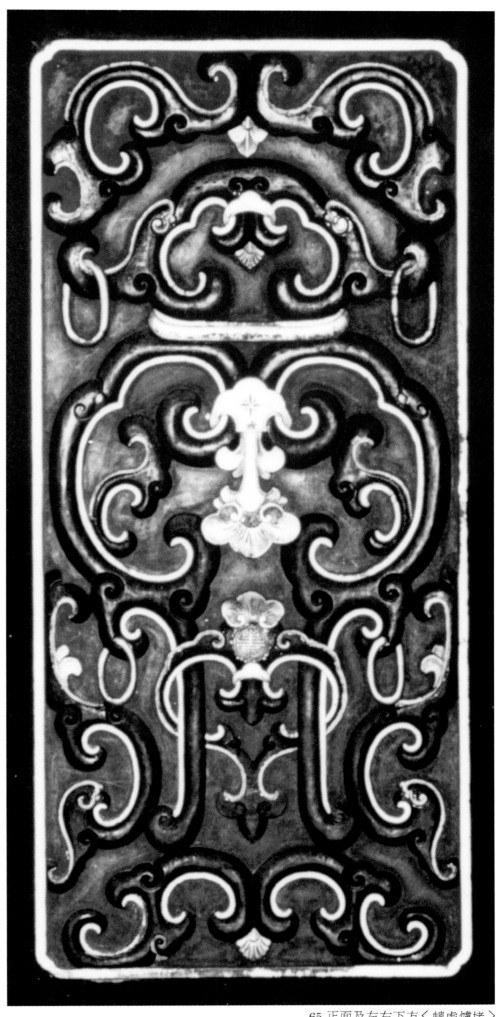

65.正面及左右下方〈螭虎爐堵〉

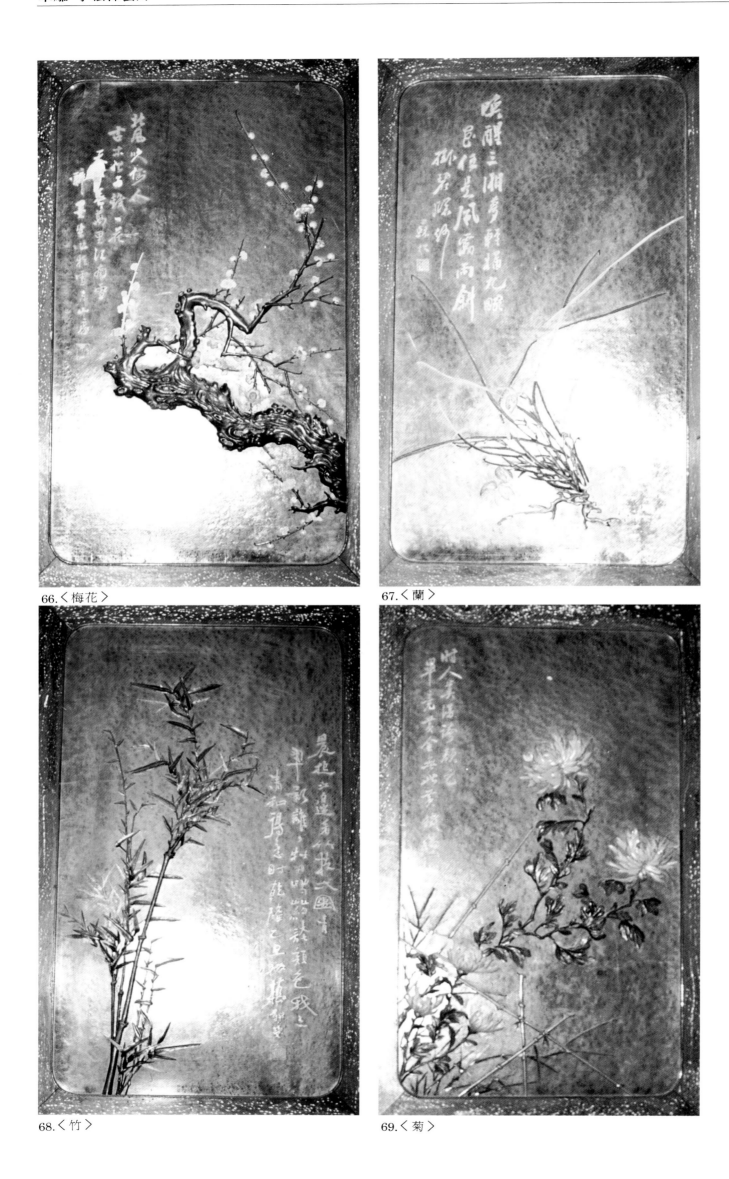

66.〈梅花〉

67.〈蘭〉

68.〈竹〉

69.〈菊〉

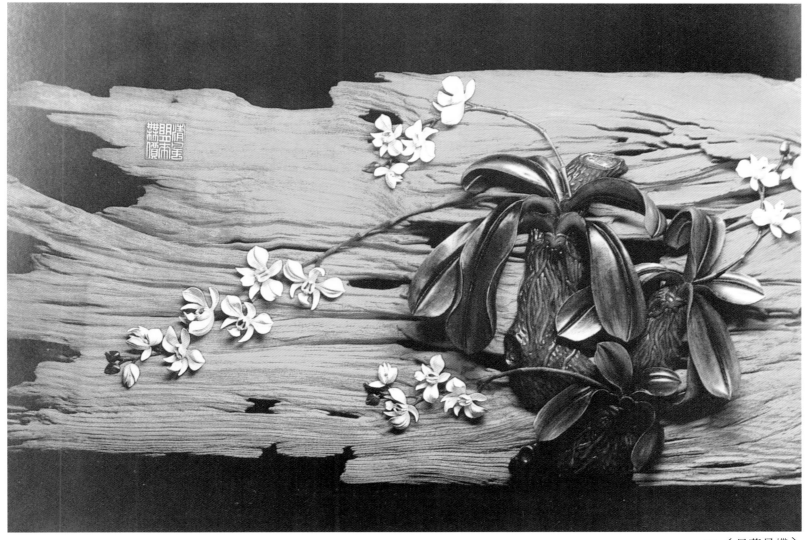

70.〈是花是蝶〉

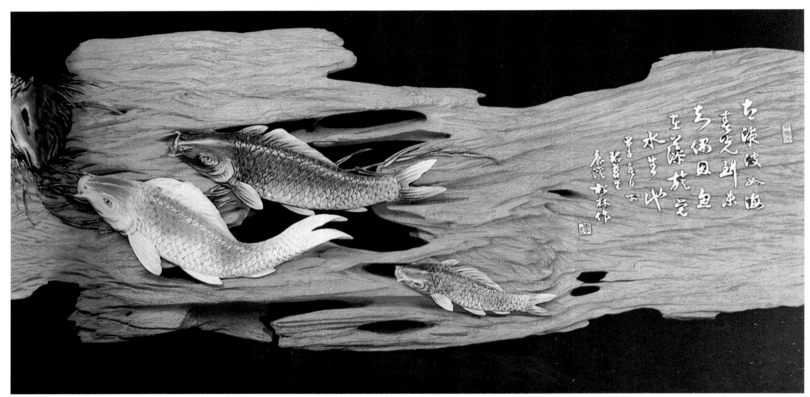

71.〈悠遊自在〉

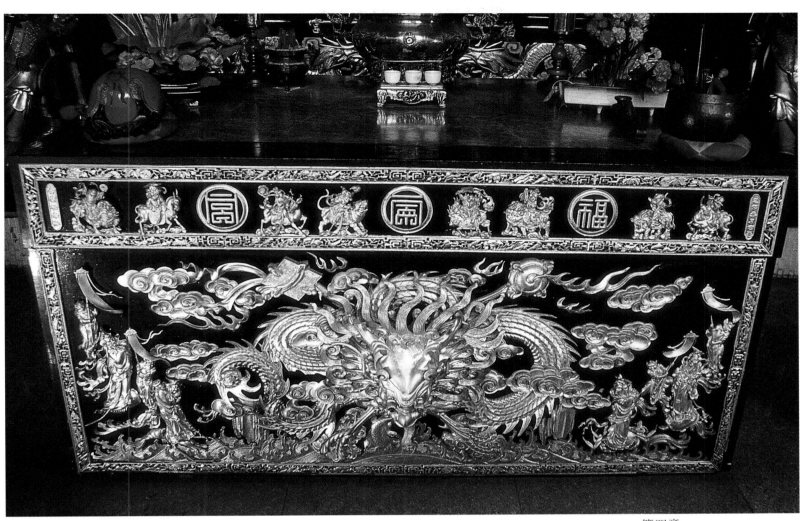

第四章
72.〈龍桌〉（員林福南宮）

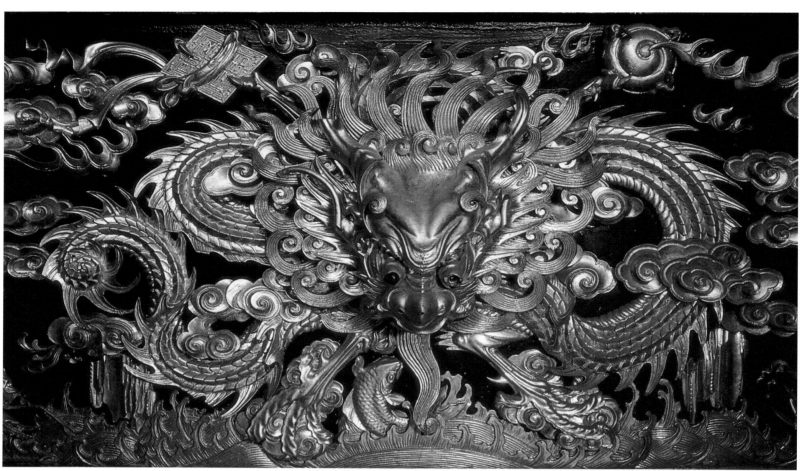

73.〈龍桌〉（頭部局部）

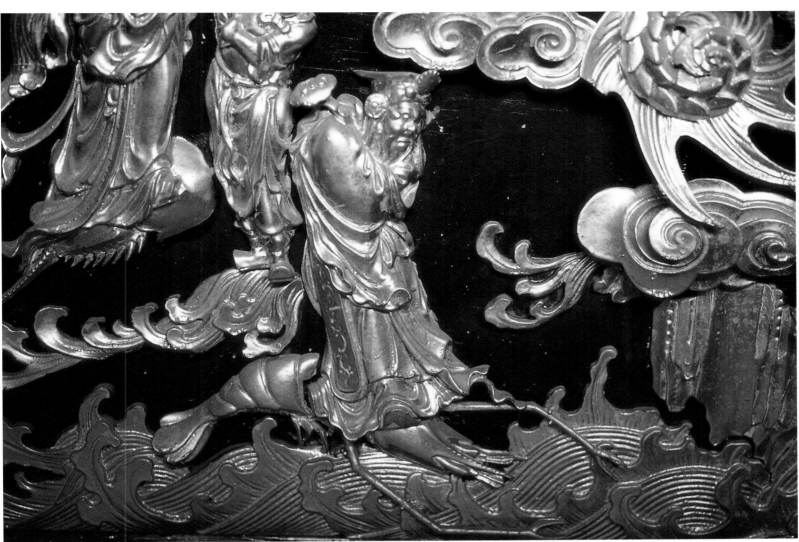

74.〈龍桌〉（左側局部）

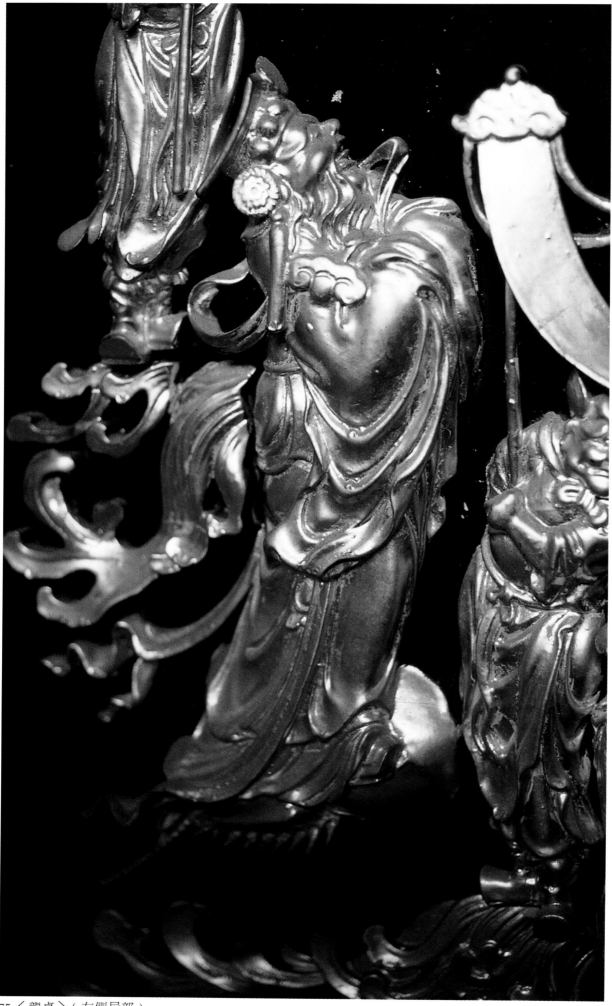

75.〈龍桌〉（左側局部）

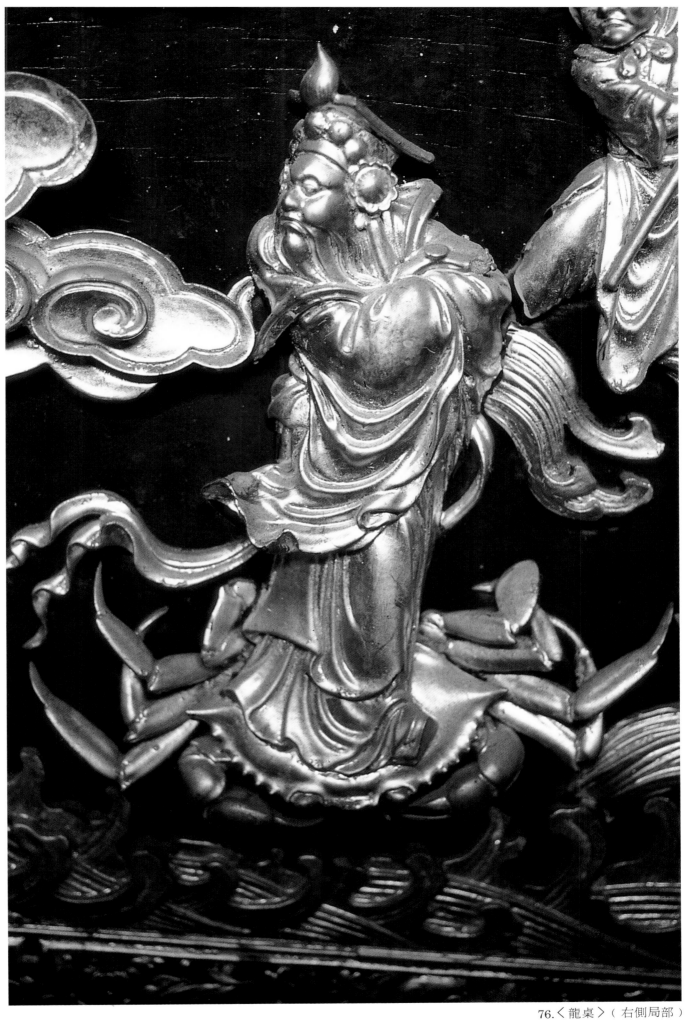

76.〈龍桌〉（右側局部）

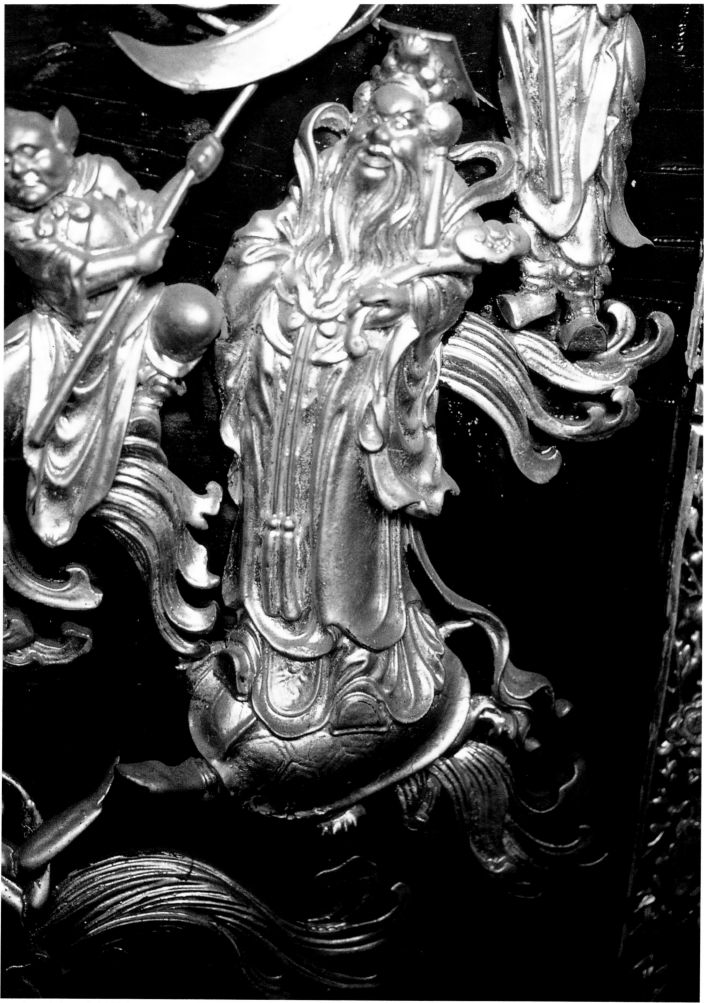

77.〈龍桌〉（右側局部）

78.〈張果老倒騎驢持爪籬〉（員林福南宮）

79.〈何仙姑騎鹿持肩荷花〉（員林福南宮）

80.〈李鐵拐騎虎持葫蘆飲酒〉（員林福南宮）

81.〈漢鍾離騎麒麟持祥雲〉（員林福南宮）

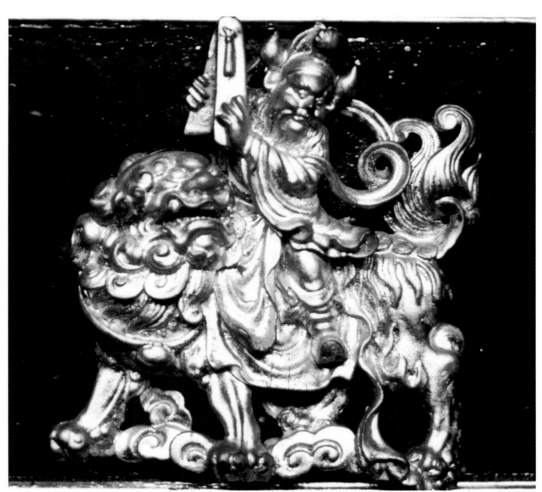

82.〈曹國舅騎獅持陰陽板〉（員林福南宮）

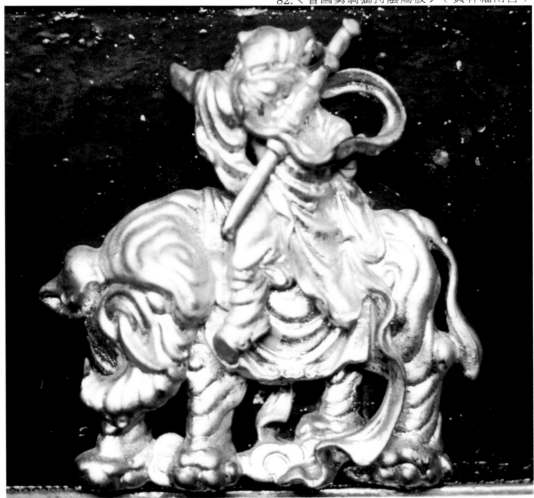

83.〈呂洞賓騎象背劍〉（員林福南宮）

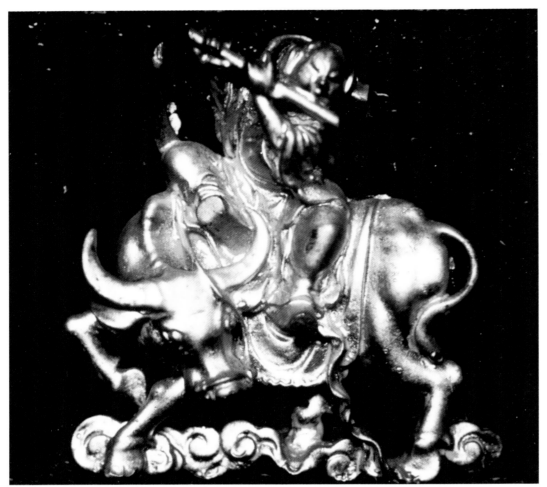

84.〈韓湘子騎牛吹笛〉（員林福南宮）

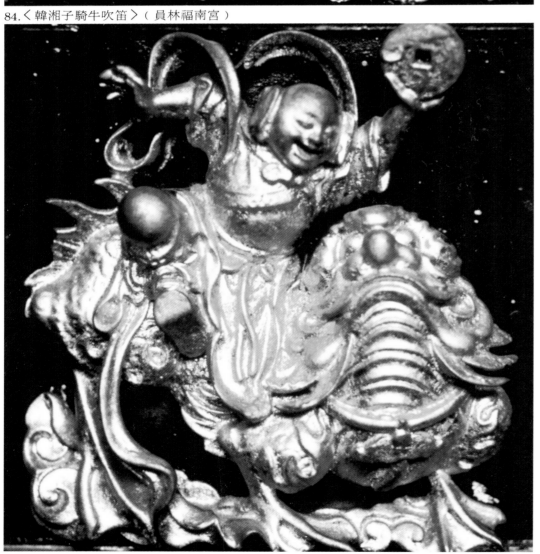

85.〈劉海騎蟾蜍持錢〉（員林福南宮）

86.〈麻姑獻壽〉（員林福南宮）

87.〈富貴由天〉（財子壽三星）（員林福南宮）

88.〈綁環板案桌〉（鹿港龍山寺）

89.〈菊雀、柳鷹、雄鶴〉（鹿港龍山寺）

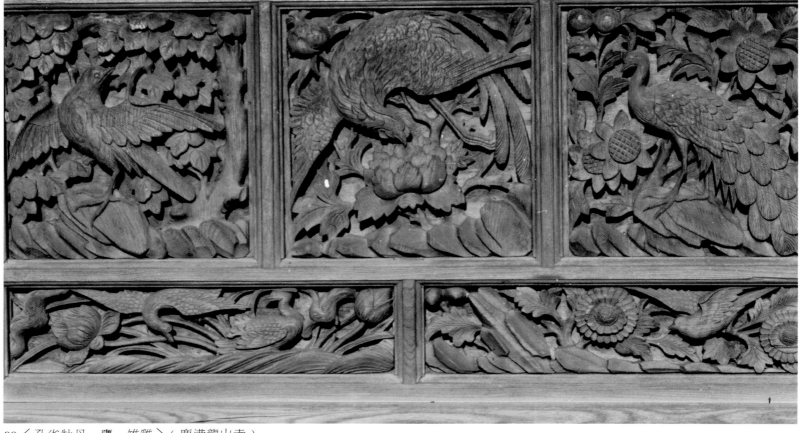

90.〈孔雀牡丹、鷹、雉雞〉（鹿港龍山寺）

91.〈寺後殿格扇〉（鹿港龍山寺）

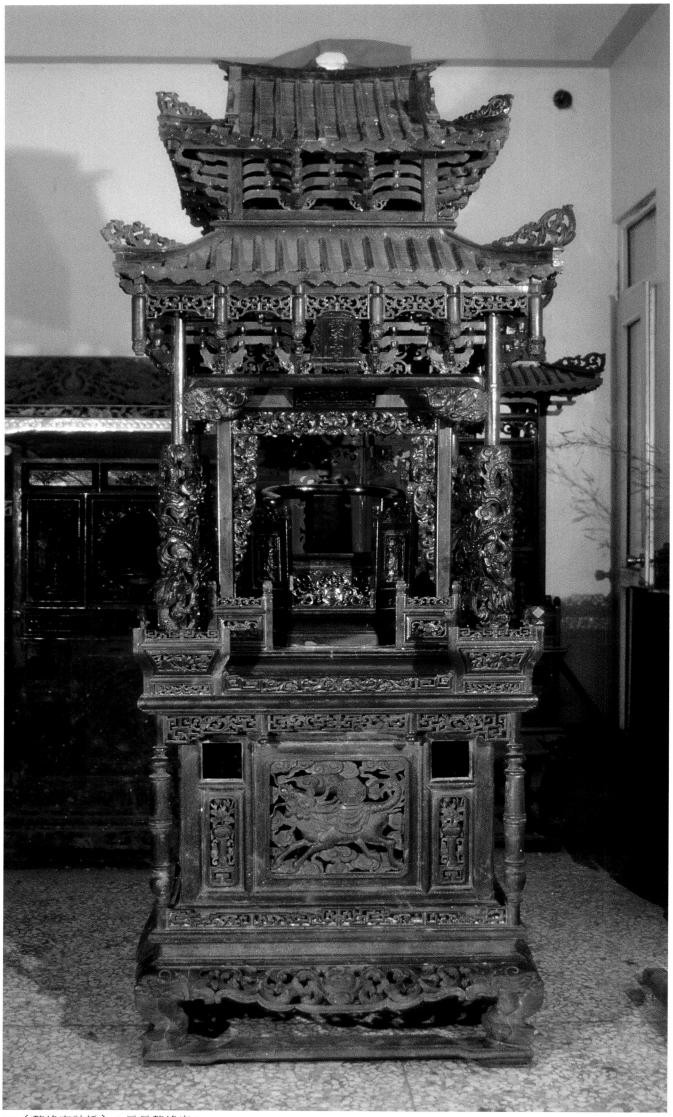

92.〈鰲峰宮神轎〉（元長鰲峰宮）

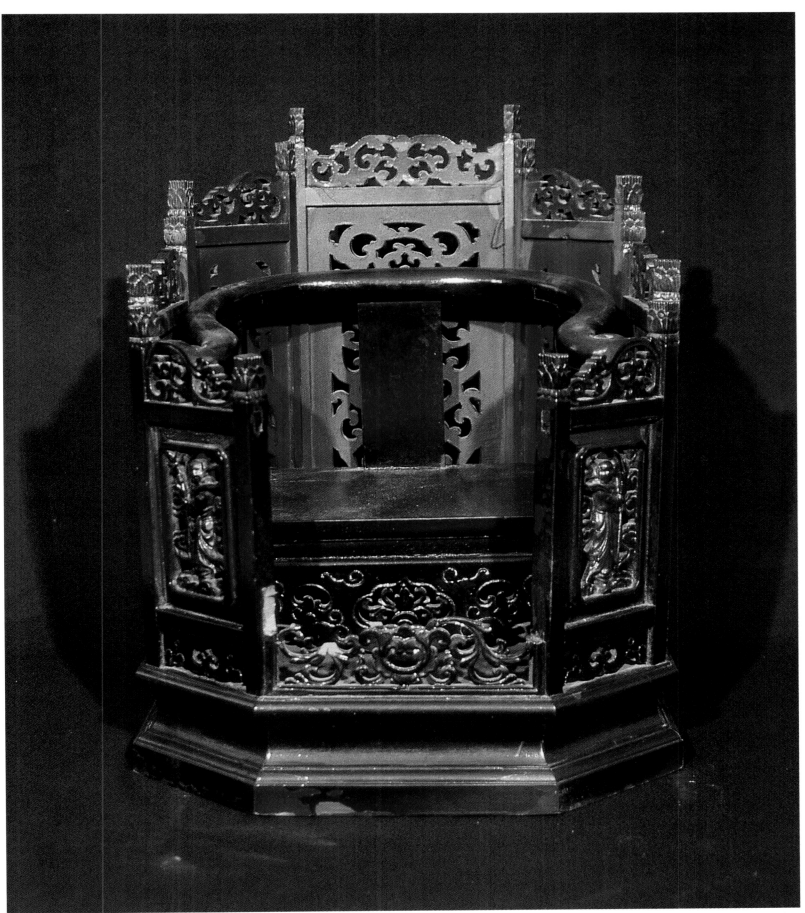

93.〈七星屏〉（左）（元長鰲峰宮）

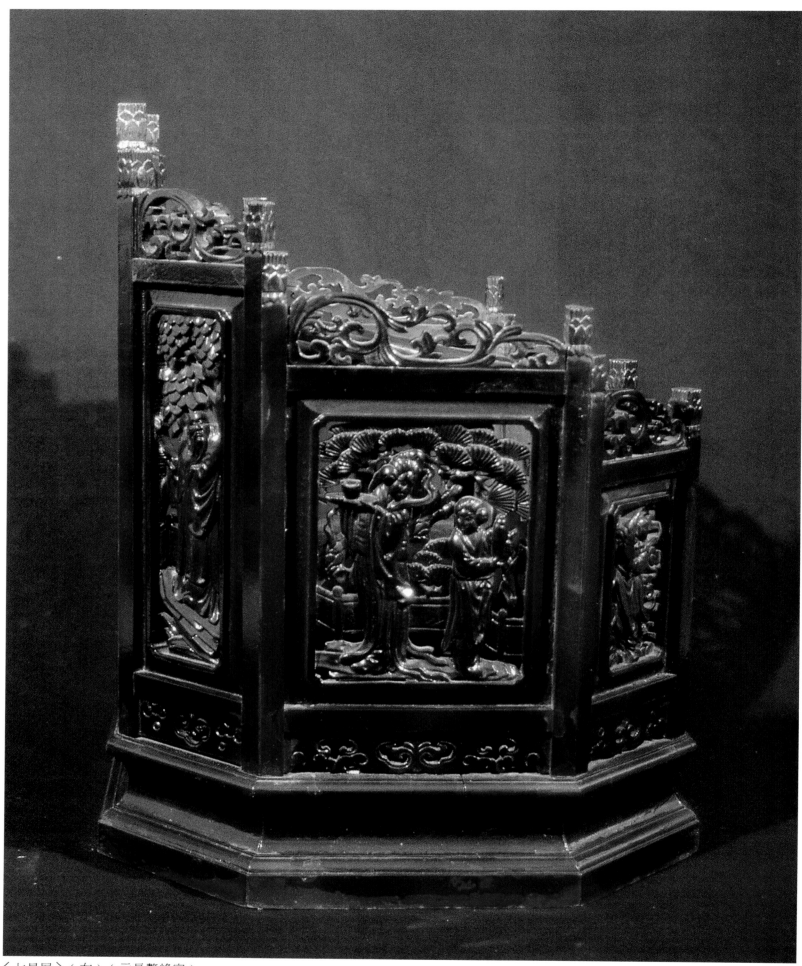

〈七星屏〉（右）（元長鰲峰宮）

94.〈七星屏〉（左側）（左後側局部）（元長鰲峰宮）

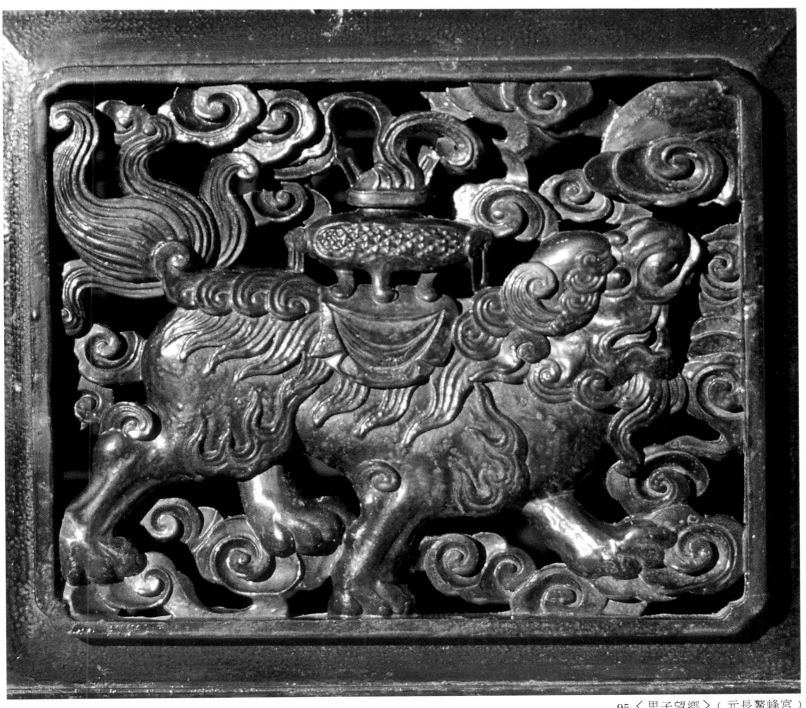

95.〈思子望鄉〉（元長鰲峰宮）

96.底座交角處吞腳〈虎形〉（元長鰲峰宮）

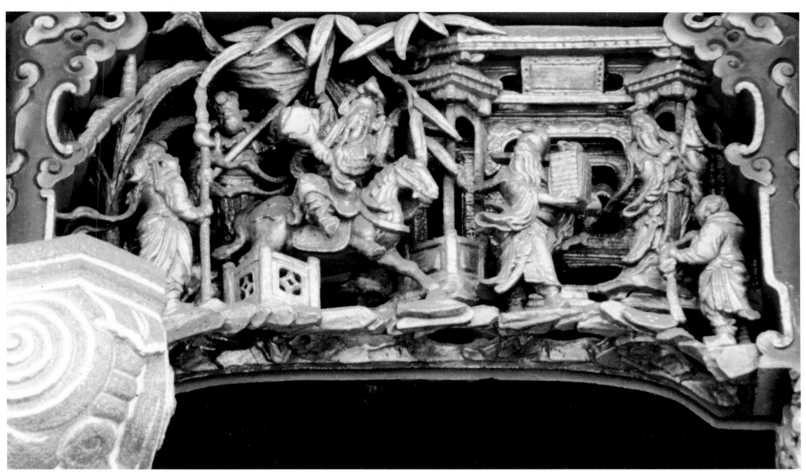

97.〈漢三傑〉（通霄媽祖廟）

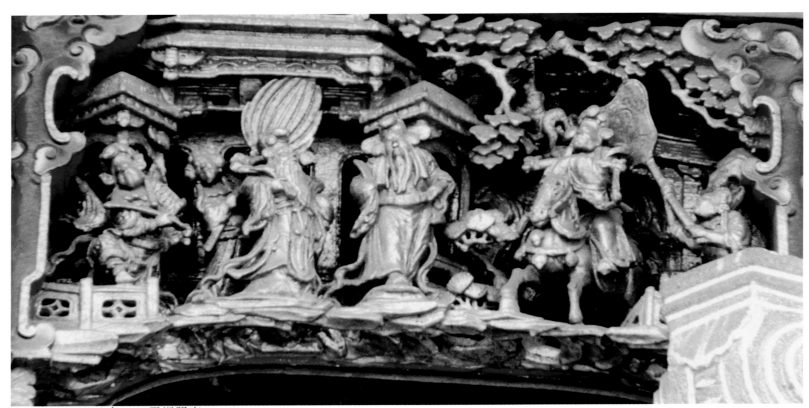

98.〈郭子儀慶壽〉（通霄媽祖廟）

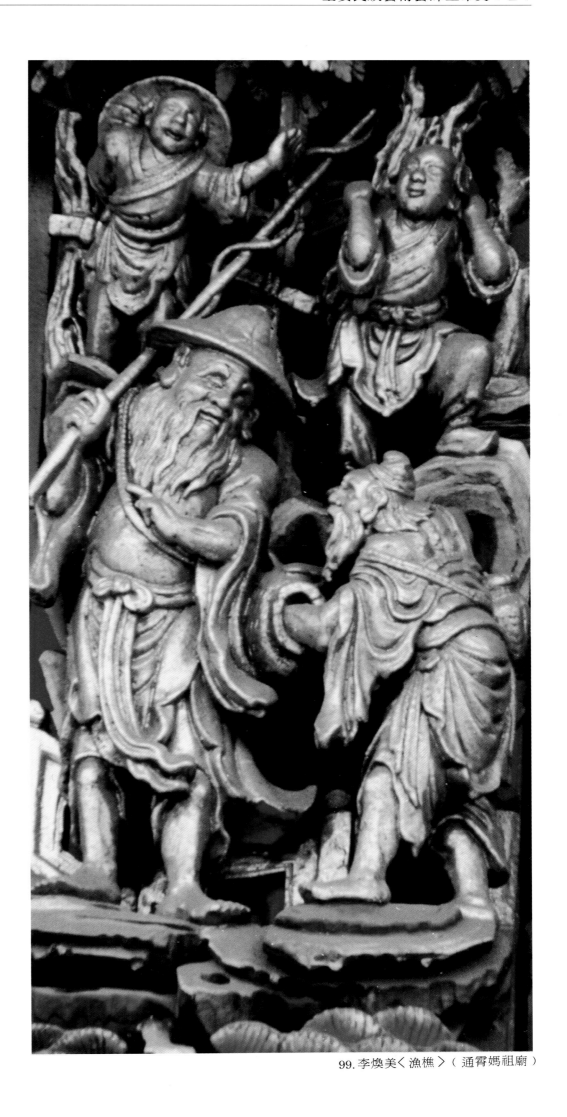

99.李煥美〈漁樵〉（通霄媽祖廟）

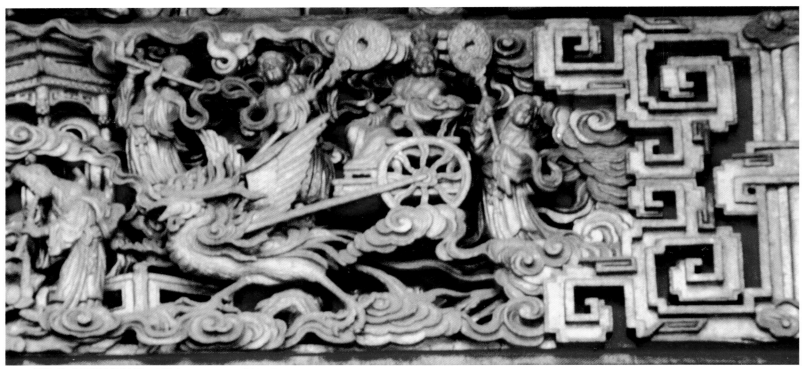

100.李煥美〈西望瑤池降王母〉①（三峽祖師廟）

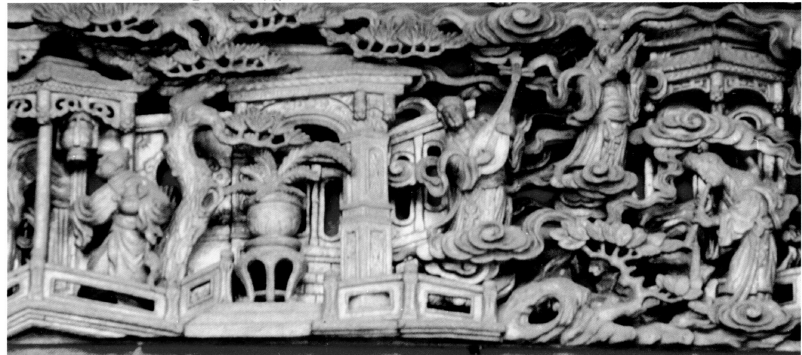

101.李煥美〈西望瑤池降王母〉②（三峽祖師廟）

102.李煥美〈虎溪三笑〉（三峽祖師廟）

103.〈五老觀太極〉（三峽祖師廟）

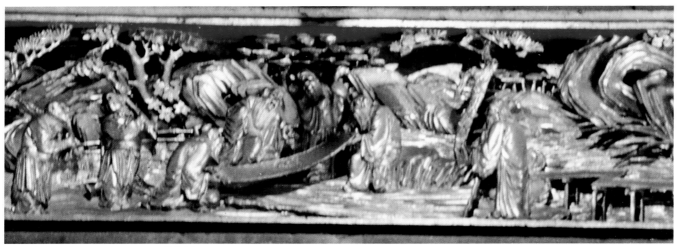

104.〈五老觀太極〉（三峽祖師廟）

105.〈竹林七賢〉（三峽祖師廟）

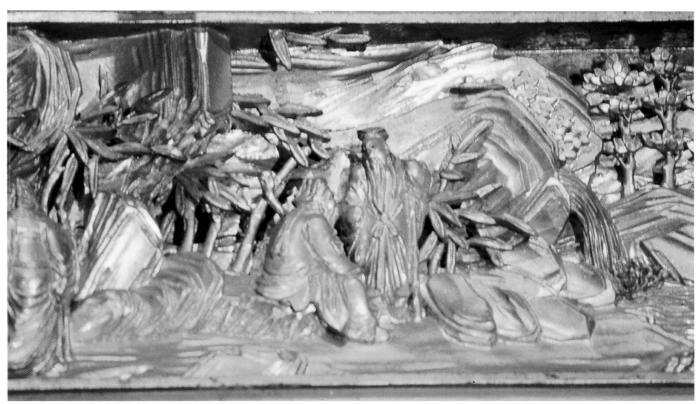

106.〈竹林七賢〉（局部）（三峽祖師廟）

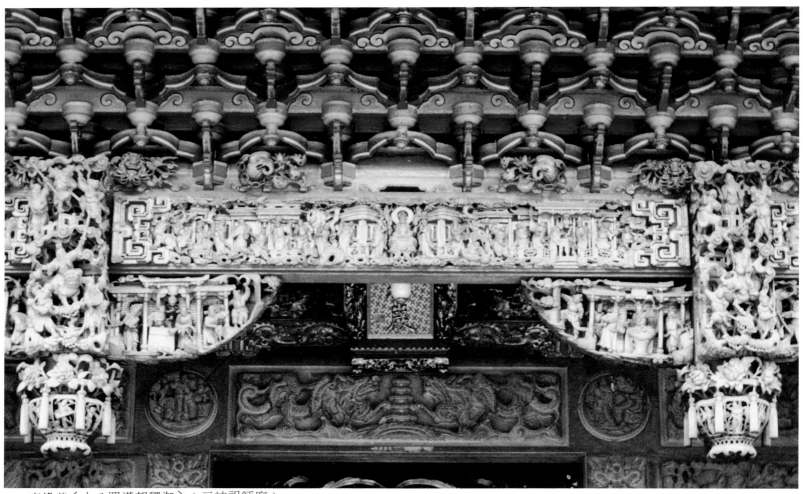

107.李煥美〈十八羅漢朝釋迦〉（三峽祖師廟）

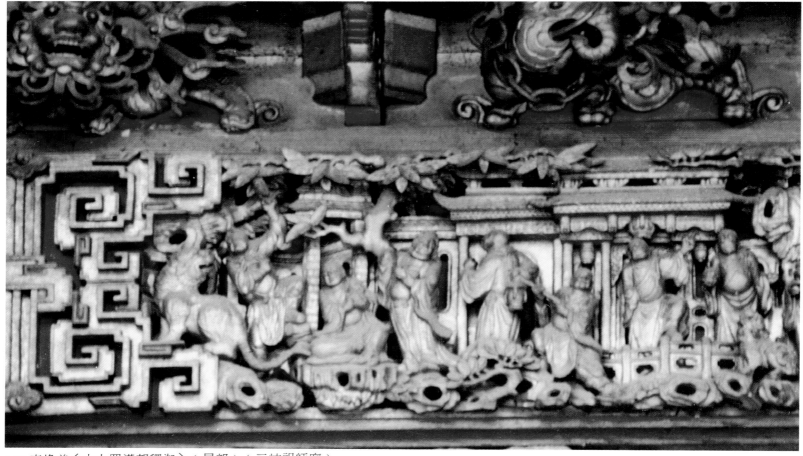

108.李煥美〈十大羅漢朝釋迦〉（局部）（三峽祖師廟）

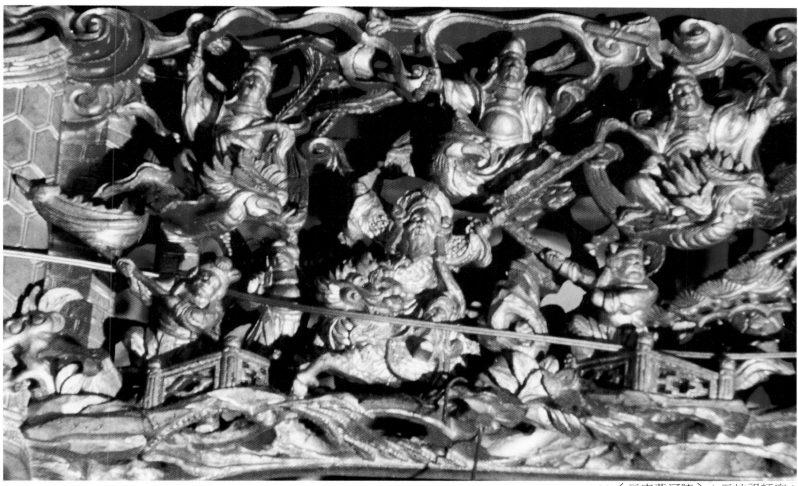

109.〈三宵黃河陣〉（三峽祖師廟）

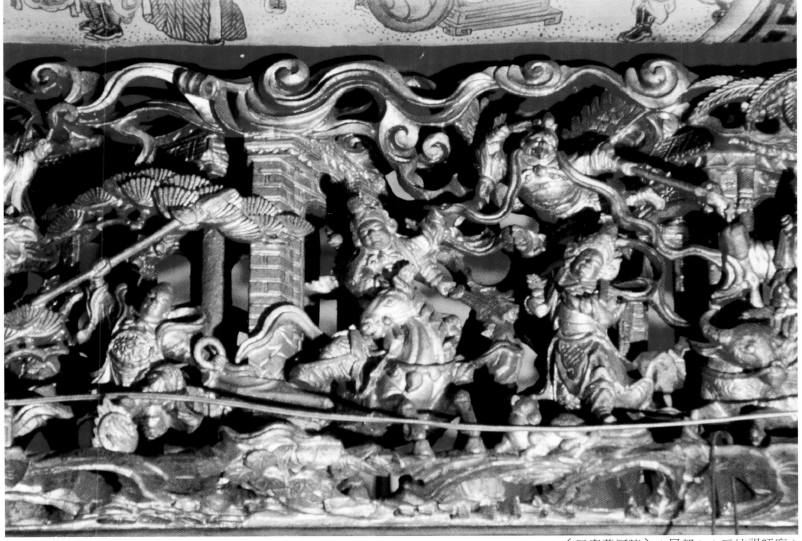

110.〈三宵黃河陣〉（局部）（三峽祖師廟）

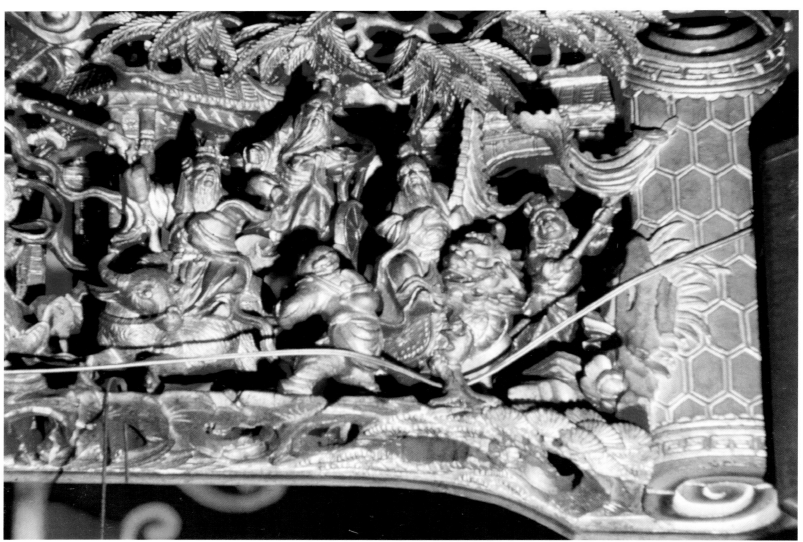

111.〈三宵黃河陣〉（局部）（三峽祖師廟）

113.〈金雞菊花〉（鹿港威靈廟）

112.〈封神榜人物〉（通宵媽祖廟拱楣）

114.〈鳳凰棲梧桐〉（局部）（鹿港威靈廟）

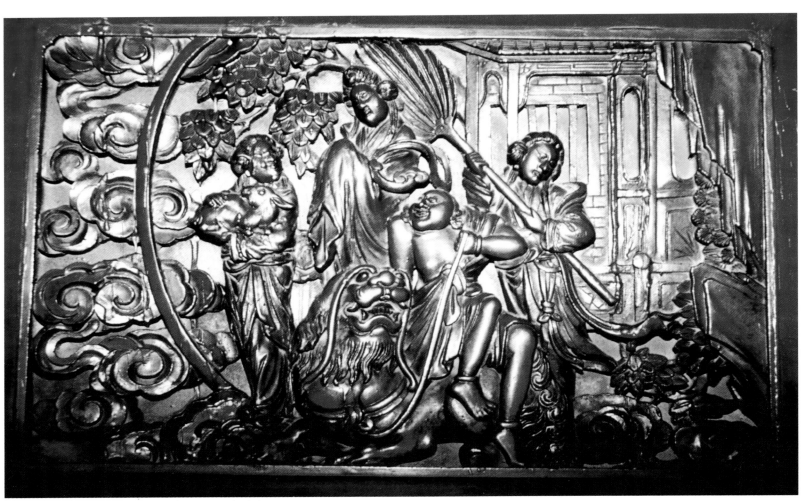

115.〈月神抱兔、日神與金鳥〉(鹿港威靈廟)

116.〈繡桌圍〉(鹿港威靈廟)

117.〈玉旨敕賜額〉（台中醒修宮）

118.〈醒修宮宮匾〉（落款）（台中醒修宮）

119.〈醒修宮宮匾〉（台中醒修宮）

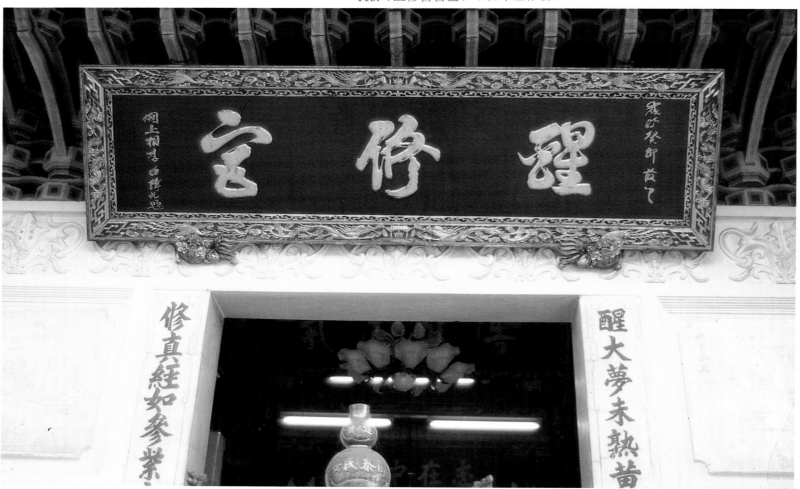

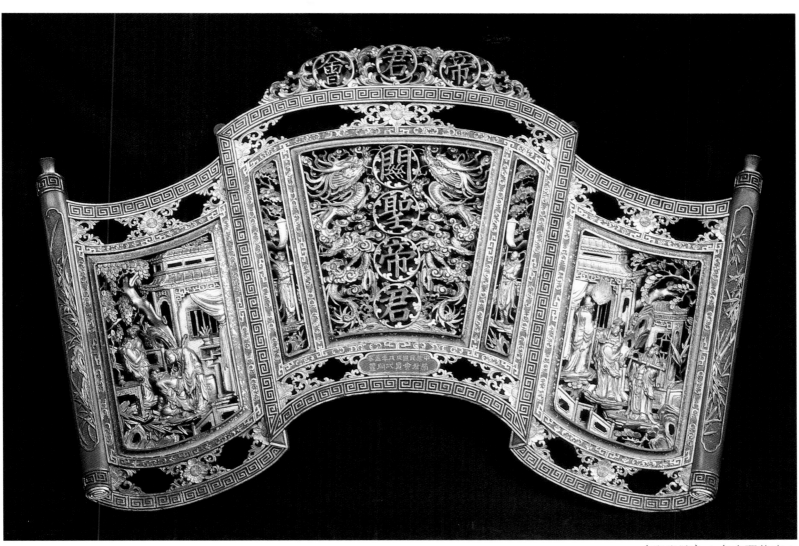

120.〈書卷牌〉（台中醒修宮）

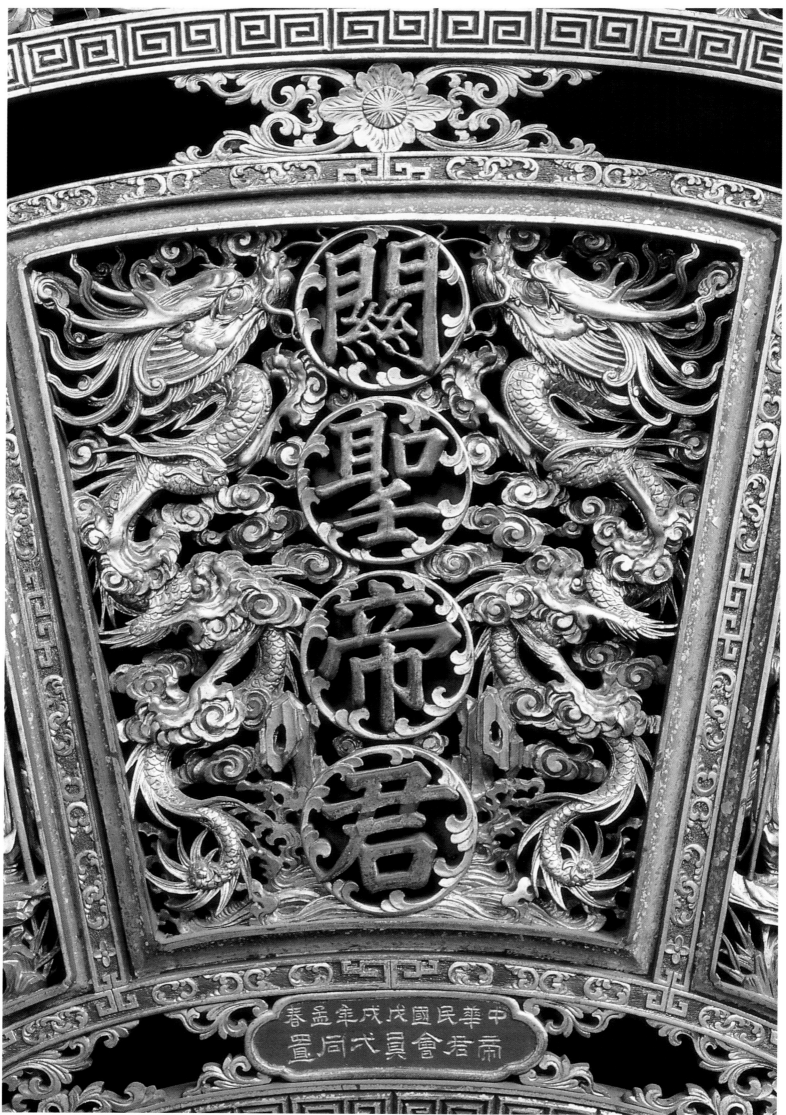

關聖帝君

中華民國戊戌年孟春
帝君會員代同置

121.〈關聖帝君〉（台中醒修宮）

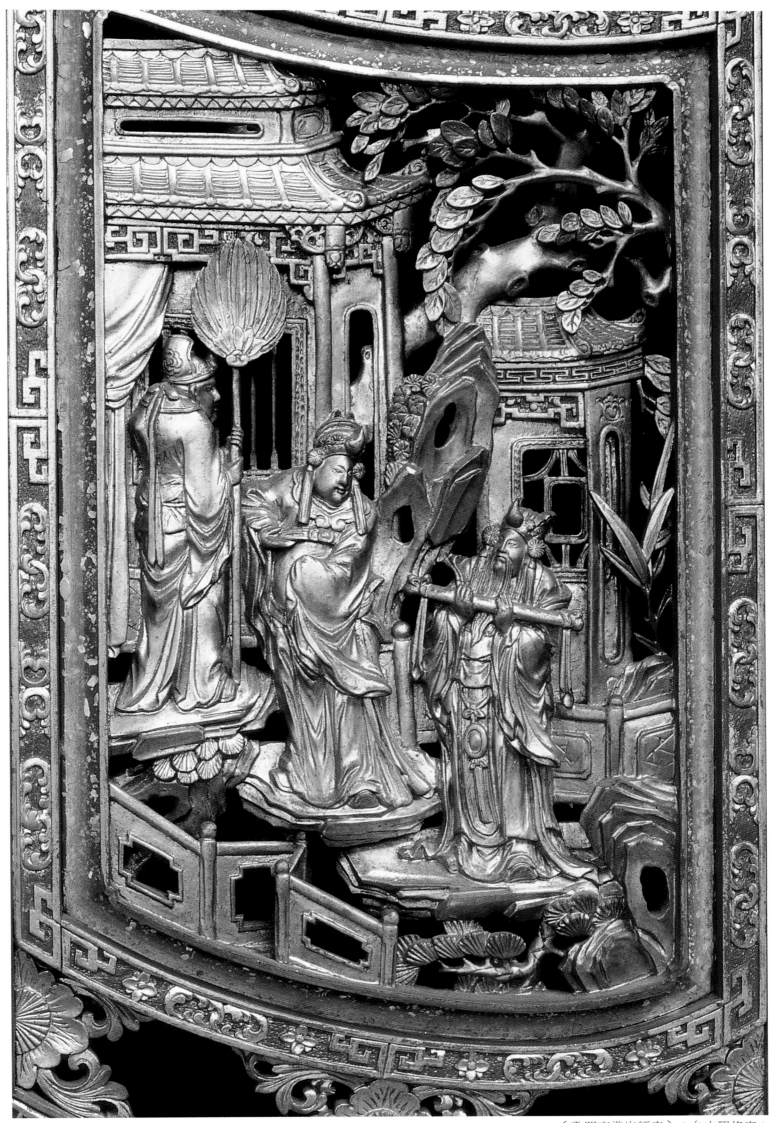

122.〈孔明夜進出師表〉（台中醒修宮）

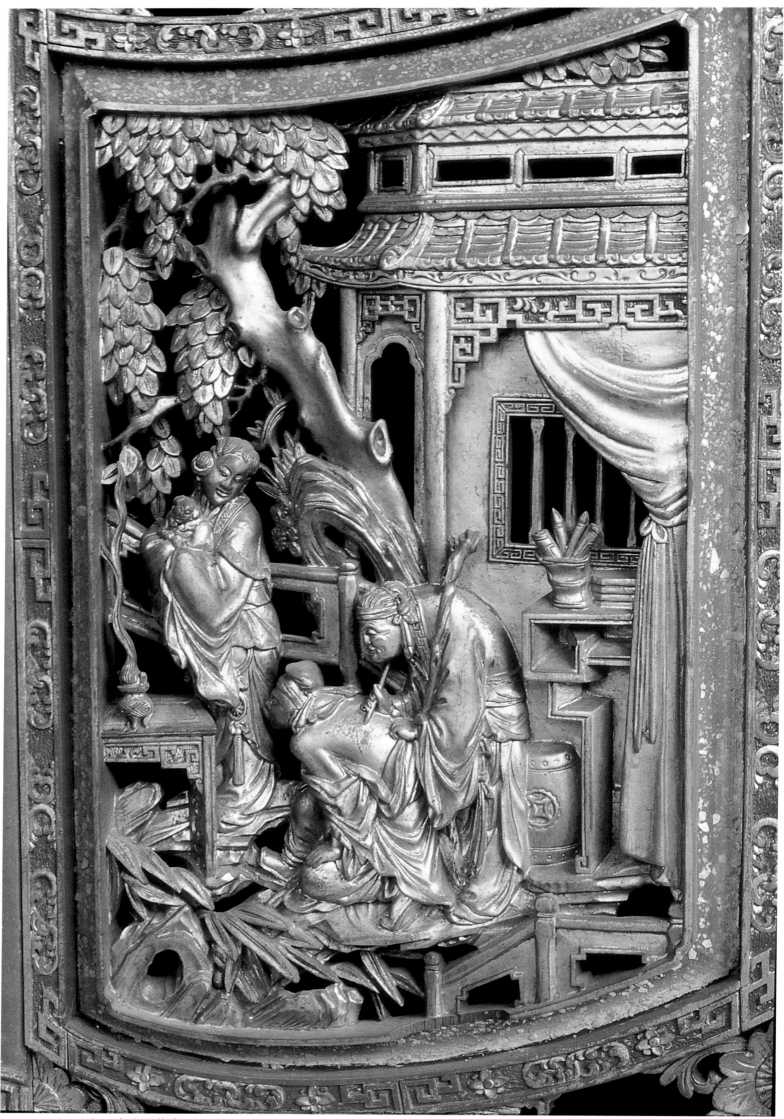

123.〈岳母刺字〉（台中醒修宮）

124.醒修宮案桌（台中醒修宮）

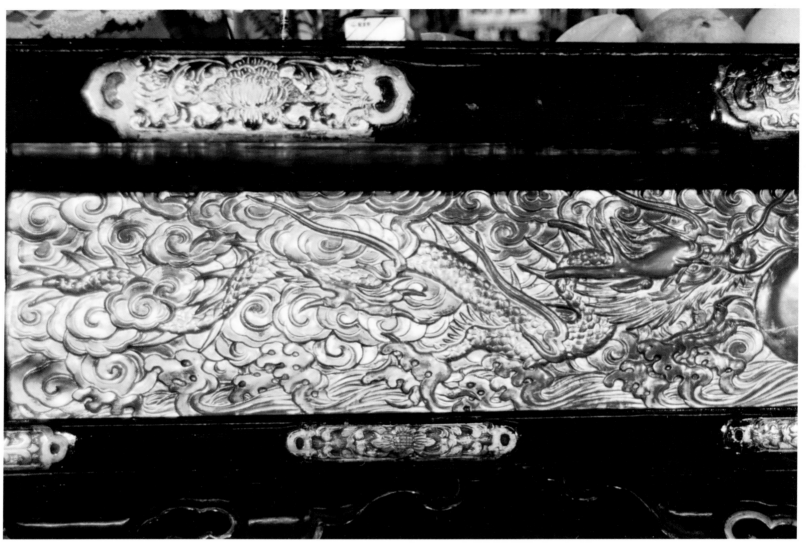

125.〈二龍戲珠〉（台中醒修宮）

126.腿部之造形（台中醒修宮）

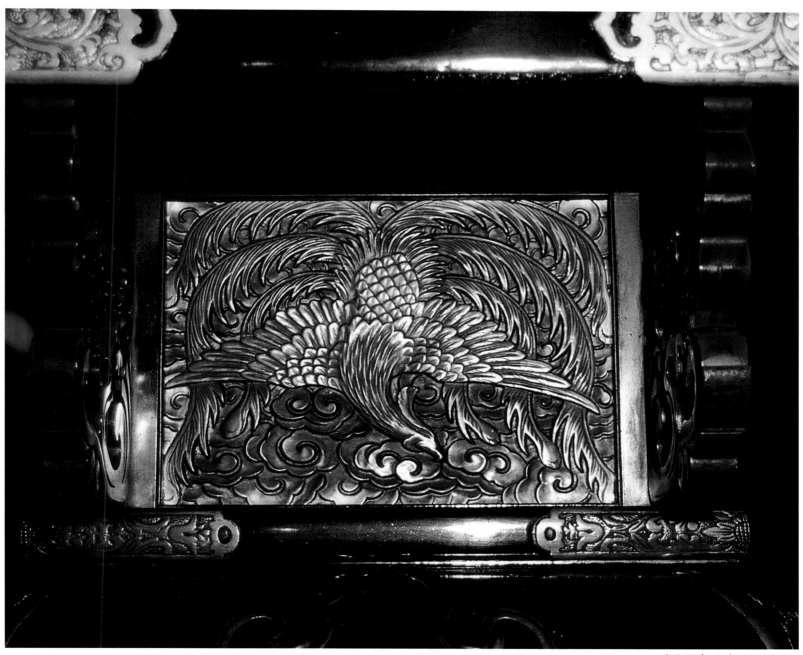

127.〈金鳳〉（台中醒修宮）

128.〈插角牙雲〉（台中醒修宮）

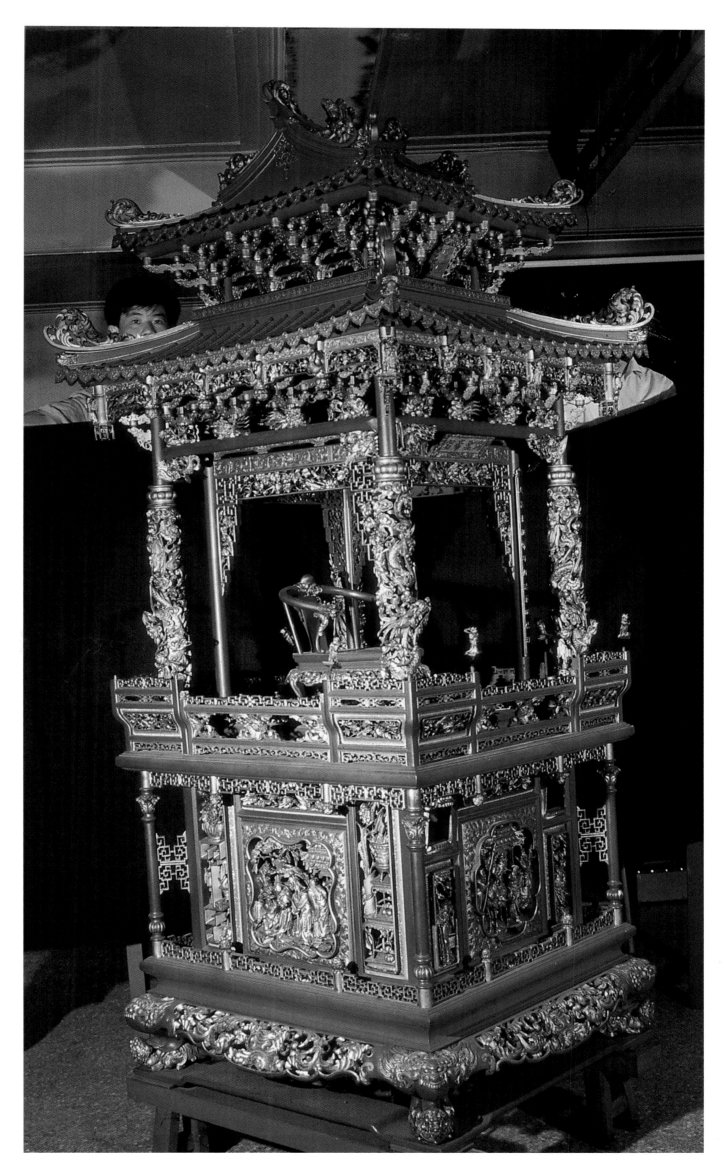

129.〈神轎〉
（聖亭）
（台中醒修宮）

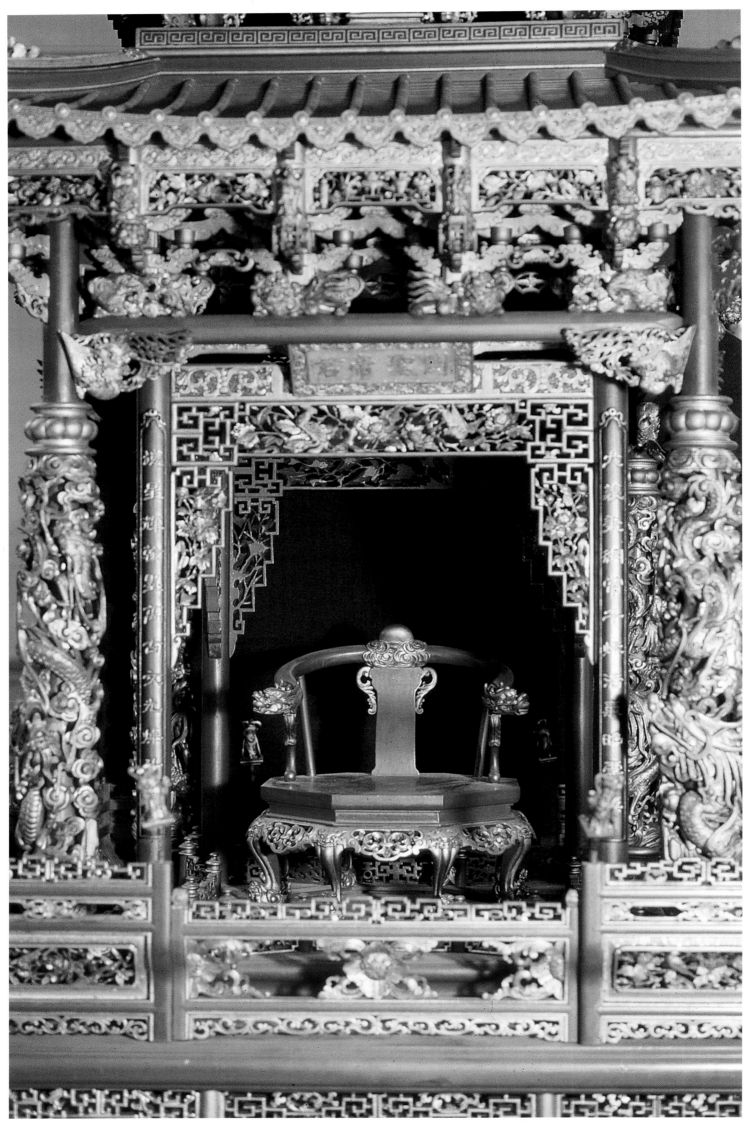

130.〈神轎〉（聖亭）（局部）（台中醒修宮）

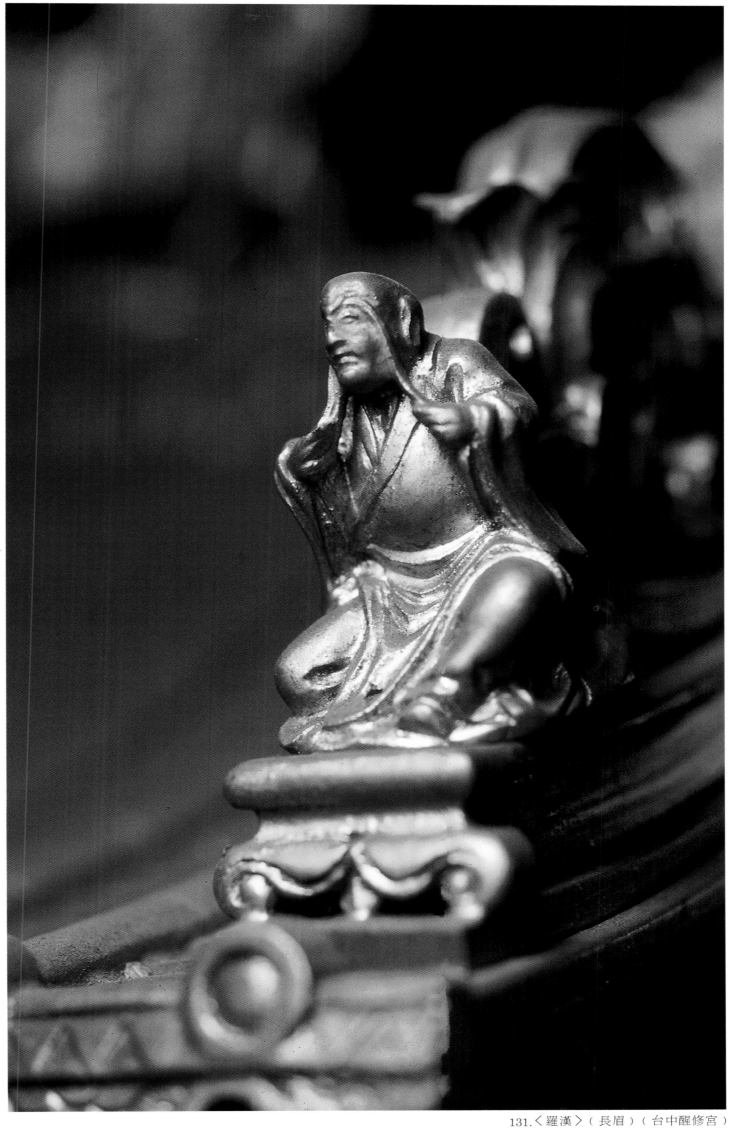

131.〈羅漢〉（長眉）（台中醒修宮）

132.〈羅漢〉（持果）（台中醒修宮）

133.〈羅漢〉（飛鈸）（台中醒修宮）

134.〈吹笛〉（台中醒修宮）

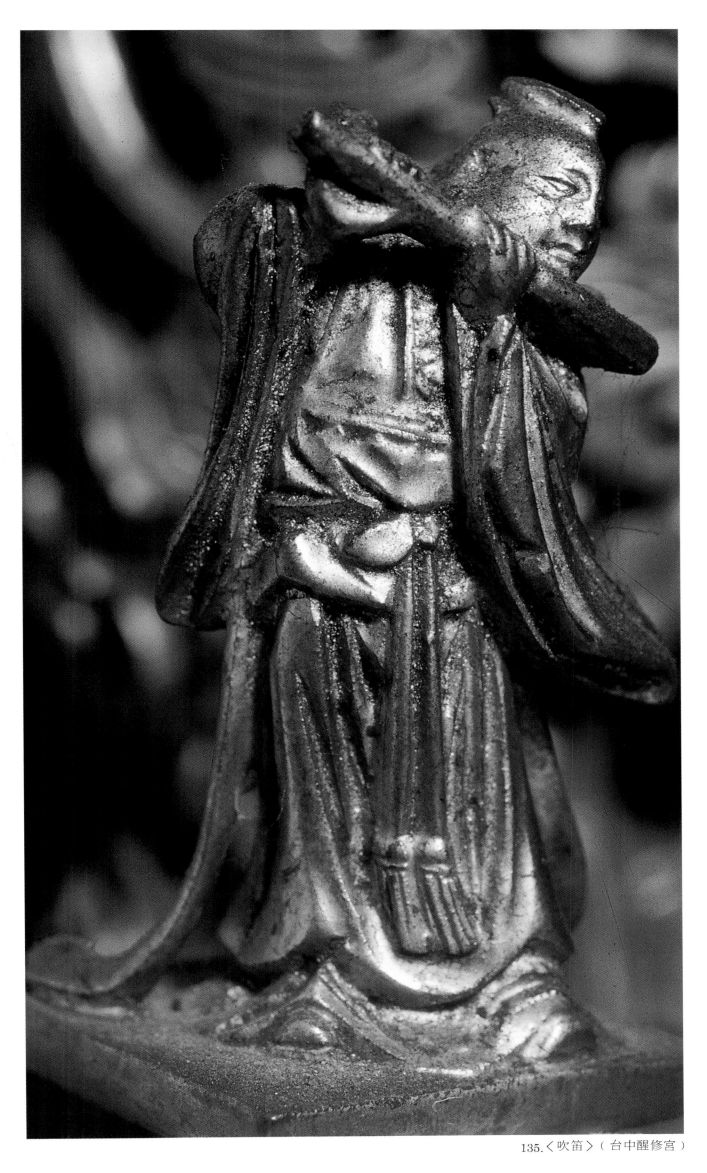

135.〈吹笛〉（台中醒修宮）

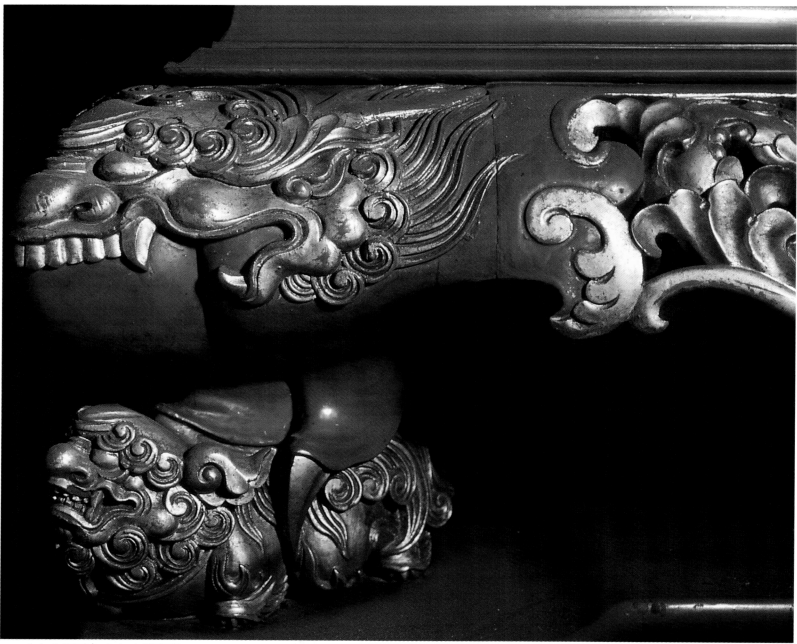

136.〈大小獅子〉(台中醒修宮)

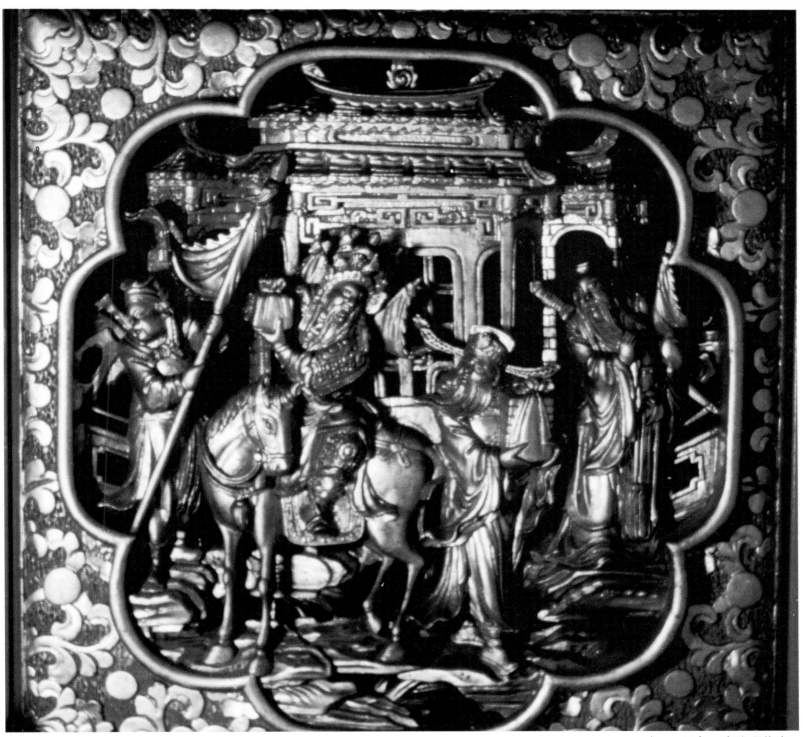

137.〈漢三傑〉（台中醒修宮）

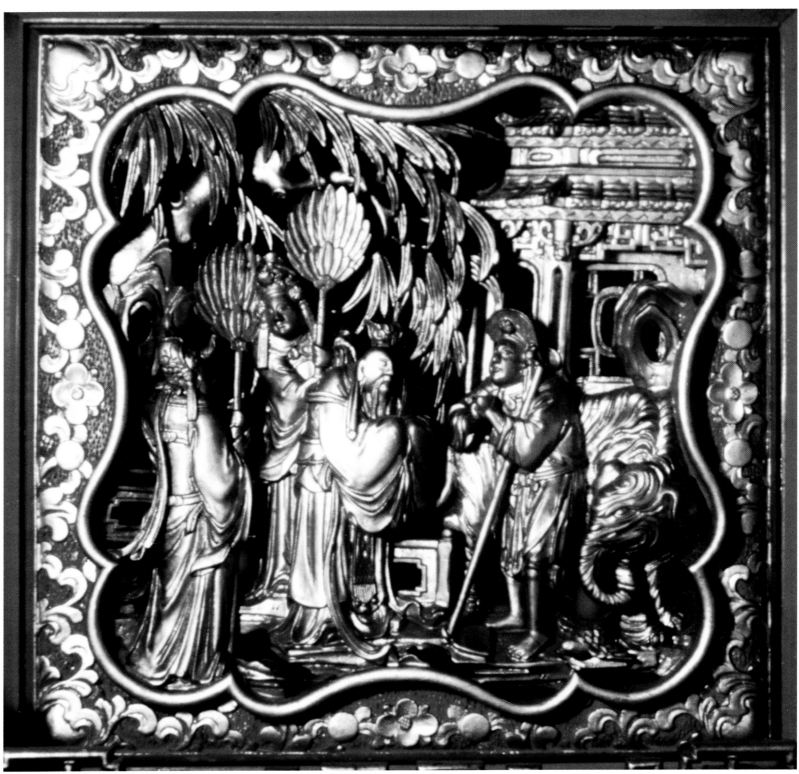

138.〈堯聘舜〉（台中醒修宮）

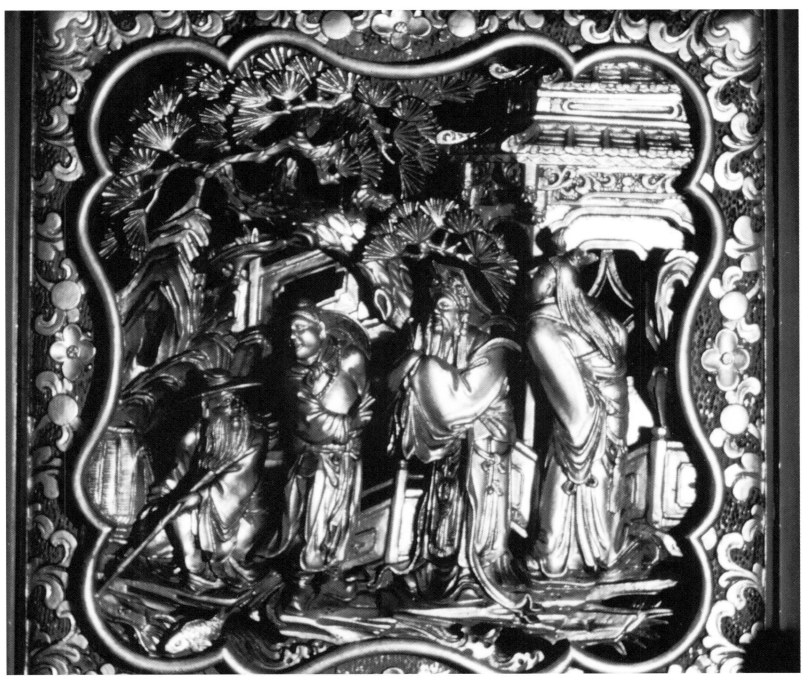

139.〈文王訪太公〉（台中醒修宮）

140.轎槓孔作「虎張大口」以穿槓（台中醒修宮）

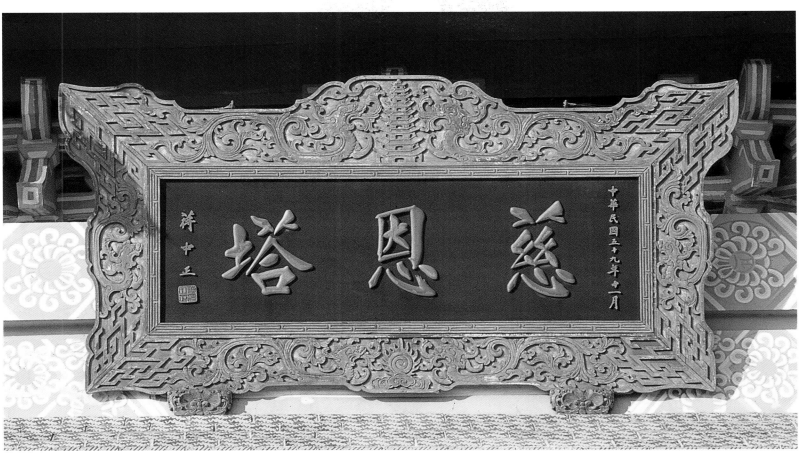

141.〈慈恩塔匾〉

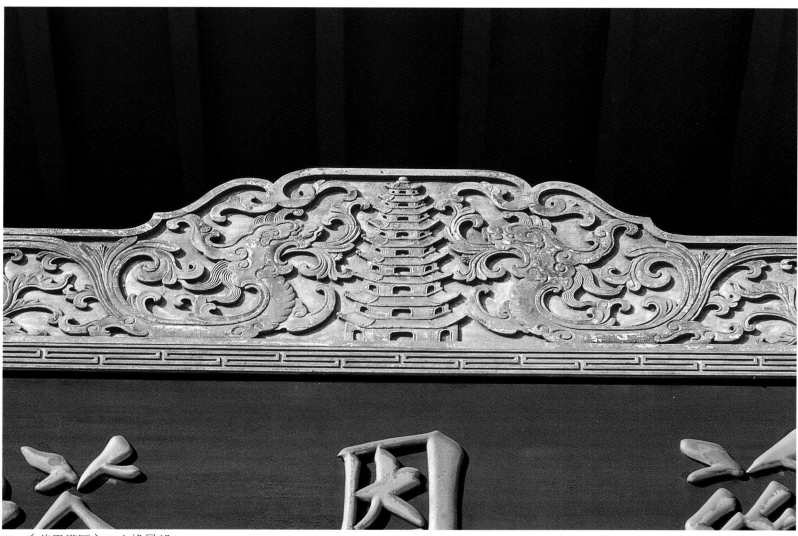

142.〈慈恩塔匾〉（上緣局部）

143.〈慈恩塔匾〉（下緣局部）

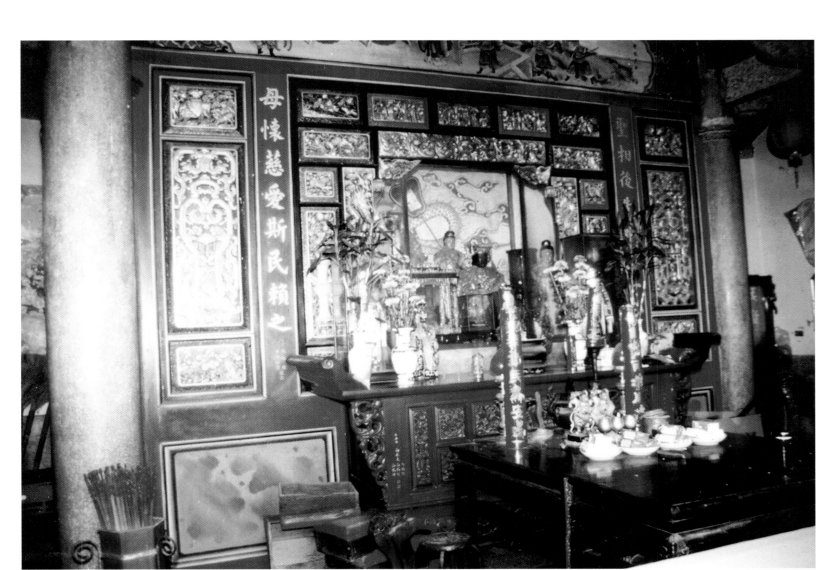

144.埔鹽四聖宮神壇花罩

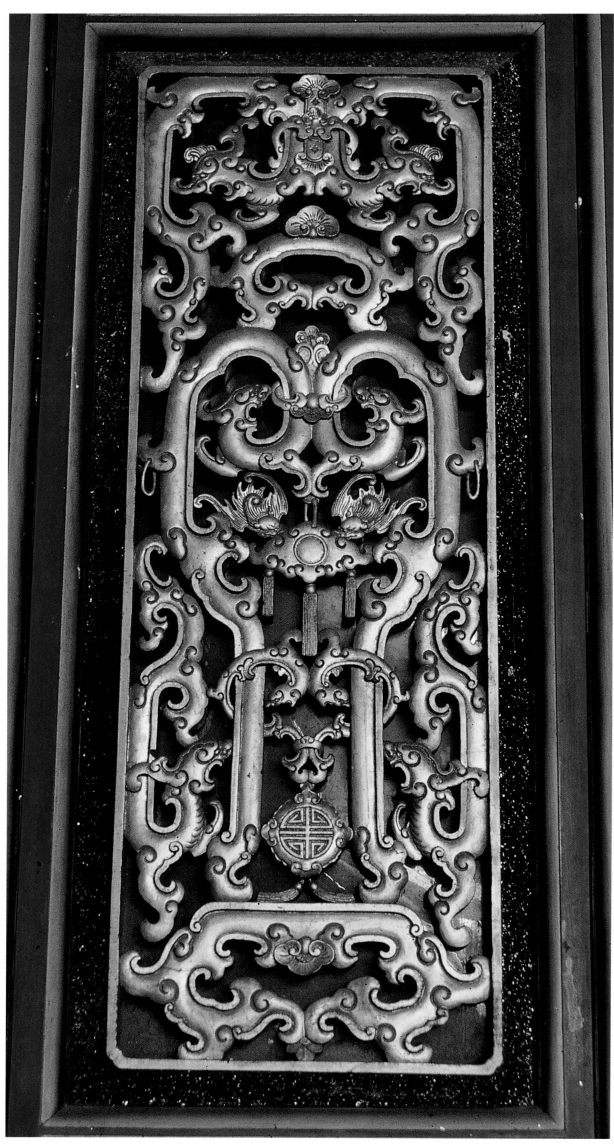

145.埔鹽四聖宮神壇花罩之
「螭虎爐」窗

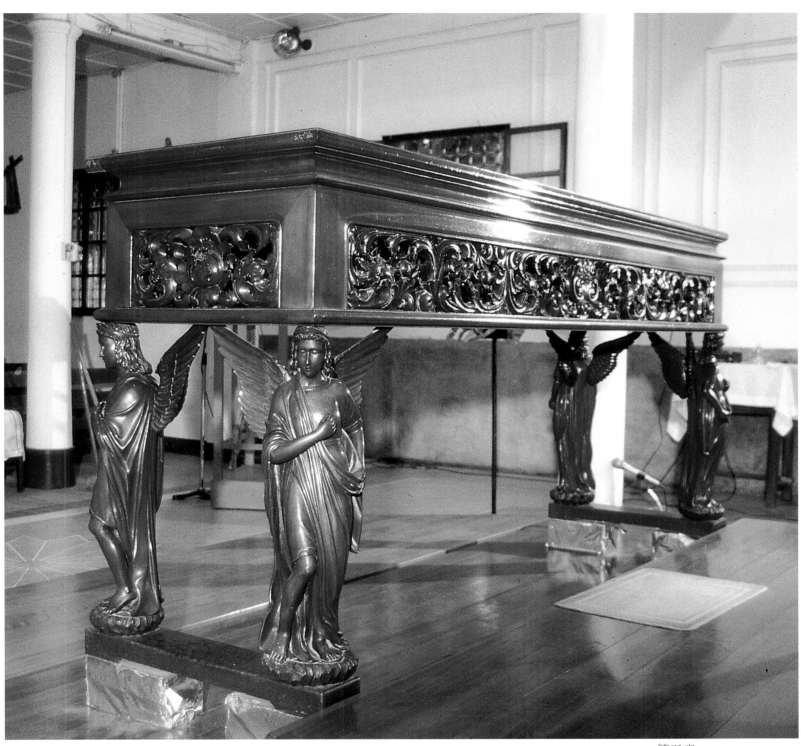

第五章
146.〈竹山天主堂祭案〉

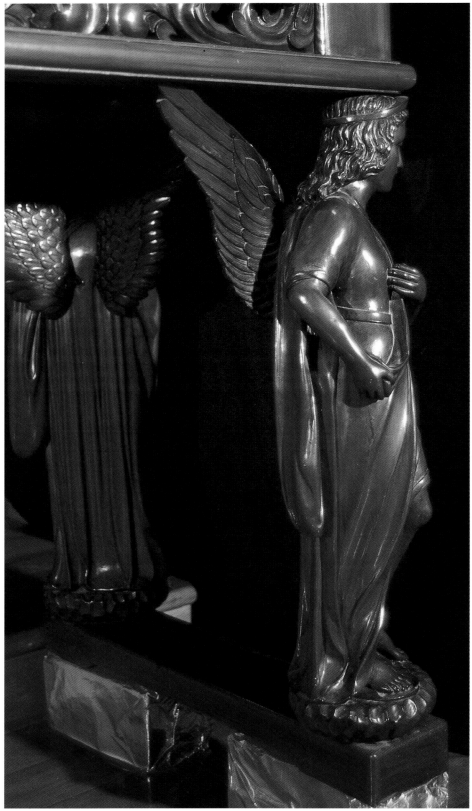

147.〈竹山天主堂祭案〉（案角局部）

149.鹿谷天主堂祭壇（局部）

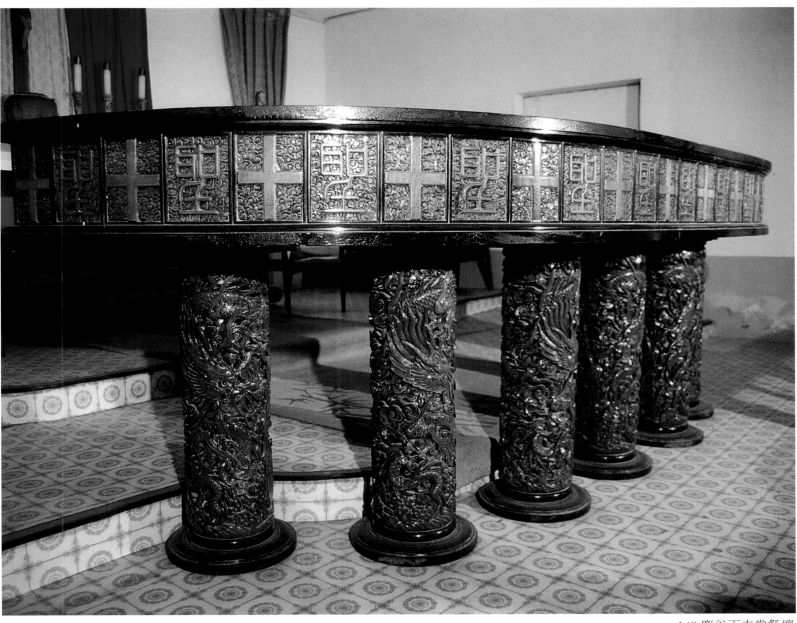

148.鹿谷天主堂祭壇

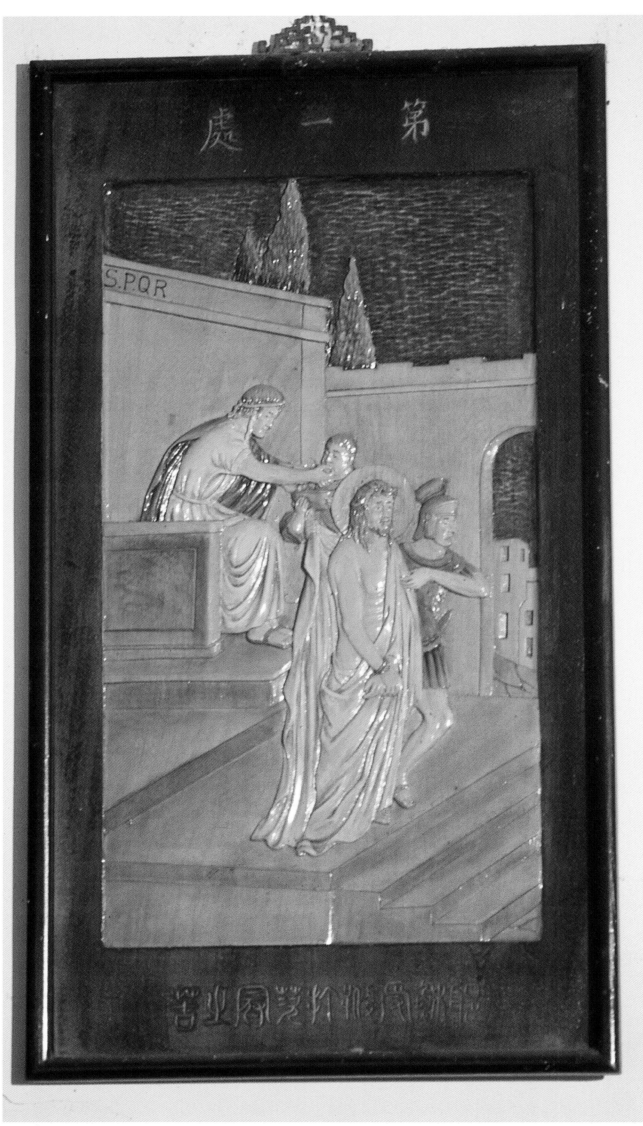

150.〈耶穌十四苦路浮雕〉①（鹿谷天主堂）

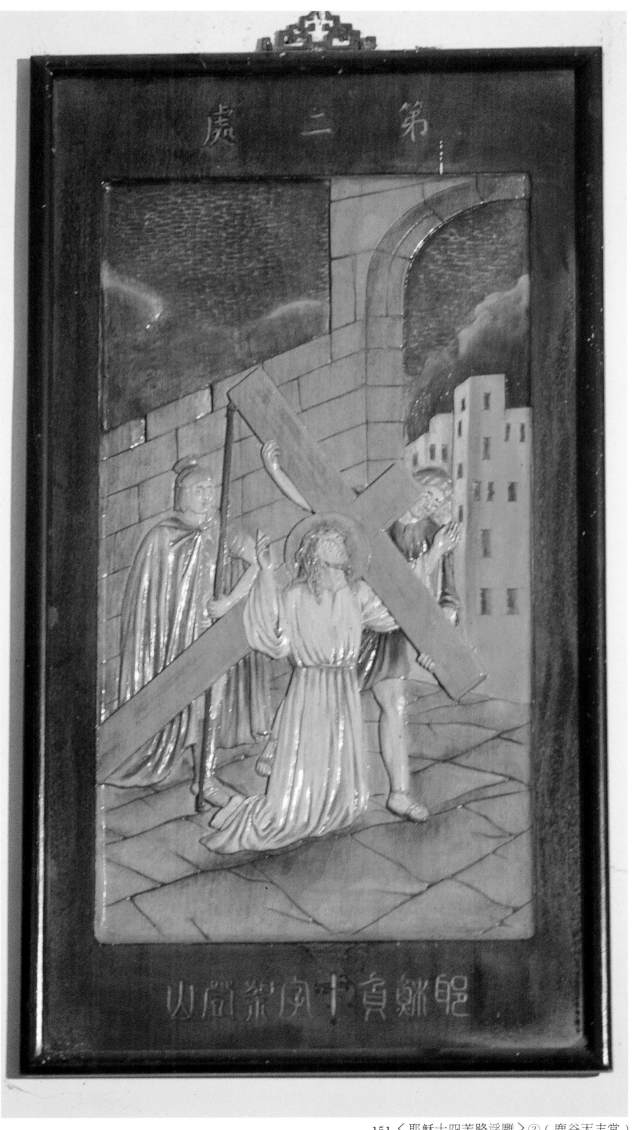

151.〈耶穌十四苦路浮雕〉②（鹿谷天主堂）

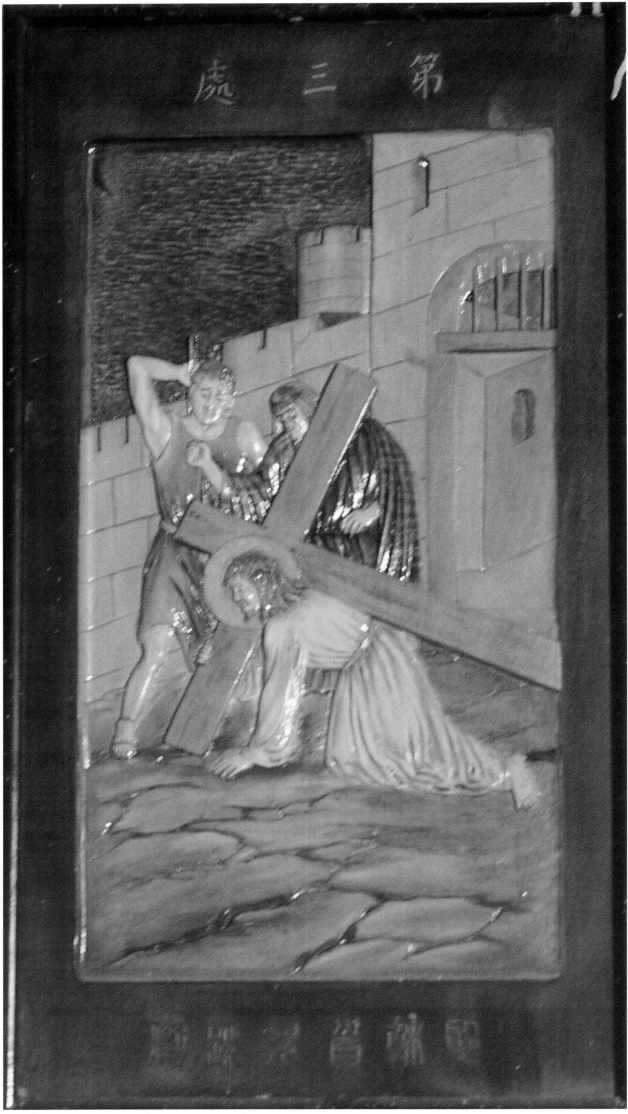

152.〈耶穌十四苦路浮雕〉③（鹿谷天主堂）

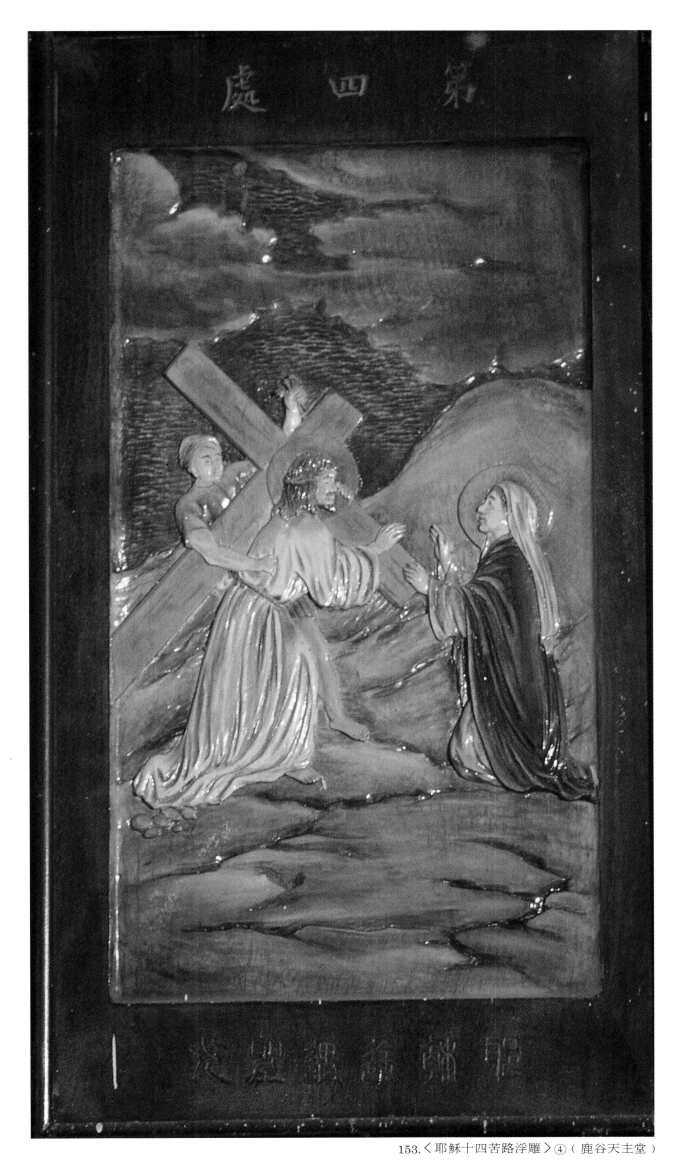

153.〈耶穌十四苦路浮雕〉④（鹿谷天主堂）

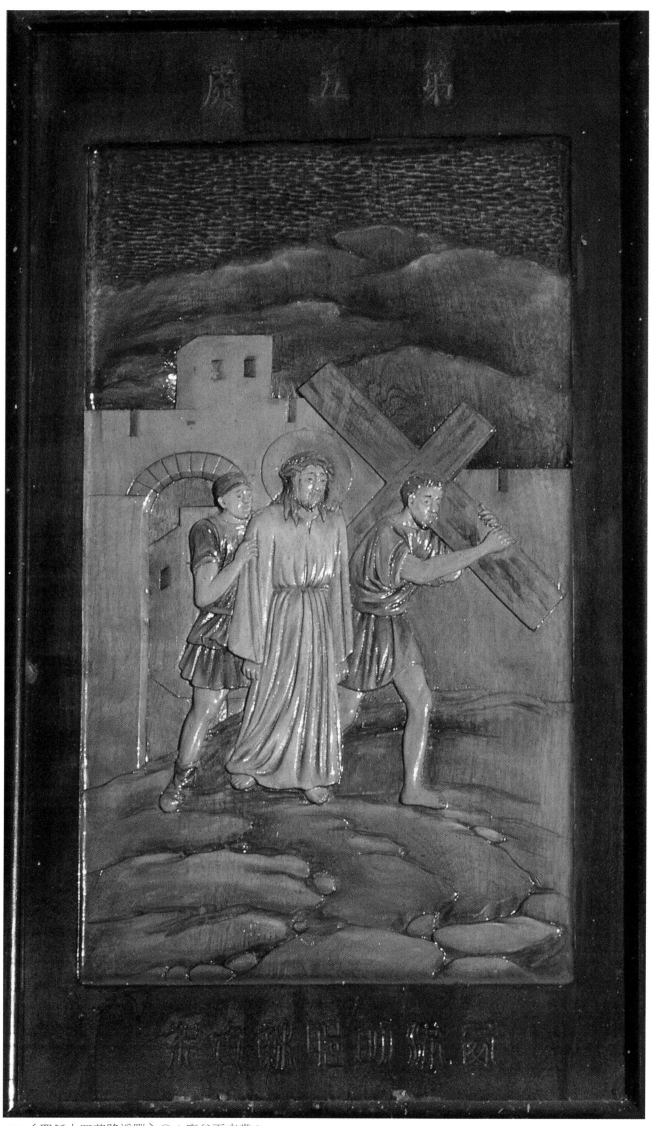

154.〈耶穌十四苦路浮雕〉⑤（鹿谷天主堂）

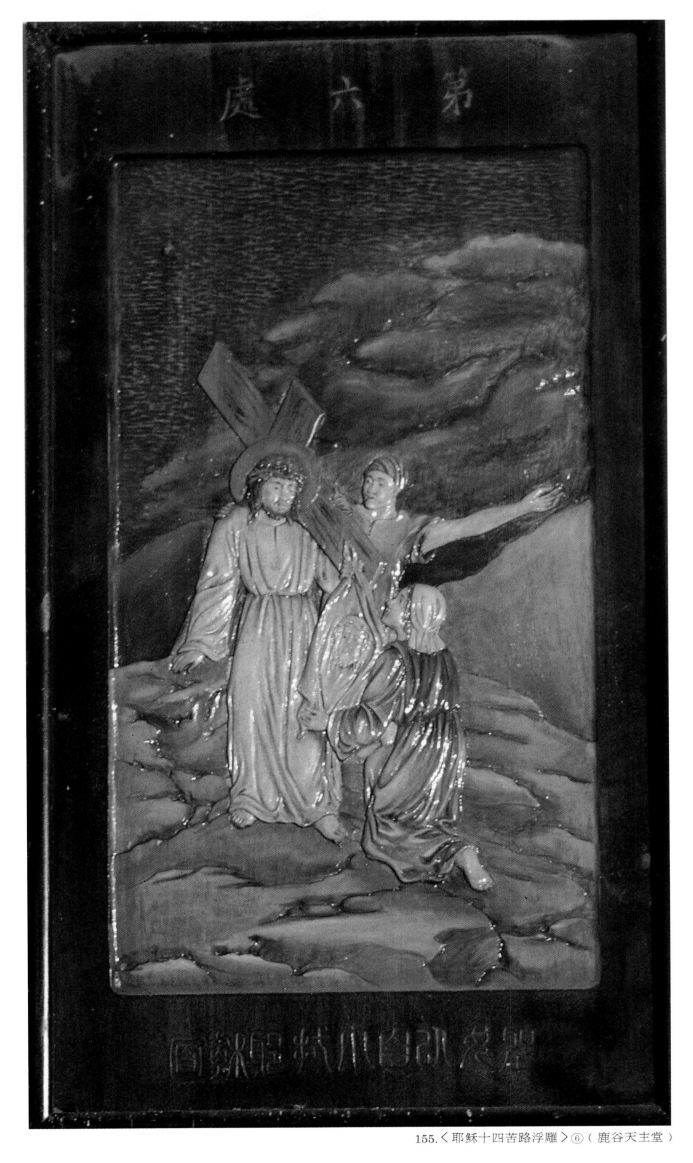

155.〈耶穌十四苦路浮雕〉⑥（鹿谷天主堂）

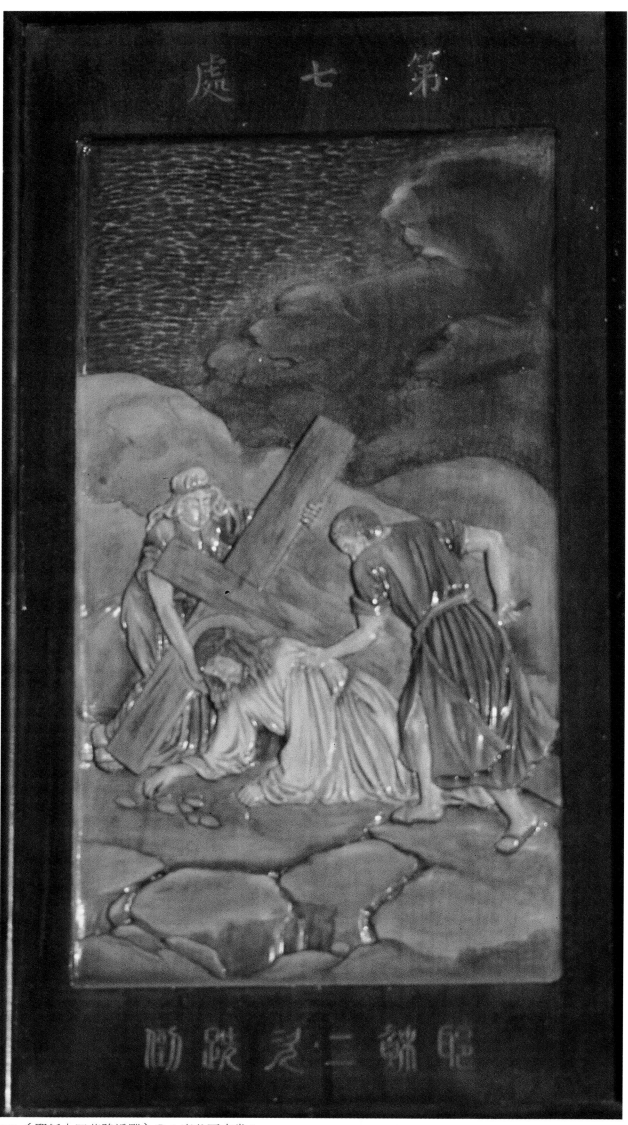

156.〈耶穌十四苦路浮雕〉⑦（鹿谷天主堂）

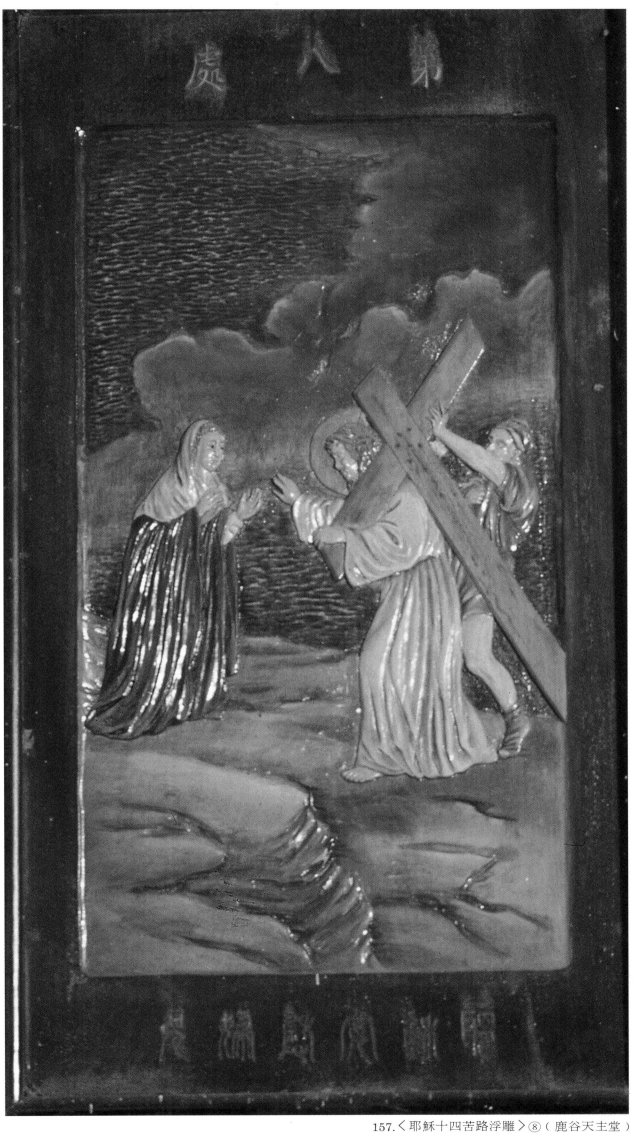

157.〈耶穌十四苦路浮雕〉⑧（鹿谷天主堂）

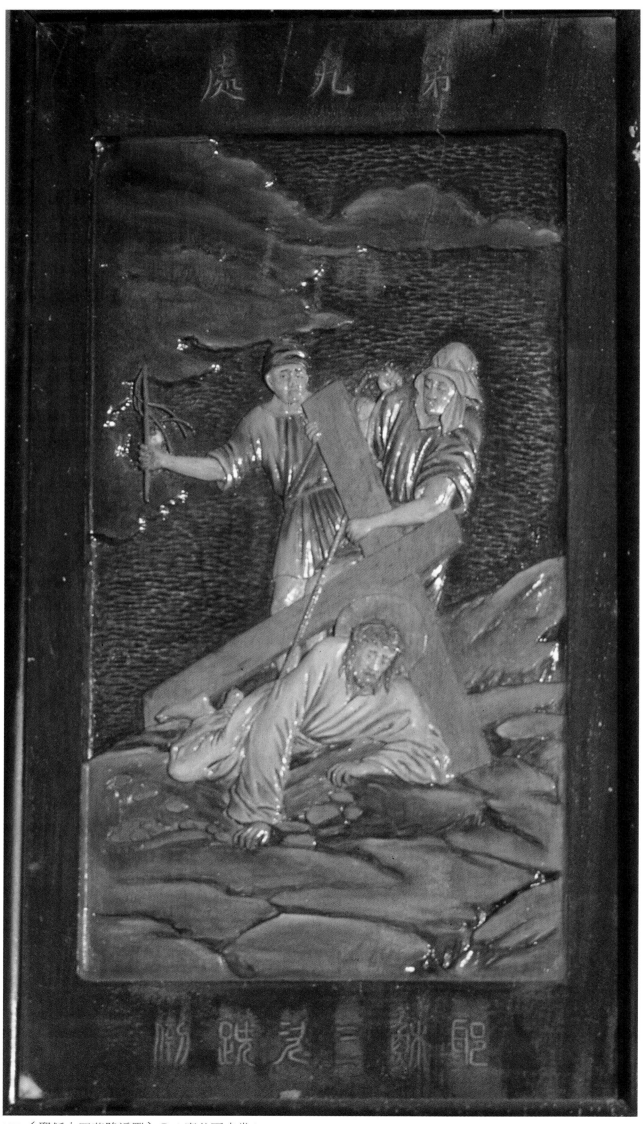

158.〈耶穌十四苦路浮雕〉⑨（鹿谷天主堂）

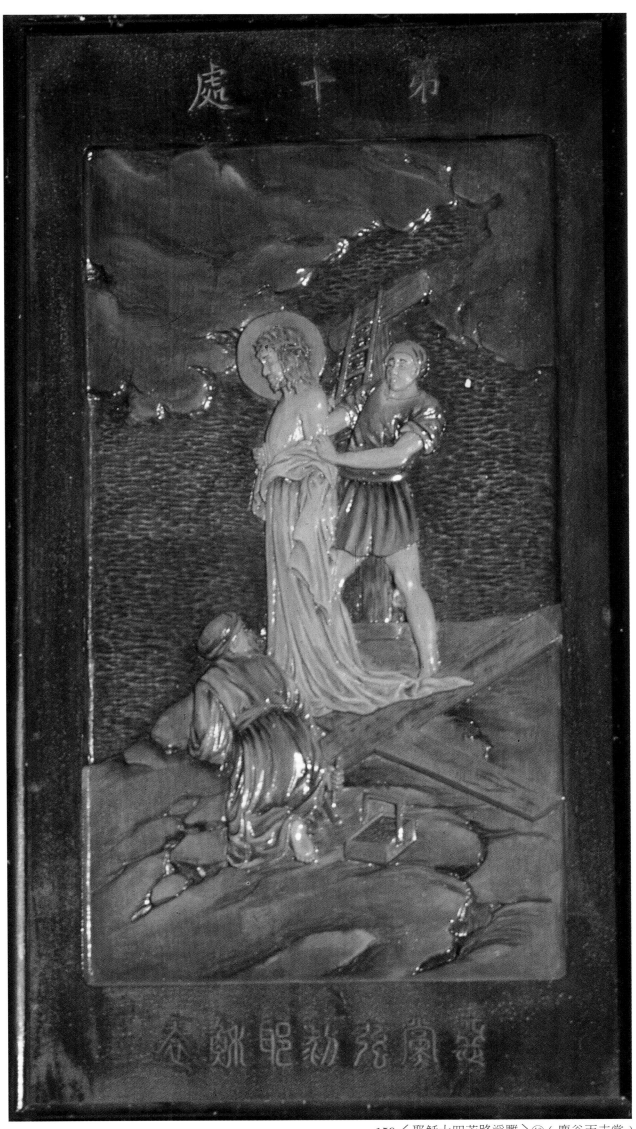

159.〈耶穌十四苦路浮雕〉⑩（鹿谷天主堂）

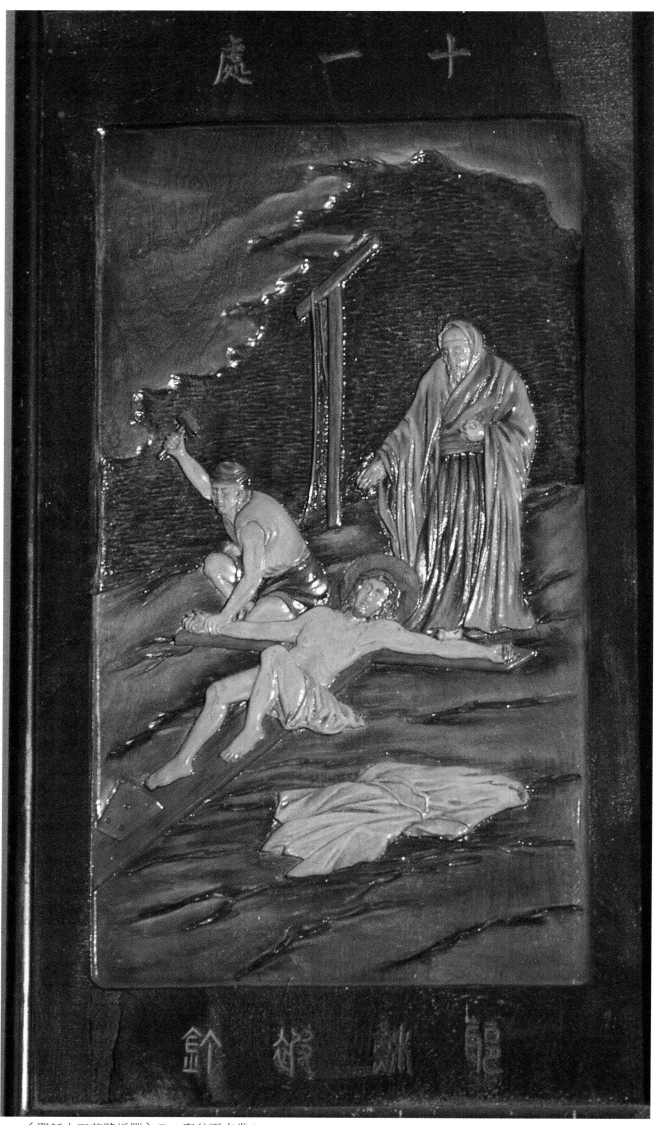

160.〈耶穌十四苦路浮雕〉⑪（鹿谷天主堂）

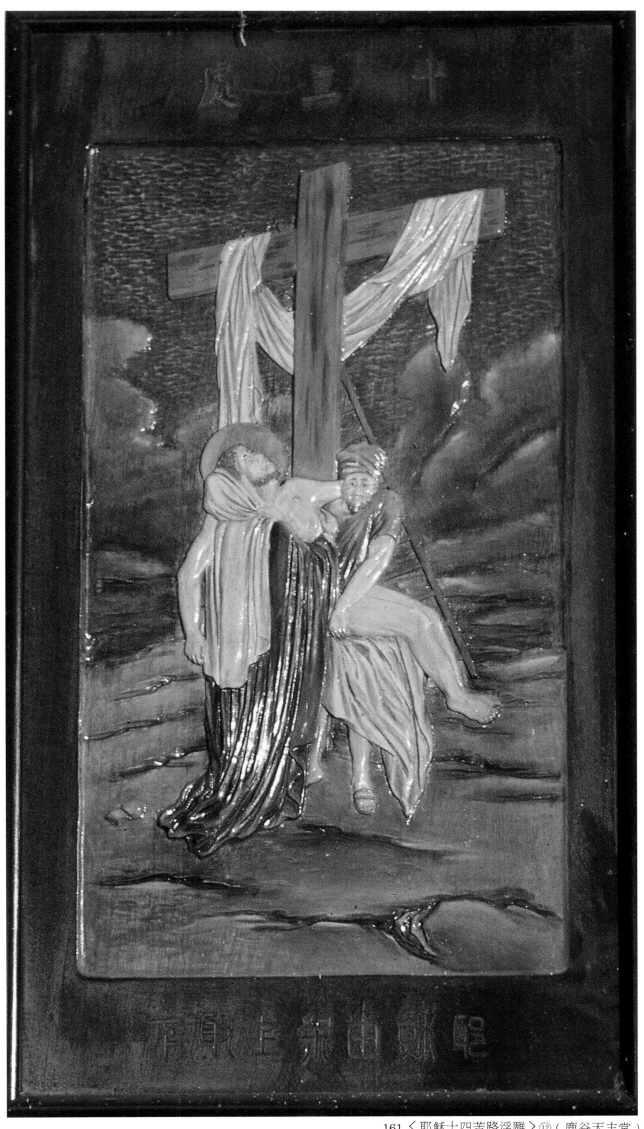

161.〈耶穌十四苦路浮雕〉⑫（鹿谷天主堂）

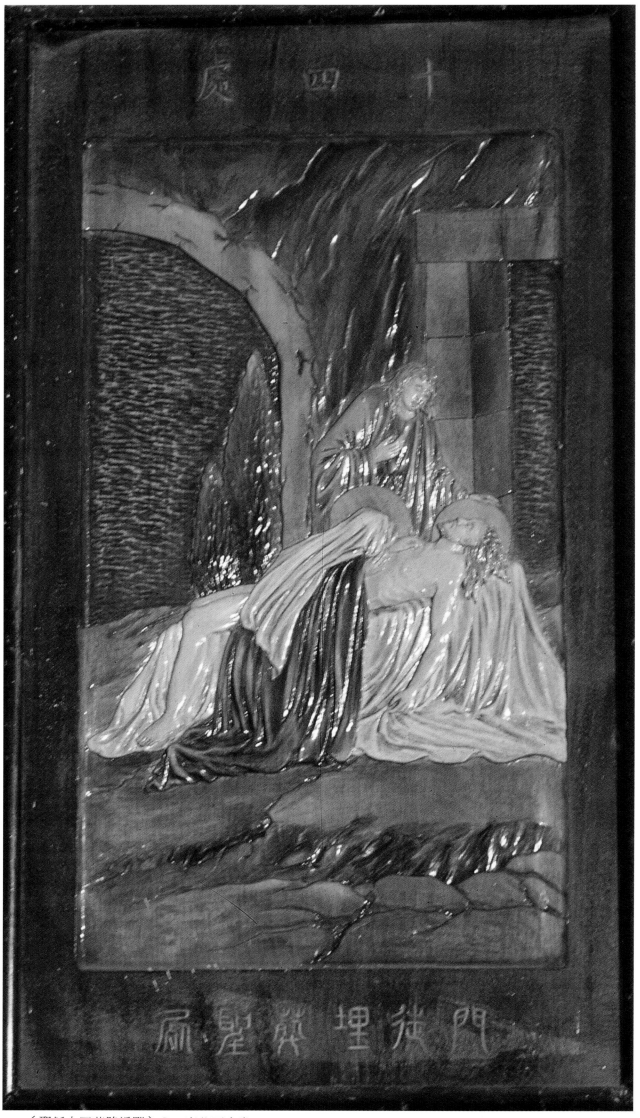

162.〈耶穌十四苦路浮雕〉⑬（鹿谷天主堂）

163.田中修女院祭案

164.田中修女院祭案（左側）

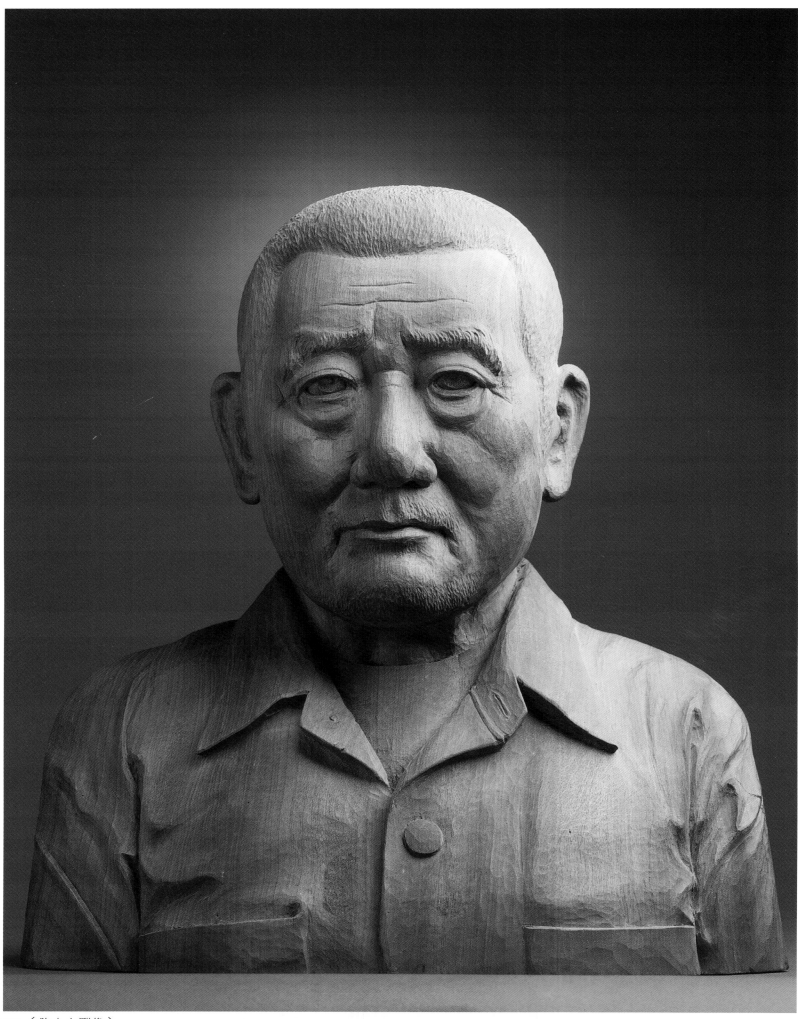

165.〈胸身自雕像〉

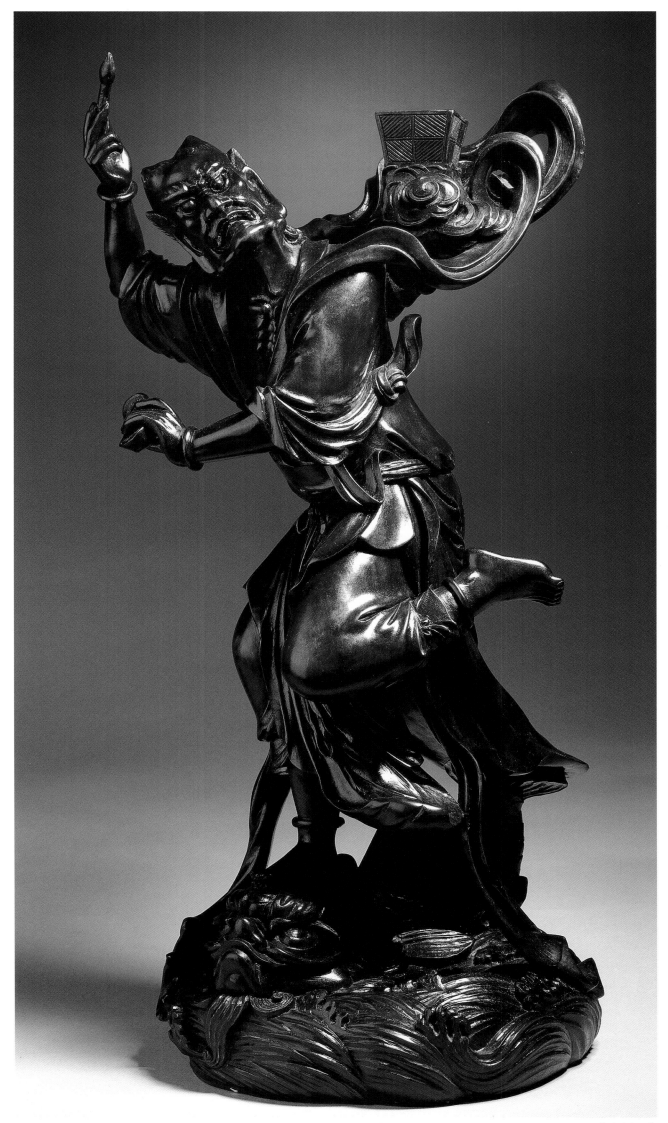

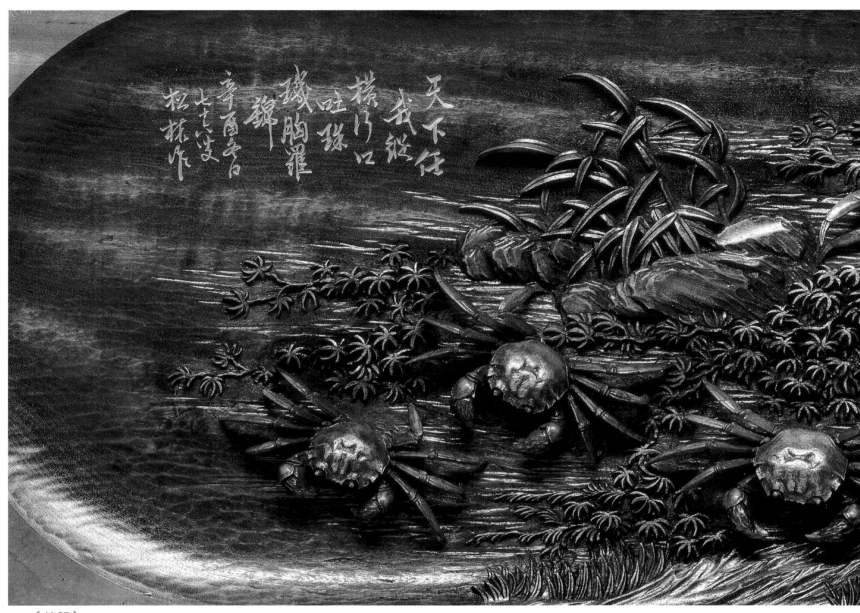

166.〈螃蟹〉

天下任我縱橫

攫乃口吐珠

璣胸羅錦繡

辛酉冬月七十叟

松林作

167.〈力爭上游〉

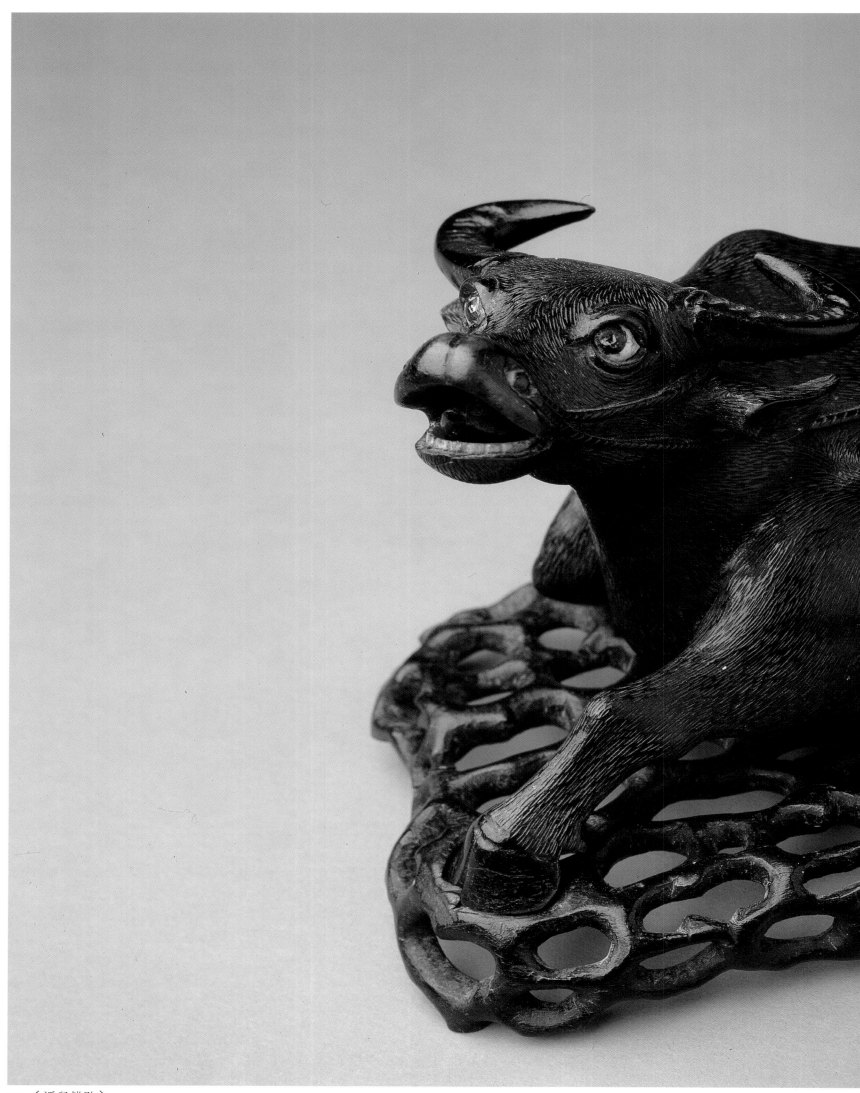

170.〈溪兒耕歇〉

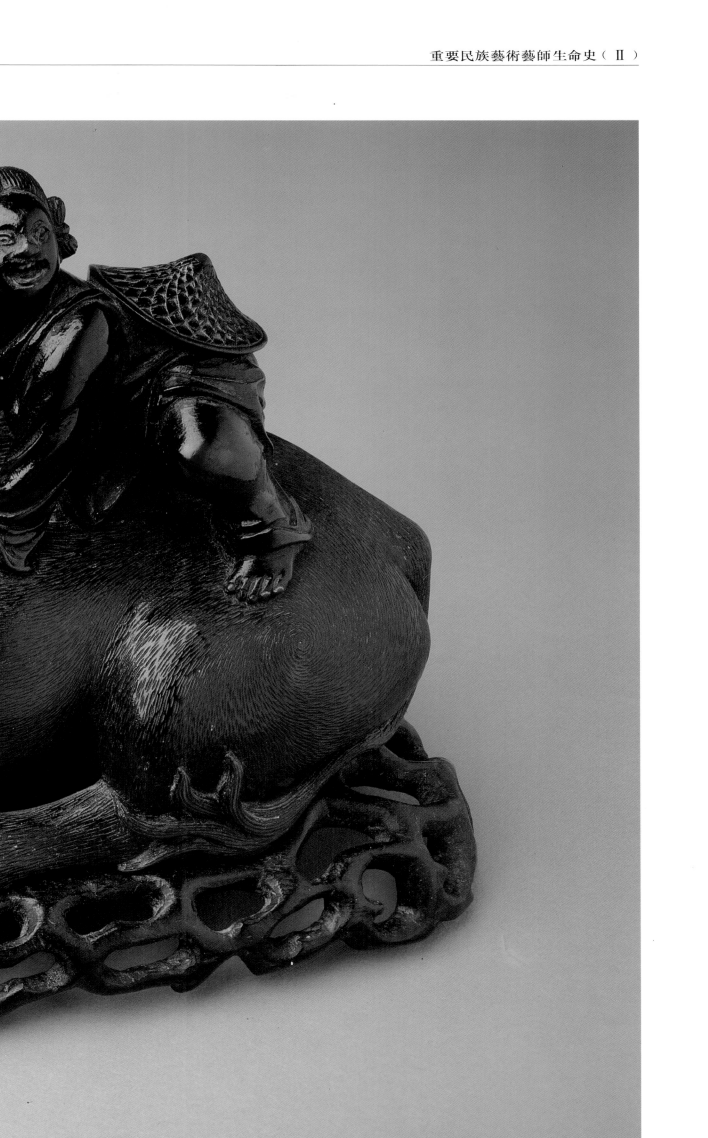

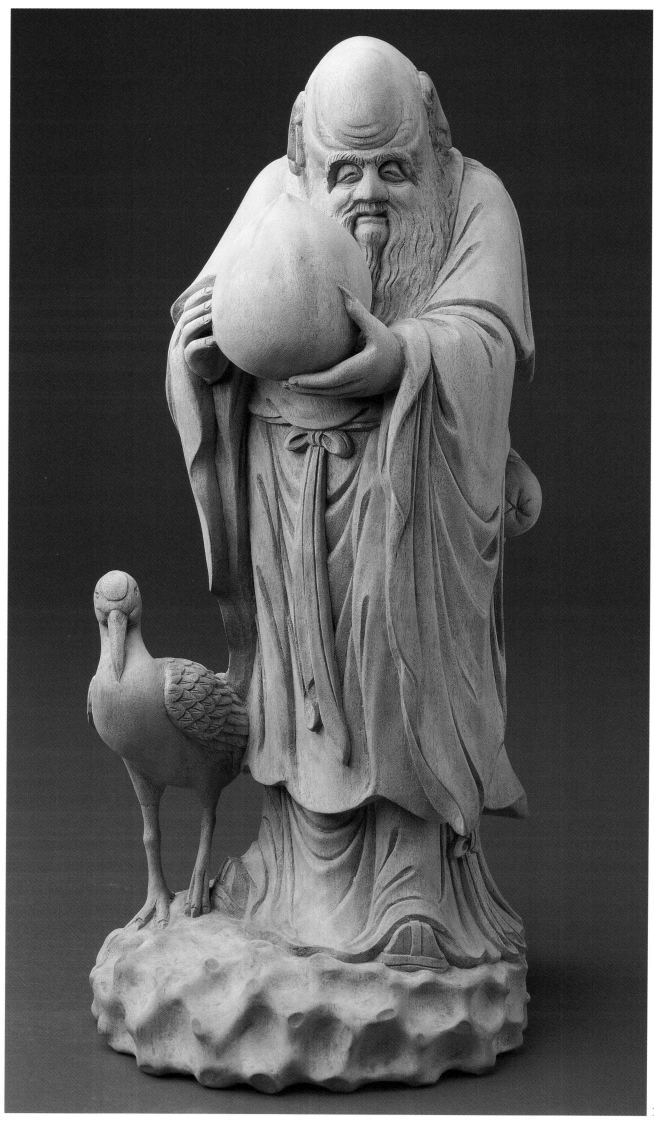

169.〈壽星〉

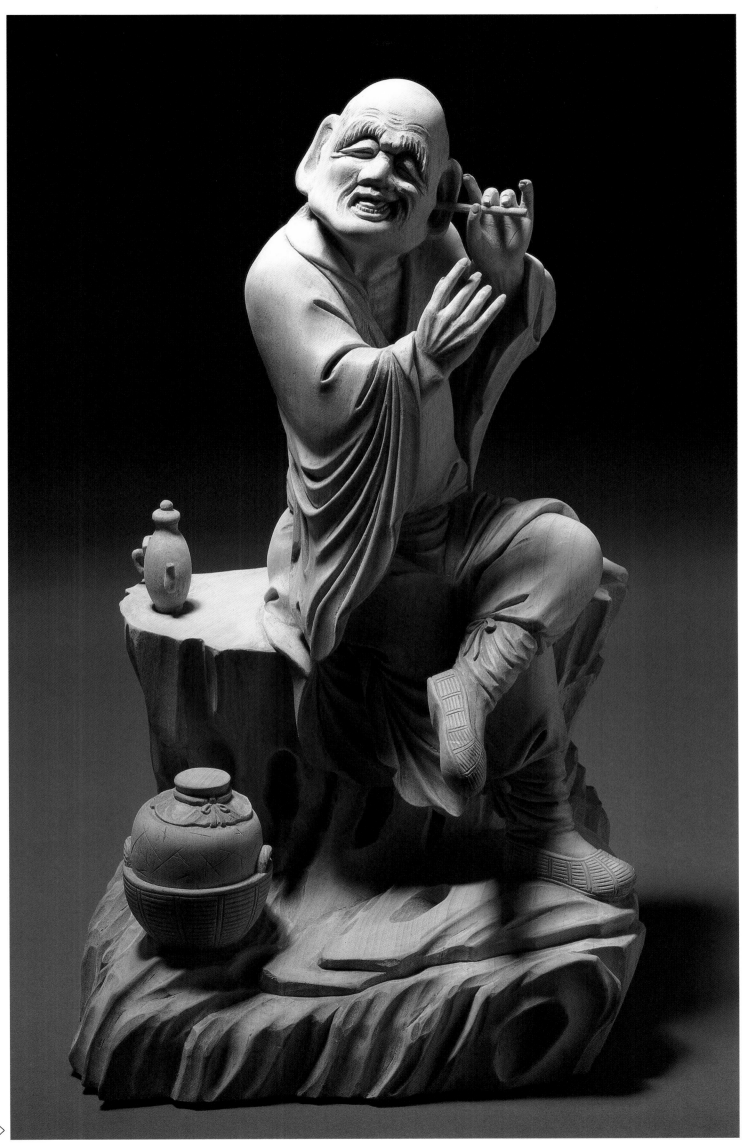

171.
〈掏耳者〉

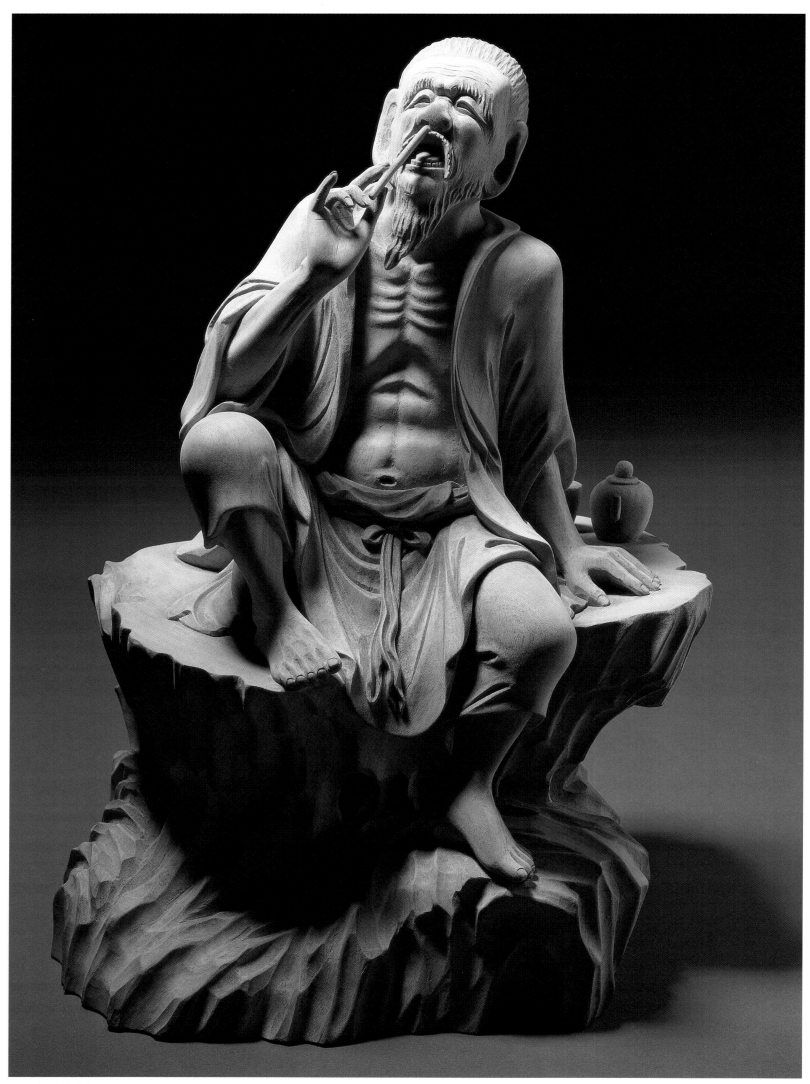

172.〈撫鼻者〉

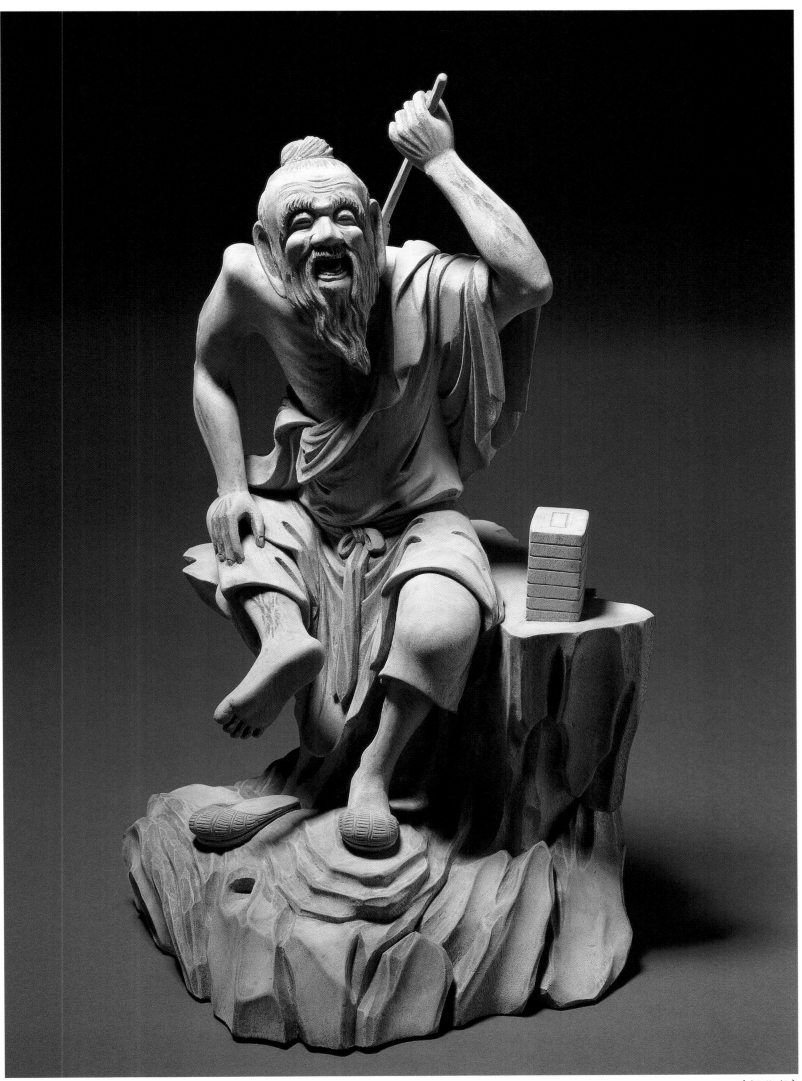

173.〈搔背者〉

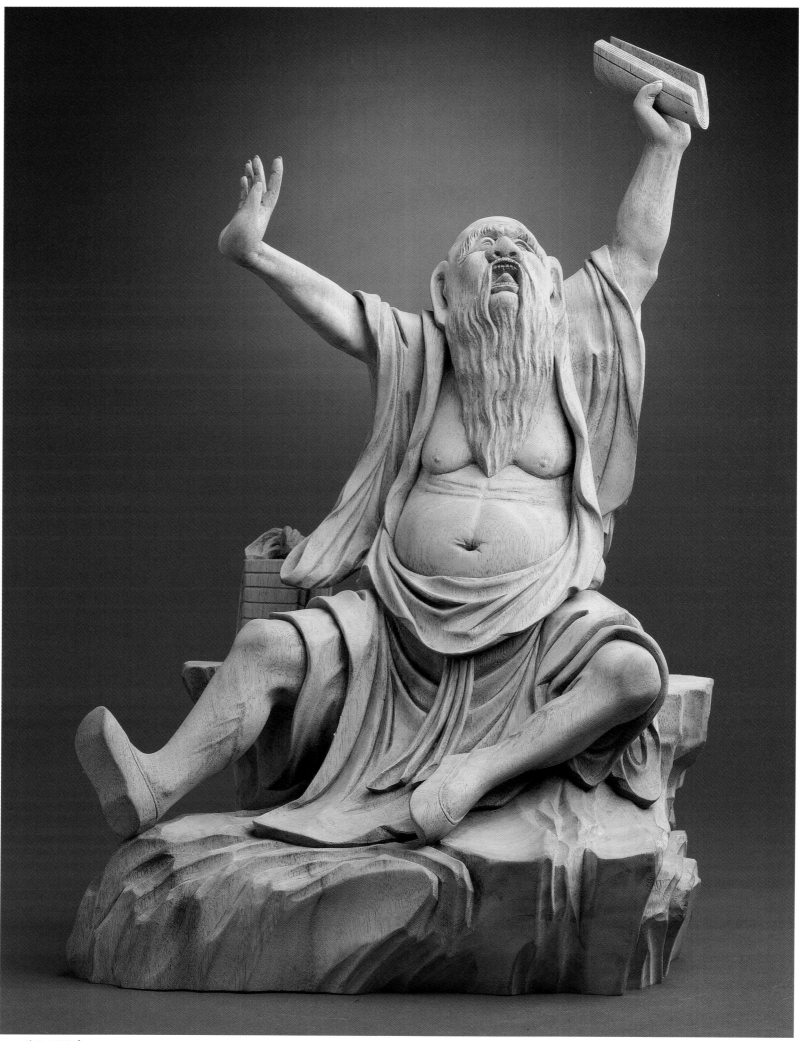

174.〈伸腰者〉

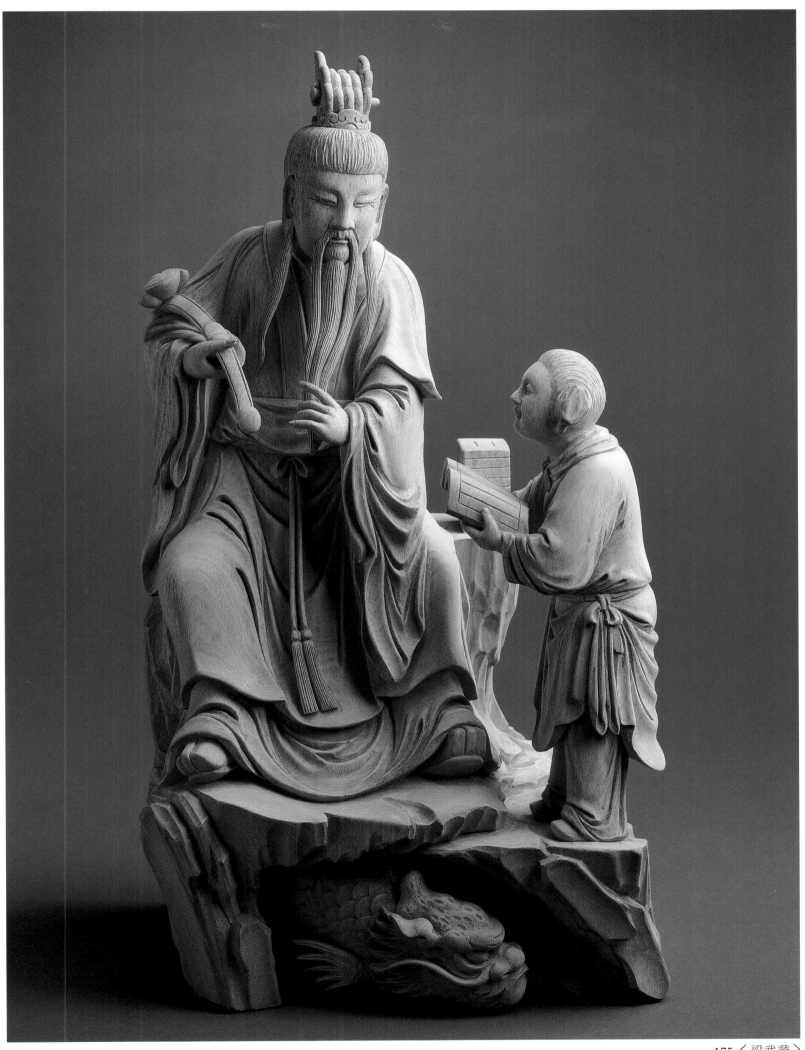

175.〈梁武帝〉

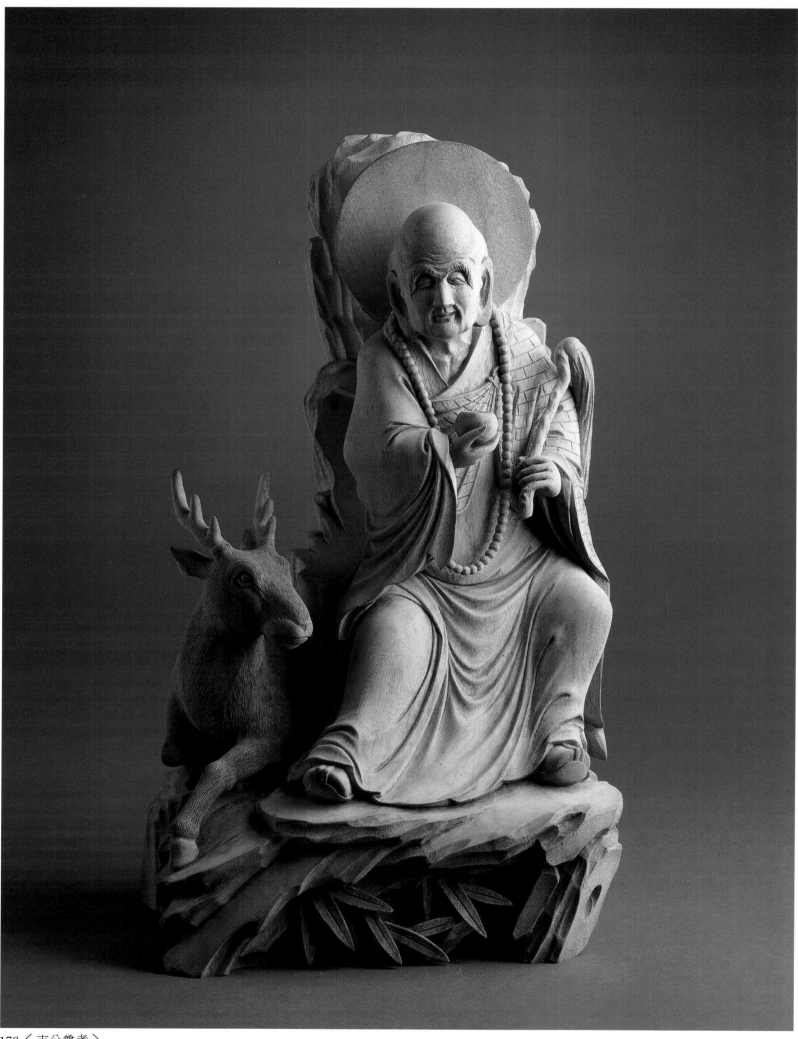

176.〈志公尊者〉

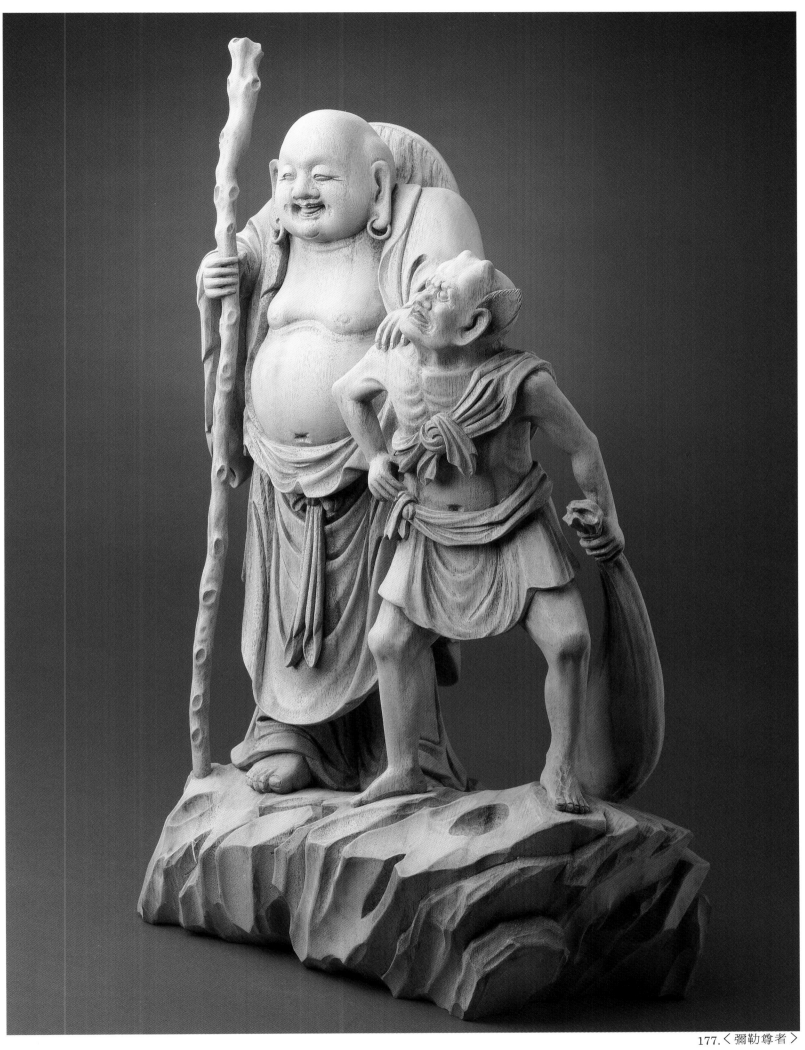

177.〈彌勒尊者〉

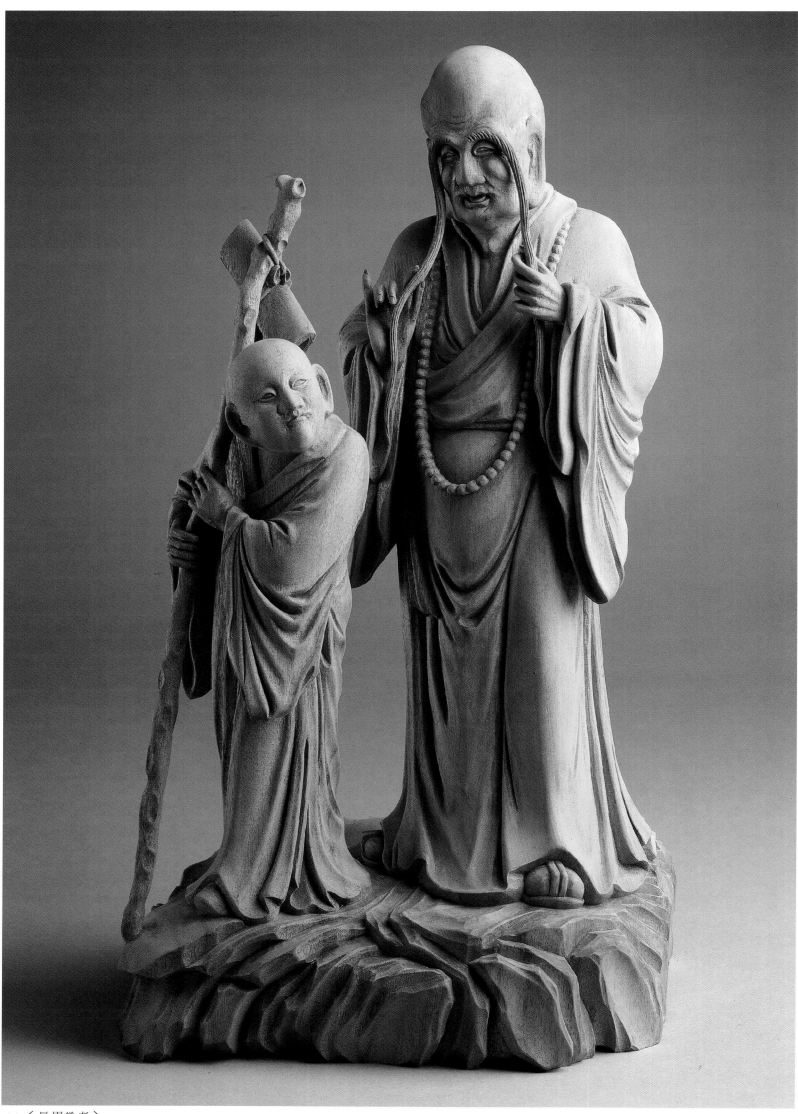

178.〈長眉尊者〉

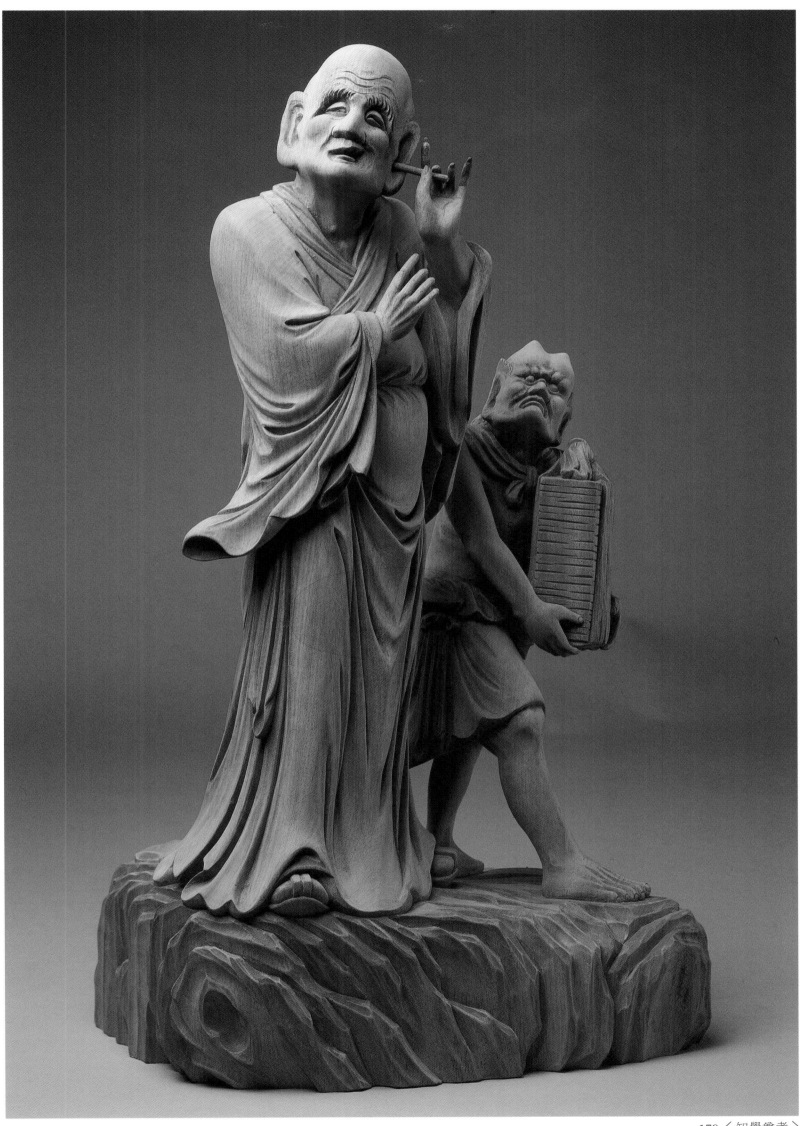

179.〈知覺尊者〉

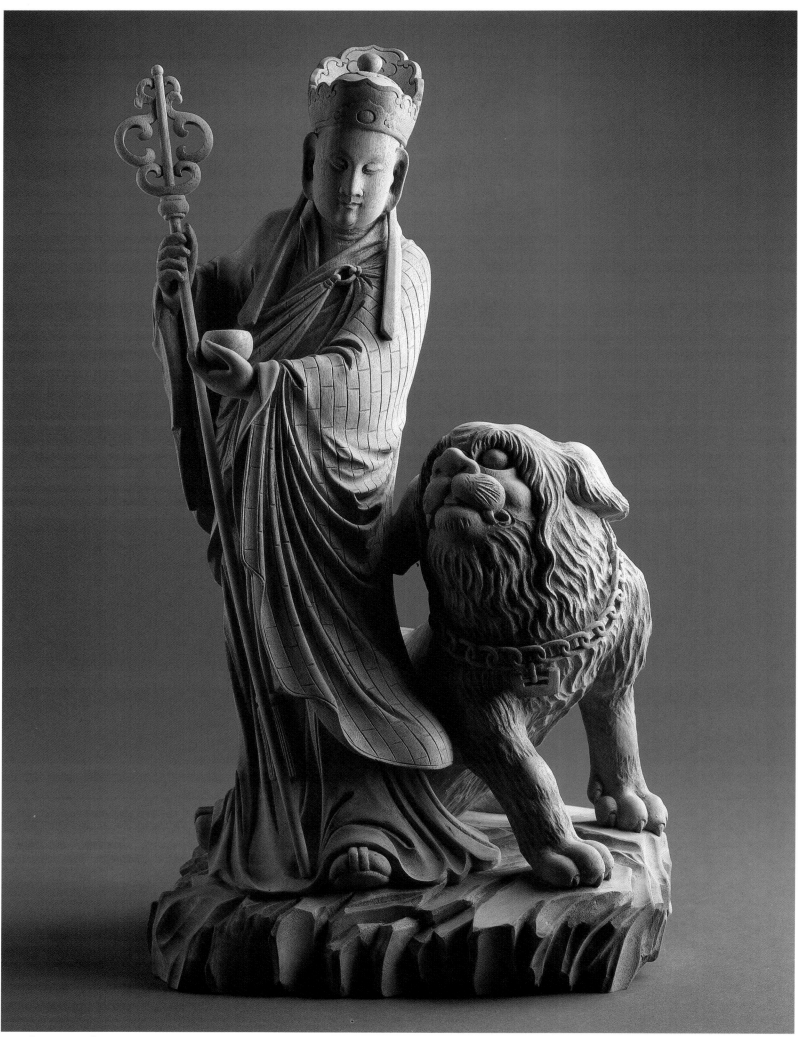

180.〈目蓮尊者〉

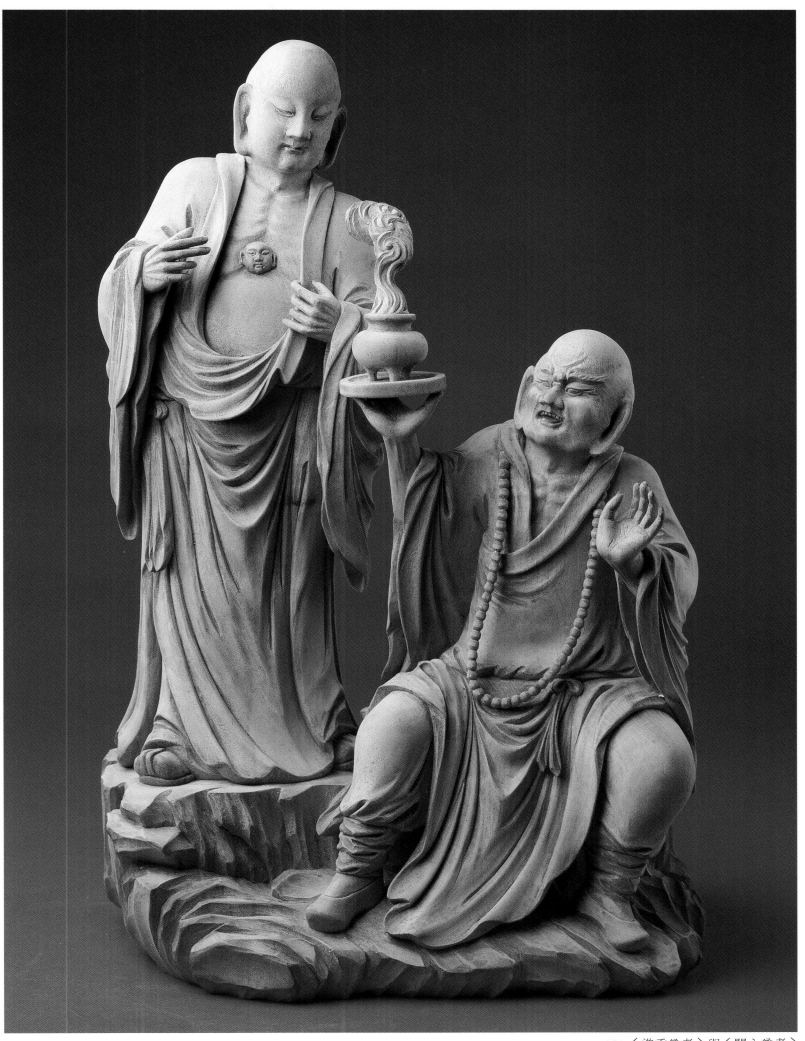

181.〈進香尊者〉與〈開心尊者〉

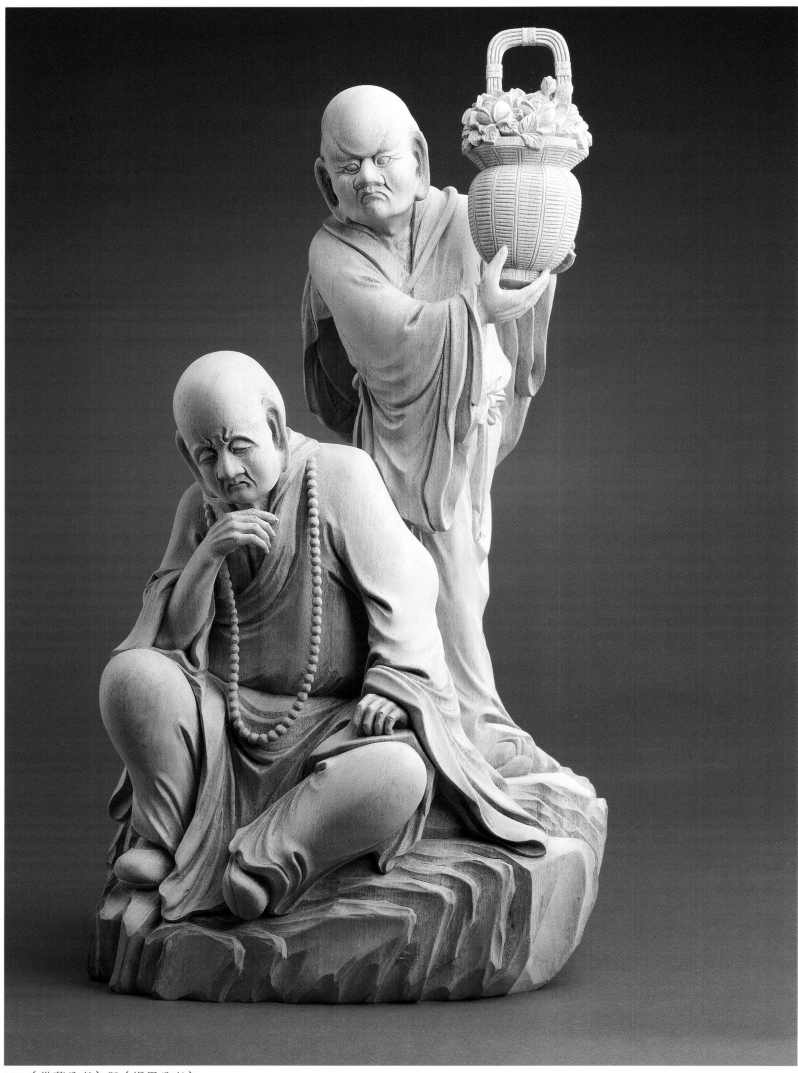

182.〈進花尊者〉與〈愼思尊者〉

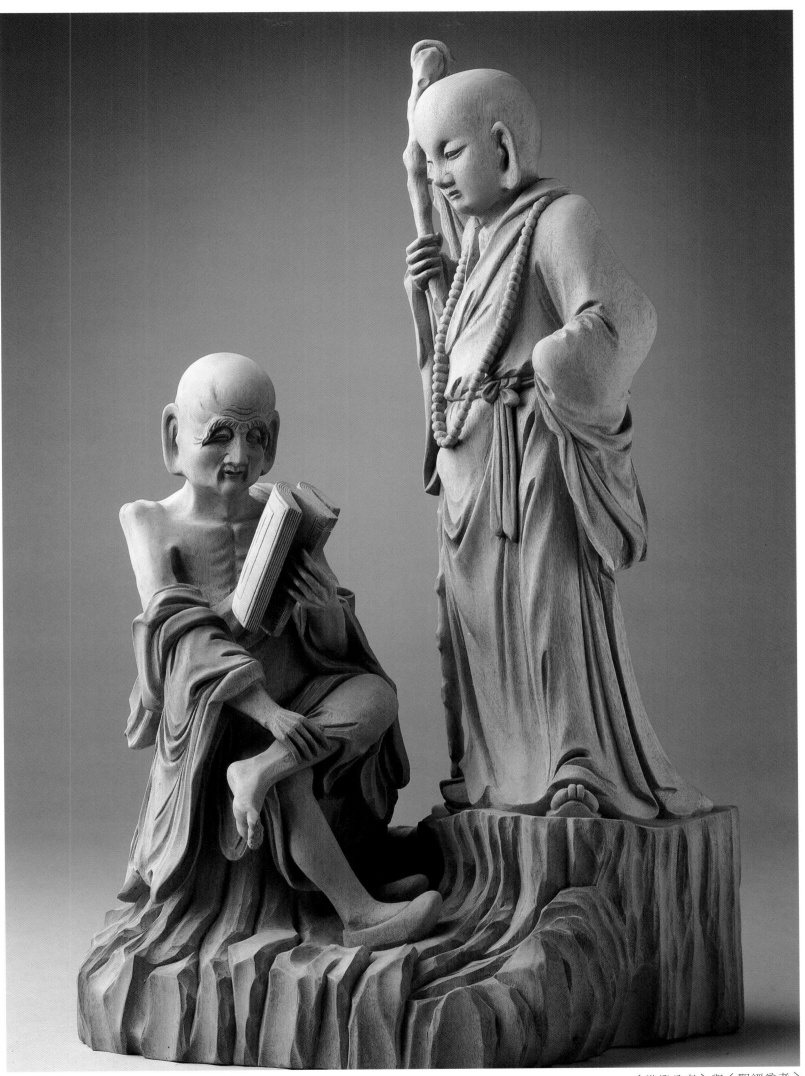

183.〈進燈尊者〉與〈觀經尊者〉

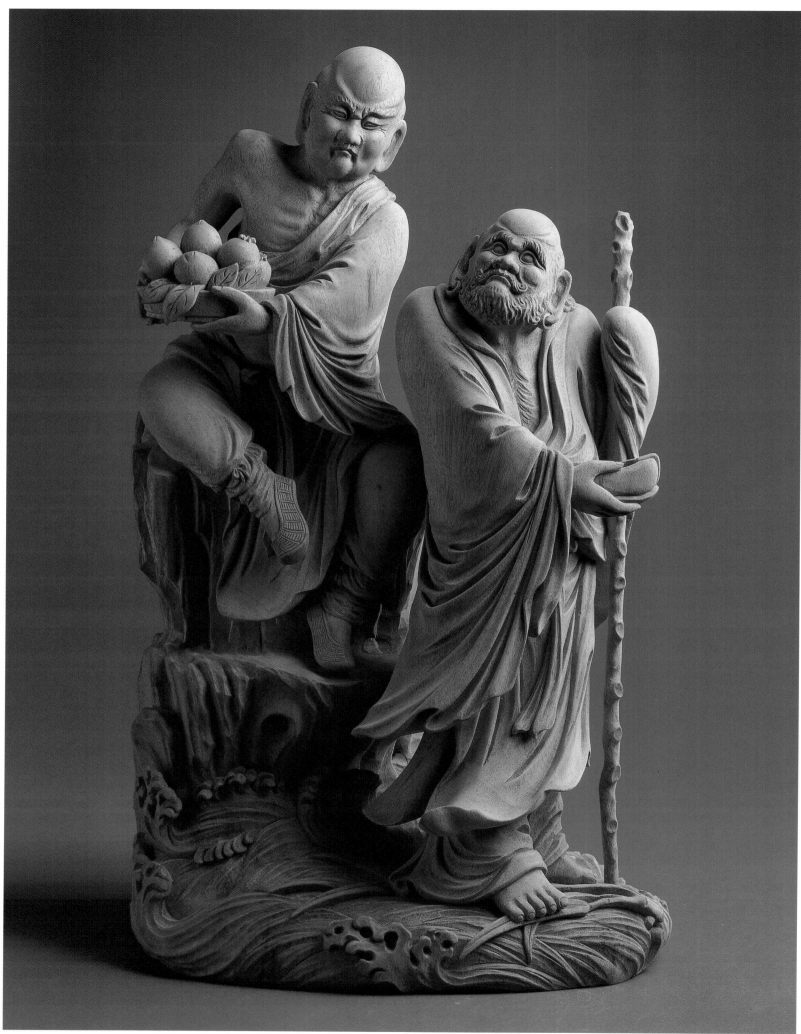

184.〈進果尊者〉與〈達摩尊者〉

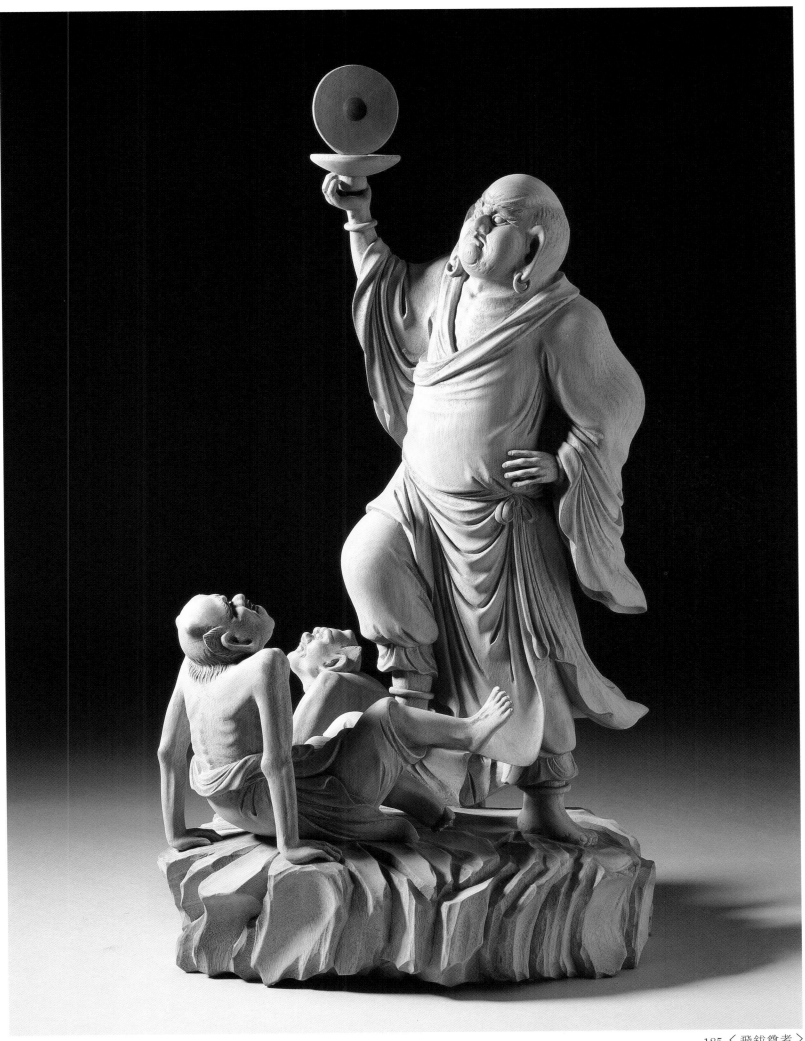

185.〈飛鈸尊者〉

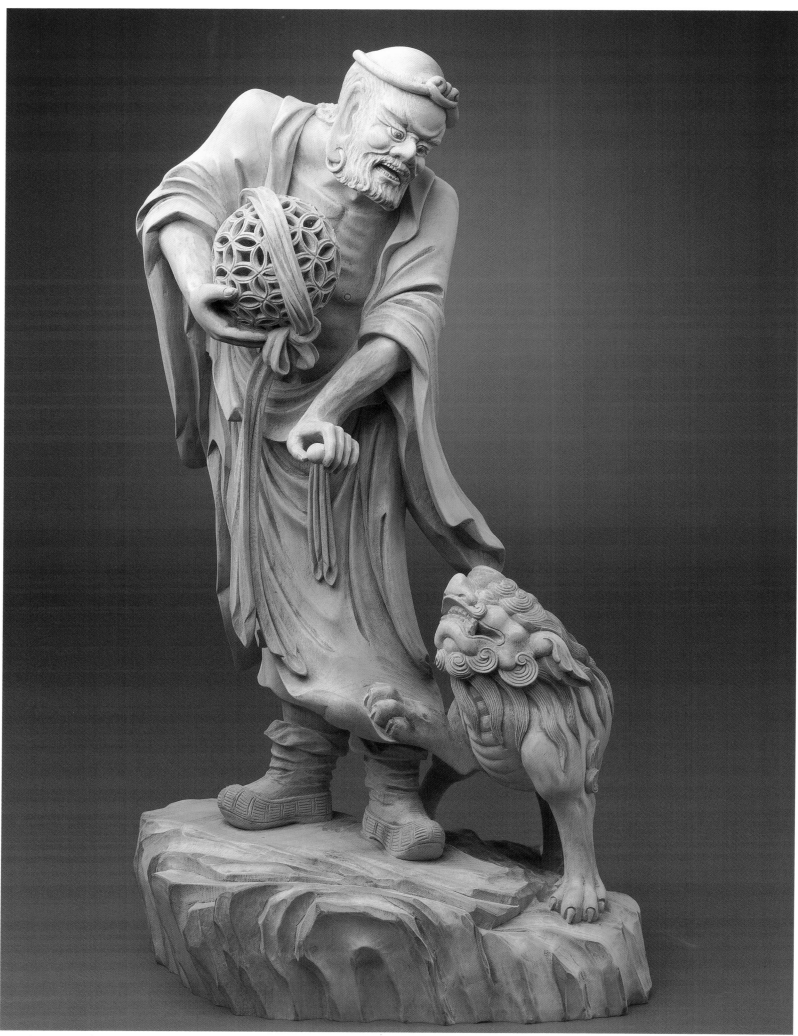

186.〈戲獅尊者〉

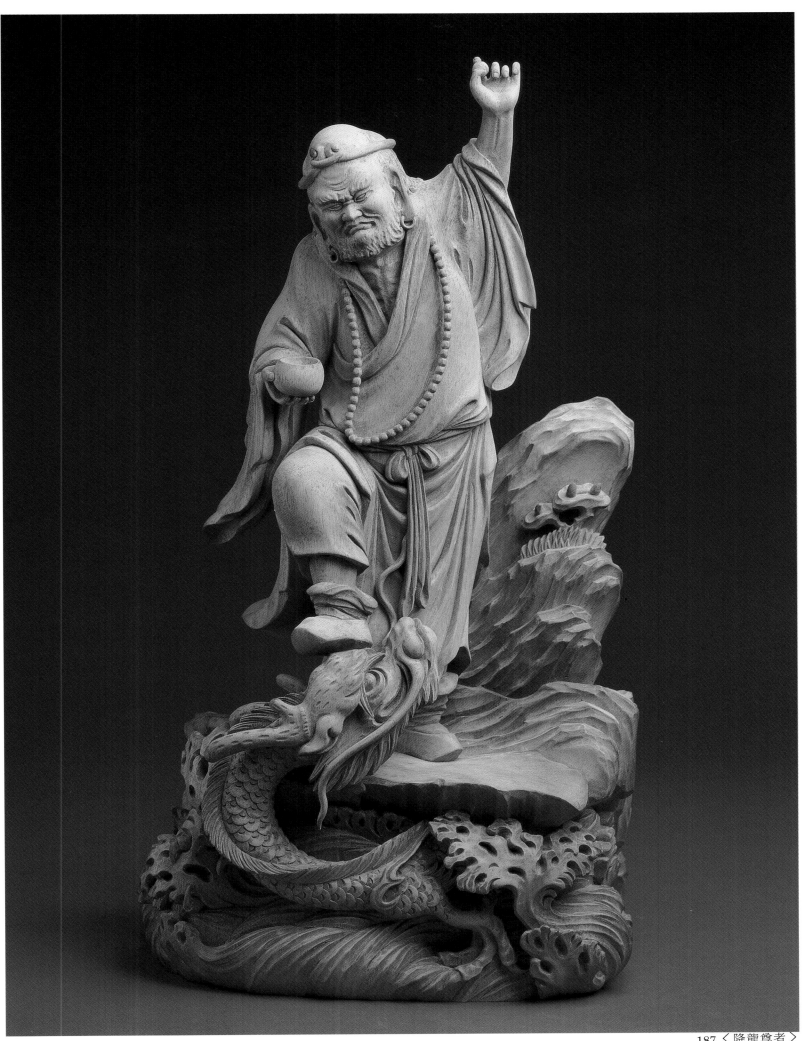

187.〈降龍尊者〉

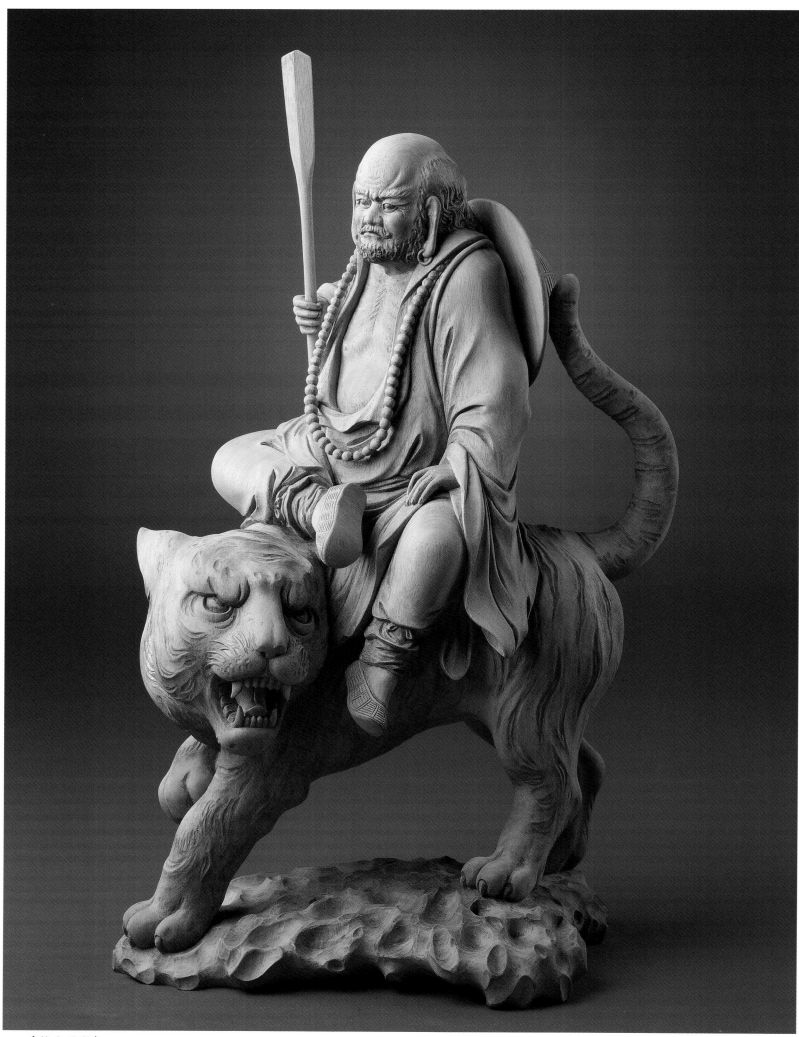

188.〈伏虎尊者〉

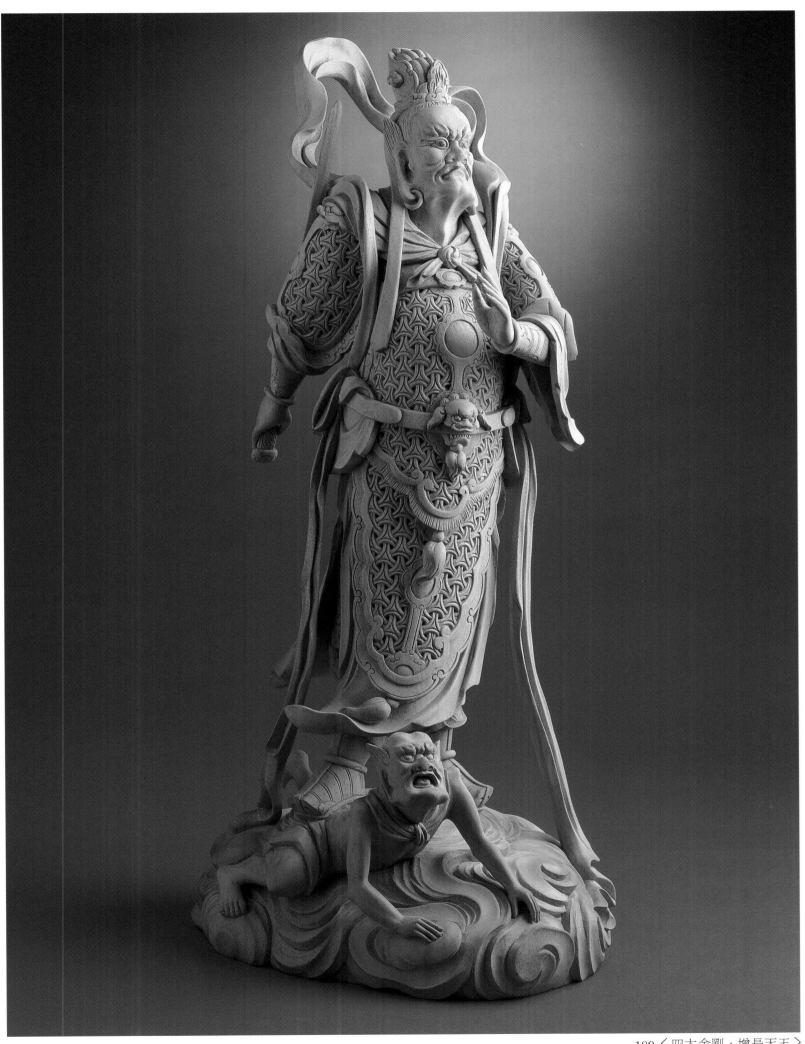

189.〈四大金剛：增長天王〉

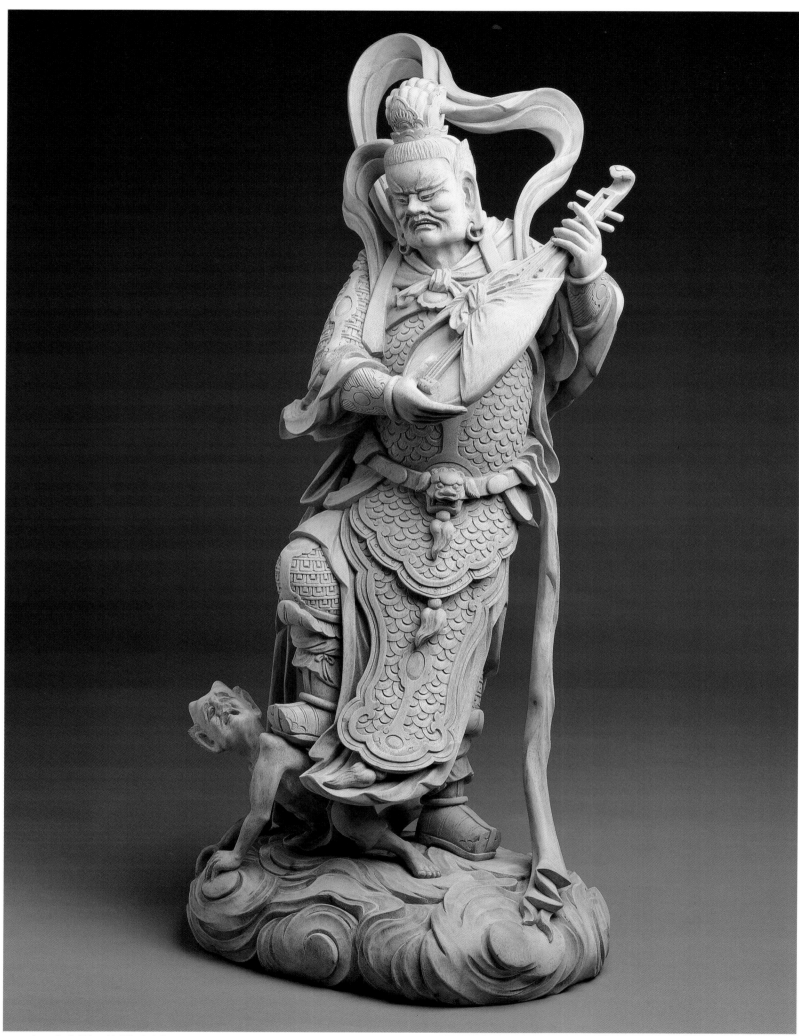

190.〈四大金剛：持國天王〉

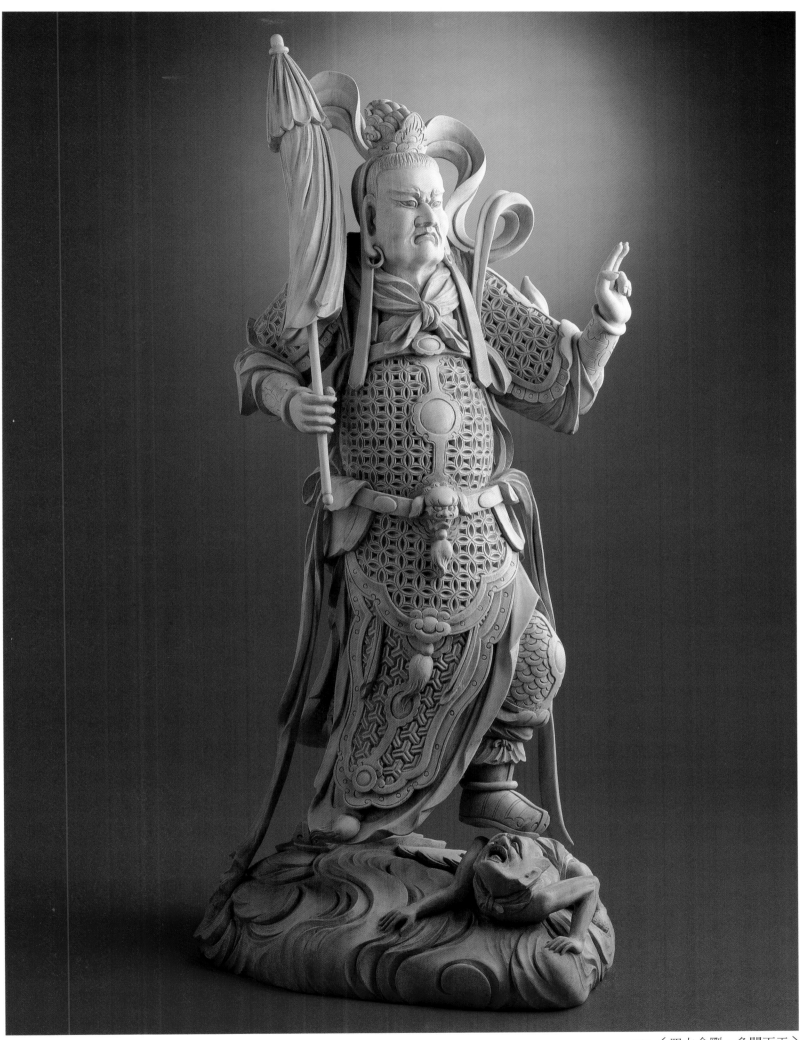

191.〈四大金剛：多聞天王〉

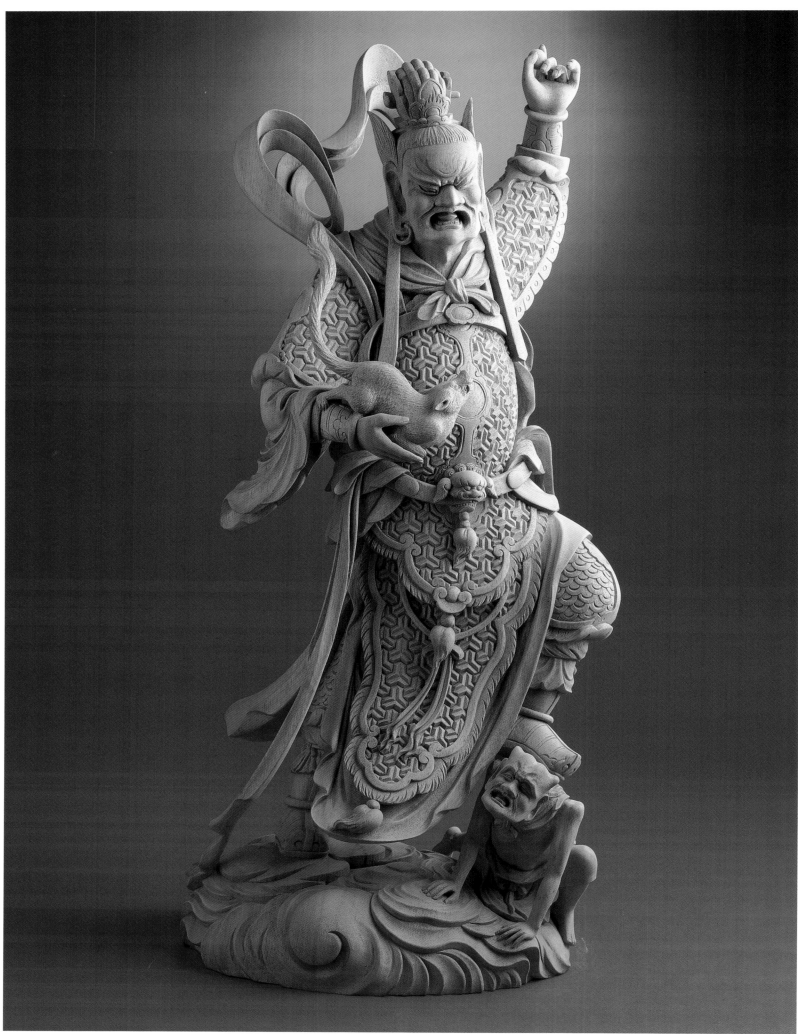

192.〈 四大金剛：廣目天王 〉

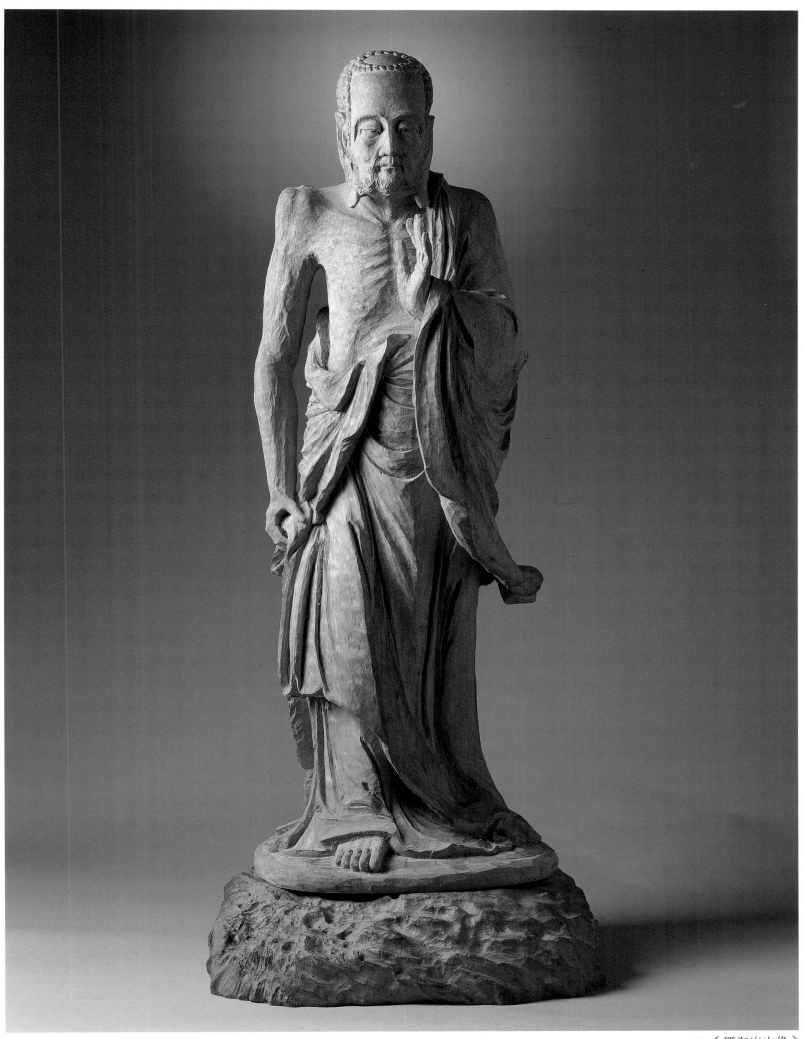

193.〈釋迦出山像〉

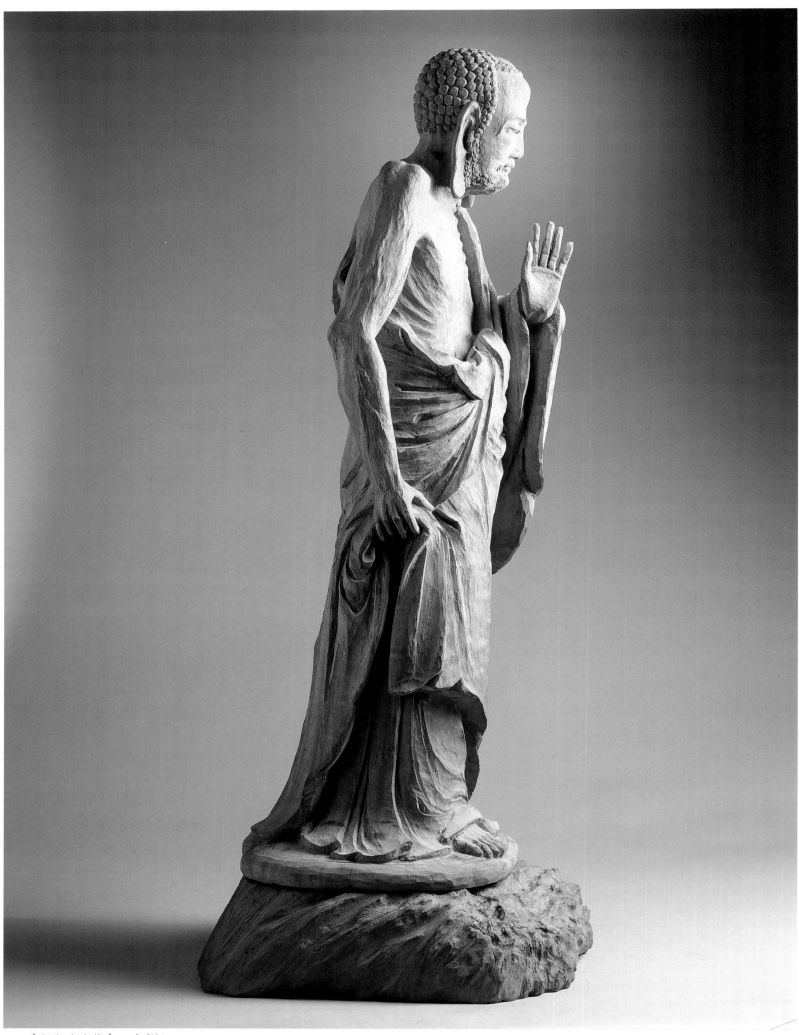

194.〈釋迦出山像〉（左側）

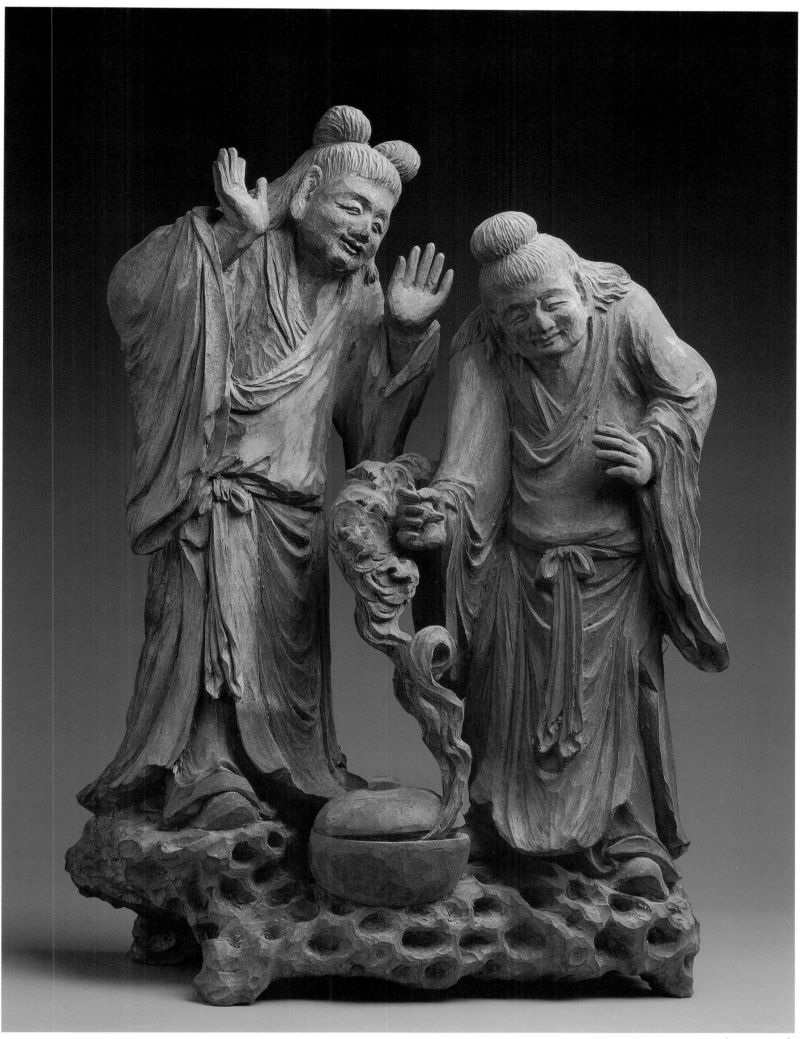

195.〈和合二聖〉

196.〈濟顛〉

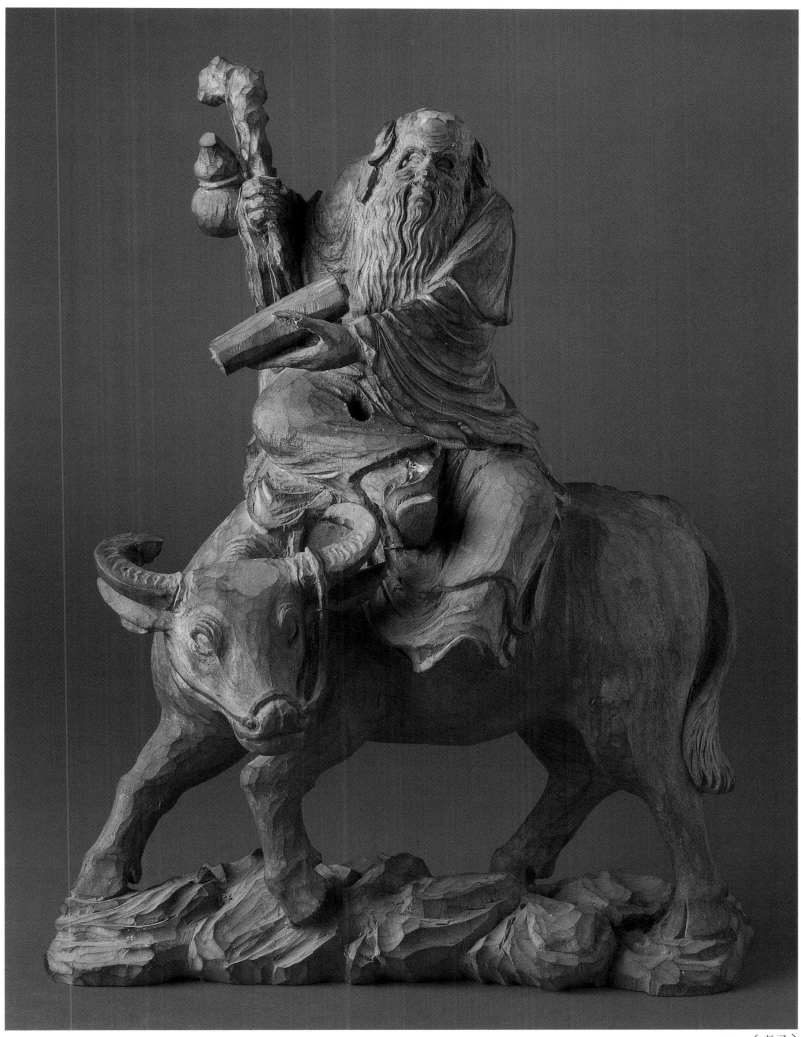

197.〈老子〉

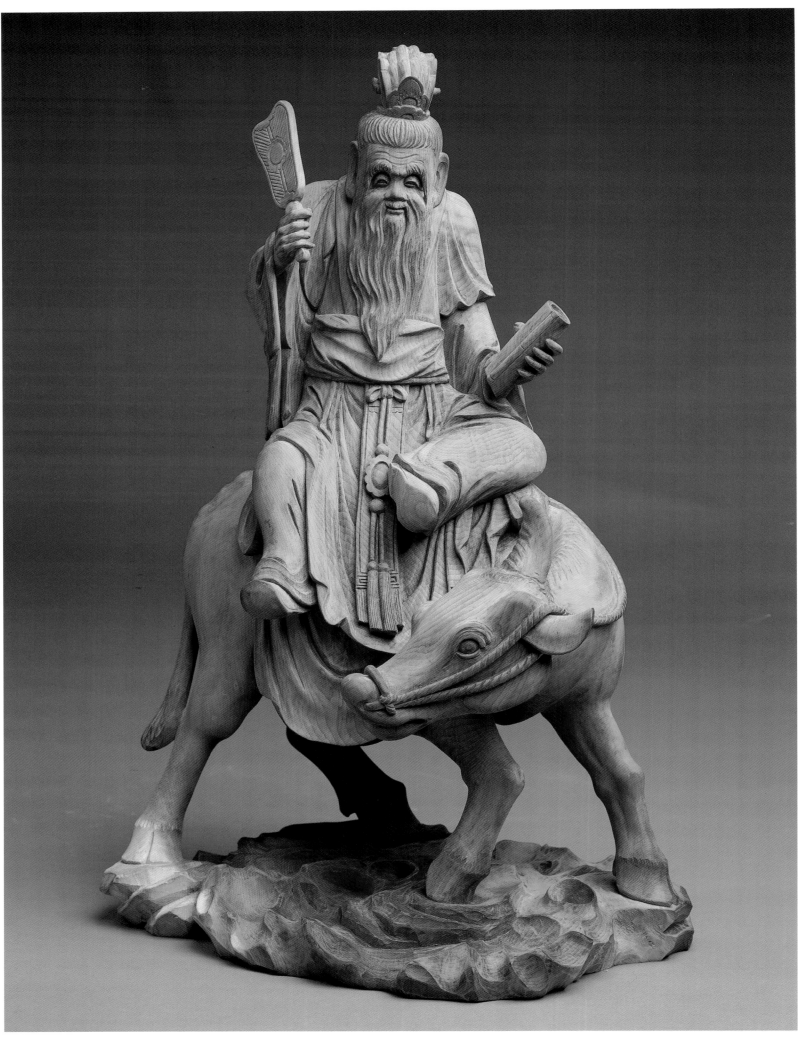

198.〈老子騎牛〉

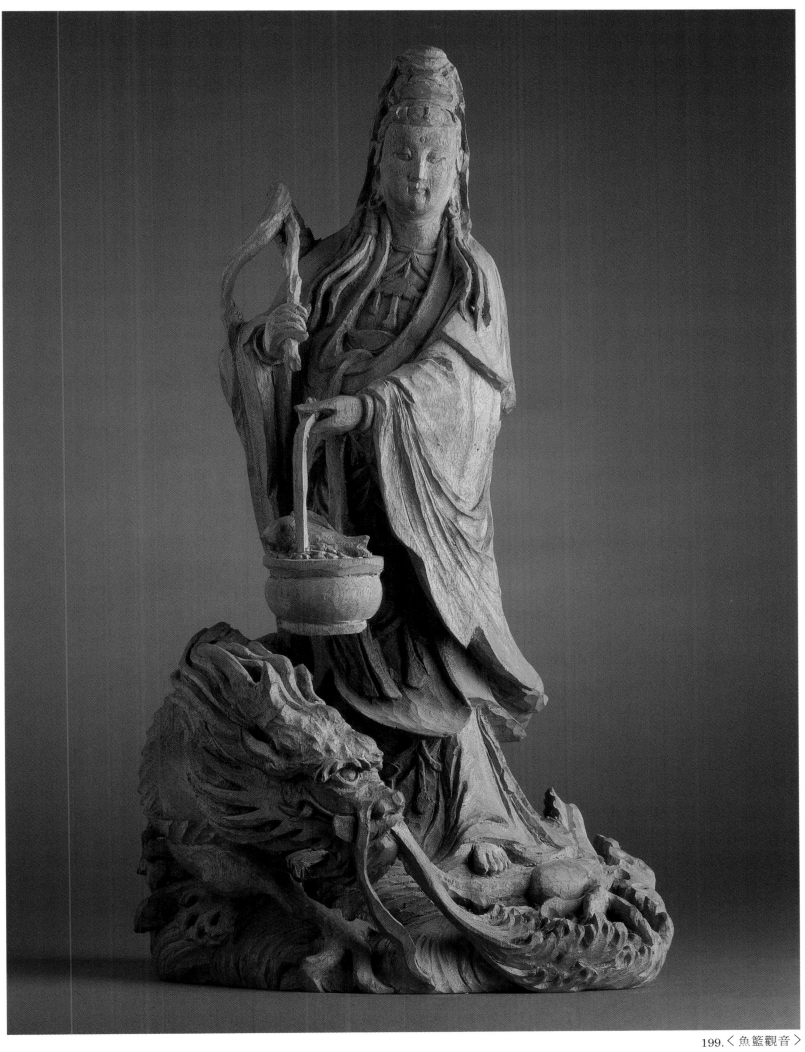

199.〈魚籃觀音〉

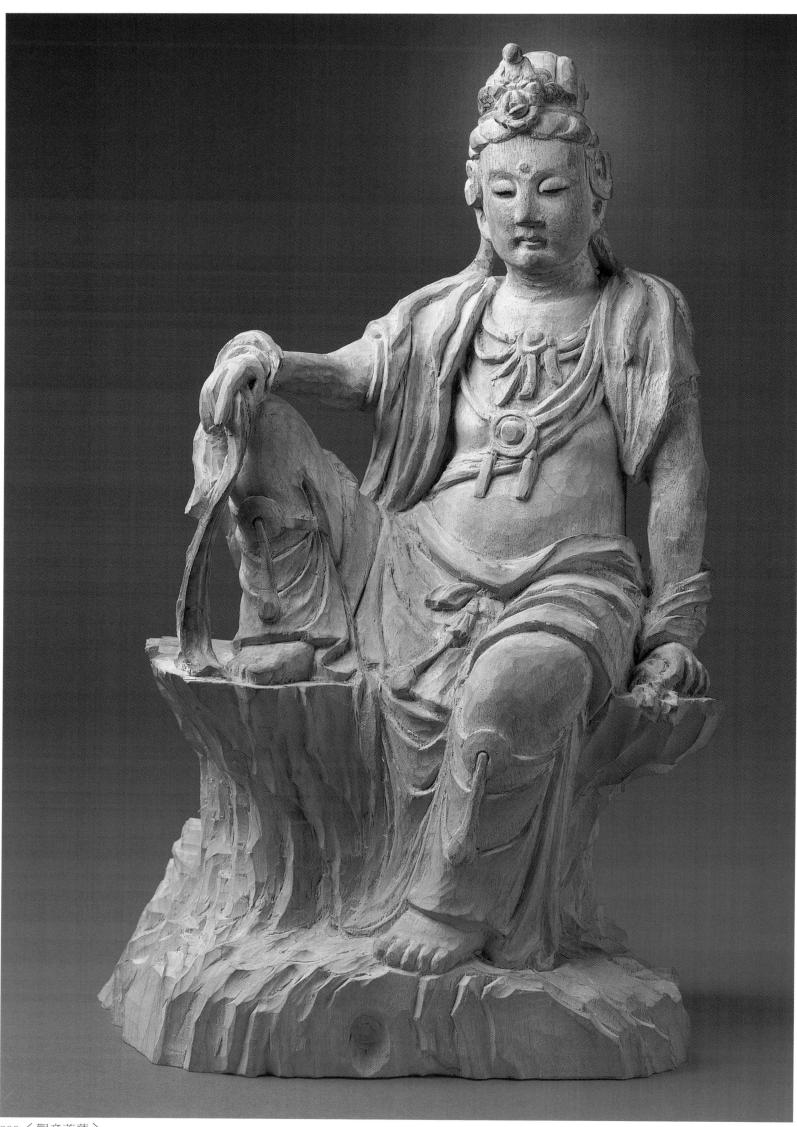

200.〈觀音菩薩〉

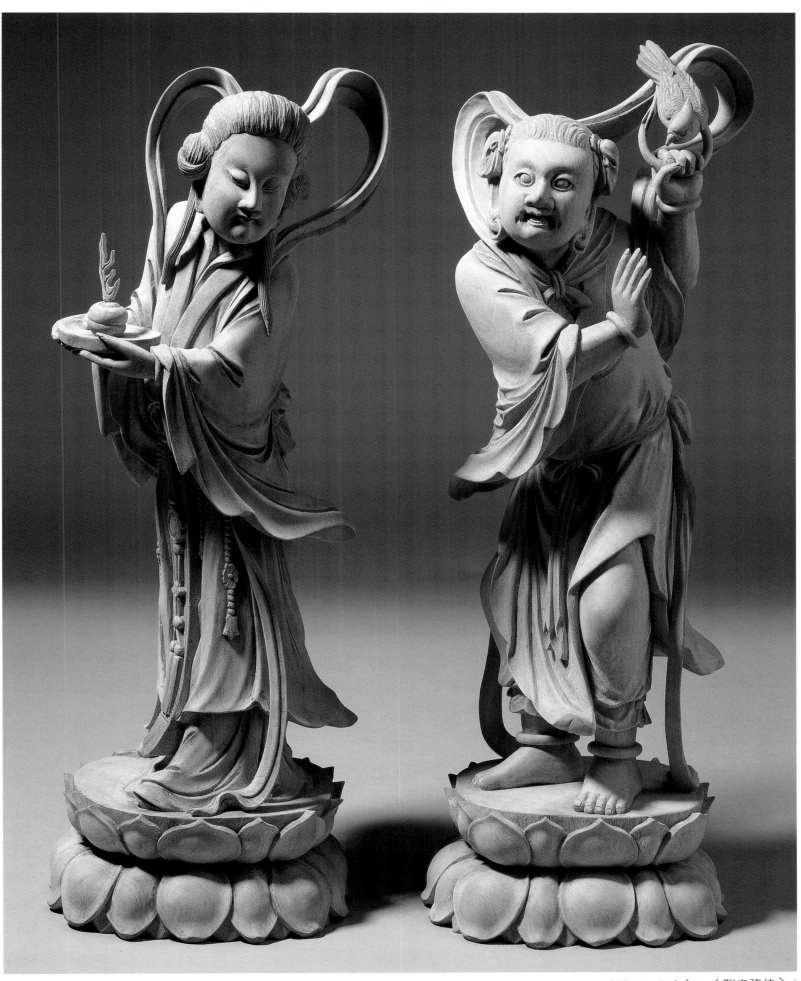

201.〈善財、龍女〉（〈觀音脇侍〉）

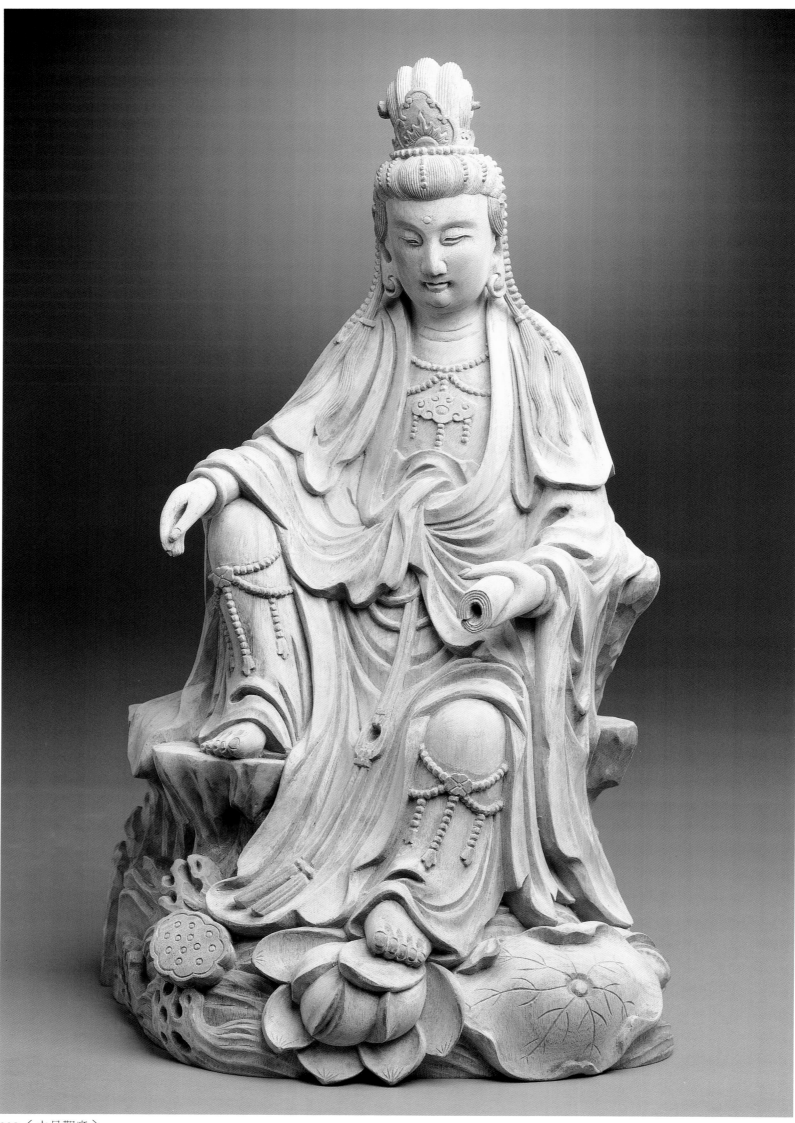

202.〈水月觀音〉

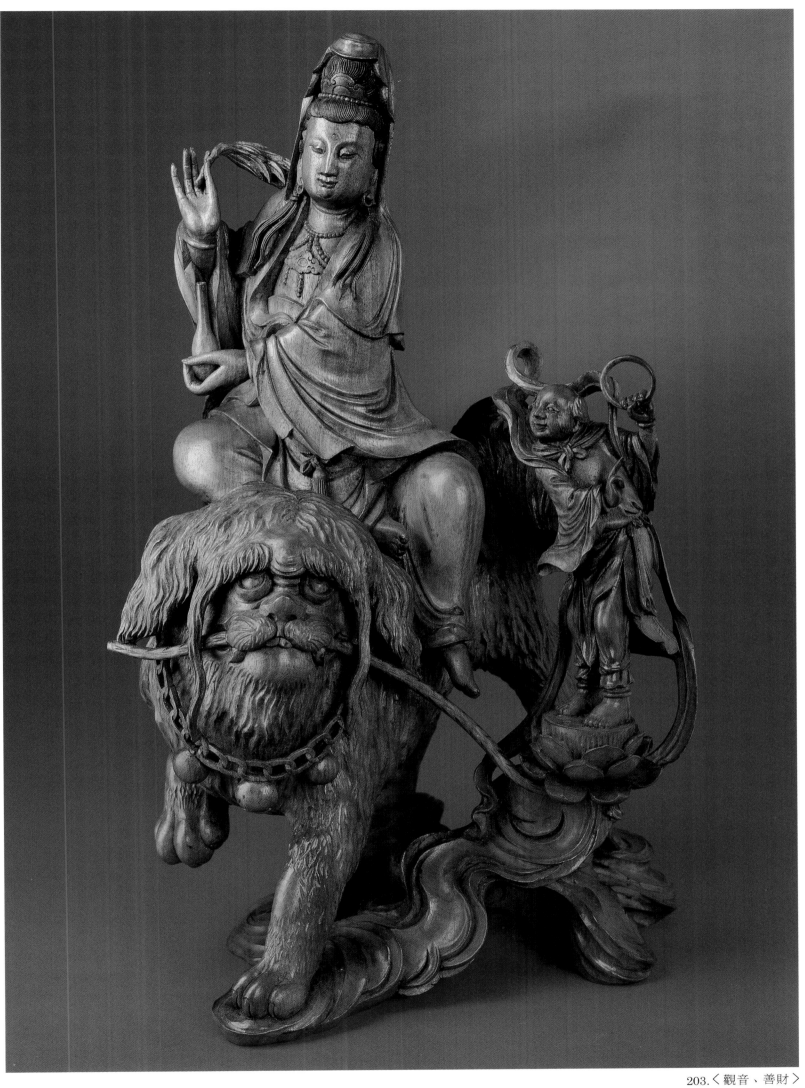

203.〈觀音、善財〉

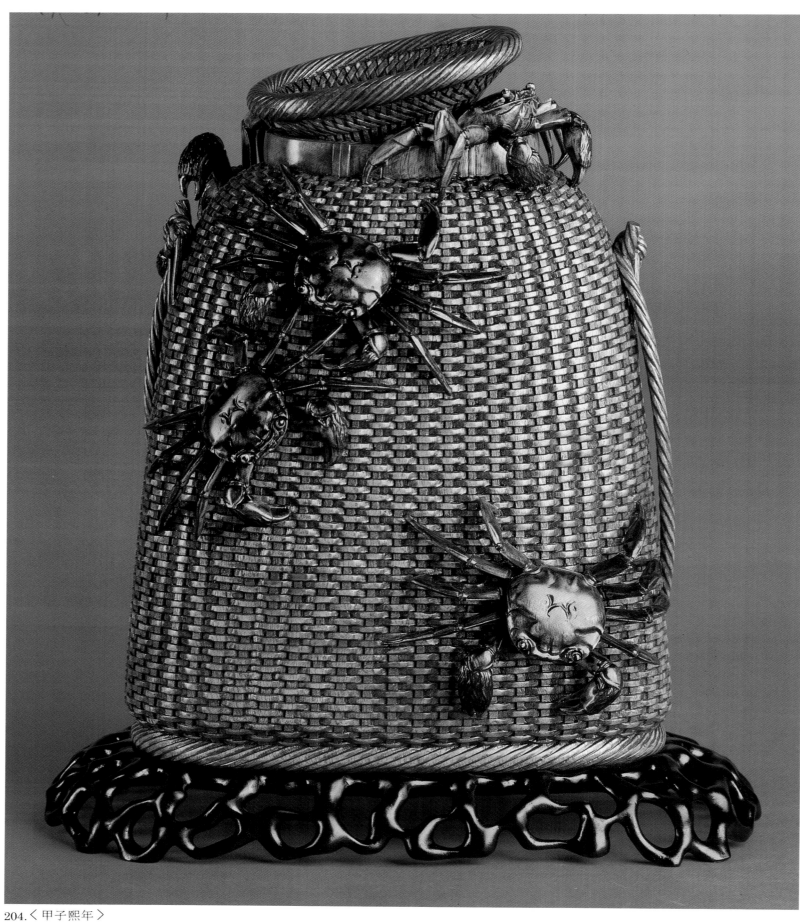

204.〈甲子熙年〉

205.〈一一珠璣〉

206.〈上暢九垓〉

207.〈八仙〉

208.〈李鐵拐、漢鍾離〉

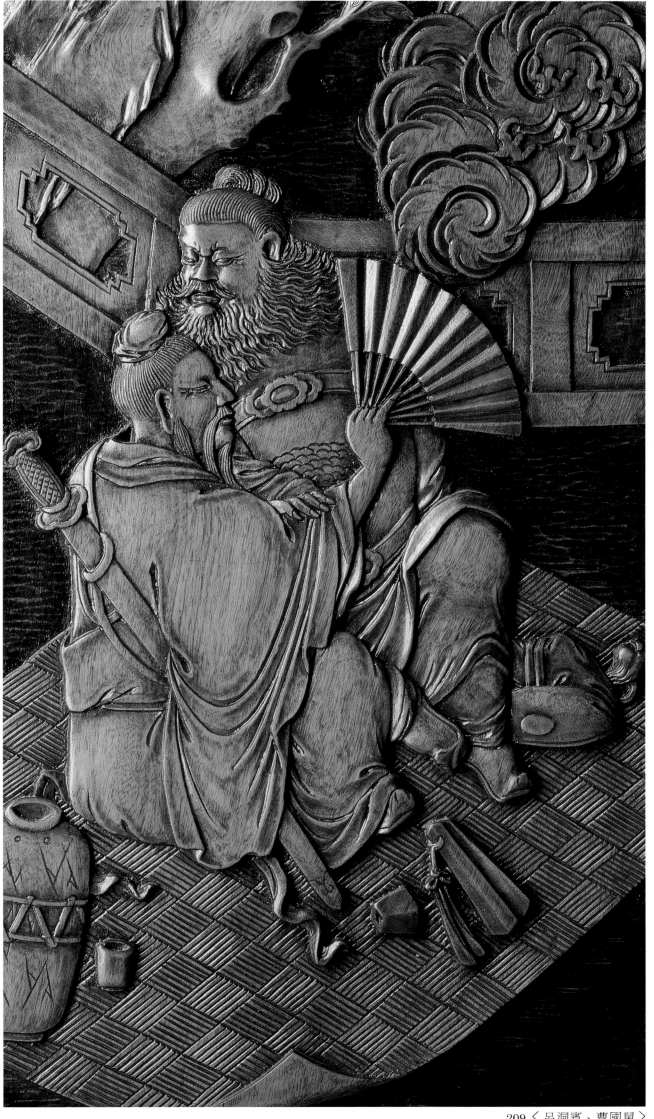

209.〈呂洞賓、曹國舅〉

210.〈張果老、韓湘子〉

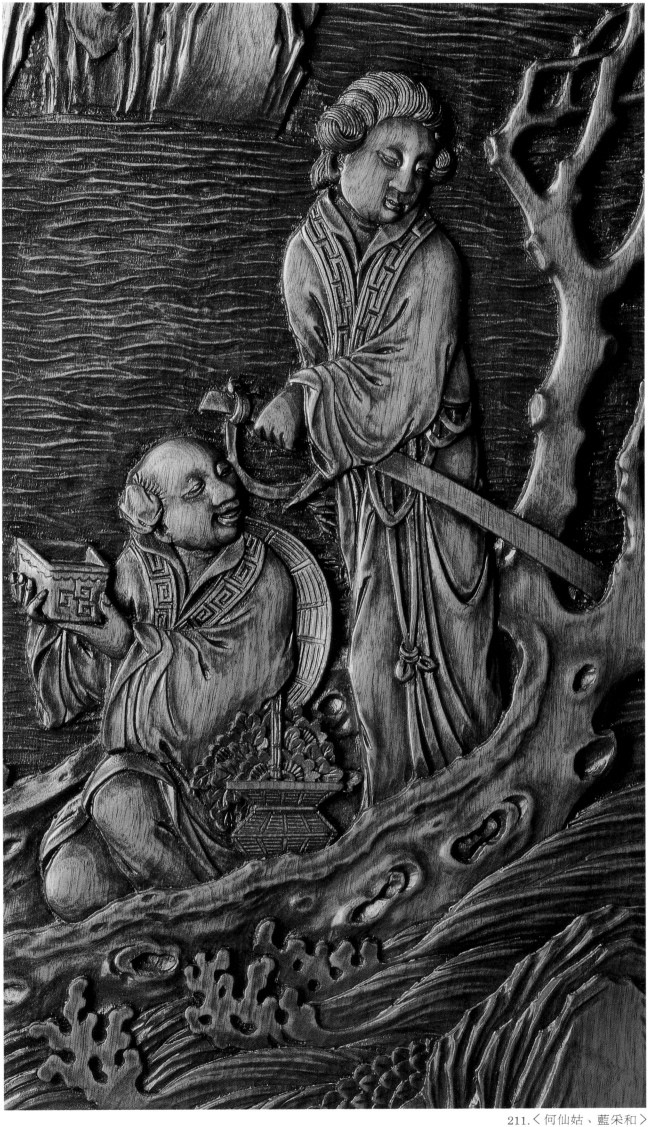

211.〈何仙姑、藍采和〉

212.〈關聖帝君〉

木雕　李松林藝師

213.〈鍾馗〉

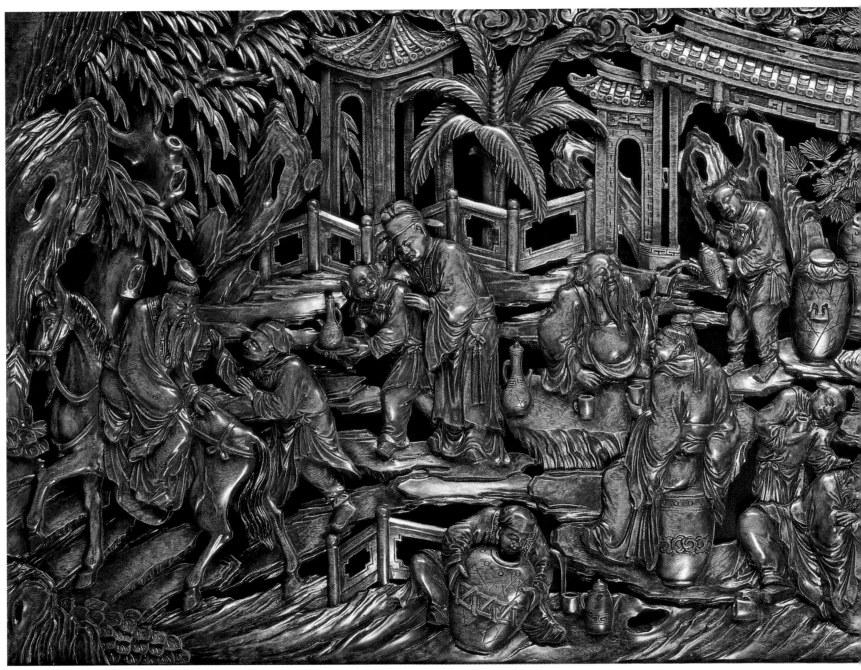

214.〈飲中八仙〉①

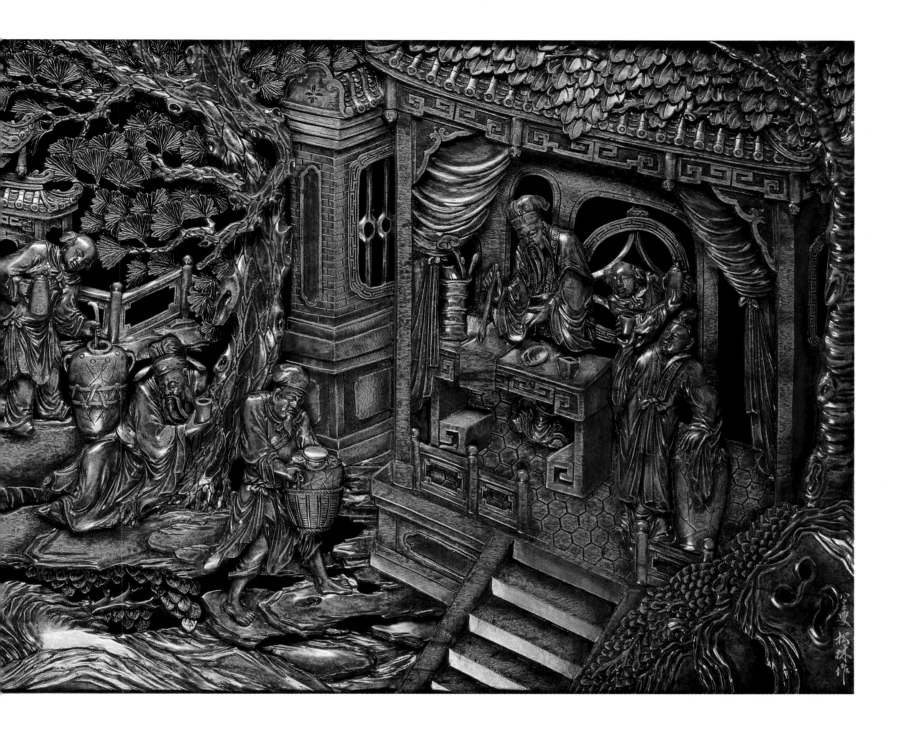

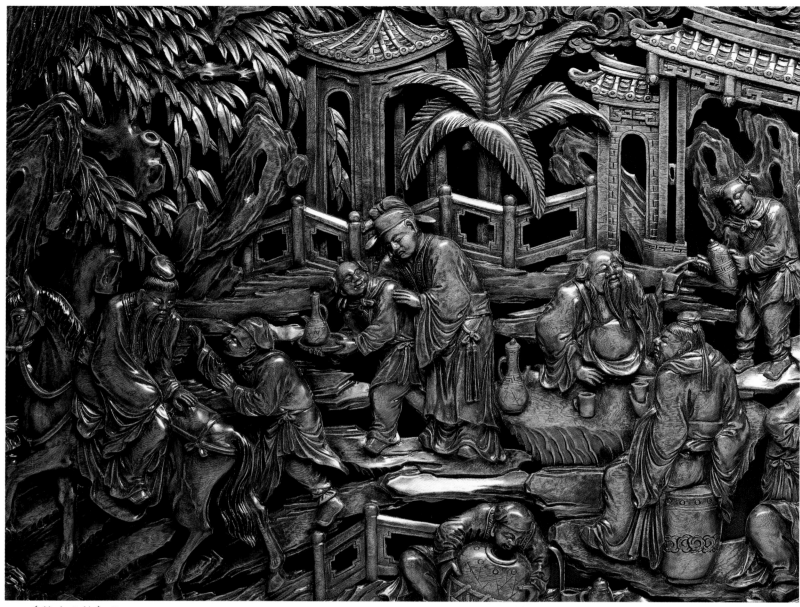

215.〈飲中八仙〉②

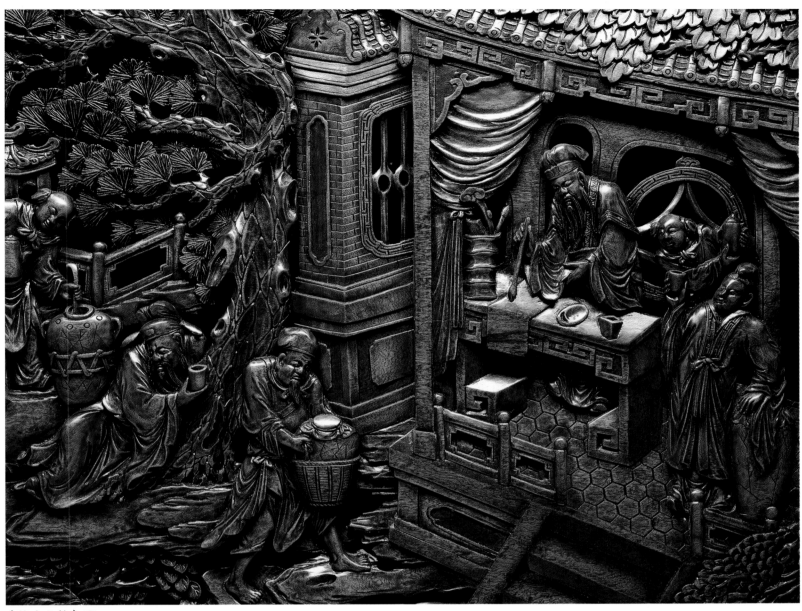

〈飲中八仙〉③

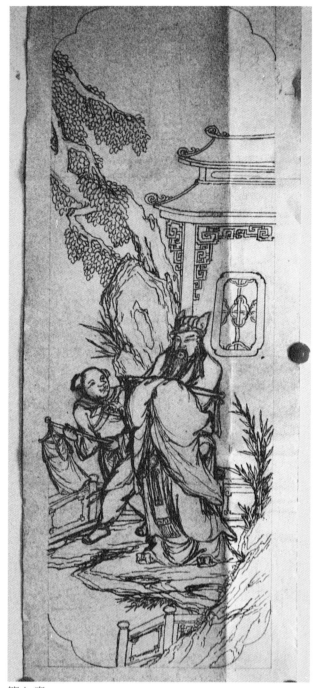

第七章

216.〈出師表〉

217.〈出師表〉（局部）

〈出師表〉木雕實物

218.〈孝〉

219.〈孝〉（局部）

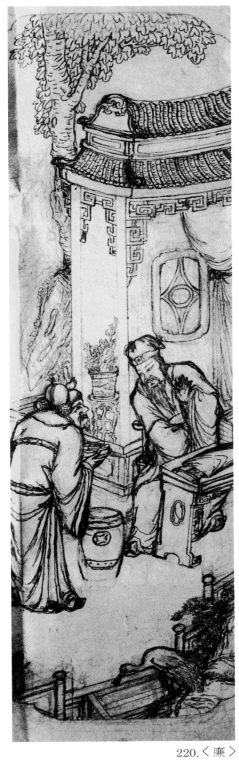

220.〈廉〉

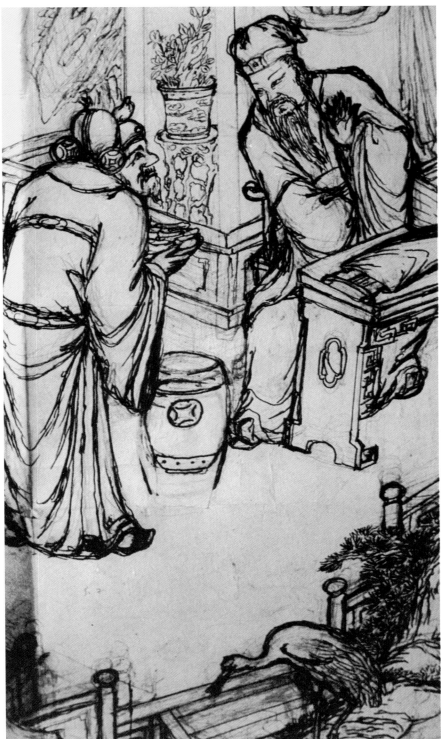

221.〈廉〉（局部）

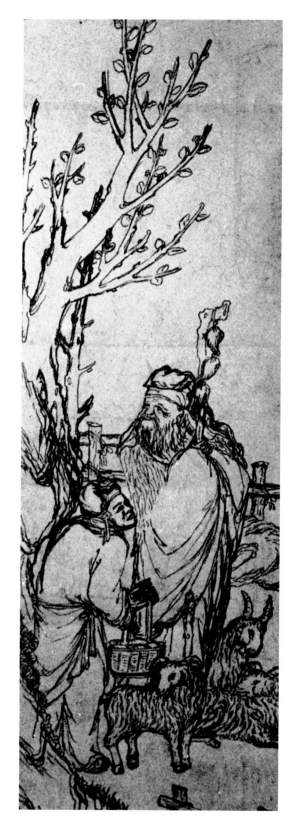

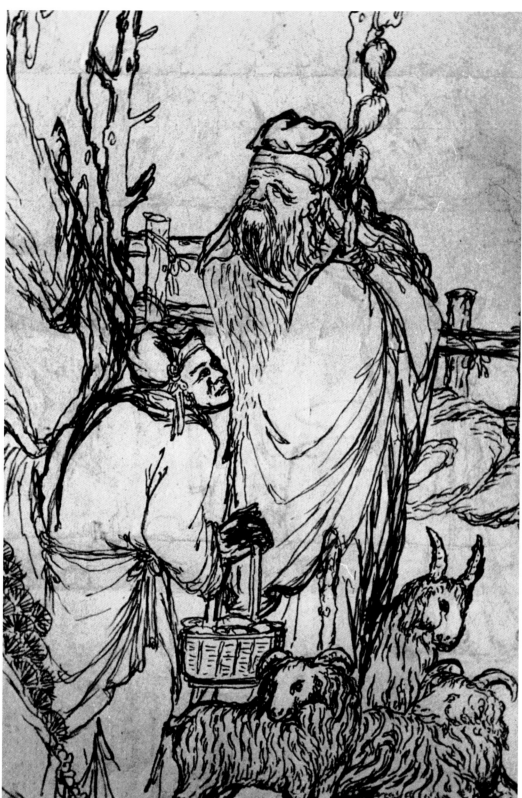

222.〈節〉

223.〈節〉（局部）

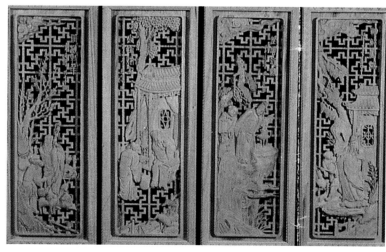

224.〈忠孝廉節〉四件稿樣雕刻錦地花紋

225.〈梅〉

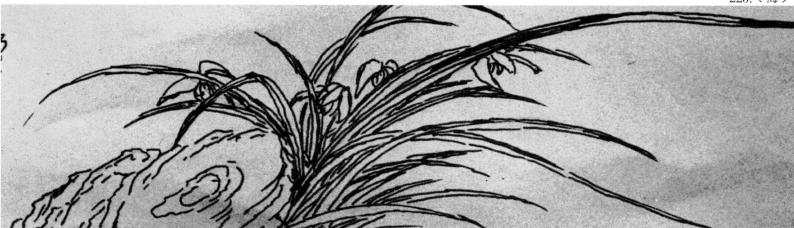

226.〈蘭〉

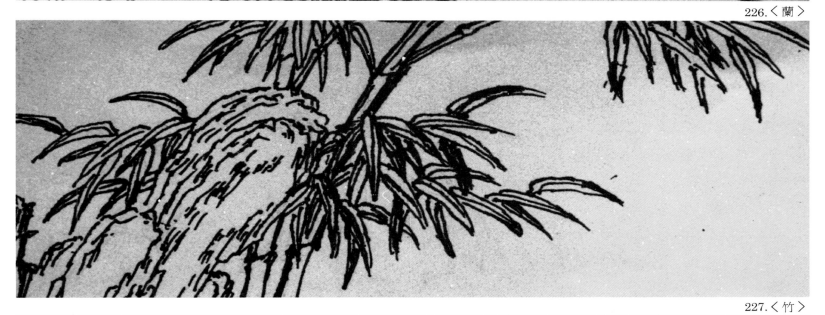

227.〈竹〉

228.〈菊〉

230.藝生合作之〈屏風〉

229.〈于右任書李益書屏〉

231.李秉圭〈劉海戲金蟾〉

232.李秉圭〈無量壽佛〉

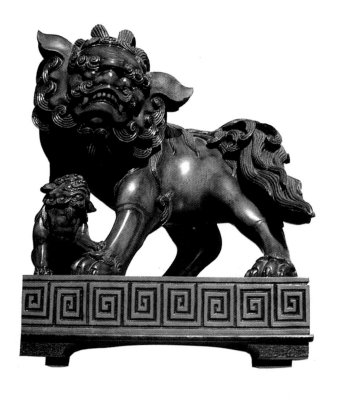 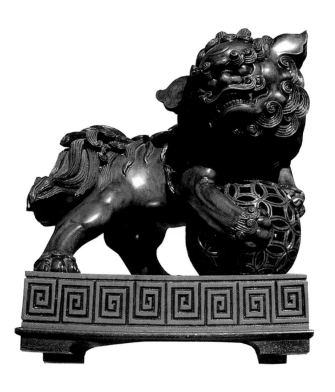

233. 獅對

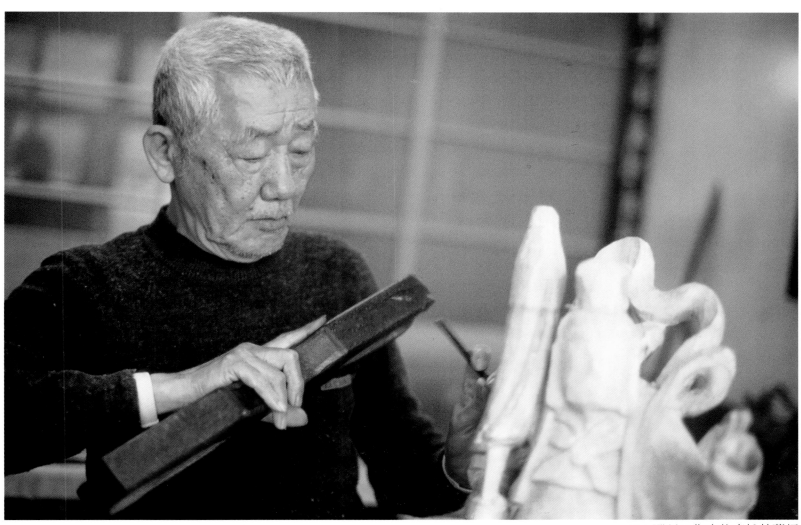

234.雕刻工作中的李松林藝師

235.李松林藝師作品陳列室一景（鹿港李宅）

236.李登輝總統蒞臨李家合影

237.李松林藝師獲頒第一屆民族藝術薪傳獎

李松林先生木雕
圖稿

雙龍搶珠

雙龍

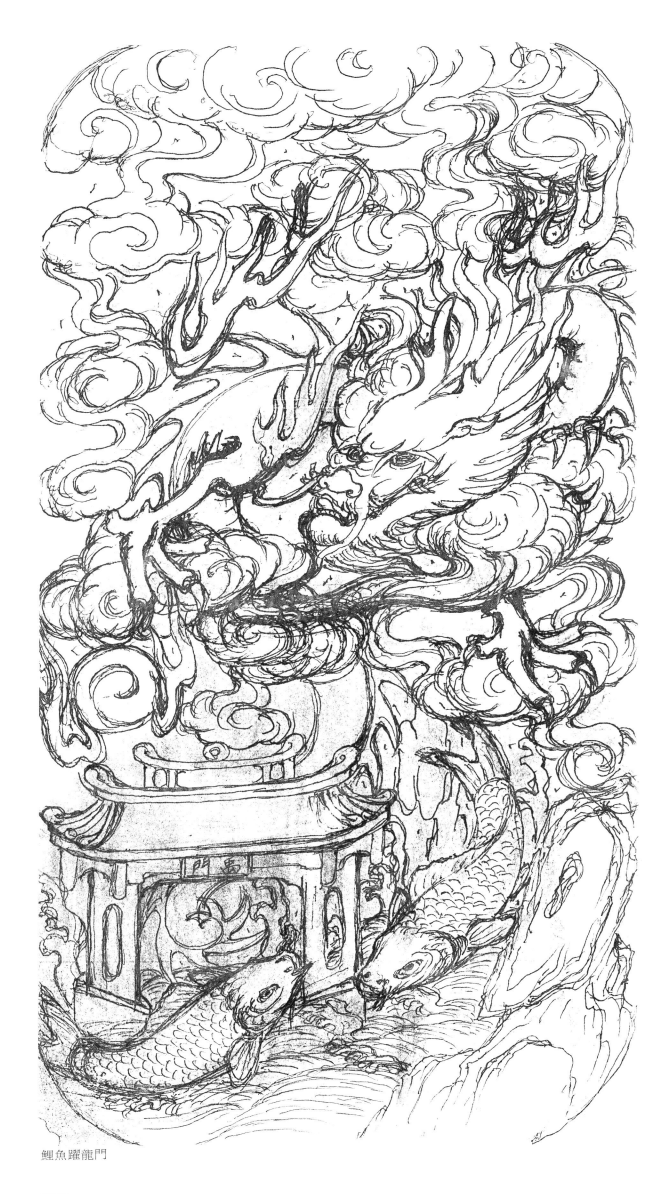

鯉魚躍龍門

雙龍

松林
1991.9.11

卷草

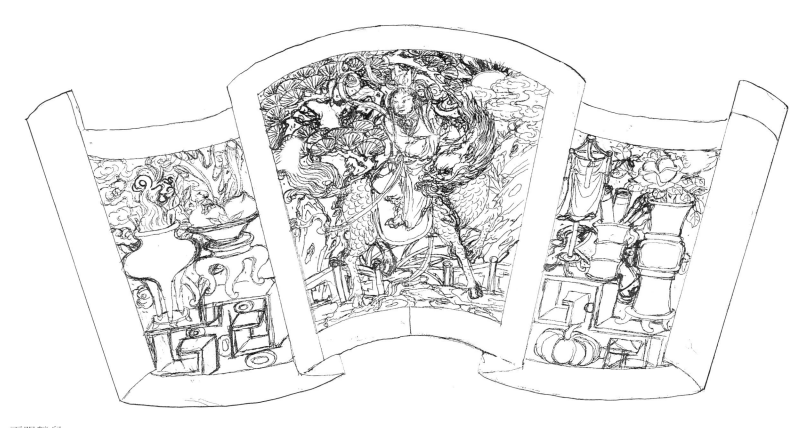

天賜麟兒

松林崖

祥獅

鯉魚躍龍門

對獅（左）

對獅（右）

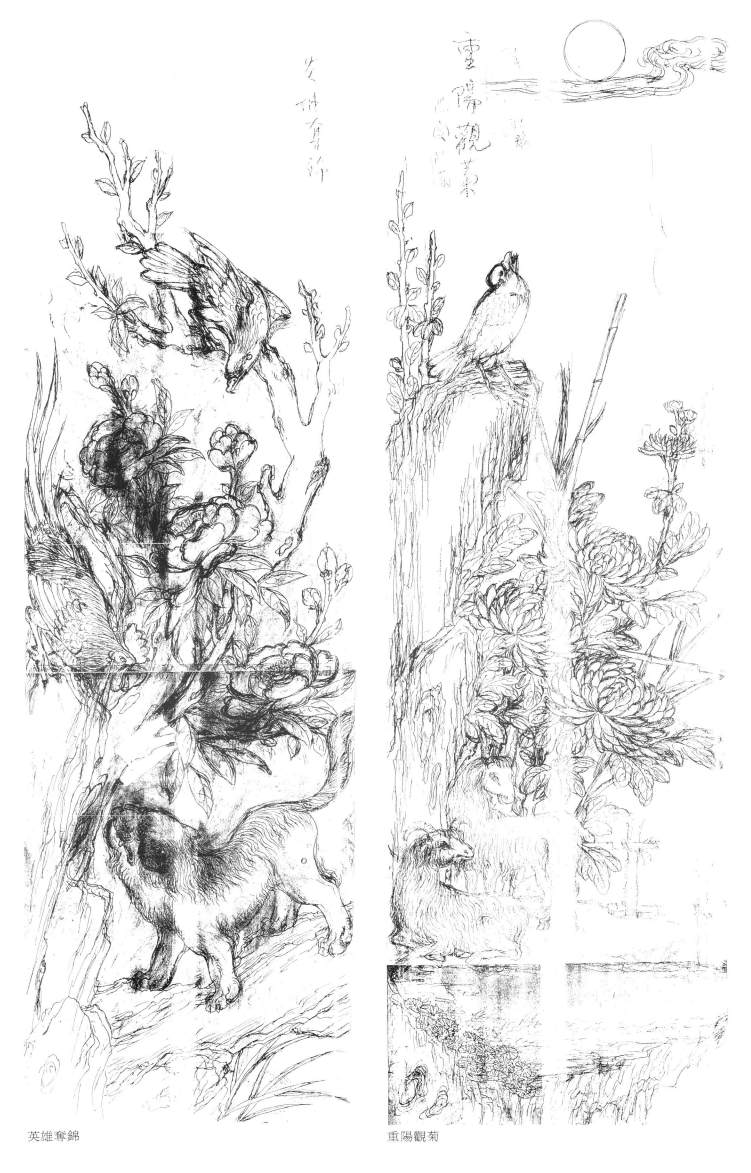

英雄奪錦　　　　　　　　　重陽觀菊

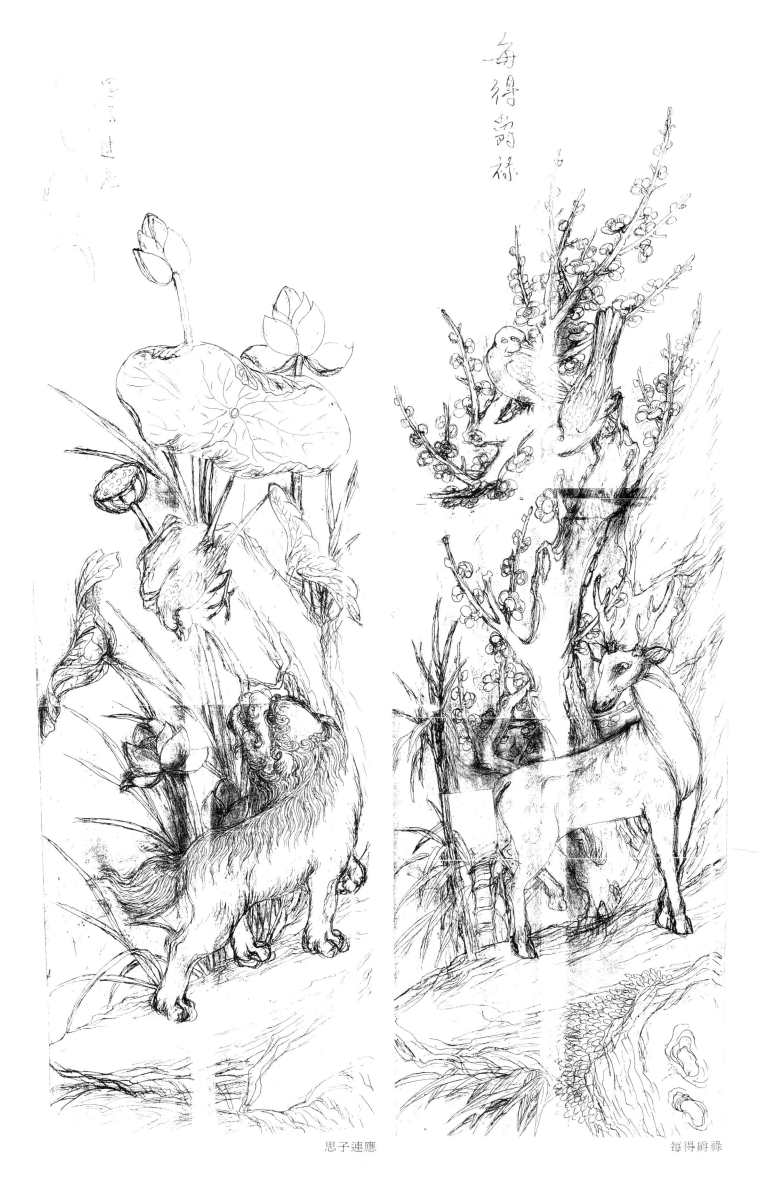

思子連應　　　　　　　　每得爵祿

苦瓜

葡萄

松
林

葫蘆

松
林

香瓜

李白醉酒

蘇武牧羊　　　　　　　　　　　　　　　　　　　　　　　蟠虎爐

鯰魚

金魚

漁翁（漁）

樵夫（樵）

農夫（耕）

書生（讀）

李松林先生藝術生命年表

1907	民前五年	1歲	丙午十二月十五日出生於鹿港
1918	民國七年	12歲	母歿，從二伯世順公學藝雕刻
1920	民國九年	14歲	世順公逝世
1921	民國十年	15歲	玉如意彩牌雙龍（按：現藏於鹿港文物館），參於鹿港辜府家具、案桌雕刻（按：辜府目前爲鹿港民俗文物館）從陳鐘期先生侍讀，侍父參與埤頭陳家大厝興建
1923	民國十二年	17歲	父于澤公歿／赴嘉義，臺中南屯庵堂等地工作／鹿港許家「謙和行」雕刻案椅家飾眠床／玉琴軒彩牌（按：目前藏於鹿港溫王爺館）
1924	民國十三年	18歲	重修鹿港天后宮（按：重修工作歷四年）
1927	民國十六年	21歲	與劉玉琴女士結婚
1928	民國十七年	22歲	長子錦標出生
1930	民國十九年	24歲	設立木器行／次子秉嶽出生
1934	民國廿三年	28歲	長女朝鐘出生
1935	民國廿四年	29歲	新建鹿港黃慶源家花園「金銀廳」
1936	民國廿五年	30歲	作品參展日本臺灣博覽會／玉如意彩牌（番花草）／雕刻彰化楊府家具設備／次女郁遠出生／世牆公逝世
1937	民國廿六年	31歲	員林媽祖廟案桌、九龍匾／重修彰化孔子廟
1938	民國廿七年	32歲	鹿港天后宮三川雕刻／三女秀燕出生
1939	民國廿八年	33歲	重修鹿港龍山寺
1942	民國三一年	36歲	三男秉業出生
1945	民國三四年	39歲	鳳山開漳聖王神轎
1946	民國三五年	40歲	四女月雲出生
1947	民國三六年	41歲	元長鰲峰宮神轎
1949	民國三八年	43歲	四男秉圭出生／重修通宵媽祖廟
1953	民國四二年	47歲	重修三峽清水祖師廟（長福巖）（按：斷續工作四年）
1954	民國四三年	48歲	草屯手工藝研習班教師（按：現改制爲臺灣手工業研究所）
1956	民國四五年	50歲	清水觀音亭（紫雲巖）供桌
1957	民國四六年	51歲	臺中醒修宮奉輦
1960	民國四九年	54歲	承製臺灣天主教友呈獻羅馬教宗若望廿三世加冕禮物祭台聖體龕等／重修鹿港龍山寺
1961	民國五十年	55歲	苗栗岳王廟神龕人物堵（收藏於三義木雕博物館）
1962	民國五一年	56歲	臺中醒修宮案棹／萬華天主教堂祭台聖體龕
1964	民國五三年	58歲	應邀雕刻中國四大發明一指南車、二繅絲、三造紙、四印刷術於紐約世界博覽會展覽（按：目前藏於美國紐約聖若望大學亞洲研究中心）
1965	民國五四年	59歲	鹿港奉天宮大楣雕刻（封神

			榜人物）／鹿港天主教堂祭台聖體龕／堂弟德冰逝世				農回呈獻祝賀　蔣總統經國先生蟬聯就任／十八羅漢群像
1965	民國五四年	59歲	堂兄煥美逝世（按：煥美原名美，為世順公哲嗣）	1985	民國七四年	79歲	教育部首屆薪傳獎
1966	民國五五年	60歲	溪州天主堂祭台神龕	1986	民國七五年	80歲	省立博物館收藏十餘件
1968	民國五七年	62歲	田中修女院祭台	1986	民國七五年	80歲	「一一珠璣」應邀故宮從傳統中創新當代藝術嘗試展（
1970	民國五九年	64歲	鹿谷天主堂祭台				按：「一一珠璣」係雕刻河
1971	民國六十年	65歲	日月潭慈恩塔區額／豐原新萬仁林家神龕				濱石上十一隻毛蟹）
1973	民國六二年	67歲	耶穌十四苦路浮雕像	1987	民國七六年	81歲	中央圖書館收藏雕刻于右任
1974	民國六三年	68歲	台北孔子廟崇聖會贈送琉球孔子廟大成至聖先師孔子神位				先生巨聯／人生四暢作品（按：四暢係四種舒暢姿態）／中華民國七十六年文藝季
1975	民國六四年	69歲	鹿港天后宮大殿案棹				彰化美術家聯展
1976	民國六五年	70歲	臺中孔子廟大成至聖先師孔子神位／埔鹽四聖宮神房	1988	民國七七年	82歲	應邀國立歷史博物館木雕個展
1977	民國六六年	71歲	鹿港奉天宮案棹	1989	民國七八年	83歲	獲教育部評定為重要民族藝術藝師。
1979	民國六八年	73歲	臺北艋舺龍山寺案棹／「忠孝廉節」屏風作品，由彰化縣農會呈獻祝賀　總統、副總統當選週年紀念／臺中建府九十週年木雕展／彰化孔子廟區額	1992	民國八一年	84歲	
				1991	民國八十年	85歲	七月起在彰化縣立文化中心執行傳統木雕傳藝工作。
				1992	民國八一年	86歲	
				1993	民國八二年	87歲	
1981	民國七十年	75歲	自雕像（按係配合臺灣製片廠拍攝：「雕刀泥土親情」影片而雕）／臺南元天宮案棹／鹿港青年商會木雕研習班指導	1994	民國八三年	88歲	十月四日於彰化縣立文化中心展出傳統木雕傳藝工作成果展覽。
				1995	民國八四年	89歲	十一月十九日應邀教育部主辦「傳薪十年成果展」開幕致詞，並參展。
1983	民國七二年	77歲	彰化文化中心鹿港木雕聯展				
1984	民國七三年	78歲	「甲子熙年」作品由臺灣省				

民族藝術傳承實爲民間文化的延續，
其過程的艱辛與生命力的展現，
恰如萌芽的種子，
經土壤的滋養、時間的翻騰，
伸展出自信且又無限生命力的枝芽。
圈圓實是「日」與「月」的組合體，
象徵「傳統藝術永續傳承」的意象。

作者簡介

王耀庭（b.1943）

台灣師範大學美術系畢（1972）
台灣大學歷史研究所碩士（1977）
（中國藝術史組）

經歷
中小學教師
東吳大學、清華大學兼任講師

現職
國立故宮博物院書畫處研究員